U0007509

mark

這個系列標記的是一些人、一些事件與活動。

mark 108

民歌40
——再唱一段思想起

企畫製作：中華音樂人交流協會
統籌：陶曉清
主編：楊嘉

作者：小野、王竹君、王承偉、公路、方麗莎、布舒、杜文靖、李小敏、李建復、李蝶菲、余光中、林怡君
吳清聖、吳統雄、邱晨、邰肇玫、施碧梧、馬世芳、徐崇憲、陳宏銘、陶曉清、張光斗、葉佳修、楊弦
楊嘉、靳鐵章、趙樹海、蔡琴、廖慧娟、鄭鏗彰、蘇來（按筆劃順序）

專輯封面授權：可登有聲出版社（代理四海唱片）、洪建全文教基金會、華納國際音樂股份有限公司
（代理 EMI）、野火樂集、滾石國際音樂股份有限公司（新格唱片）、歌林音樂股份有限公司（瑞星唱片）
環球唱片股份有限公司、環球國際唱片股份有限公司（綜一唱片／寶麗金唱片）（按筆劃順序）

時光畫廊照片提供：中華音樂人交流協會、民風樂府、全景工作室（周震）、李建復、邰肇玫、徐曉菁
許乃勝、梁雯、陶曉清、楊弦、滾石雜誌、趙樹海、蘇來（按筆劃順序）

CD 音樂提供：洪建全文教基金會、民風樂府／中華音樂人交流協會、楊弦、吳楚楚、蘇來、王新蓮
CD 母帶製作：王家棟

特約編輯：林怡君
書籍設計：洋蔥設計／山今工作室
唱片提供：王承偉、涂佩岑、陶曉清、曾俊仁、魯芬（按筆劃順序）
版權聯絡：蕭玲玲
唱片攝影：張震洲
唱片修圖：黃雅藍
資料校對：王承偉、馬世芳、曾俊仁（按筆劃順序）
校對：李振豪、林怡君、楊嘉

法律顧問：董安丹律師、顧慕堯律師
出版者：大塊文化出版股份有限公司
台北市 105022 南京東路四段 25 號 11 樓
www.locuspublishing.com
讀者服務專線：0800-006689
TEL：(02)87123898 FAX：(02)87123897
郵撥帳號：18955675　戶名：大塊文化出版股份有限公司
版權所有　翻印必究

總經銷：大和書報圖書股份有限公司
地址：新北市新莊區五工五路 2 號
TEL：(02) 89902588　FAX：(02) 22901658
初版一刷：2015 年 5 月
初版七刷：2020 年 8 月

定價：新台幣 2000 元
Printed in Taiwan

企畫製作——中華音樂人交流協會

統籌主編——陶曉清／楊嘉

民歌40

1975—2015
再唱一段思想起

目錄

141 【思想起第三段】
舖成一條夢想大道

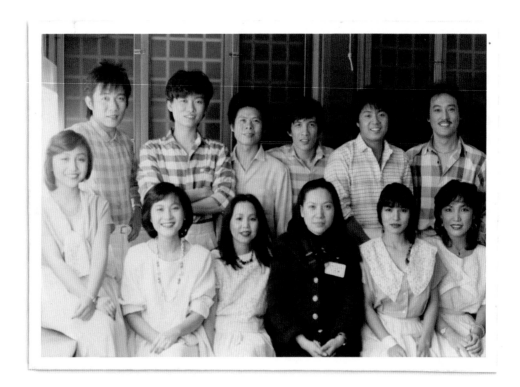

民歌40

思想起
第一段

page___011

還原一個時代

就算我們生長在同一個時代，
但我們的記憶並不會相同；
那些每天發生在我們身邊的各種事物，
解讀亦各有不同。

但是，只要一絲熟悉的旋律飄過，
我們的心意便能相通。

啊！歷史上將不會再有這樣的時代……

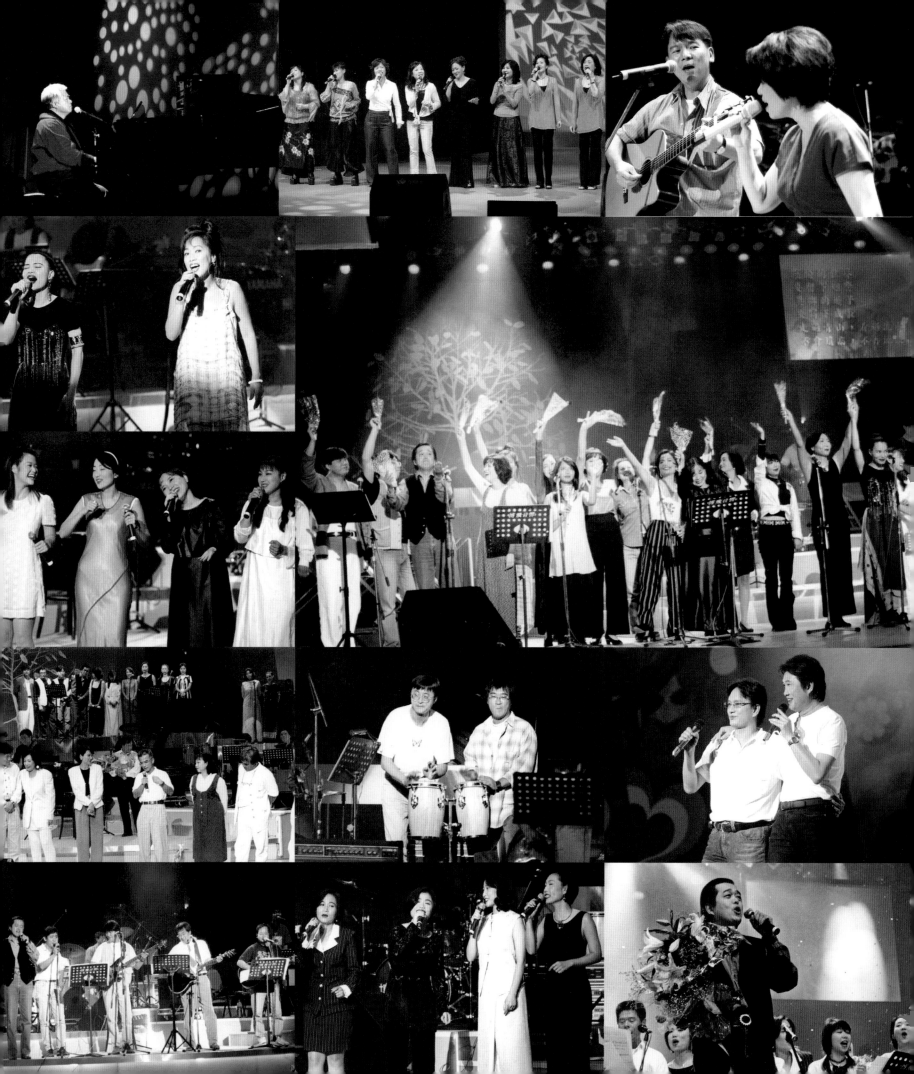

1970年代的流行音樂
話說當年青春的心！

文————— 楊嘉

校園民歌為什麼會出現在1970年代？
「唱自己的歌」針對的是什麼？
無論你是否經歷過那個時代，
無論你是否了解那個時代，
它都是改變台灣流行音樂最重要的歷程，
讓我們一起走入時間的長廊，
回頭看看那段改變歷史的時光！

五顏六色的十吋西洋唱片

小的時候，家裡有一部和桌子一般高的長方形直立式電唱機，左半邊是收音機，右半邊就是唱盤。星期天早上是西洋歌曲時間，通常是十點左右開始；無論爸媽在不在家，樓下的電唱機照樣啟動，放肆的音樂聲總是要喧鬧一早上，而且經常不斷地重覆放同一首歌。原來是姊姊拿著小歌本，在對著唱機學歌，那批十吋唱片是她的音樂課本。

你還記得嗎？或者該說；你曾經看過嗎？那種五顏六色的十吋唱片，有金色、紅色、甚至有過青綠色，後來才全部改成十二吋的塑膠唱片？那是1960年代大部分學生接觸音樂的開始。

記憶中的那堆唱片，除了少數的國語流行歌曲外，幾乎全是翻版的西洋排行歌曲。那個年代自詡先進的高中生或是大學生，百分之八十都不愛聽國語歌曲。〈苦酒滿杯〉、〈今天不回家〉、〈往事只能回味〉這些歌雖然紅遍大街小巷，可是打動不了文藝青年的心，清一色的濃俗曲調，更使這些音樂掛上「靡靡之音」的外號。

而當時的政府對這種現象的反應是：倡導「愛國歌曲」，以及強制播出「淨化歌曲」，於是電視台一天到晚只能唱〈台灣好〉、〈國恩家慶〉，或是〈藍天白雲〉這類歌曲。

同一個時代，地球的另一端，英美的流行音樂正在進行徹底的改變：前有貓王，後有披頭四（The Beatles），再加上1970年代具有濃厚個人思想的民謠歌曲，影響了世界上許多年輕人，台灣的年輕學子也不例外。那個時候對西洋歌曲的通稱是——「熱門音樂」。

那些翻版西洋歌曲的十吋小唱片，就成為大多數人接觸西洋音樂的最佳工具。在那批十吋小唱片中，有兩種系列最為暢銷。一種是四海唱片公司所出的《音樂風》系列，黑色膠片，配上白色鑲紅邊圓標。另一種是環球唱片公司所出的《美國風靡音樂》系列，金黃色透明膠片，配上銀底黑字圓標。這些十吋唱片，每一面大約是六到八首歌，都是當時美國排行榜上流行的歌曲，每個月發行一或二張。

《美國風靡音樂》系列出到一百多集，披頭四的〈I Want To Hold Your Hand〉、The Beach Boys的〈Surfin' USA〉、The Shirelles的〈Solider Boy〉……數不清的西洋老歌，就這樣在我家那台直立式的老爺唱機上不停流轉。有趣的是，四海唱片所出的那批唱片中，還在每首暢銷曲的音樂過場中，找人錄上「四海音樂唱片」這句話，以防別人翻版他們的翻版選輯。

西門町的中華商場，是購買唱片的朝聖之地，「哥倫比亞」、「米高梅」、「環球」、「佳佳」……這些唱片行相隔只有幾步路。星期六下午，經常可以看見穿著卡其制服，背著書包的學生蹲在地上挑西洋唱片。

五顏六色的十吋彩色唱片。（張震洲攝影）

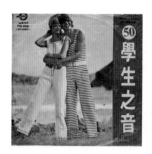

學生之音的西洋翻版唱片曾經風靡一時。（魯芬收藏）

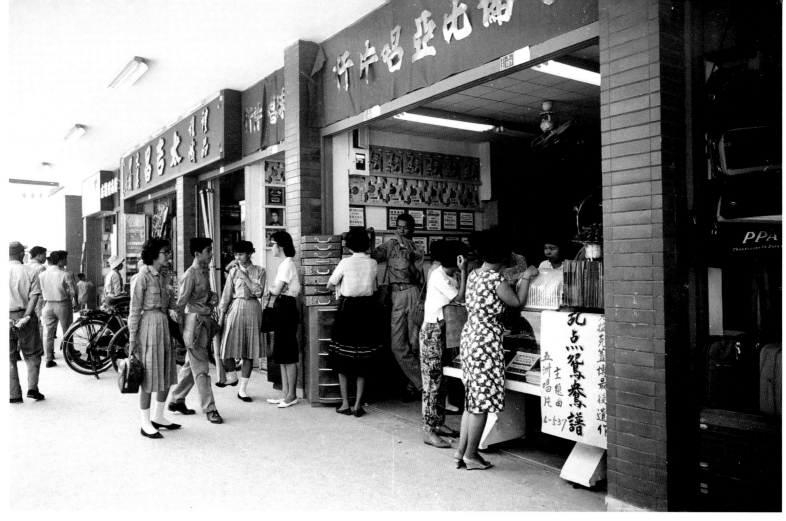

中華商場原址位於台北市中華路一段，一共八棟三層樓的連棟式建築。以「八德」分別命名，
每棟所賣商品各具特色，唱片行集中於第五的「信」棟。（外交部提供）

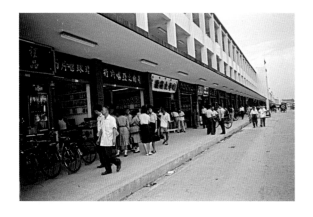

中華商場是早期學生們買唱片的必經之地。（外交部提供）

　　十吋唱片的風光沒持續多久，到了1970年代，就被十二吋的黑膠唱片取代。《學生之音》、《冠軍歌選》、《歡樂歌聲》這些市場上暢銷的盜版西洋歌曲唱片，主宰了另一個西洋音樂的時代，特別是《學生之音》的選集，記得當時出到五十幾集，如果以每月出一張的速度來看，他們稱霸台灣翻版市場應該至少有四年之久。而且當時的唱片出版，不但技術和時間性都進步，還帶來了市場行銷的觀念。不但找電台主持人負責挑歌並具名介紹，還會用文字介紹每一首西洋歌曲，歌名翻譯也創意十足，〈Shake It Up〉可以翻成〈攪和〉，〈Yesterday Once More〉可以翻成〈春盡翠湖寒〉……

**廣播電台的西洋歌曲節目──
這首歌是「賀翊新」點給「江學珠」……**

　　廣播電台的西洋音樂節目是另一個泉源，而主持人正是主宰那個時代的英雄：「中廣」的陶曉清、「警廣」的余光，還有他們的同輩們。

　　陶曉清的「熱門音樂」節目是當時西洋音樂廣播界的王牌，因為當年的中國廣播公司是直接從美國進口45轉單曲小唱片來播放，所以有的時候播出的速度比翻版還快，對於跟著排行榜聽歌的人來說很具吸引力。

我的「熱門音樂」節目與
當年火紅的西洋音樂

文 ———— 陶曉清

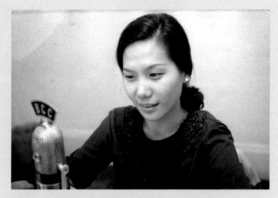

陶曉清在中廣播音室內。（陶曉清提供）

十九歲接掌「星海」，全中廣最年輕的主持人

我畢業於世新廣播電視科，還沒畢業之前，就很幸運地有機會在中國廣播公司實習，並在實習後被留下來成為儲備播音員。當時主持熱門音樂節目的前主持人亞瑟因為要出國念書，所以要找人接替他的節目。表達意願的人很多，於是主管安排所有的人輪流主持，並從中選出我成為接替的主持人。那一年我十九歲，成為全中廣最年輕的主持人。當時的節目名稱是「星海」，每週一、三、五介紹國語歌曲，由紫薇主持；二、四、六介紹西洋歌曲，就由我主持。

後來節目改變播出時間和型態，起先叫做「暢銷音樂」，後來更名為「熱門音樂」。由於前任主持人亞瑟訂了原版的七吋45轉小唱片，加上美國的《錢櫃雜誌》（Cash Box），在當時全國各電台的熱門音樂節目中，算是資源最豐富的了。

主持電台節目之外，我也開始策畫並主持現場演唱會。在多次的演出中，逐漸認識了當時在各地演出的樂團與歌手。

四個和弦，一本吉他集

1975年，在我第一次去參加楊弦主辦的中山堂演唱會之前，我在中國廣播公司主持「熱門音樂」節目已經十年。那時候美國流行音樂的主流，正好是民謠搖滾，到處都是抱著吉他唱歌的歌手，日本有抱著吉他自彈自唱的創作歌手，南美許多國家也有，台灣也一樣，不過台灣的歌手多半彈唱的是西洋歌曲。

市面上也隨處可以買到附有吉他和弦譜的西洋歌曲歌本，當時最風行的就是楊光榮所出版的《民謠吉他集》。楊光榮當年組成Virus合唱團，專唱西洋歌，他用手寫的方式自費出版這些吉他教本。據他後來說，這些吉他教本的收入在他求學期間，幫了他很大的忙。此外，吉他教室也很多，通常只要學會四個和弦C、G、Am、D，就能自彈自唱、樂在其中了。

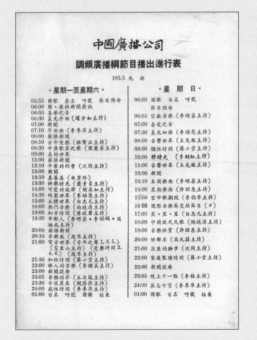

中廣當年的節目表，週間18:00是「熱門音樂」，週日是「中國現代民歌」。（陶曉清提供）

楊光榮的《民謠吉他集》當時十分暢銷。（楊光榮提供）

1970年代必學之西洋歌單

　　幾乎所有學吉他彈唱的人，可能都要從〈Today〉這首歌彈起，接著再學習彈奏的有：

- Peter, Paul & Mary的〈Puff, the Magic Dragon〉：那條可愛的小龍非常迷人。
- The Mamas & The Papas的〈California Dreaming〉：每當唱到副歌時，大家一定都跟著一起唱。
- John Denver的〈Take Me Home, Country Road〉、〈Sunshine On My Shoulder〉也是許多人極愛唱的歌。①
- Jim Croce的歌是許多人的最愛：其中〈Time In A bottle〉這首歌至今胡德夫仍經常演唱，〈I Got A Name〉則是李宗盛的最愛。
- Simon & Garfunkel的〈Sound Of Silence〉、〈Mrs. Robinson〉：和聲優美，最適合二重唱。直到現在，吳楚楚和張桂明每週二在他們駐唱的西餐廳演唱時，都還常唱這首歌。
- Joan Baez的〈We Shall Overcome〉、〈Diamonds & Rust〉：齊豫參加《金韻獎》比賽就是演唱後者。此外，〈Donna Donna〉是當時女孩們必學的經典歌曲。②
- James Taylor的〈You've Got A Friend〉也是許多人愛唱的歌，段氏兄弟創辦的《滾石雜誌》，第一期的封面人物就是他。
- 灰狼Lobo在台灣真是受歡迎啊！除了〈Me And You And A Dog Named Boo〉之外，還有〈I'd Love You To Want Me〉、〈How Can I Tell Her〉等，都是很灑狗血，唱起來卻又很過癮的歌。③
- Carole King 的歌也不能忽略：〈It's Too Late〉、〈I Feel The Earth Move〉都是經典。④
- Cat Stevens的〈Morning Has Broken〉：在當時迷死不知多少人。⑤
- Johnny Horton的〈North To Alaska〉：這首歌是電影《北國淘金記》主題曲，那時好多人都愛唱。⑥
- The Everly Brothers的〈All I Have To Do Is Dream〉、〈Bye Bye Love〉：這幾首幾乎是國歌，當年人人都能上口。

- Bob Dylan的〈Blowing In The Wind〉：這首也是當時的國歌之一，李雙澤1976年在淡江大學演唱會上唯一認可的西洋歌曲就是這首歌。
- Don McLean的〈American Pie〉、〈Vincent〉：等到你學到這兩首曲子時，就表示你已經進入高級班了。

中廣音樂廳的西洋民謠演唱會，圖中演唱的是陳家隆、右為林明敏。（陶曉清提供）

演唱西洋歌曲的歌手們

　　在電台工作，我常常和年輕玩團的朋友接觸；我當時也辦演唱會，在這些演唱會上，大家唱的都是歐美的流行歌曲。偶爾有人大膽地在演唱會中穿插一兩首國語歌，就會被觀眾喝倒采。甚至有一次，我還清楚記得是在《滾石雜誌》舉辦的熱門音樂演唱會上，胡德夫和幾個外國朋友組了一個樂團叫「The Grass Mountain Boys」，玩「青草地音樂」（Blue Grass），結果在幾乎全是搖滾樂的表演團體中，他們的演出不被觀眾接受，那時樂團中的一位老外很生氣地在台上說：「你們是我見過的最爛的觀眾！」當時坐在觀眾席的我很清楚感受到台上演出樂手的挫敗感，以及台下觀眾的失落。為此，我之後還在雜誌上寫了一篇評論。

　　那時先在西餐廳演唱，後來又在民歌演唱會上表演的演唱者有很多，其中非常受歡迎的有「North Country Street Band」，成員是賴聲川、林明敏、陳立恆等人；還有「You & Me」、Trinity、周麟 & Apollo、黃曉寧、胡茵夢、潘麗莉、胡德夫、楊祖珺、吳楚楚⋯⋯等。

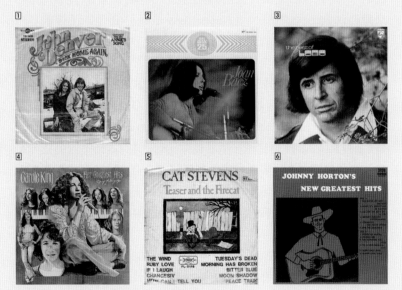

西洋翻版唱片封面。（魯芬收藏）

警察廣播電台的余光是另一個異數，他的聲音有一種冷靜成熟的感覺，而他的英文發音卻常帶來另一種意外的喜感，所以混跡西洋歌曲江湖上的人稱他為「余缸」。他後來還創辦了《余光音樂雜誌》，並引進許多西洋歌手的演唱會，其中包括 Michael Jackson。

當時的廣播電台幾乎都屬公營，除了中廣、警廣全台都可以收聽之外，還有發射力僅限北部的空軍電台、幼獅電台、和民防電台。這些電台也都有西洋歌曲節目，不過他們和中廣、警廣不同，這些電台的西洋音樂主持人大部分都是兼職的身份，同時相對於國語歌曲節目的處處受限，西洋歌曲節目則少人管轄。

「空軍電台」的蕾盈，以播放老歌為主，接手的史東，具有特殊的男性嗓音，吸引不少女性聽眾。「幼獅電台」的韓韓是播放西洋歌曲的大姐頭，後來的孟加，主持沒多久就演電影去，幼獅電台也是許多學生DJ的大本營，主持人更換的速度極快。「民防電台」的地點在圓山，士林官邸就在附近，收聽狀況良好，因此台內的播音員格外小心，但是主持西洋音樂的藍傑和鍾林則是化外之民，節目完全不受限制。

在這些公營電台的西洋歌曲節目中，除了播歌之外，最吸引聽眾的就是點歌服務。主持人會說：「這首歌是曉明點給婉芳，陳正點給……」而最常出現的是：「賀翊新點給江學珠收聽這首……」賀翊新是當時建中的校長，江學珠是北一女的校長，這點浪漫的玩笑，為當時男女分校的高中增加不少趣味。

還有一個半民營的「正聲電台」，和這些公營電台不盡相同，公營電台沒有廣告，但是民營電台廣告不斷。正聲電台有一位專門播放西洋音樂的亞琪，基本上是位播音員，所以必須念廣告，因此常常在節目中間會聽到她說：「我們剛聽的是五黑寶合唱團……」

（左）廣播主持人藍傑在唱片行內挑選唱片。（楊嘉提供）
（右）廣播主持人韓韓後來致力於環保報導文學。（楊嘉提供）

當時電台的聽眾來信都要造冊編列。（楊嘉提供）

美軍電台節目表

1977年台灣的美軍電台節目表。（楊嘉提供）

接著話鋒突然一轉：「將軍牌電視機，性能強大……」叫人措手不及。

另一個國、台語外加西洋歌曲的廣播節目，得半夜裏在棉被裡收聽——「天南廣播電台」由藍青主持的「歡樂今宵」。他會用台語來說西洋歌名：「喀三ㄟ」（Knock Three Times）是他的招牌歌名，還有他在節目裡常說的廣告：「郎多牌照相機」中「郎」字的捲舌音，也是許多人共同的記憶。

「美軍電台」當時叫做AFNT，是後來ICRT的前身，這是當時唯一全天候播放西洋流行歌曲的頻道。AFNT有三個節目最有名：一個是「狼人傑克」（Wolfman Jack）播放的鄉村搖滾樂，一個是 Casey Kasem 的「排行四十Top Forty」，是美國廣播電台的招牌節目，每個星期在全世界各地播出排行前四十名的歌曲，也是許多人的聽歌寶典。特別是每年年終排行榜的播出，有人總會守在收音機旁，一邊聽節目，一邊做筆記，這個人後來高中聯考會考得這麼差，不是沒有原因的。

美軍電台另一個招牌節目，是晚上播出的「Time Machine」，不設主持人，而是以機器人的聲音報出歌曲年代，然後直接播歌，節目緊湊，沒有廢話，純粹以歌曲為主的節目。

當年的國際學舍（現為大安森林公園）是熱門音樂
演唱會的熱門地點。（《中央日報》提供）

黃曉寧是當年演唱西洋歌曲的
先鋒。（《秋風裡的低語》內頁）

周麟一直是演唱西洋歌曲的熱門
人物。（周麟提供）

軍校招生也辦熱門音樂演唱會

買唱片，聽廣播節目外，喜歡聽西洋歌曲的人還有一項消遣，就是聽熱門音樂演唱會。1960年代因為台北的美軍俱樂部設在中山北路，因此許多演唱西洋歌曲的酒吧或是夜總會也設在那裡，培養出許多演唱西洋流行歌曲的團體。於是大大小小以西洋音樂為號召的演唱會紛紛出籠，就連當時三軍幼校招生時，都會辦熱門音樂演唱會，吸引有志青年報考軍校。

那時的熱門音樂團體非常多：「七上」（Seven Up）合唱團的徐慶復擅唱貓王的歌、「石器時代」（Stone Age）的梅汝甲擅唱披頭四的歌；此外，「電星」（Telstar）、「雷蒙」（Raymond）、「M.J.D.」、「陽光」、「雷克斯」（Rex）、「愛克遜」（Action）、「鵝媽媽」這些合唱團當年的靈魂人物，如金祖齡、溫興祖、李勝洋、高宗保、陶天林、廖小維⋯⋯等，都是演唱會的焦點人物。而演唱會的地點，不是在中山堂、實踐堂，就是在國際學舍（原址現為大安森林公園）或大專青年活動中心。

走過西洋熱門音樂盛行的1960年代，進入1970年代初期，美軍撤退，酒吧夜總會的風光不再，取而代之的是西洋民謠開始流行，賣吉他的樂器行盛開，吉他教本紛紛出現。這個時候台灣演唱西洋歌曲的鋒頭人物，就成為一些個人或是民謠合唱團，而表演的地點也轉成了西餐廳，至於演唱會的地點呢？悄悄地進入了大學的禮堂。

電視上的音樂歌唱節目

早期電視上的西洋熱門音樂節目，就屬台視的「爵士心聲」、「星星星」，以及1971年開播、由余光所主持的「青春旋律」最負盛名。這些節目介紹了一批在夜總會內演唱西洋歌曲的人物，像是以演唱〈Unchained Melody〉風靡一時的羅拔蔡，喜歡唱拉丁歌的黃玉惠，唱抒情歌曲的張健蓉、黃溫良，動感的比莉與妮可、Nancy，

當時的熱門音樂演唱會，右二為陶曉清。（陶曉清提供）

以及後來的王珍妮與改唱國語歌曲的黃鶯鶯、蘇芮，帶動了另一波西洋熱潮。

而在國語歌曲方面，1962年台視製播的國語歌唱節目「群星會」是當時國語歌曲的旗艦節目，由慎芝和關華石聯合製作。從1960年代走到1970年代，這個電視歌唱節目一直是國語流行歌曲的指標，也是傳播國語歌曲的最佳園地。許多歌星如張琪、謝雷、美黛、吳靜嫻、青山、婉曲、趙曉君、閻荷婷、王慧蓮⋯⋯等，都是在這個節目內崛起、走紅，帶領國語歌曲流行風潮。而詞曲作者如1960年代的左宏元，1970年代的劉家昌、駱明道，他們所寫的歌曲無論是在「群星會」中獻唱，或是搭配電影，特別是瓊瑤小說改編的電影，都能流傳一時。

然而，無論是「青春旋律」，或是「群星會」，進入1970年代後，這些節目已無法滿足那些通過競爭激烈的聯考制度，順利進入大學的年輕學子們。

這批年輕學子不要歌廳式的國語歌，也不要夜總會式的西洋歌，他們學會吉他，愛唱清新的西洋民謠，更想要「唱自己的歌」！

神祕清新的金曲小姐：洪小喬

文 ———— 王承偉

神祕的洪小喬，永遠戴寬邊帽主持節目。（聯合知識庫提供）

在西洋熱門音樂和通俗國語歌曲的夾縫中，1971年中國電視公司開播之初，製播了一個嶄新型態的音樂節目「金曲獎」。

由於當時的國語歌星和電視台是採取簽約制度，而大部分知名的國語歌星多已被成立更早的台視公司所網羅，於是中視為能讓大量產製的節目擁有豐富的內容，因此和甫成立不久的歌林唱片及東方廣告公司緊密配合，製作出音樂節目「金曲獎」，不但讓人耳目一新，為當時的流行音樂開闢了另一條道路，也開啟了後來國語創作音樂的潮流。

「金曲獎」是中視開播初期的招牌節目，每個星期五晚上八點半到九點半播出，由不露臉的神祕金曲小姐在節目中介紹並演唱中外歌謠，並依各集不同的歌曲主題，於攝影棚搭景配合，並配上幻燈片以豐富節目內容。每一集金曲小姐要介紹八首歌曲，其中三首是由觀眾的創作徵選而來。

由於金曲小姐太過神祕，而彈唱和創作的實力又令人懾服，加上互動的創作歌曲徵選及票選活動，引發熱烈的回響，成功地激起觀眾的好奇心和參與感，想要了解這位淡江大學英文系畢業的創作才女神祕面紗下的一切動態，引起一陣追星的旋風。

洪小喬曾回憶道：「每天熱情歌迷寫信或投稿到中視的雪片般信件，多到要用麻袋來裝，甚至後來連郵差都抗議不想送信到中視。」此外，還有很多人就守候在當時位在仁愛路的廣播電視大廈的中視總部門口，只為了一睹她寬邊帽下的盧山真面目，而洪小喬

洪小喬發行的兩張唱片，有創作也有西洋歌曲。

更為了這個現象，寫下了〈低垂的寬邊帽〉一曲：

「為什麼在姑娘的秀髮上，總戴著一頂低垂的寬邊帽？」

一曲吟唱情更未了，每個星期一次的輕歌妙語，讓芳華正盛的洪小喬和「金曲獎」節目大受歡迎，在單純而禁錮的年代，每集的回信時間更讓她以歌曲成為諸多歌迷暢談心事的心靈導師。

洪小喬常在節目中將觀眾投稿而來的歌詞當場修改，即興譜曲、自彈自唱，又因為其出身宜蘭在地望族，她對台語歌謠也極為熱愛，在節目中推廣台語歌謠不遺餘力。

在為期一年多的播出期間內，這個節目不但引起極大回響，也徵選出為數頗多的創作歌曲，因此以《歌林金曲唱片》為名，陸續將徵選的歌曲集結成多張合輯唱片發行。像是鳳飛飛成名前以「林茜」為名所灌錄的最早單曲〈初見的一日〉、陳淑樺少女時代演唱的單曲〈交叉線〉，以及〈桃花舞春風〉、〈西門町〉、〈送君珠淚滴〉、〈友情〉等知名國台語歌曲都收錄其中。

在當時台灣仍充斥著一片西洋歌曲、情愛氾濫的東洋演歌風，或海派的時代曲式中，「金曲獎」節目及其發表的創作歌謠成為一股清流，而「金曲獎」更成為推廣創作歌曲的鼻祖，也為日後開花結果的民歌運動吹起了先鋒的號角。

此外，洪小喬在主持電視節目期間，也錄製了多張個人專輯。其中〈愛之旅〉、〈你說過〉、〈牽掛〉這些知名的創作歌曲，不但廣為流行，也成為那個時代鮮明的記憶。

山裡來的歌手：胡德夫

文 —————— 李蝶菲

　　除了洪小喬外，還有一個人，當時在西餐廳以演唱維生，結交了一群好友，也開始思考創作自己的歌，並付諸行動。他在1970年代早期舉辦的西洋歌曲演唱會上，就演唱了創作歌曲，也是發表創作歌曲的先鋒之一。他——就是胡德夫。

　　從1970年代開始，胡德夫一唱四十餘年。至今為止，他豪邁、深沉的嗓音，象徵著遼闊大地的風華，已成華人音樂的一大特色。而他具有山林氣息的創作如〈匆匆〉、〈牛背上的小孩〉、〈大武山〉……等，在早期民歌創作中更是獨樹一格。

　　胡德夫的歌聲就和他的人一樣：豪放、自然、不拘小節。他的音色和某些民歌手輕浮做作的歌聲比較起來，顯得格外渾厚而真實。也許，這是因為他從小在山谷中敞懷高唱，逐漸薰陶出來的成績；也許，這是因為他的身體裡流動著排灣族山胞愛好歌唱的血液。

　　……胡德夫在民歌演唱界真可以算是老資格了。民國六十年，他加入同族好友萬沙浪在台北組織的一個「潮流」合唱團，在六福客棧演唱。雖然只過了兩個月的時間，合唱團就解散了，但從此胡德夫便開始在不同的餐廳、酒廊中表演，演唱的歌曲大多數都是美國的流行歌曲及民謠，偶爾興之所至，才唱一兩首大武山下的山歌。那時，由於唱歌結識了許多朋友，像楊弦、李雙澤、吳楚楚等人。大家聚在一起的時候，有時便會討論到中文歌曲的問題，他們心裡已經醞釀起「唱自己的歌」的念頭。

　　民國六十一年*夏天，胡德夫在國際學舍舉行了一場民謠演唱會，那次演唱會的內容是以西洋民歌為主，只有兩首原住民歌曲以及楊弦譜自余光中的新詩〈鄉愁四韻〉，是僅有的中文歌曲。然而，這三首歌卻得到了全場觀眾最熱烈的掌聲，胡德夫回憶當時的情形說，觀眾們強烈的反應帶給他心靈極大的震撼，激動的心情多日來未能平復。「什麼才是觀眾真正喜歡聽的歌？」、「什麼才是我們應該唱的歌？」這些問題一直縈繞在他的腦海中。於是，他開始嘗試找出一些中文的歌詞譜上自己的旋律。

　　〈楓葉〉是他的第一首作品，並題獻給他的紅粉知己，〈匆匆〉

是譜自陳君天的詞，〈牛背上的小孩〉則描述了他童年時代在山坡上放牛和嬉戲的回憶。對於這些他早期譜寫的歌曲，胡德夫非常不滿意，他說：「那個時候，還沒有『中國現代民歌』的名詞，大家也不覺得民族風格的重要性，譜曲的時候，往往根據自己直覺的感情以及演唱西洋民歌的經驗著手，這樣作出來的歌曲，除了歌詞是中文，旋律及和聲都脫離不了美國民歌的範疇。我覺得這樣的歌曲，包括我自己寫的那幾首歌，都是很沒有特色的。」

　　胡德夫一直希望在自己的創作上有突破性的風格，在歌曲的處理上多加入一些民族色彩。經過長時間的嘗試，他忽然發現自己竟忽略了身邊的寶庫，大武山下美麗悅耳的歌聲，不正是最好的創作素材嗎？於是，他擷取了其中一段旋律，譜成了〈大武山〉，三段歌詞唱出他對故鄉的懷念與嚮往，是相當成功的佳作。

　　〈大武山〉首次發表是在一次為籌募山地服務團基金會的演唱會上，胡德夫彈鋼琴唱這首歌，當他唱到「嗨呀！大武山是美麗的媽媽……有一天我會回來看你，永遠不走了。」高山、峽谷、媽媽、童年都湧上他的心頭，熱淚不禁奪眶而出，他終於找到自己的聲音……（《秋風裡的低語》）

（＊編按：根據楊弦2012年的訪談，胡德夫國際學舍演唱會是在1974年，但此處保留作者1979年書中原文供讀者參考。）

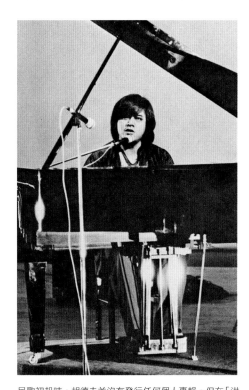

胡德夫在2005出版個人首張專輯《匆匆》，其中〈太平洋的風〉獲得次年「金曲獎」最佳歌曲。至今為止他已出過三張專輯，被藝文界與音樂界公認為「台灣最美麗的聲音」。（野火樂集提供）

民歌初起時，胡德夫並沒有發行任何個人專輯，但在「洪建全文教基金會」出版的《我們的歌2》中所收錄之三首歌：〈匆匆〉、〈楓葉〉和〈牛背上的小孩〉，都成了時代的記憶。這三首歌全部收錄在本書附錄CD中。（《秋風裡的低語》內頁）

民歌從這裡開始
那一個燃起熊熊火焰的夜晚──楊弦

文──── 王竹君

1975年6月6日，夜晚的西門町，正下著紛飛的小雨。

一個由台大研究所剛畢業的創作者兼歌手楊弦，把詩人余光中的八首詩作譜成了曲，和一群好友們，在中山堂舉行作品發表會。

沒有太多的宣傳，沒有太亮的鎂光燈，那天晚上台下一千多位靜靜聽歌的觀眾中，除了余光中教授外，還有《滾石雜誌》的段氏兄弟、廣播人陶曉清，和「洪建全文教基金會」的洪簡靜惠。

中山堂外的小雨綿綿地下著，堂內聽歌的心情隨著一首首詩與歌的流瀉，慢慢地醞釀累積……曲終，可是人未散……

眾人相約隔日，在余光中教授廈門街的家中舉行一場討論會，接下來──

陶曉清在節目中播出了實況錄音；

《滾石雜誌》擴大報導；

「洪建全文教基金會」發行了楊弦的唱片；

《皇冠》雜誌出版了民歌叢書；

一把創作歌曲的熊熊火焰就此點燃……

楊弦，在余光中的詩中──聽到了音樂

「我是一個民歌手，歲月牽得多長，歌啊！歌就牽得多長……」
〈民歌手〉

楊弦真正在台上唱歌的時間不過兩年，
可是兩年的時間，連結了兩代人。
楊弦總共只出過兩張專輯，
可是兩張專輯的流傳，是四十年民歌的歲月。
而他還在寫歌……

楊弦，不但很會念書，也很會寫歌。1972年台大農化系畢業後，進入海洋研究所取得碩士。一邊念書，一邊跟隨李奎然學習搖滾及爵士理論，跟許常惠學習作曲理論。

在大學三年級的時候，他便開始嘗試作曲：「希望能以自己的

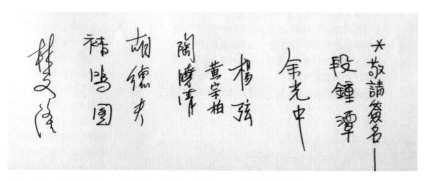

1975年6月7日當天在余光中家參加座談會的人士簽名。（《滾石雜誌》提供）

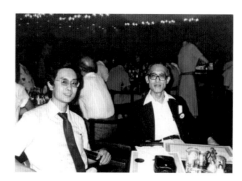

楊弦與余光中合影。（楊弦提供）

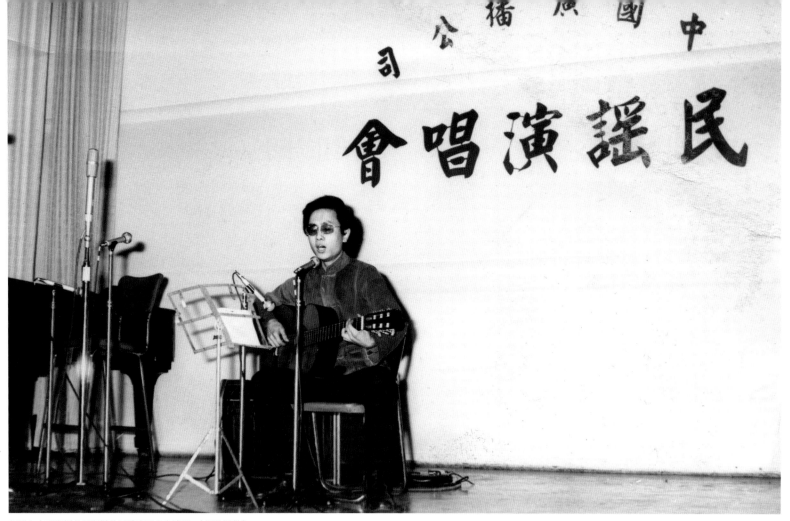

楊弦在中國廣播公司舉辦的民謠演唱會上演唱。（楊弦提供）

語言、作自己的歌、唱給自己或喜好的朋友聽，而非總是唱那些與我們隔一層的西洋歌曲，或無法產生共鳴的舊民歌。」楊弦說。

楊弦的話語，可以說是當時喜歡音樂的文藝青年潛在的心聲，而詩人余光中的詩集，更成為他靈感的泉源，他在余光中的詩中聽到了音樂，於是結合中國音樂與西洋民謠的曲風，將這些詩作譜成了兼具吟唱與詩情的新民歌。

1975年6月6日，他在中山堂首度發表這些詩與歌的作品，獲得極大的回響，無論是當時參與演唱會的觀眾，或是事後的報紙輿論，都在熱烈討論這種嶄新風格的音樂型態，開啟了「唱自己的歌」風潮的先聲。

接著楊弦在「洪建全文教基金會」的支持下，發行了《中國現代民歌集》。這張專輯發行之後，楊弦持續白天在實驗室工作、晚上空閒時寫歌的生活。他陸續將羅青、洛夫、張曉風和楊牧等人的詩作譜成歌曲，並自己作詞，擴大寫作與音樂的範圍。1977年進一步出版《西出陽關》。這兩張專輯中的歌曲全是詩人的作品，銷售上萬張，在當時一片靡靡之音的國語歌曲中，闢出一條清新的小路。

〈山林之歌〉、〈傘下〉、〈恆春海邊〉是楊弦自己作詞的歌曲，也有著專輯中一貫的詩意，在音樂處理上則有更多的變化，同時找到男中音王滄津（他後來加入「鄉音四重唱」）和他一起詮釋這些歌。王滄津並獨唱〈向海洋〉，這是詩人洛夫為送別詩人張默赴前線而作。

〈生日歌〉是詩人羅青有感於大家在過生日時，只會齊唱西洋的生日歌，因而創作出適合華人齊唱的生日歌。這首歌和張曉風作詞的〈一樣的〉顯現出專輯中輕快的一面。

由楊弦自彈自唱的卑南山歌〈美麗的稻穗〉，少了一份野氣，多了一份詩情，是一首絕對特別的詩歌，與後來胡德夫自己演唱的版本意境相當不同。而以琵琶引導的〈西出陽關〉，簡直就可以看見束著方巾、長袍迎風、背手吟詩的古代書生風骨。

楊弦在第二張專輯發片後不久，就接獲麻省大學入學通知，赴美攻讀博士。而後研習中醫、佛學，創作不斷……一直到現在，四十年過後，仍然不斷將詩人的作品譜成歌曲。最近的新作〈地層吟〉與〈一顆開花的樹〉都收錄在本書的CD中。

中國現代民歌集

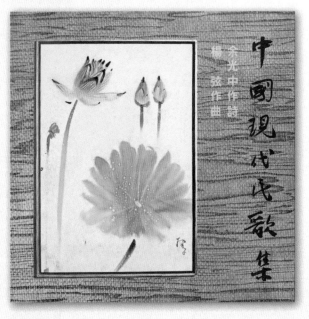

專輯名稱	演唱者		發行日期
中國現代民歌集	楊弦		1975年

曲目 A	作詞		作曲
1. 民歌手	余光中		楊弦
2. 白霏霏	余光中		楊弦
3. 江湖上	余光中		楊弦
4. 鄉愁四韻	余光中		楊弦

曲目 B			
1. 迴旋曲	余光中		楊弦
2. 小小天問	余光中		楊弦
3. 搖搖民謠	余光中		楊弦
4. 鄉愁	余光中		楊弦
5. 民歌	余光中		楊弦

編按:《中國現代民歌集》和《西出陽關》專輯
在發行第一版後,再版時都製作了另一個不同
的封面。

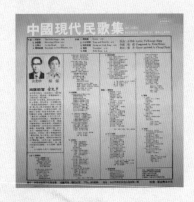

西出陽關

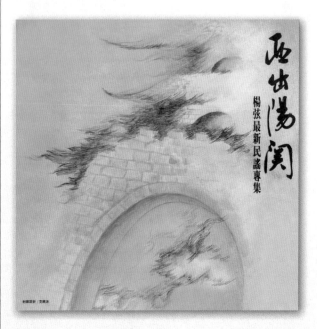

專輯名稱	演唱者		發行日期
西出陽關	楊弦		1977年4月

曲目 A	演唱者	作詞	作曲
1. 山林之歌	楊弦	楊弦	楊弦
2. 你的心情	楊弦	楊弦	楊弦
3. 帶你回花蓮	楊弦、王滄津(史美智、黎芬合唱)	楊弦	楊弦
4. 恆春海邊	王滄津	楊弦	楊弦
5. 美麗的稻穗	楊弦(胡德夫吟述)	陸森寶	陸森寶
6. 燭火	楊弦	楊弦	楊弦

曲目 B			
1. 傘下	楊弦	楊弦	楊弦
2. 生日歌	楊弦	羅青	楊弦
3. 一樣的	楊弦	張曉風	楊弦
4. 向海洋	王滄津	洛夫	楊弦
5. 懷別	楊弦	楊弦	楊弦
6. 西出陽關	楊弦	余光中	楊弦

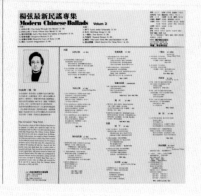

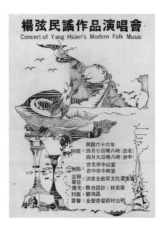

《楊弦的歌》封面。（楊弦提供）

楊弦 1975 年演唱會海報。（楊弦提供）

楊弦 1977 演唱會節目單。（楊弦提供）

歌手自述

尋找一條沐浴心靈的清溪

……西洋現代民謠傳入已經有多年了，年輕的一代也大多喜愛上這種節奏鮮明、旋律輕快的音樂。但由於文化和環境的差異，當一個中國青年在聆聽、學唱，並咀嚼外國文字尋找共鳴之際，在感覺上總是會有一層隔閡。

反過頭來回顧我們本國的民謠，藝術歌曲的風格和演唱形式一直不易在大眾之間普及，時下的流行歌曲又多為有識之士所詬病，能夠表達現代人思想言行的現代詩，其中為符合歌謠形式而譜寫的作品，卻一直是不多。

……雖然面對著屹立的西方搖滾樂和流行歌曲的洪流，我們仍憑著一股信心和一份對鄉土的執著，試著去找尋一條能供我們沐浴心靈的清溪，但願這個嘗試能激起更多的共鳴，讓更多的詩人、音樂家，以及傳播界共同參與這份有意義的工作。相信我們的青年有一天只要能懷著一份詩情，就能用自己的語言彈唱出內心的共鳴。（1975 年 6 月 6 日「現代民謠創作演唱會」演出的話）

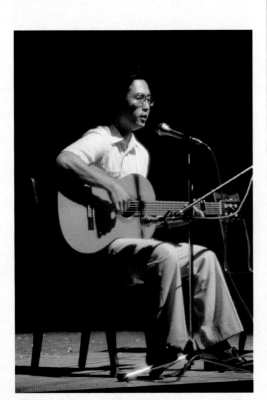

楊弦自彈自唱神情。（民風樂府提供）

歌的故事

《中國現代民歌集》
出版前言

文／余光中

沒有歌的時代，是寂寞的。
只有噪音的時代，更寂寞。
要壓倒噪音，安慰寂寞，唯有歌。

我在寫《白玉苦瓜》集中的作品時，很少想到，那些詩有一天會變成歌，因為在我們這時代，詩大半是寫來看的，很少是寫來聽的。

青年作曲家楊弦，在看我的詩時，卻聽到了音樂，很是令我高興。他不但聽到了音樂，還將音樂譜了起來，讓大家一起聆賞。今年 6 月 6 日，一個溫柔多雨的晚上，楊弦和許多歌手琴手，在擁擠的中山堂，把兩千聽眾帶進了那音樂裡，那旋律何其青麗美婉，有如參加了詩與歌的婚禮。歌魂琴魄，繚繞不絕，於今念及，猶感蜜月未遠。

《中國現代民歌集》中所收，除了那晚演唱的〈鄉愁四韻〉等八首外，還有楊弦新近從《蓮的聯想》裡挑出來譜成曲的〈迴旋曲〉，共為九首。

從詩到歌，從歌到圓紋細細的唱片，是一條不能算短的歷程，令人高興，值得一記。（1975 年 8 月 16 日夜於台北）

〈美麗的稻穗〉

這首歌，在台灣東岸流傳了許多年，1977 年，歌手楊弦從老友胡德夫那兒學唱〈美麗的稻穗〉，收進專輯《西出陽關》，當年他們都以為這是一曲古謠。後來胡德夫投身原住民運動，返鄉重新學習這首歌，才知道它是陸森寶 1958 年寫下的新創曲：那一年「八二三」金門砲戰爆發，許多部落青年被徵兵去金馬作戰，陸森寶看故鄉水稻豐產卻無壯丁收割，乃寫下了這首歌。2005 年，胡德夫發行首張專輯《匆匆》，再次收錄這首歌，距楊弦版二十八年，籌畫發行的團隊是「野火樂集」。

陸森寶卑南族名 Baliwakes，意為「旋風」。1939 年日本政府令所有台灣原住民族改日本名，遂易名「森寶一郎」。1945 年台灣光復，次年行政院令原住民族改漢姓漢名，「森寶一郎」又變成「陸森寶」──就像這身不由己的名字，短短二十年間，住在台灣幾千年的原住民，先是變成日本人，青年參加「高砂義勇隊」去南洋叢林和美軍打仗，一下又變成中國人，青年被拉去當「國軍」和解放軍打仗。〈美麗的稻穗〉天籟的旋律底下，埋藏了苦澀的歷史。（馬世芳，《耳朵借我》）

從西洋歌曲到「唱自己的歌」

文 ──── 陶曉清

二十八年在中廣的廣播節目──
從西洋歌曲到「唱自己的歌」；
三張中國創作民歌系列《我們的歌》合輯；
四本《這一代的歌》系列圖書；
籌畫數不清的演唱會、座談會、展覽、文章；
從「民風樂府」到「中華音樂人交流協會」；
我交出了這張音樂成績單……

1975年6月6日之後

1975年的6月6日，是很特別的日期，楊弦在中山堂中正廳舉辦了一場民歌演唱會，上半場是唱各國的民謠，下半場則是他創作的歌，詞全部是余光中的作品。

那場演出，「洪建全文教基金會」的執行長洪簡靜惠在場，我也在場。演出後，剛創刊不久的《滾石雜誌》發行人段鍾潭約我次日去余教授家中座談。座談中我建議楊弦可以去和洪簡靜惠談一下發行的可能性，於是《中國現代民歌集》就發行了。而1975年6月6日就成為民歌元年。

我很喜歡楊弦的新歌，在演出後向他要來了音樂會的實況錄音，然後在當時完全播放西洋熱門音樂的廣播節目中大膽地播出。原本預期可能會有聽眾來信大罵，不過不但沒人罵，反而收到許多鼓勵和詢問的信件。有聽眾說他也寫了歌，另外有人則表示對這樣的歌有不同的意見。我在節目中歡迎寫了歌的人也可寄給我聽聽，並鼓勵有意見的人也試著自己寫寫看。就這樣，有好多人寄了作品來。

《中西民歌》記錄創作者心血

剛開始我很隨性，有好的作品隨時穿插播出，沒多久後，還不

錯的歌曲數量就多到可以每週固定用一個小時來專門介紹。1977年五月起，我固定在每週四介紹民歌，那一天的節目名稱也更改為「中國現代民歌」。但沒多久，因為對岸推動所謂「四個現代化」，電台主管說一聽到「現代」就不舒服，節目名稱因此改為「中西民歌」。到了後來，滾石傳播乾脆把週日的同一時段也包下來，自此每天都有一小時節目，週四和週日是「中西民歌」，其餘日期仍然介紹西洋的「熱門音樂」。

值得一提的是，當時承包電台節目廣告的是滾石傳播公司，他們對節目主持人全然地信任，從不干涉節目內容與走向，並在後來全力的支持各項活動，是當時讓我能心無旁騖的工作的重要力量。從《滾石雜誌》到滾石傳播，再到後來的滾石唱片，成為台灣流行音樂的一股清流。

這段期間，中國廣播公司已經進口了四聲軌的錄音機，一些只寄來詞曲的歌，我會幫忙安排適合的人來錄唱；若是錄音效果不好的歌，我也會邀請歌者來錄音室重錄後再播出，因此和這些人逐漸有愈來愈多的交集。

因為後來寄歌曲的信件太多了，我一個人完全來不及聽，於是邀請幾個有興趣的朋友一起來聽。這些人後來就成為「民風樂府」剛成立時重要的合作夥伴，包括：段鍾沂、楊嘉、彭國華、魯芬、吳楚楚。

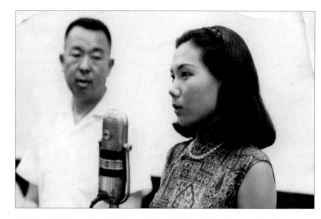

陶曉清（右）在中廣主持的「中西民歌」可說是當時傳播民歌最重要的媒體。圖中左立者為中廣另一位著名的主持人丁秉遂。（陶曉清提供）

1995年「民歌20」演唱會在國父紀念館後台，左方白衣者為陶曉清，和眾歌手討論節目。（民風樂府提供）

早期演唱會的諸多民歌手們，左上到右下依序為：包美聖、鍾少蘭＆韓正皓、齊豫、邰肇玫＆施碧梧。（《唱自己的歌》內頁）

後來新格及海山唱片公司紛紛發行《金韻獎》和《民謠風》系列唱片，再加上我收到電台轉來新聞局的公文，說以後在節目中要播出的國語歌，都必須送審通過才能播出。剛開始我還幫忙送審，後來覺得樂趣大不如前，同時商業唱片做得也都還不錯，節目裡就慢慢停止了播出聽眾投寄歌曲的型態。

風起雲湧的校園演唱會

主持電台節目以來，舉行演唱會是跟聽眾互動的方式之一。在當時大部分演出多演唱西洋歌曲，不過在楊弦之後有人開始在我的節目中發表新歌，也有許多人開始演唱一些創作歌曲及各國民謠。我除了接受邀約製作主持校園的演唱會外，有時也會接受純粹只是主持，這類演出節目是對方安排的。那時幾乎每個月都會有個一兩場演出，我也相當樂意走出錄音間去和人群接觸。

有一間位於中山北路的新亞西餐廳，曾經邀我替他們規畫週六、日下午的小型演出。我邀了許多位電台DJ一起合作，先由DJ放唱片介紹約一小時的音樂，然後就由這位DJ主持，請不同的歌手自彈自唱約一個半小時。由於每次需要不同的歌手演出，我因此去各民歌西餐廳挖掘、認識了更多的歌手，其中有一些至今仍是好

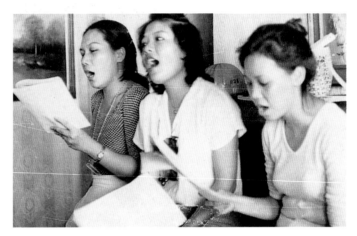

陶曉清（左起）、任祥、鍾少蘭在韓正晧家練唱。（陶曉清提供）

朋友。這個節目只做了約不到一年，不過當時小有名氣的歌手，不論是唱西洋歌曲的或者是創作歌曲的，幾乎都被我邀請去新亞唱過。

演唱會後來變成民歌手重要的舞台，最常使用的場地除了中山堂外，還有國父紀念館、實踐堂、公賣局球場等。

另外值得一提的，還有自1981年七月到1982年八月，每月一到二次在台北市「聲寶視聽圖書館」舉行的歌者、作者小型演唱發表會，由「民風樂府」策畫，我主持。當時許多作者都在此舉行過作品發表會，包括楊弦、靳鐵章、梁弘志、蘇來、李泰祥、鄧禹平、邰肇玫、羅大佑……等。不過由於必須是「聲寶」和「歌詞作家協會」的會員才能參加，所以這個活動沒有大肆宣傳，但每次都客滿。

三張《中國民歌創作系列──我們的歌》合輯

當年除了電台節目，我還應邀策畫發行了三張民歌選集唱片、四本和民歌相關的書籍，參與多場座談會，接受各種刊物的採訪，並撰寫了許多民歌文章。

「洪建全文教基金會」的執行董事洪簡靜惠女士，在1980年8月2日舉行的「唱自己的歌」演唱會節目單中有一段話：「楊弦第一次的民歌演唱會，我也躬逢其盛，聽後深為余光中的詩句化為音樂旋律的美與真摯而感動。不久，楊弦來到洪建全基金會……從那以後，基金會陸續發行了楊弦譜曲的專輯：《中國現代民歌集》、《西出陽關》，以及由陶曉清策畫的《中國創作民歌──我們的歌1，2，3》等唱片的製作與發行……基金會本身亦時常檢討，對於鼓勵這件年輕人創作歌曲的狂熱是否得當？而以這般非正式音樂科班出身的人來寫音樂，是否會使音樂的水準降低……然而，『我們需要有自己的歌，以及年輕人創作的慾望』這個事實，卻是不容忽視的。」

這些話說明了當時出版的源起。

由於我在節目中播出楊弦音樂會的實況，引發聽眾不斷寄來許多歌曲，我就接受「洪建全文教基金會」的委託，短暫地客串了一下唱片策畫人的角色。這三張專輯中的歌，大部分是我從聽眾的作品中挑選出來的。

淡江事件

李雙澤（1949-1977）。（野火樂集提供）

我常到各地校園主持演唱會，有些活動由我製作，有時候也單純只應邀去主持。1976年12月3日在淡江大學的演唱會，我就是被校方邀去單純主持，我是到了學校現場，才知道當晚有哪些節目。介紹完李雙澤上台演出之後，我就在後台詢問下一組節目要演唱的內容。那時聽到台下觀眾的鼓譟聲，馬上衝到舞台邊看發生了什麼事，這時才意識到李雙澤先生對大家唱洋歌表達不滿。

在我們的對話中，我說已經有不少人在創作歌曲了，只是還沒那麼多；他說在自己的創作歌曲累積不多的時候，還有傳統的民歌可以唱，於是唱了〈補破網〉等四首傳統歌曲。他也針對觀眾沒有和他一起合唱他選的〈國父紀念歌〉而不滿。他拿著一瓶可樂在台上說：「走到哪裡都有人喝可樂，洋歌也有好的。」就唱了〈Blowin' In The Wind〉；但是他當晚在台上並沒有砸破那只可樂瓶。

後來《淡江校刊》在12月13日出刊的那一期，刊登了標題為〈唱自己的歌〉的文章，引發大家熱烈討論，才有了所謂的「淡江事件」。（編按：李雙澤介紹及相關文章請見 P. 83）

吳楚楚、楊祖珺、胡德夫、韓正皓、朱介英、潘麗莉……眾多創作者與歌手的集合，出現了〈好了歌〉、〈三月思〉、〈學子心聲〉、〈匆匆〉、〈夜的海邊〉、〈並不知道〉、〈屋頂下的詩人〉……這麼多的好歌。

四十年後的今天，「洪建全文教基金會」同意我們將這早已絕版的三張合輯，放在這本書中，完成了我們「還原一個時代」的夢想，讓我們得以回顧這段歷史，回味當時年輕的理想。（編按：這三張合輯封面及歌曲介紹，請見 P. 168〈第十二曲：CD附錄〉）

四本《這一代的歌》系列圖書

《皇冠》雜誌也在1976年當時大力支持民歌，除了在二月號的第三百集雜誌上，介紹了十位當時最具代表性的歌手。接著還推出由我主編的《這一代的歌》系列叢書。《皇冠》雜誌出版社的發行人平鑫濤先生，曾經在1979年八月舉行的「唱自己的歌」演唱會節目單上寫著：「皇冠資助這樣的刊物出版，並且贊助『唱自己的歌』音樂會演出，就是因為覺得這一群年輕朋友實在很可愛，大家為了共同的目標而默默努力。」

這套書從春天開始，每季出版一本，四本書分別邀請了許多幕前、幕後的歌手和創作者，貢獻他們的曲譜與文字，歌詞與歌譜均經由吳楚楚和韓正皓校正，此外還有許多演出或是座談會的報導。這四本書分別是：

• 《三月走過——春天的歌》——這本書介紹了十六位歌手，刊載了五十三首新歌。負責樂譜校正的是韓正皓和吳楚楚。書中報導了三場不同性質的演唱會，還特別針對當時的本省排行榜做了很多說明。關於潘麗莉、王夢麟的文字都節錄在本書中。

• 《唱自己的歌——夏天的歌》——這本書的封面和當年八月演唱會的封面一致，刻意只在顏色上做出區隔。本期刊出新曲五十七首，介紹的歌手與創作人共十六人。報導三場音樂會和一場座談會。座談會主題是討論和編曲相關的議題，與會者有：翟黑山、蕭惟忱、韓正皓。翟黑山是台灣早期畢業於美國柏克里音樂學院（Berklee College of Music）的人之一，多年來一直在教音樂，台灣樂壇許多樂手都曾跟他學習。退休後目前居住在北京，仍在音樂學院教書。

• 《秋風裡的低語——秋天的歌》——這本書出版於1979年十一月，這期介紹的歌手有十三位、歌曲五十五首，報導了四場演唱會。我在編後語中說：「由民歌手自己所寫的文章都是幾乎一字未改地維持他們原來的風貌，為的是『人如其文』……」朱介英、王夢麟、邱晨在本期寫了文章訴說著自己的心情，邱晨的文章節錄在本書中，杜文靖寫林詩達的精采文章也節錄在本書內。

《三月走過——春天的歌》。（陶曉清提供）　《唱自己的歌——夏天的歌》。（陶曉清提供）

《秋風裡的低語——秋天的歌》。（陶曉清提供）　《回家／想你／歌——冬天的歌》。（陶曉清提供）

• 《回家／想你／歌——冬天的歌》——這是本系列的最後一本，到1980年的二月才出版。本期介紹了十七位音樂人、刊載了五十一首歌、報導了四場演唱會，邰肇玫與施碧梧談歌的故事節錄在本書內。

影響我的音樂人與音樂事

1971年，在披頭四合唱團的喬治‧哈里遜（George Harrison）號召之下，許多歌手集結在紐約的麥迪遜廣場，舉行了有史以來第一次的慈善音樂會，那些搖滾歌手為孟加拉地區洪水所帶來的大災難而義演。事後發行了一套兩張的專輯唱片，所有的收入都捐給了當地需要的人。這張標題為《The Concert For Bangladesh》（援助孟加拉慈善演唱會）的專輯深深地打動了我。之後我還以這張專輯為題去做過專題演說，介紹車禍後難得在舞台上出現的巴布‧迪倫（Bob Dylan）、介紹印度的西塔琴（sitar）大師拉維‧香卡（Ravi Shankar），我每次聽喬治‧哈里遜唱〈Here Comes The Sun〉時都感動得要死。就在那年，我生下了馬世芳。

我受到喬治・哈里遜的影響，而民歌手們則是基於對我以及「民風樂府」的信任，也開始參與各種的義演。因此，我們才能一次次地針對需要我們去關懷的對象，設計各種的演唱會。喬治・哈里遜在千禧年得到美國《告示牌》（Billboard）雜誌頒發的「世紀獎」（Century Award），主要的原因就是這場音樂會。

此外，克羅斯比、史提爾斯、納許和楊（Crosby, Stills, Nash & Young）在1970年發行的專輯《Déjà Vu》，是我至今仍常常愛聽的唱片之一。而最感動我的音樂演唱會，是1981年在洛杉磯，我和一些民歌手一起去看了克羅斯比、史提爾斯和納許的演唱會。我看到台上的螢幕出現人和海豚一起游泳的畫面，配合他們現場演唱的歌曲，給了我靈感，回台灣後在為雙溪啟智中心舉辦的義演「牽著他」時，邀請攝影家張照堂拍了許多幻燈片，在舞台上播放，配合歌手的演唱。據說那場音樂會也感動了許多的觀眾！

巴布・迪倫影響眾人

巴布・迪倫（Bob Dylan）是影響當時許多年輕人的大師——包含披頭四合唱團在內。許多當今還在流行音樂界的大咖音樂創作者，都受過他的精神感召。我還記得他五十歲生日時，許多歌手在《告示牌》雜誌上一起刊登廣告，每個人對他說一句話，那些人之中包括：U2合唱團的主唱波諾（Bono）、馬克・諾弗勒（Mark Knopfler）……等。

我每次聽他唱歌都非常感動，歌詞中透露出來的不論是關心、是傷感、是憤怒或是抗議，都讓我大開眼界。那時還有許多很有意義同時也非常好聽的西洋歌曲，有的關懷弱勢、有的談人權、有的反越戰，有的談世界和平，我聽著又喜歡又感動。回頭來看台灣歌壇，當時的國語歌曲中，這樣的歌太少了。

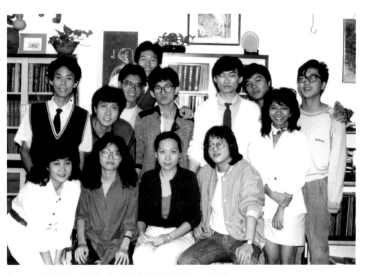

「一張唱片的故事」全體工作人員合照，後排右一是哈林，前排右坐者是本劇導演王偉忠。（民風樂府提供）

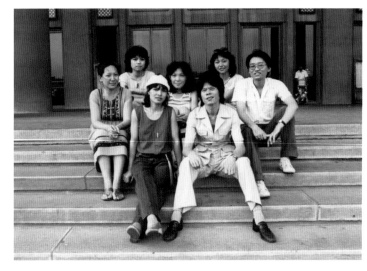

演唱會演出前在國父紀念館階梯上合影。（民風樂府提供）

陶曉清用中廣稿紙和民風樂府信箋手寫的節目單草稿。（民風樂府提供）

賴西安1983年寫給陶姐的信。（陶曉清提供）

「民歌20」演唱會上陶曉清（右一）邀請余光中（右二）上台致詞，
左立者為羅智成。（民風樂府提供）

陶曉清2005年十一月在美國林肯中心主持
民歌演唱會。（陶曉清提供）

　　在不知道經過多少年之後，才有機會去日本名古屋第一次看巴布‧迪倫的演唱會。當燈光暗下來，現場的播音員說：「Ladies and gentlemen, Mr. Bob Dylan!」我看到他的身影出現，聽見他唱出第一個音符時，我的眼淚就忍不住流下來。那些歌經過了那麼多年，對這個世界仍然合適，因為戰爭還是繼續存在這個地球上，偏見和歧視一點也沒有減少，弱勢仍然是弱勢，世界和平幾乎是不可能的事！

　　但是夢想依然存在！創作歌手不停的寫出一首又一首動人的歌曲，從民歌時代以來，台灣的流行音樂成為所有華人世界的領先者，這些創作者確實是吸收了許多西洋歌曲的精華與營養。余光中教授在寫〈江湖上〉時就說這首詩是受到巴布‧迪倫的歌〈Blowin' In The Wind〉的影響，因此楊弦譜曲時自然也會受到影響。

「民歌之母」何其有幸

　　除了寫歌的人，許多幕後工作者──編曲、樂手、製作人，大部分也都受到西洋民謠與搖滾音樂的影響。所以後來一些樂評人會認為這些歌不能叫「中國現代民歌」，因為他們一點都不「中國」。但是經過了四十年，我們再回頭看，受到什麼影響似乎不是那麼重要。重要的是他們真的幫我們一起走過的年代，留下了至今仍讓我們感念的集體記憶！

　　雖然我被稱為「民歌之母」，對於推廣民歌真是不遺餘力，也樂在其中。這是我自認為非常幸運的事！有多少人能從在工作中得到那麼多的樂趣和成就感呢？我很喜歡民歌，有人問起我相關的問題時，我也能談得頭頭是道。

從「民風樂府」到「中華音樂人交流協會」

　　1980年我和一群關心民歌的人組成了「民風樂府」，籌畫了許多場民歌演唱會，這個團體幾經波折，後來改名為「中華音樂人交流協會」。除了籌畫各項演唱會、展覽之外，很重要的一件事就是從1993年開始，每個月舉行「唱片討論會」，邀請不同的音樂人，針對當月推出的國語唱片進行討論與推薦，並在每年年終選出十大最佳專輯與單曲。1997年還將當年的討論專輯，編輯成《創造一個夢》一書。這項工作在年輕的音樂人承接之後，一直到今天仍在進行，成為流行音樂界重視的年度大事。

　　「中西民歌」和「熱門音樂」節目在1989年六月底告一段落，我那時決定專心負責自1988年八月起開播的「中廣青春網」。除主持青春網的節目外，只保留了週日的時段，直到1994年自中廣退休為止。我的廣播生涯在台北之音電台還繼續了許多年，不過那是另一個故事了。

　　回首往事，我和民歌一起成長……何其有幸，合十感恩！

誰在西餐廳唱歌？
1970年代台北市民歌西餐廳地圖

陶曉清————採訪　　**楊嘉**————整理

年輕人抱著吉他自彈自唱的風氣，愈來愈盛，最初在西餐廳演唱的歌手幾乎都唱西洋歌，但是有人開始創作而逐漸受到歡迎之後，民歌西餐廳就像雨後春筍，在人潮多的地方盛開。大學附近——師大、台大，鬧區——西門町、中山北路，以及後來的東區，都有著生意很好的民歌西餐廳。

多謝當年在這些西餐廳演唱的歌手們——吳楚楚、張桂明、王夢麟、張小雯、李宗盛、周麟、趙樹海、胡德夫、黃仲崑、李明德、葉佳修……等接受訪問，才能畫出這樣的一份「民歌地圖」。

A　中山北路

由於早期台北的美軍招待所與福利中心（PX）就設在中山北路二段，因此這裡西餐廳、酒吧林立，成為台北市最早的西餐廳演唱區，演唱的多半是西洋歌曲。

1 哥倫比亞咖啡廳／圓桌西餐廳
地點：台北市中山北路二段、長春路口附近

這裡原本是哥倫比亞大使館的商業推廣中心附設的咖啡廳，胡德夫、李雙澤都曾在此駐唱，是最早演唱西洋歌曲的餐廳之一。後來因為斷交，使館結束，就由台灣人接管，在原址開了「圓桌西餐廳」，黃曉寧、周麟、張桂明、都曾在此駐唱。

2 翔笙音樂中心
地點：台北市中山北路二段 31 號 2 樓。

這是趙樹海和友人合開的店，原是翔笙音響在二樓的試聽室，1979 年到 1981 年間改裝成音樂中心，營業時間只限晚上。當時小有名氣的歌手都曾在這裡演唱，而且是圈內人的聚集地，後來因為房東要收回房子而結束營業。
齊豫帶著齊秦來這裡介紹給趙樹海，後來齊秦在台上演唱時，被綜一唱片老闆夏春湧看見，才出了專輯。黃仲崑當時也分別與趙樹海、王夢麟搭檔唱歌，也是在這裡被星探發現，而出了唱片。
李宗盛當時念明新工專，吉他彈得並不好，常在送完瓦斯後直接來這裡，遇到有歌手請假時，就有機會上台代班。也是在這裡，他遇見拍譜唱片公司企畫，開啟製作《小雨來得正是時候》的契機。

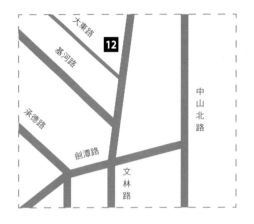

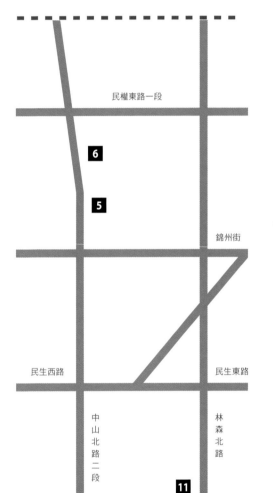

3 金咖啡西餐廳
地點：台北市南京東路頭，靠近林森北路交叉口。

當時的中山北路和南京東路一帶，流行開設以「金」字頭為名的西餐廳。多半以演唱西洋歌曲為主，黃曉寧、周麟、胡德夫等人是其中經常出現的人物，後來還有吳楚楚、張桂明，葉佳修……等人。

4 金琴西餐廳
地點：台北市南京東路和新生北路交叉口 2 樓

這裡開設的時間要比「金咖啡」略晚一些，在這裡唱過的歌手包括吳楚楚、黃克隆、胡德夫、葉佳修……蔡琴也曾在這裡演唱。

5 榕榕園西餐廳
地點：台北市中山北路二段 117 號，台泥大樓旁，現為 Mr. Onion 牛排餐廳

1977 年王夢麟退伍後，曾到中山北路一帶許多金字開頭的西餐廳找演出機會，都沒被看上。但是這裡的負責人葉小姐與梁副理錄用了他，因此他十分感念。在這裡演出的其他歌手還包括齊秦、李麗芬、王瑞瑜、張小雯＆陳智、吳楚楚、周麟、張桂明、葉佳修……李宗盛偶爾會來代班。

6 新亞飯店太子廳
地點：台北市中山北路二段 139 號，現為柯達大飯店。

太子廳是早期專門演唱西洋歌曲的餐廳，民歌盛行時，老闆找陶曉清去策畫內容，每周六、日舉行類似小型演唱會的節目，除現場演唱外，還有 DJ 放音樂，是當時比較特別的演出型態。可是當時民歌數量不足以維持全場，因此中西並濟。唱過的歌手有：楊弦、胡德夫、吳楚楚、張桂明、楊祖珺、周麟、黃曉寧……等。DJ 包括楊嘉、蕾盈、徐凡等人。

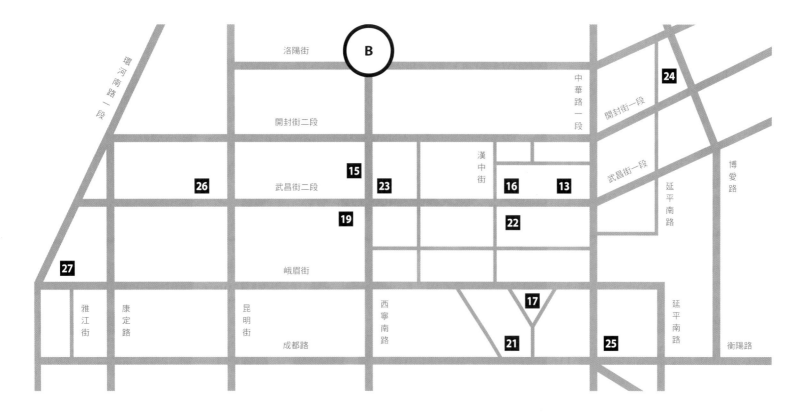

7 夢咖啡西餐廳

地點：台北市中山北路二段 43 號，現為晶華酒店。

號稱是當年台北市最大的西餐廳，由著名的花藝店「仁山莊」改建而成，演唱舞台較一般西餐廳更大。演唱過的歌手包括周麟、葉佳修……王夢麟與黃仲崑同時參加中視「六燈獎」落選，兩人在此曾經合唱搭檔，李宗盛偶爾也會去代班。

8 泉屋日本餐廳

地點：台北市中山北路夢咖啡隔壁。

葉佳修自大一時（1975）起，就在這裡唱歌，因為日本客人多，所以還唱許多日文歌。

9 撒哈拉西餐廳

地點：台北市南京東路，台肥大樓現址。

撒哈拉當年也是一間知名的大西餐廳，以花園餐廳聞名，演唱過的歌手包括吳楚楚、張桂明……等。

10 天堂鳥西餐廳

地點：台北市林森北路、南京東路口 10 樓。

早期難得的主題式餐廳，走夏威夷式路線、餐點中鳳梨飯很受歡迎，男女服務生都穿夏威夷衫。胡品清、蔡琴常去聽周麟唱歌，後來演變成白天唱民歌，晚上樂團演出西洋歌曲。

11 鯊鯊西餐廳

地點：台北市長春路、林森北路口。

這是一間西式自助餐廳，店內有個好大的水族箱，定時有穿泳衣的女孩演出餵食鯊魚的節目，李明德曾在此演唱。他一曲唱罷，以為觀眾正在給他掌聲，回頭一看，原來布幕拉開，是餵食鯊魚的時間到了。

由於電影戲院多聚集在西門町，因此西門町成為一般人休閒的最佳去處，而台北車站則是交通樞紐，因此這裡分成了兩種西餐廳，一種以演唱民歌為主，一種則以西洋歌曲為主。

木船民歌西餐廳

「木船」不但是台灣最早期的民歌西餐廳，也是至今為止規模最大的民歌西餐廳，從 1981 年第一家木船於士林大東路開設起，到 1992 年民歌全盛時期時，木船全台有十四家連鎖店，盛況空前。

木船原始創辦人是慕宏明，因為遠居海外，於是交給了林福春、林福生兄弟，在他們手上將木船西餐廳變成了 1980 後民歌手的起跑地，在這裡演唱過的歌手不計其數。同時自 1985 年開辦「木船民歌比賽」，參賽過的歌手包括張雨生、萬芳、游鴻明、林志炫、林強……等。後來隨著時代的變遷，木船一間間關閉，到了 2009 年，最後一家木船──獅子林店──正式歇業。

木船民歌西餐廳各主要店地址：

12 士林店：台北市士林區大東路 10 號
13 中華店：台北市中華路一段 90 號 B1
14 公館店：台北市羅斯福路四段 58 號 2F
15 獅子林店：台北市西寧南路 36 號 B 區 B1
16 武昌店：台北市武昌街二段 37 號 3~6F
17 漢中店：台北市漢中街 125 號 2~3F
18 忠孝店：台北市忠孝東路四段 120-2 號 2~3F

木吉他民歌西餐廳

「木吉他」也是一間民歌西餐廳連鎖店，創始於 1989 年，第一家店開在武昌街與西寧南路口，曾是「木吉他合唱團」一員的胡昭宇是第二任老闆。陸續在此唱歌的歌手包括張小雯&陳智、黃大軍&周治平、曾寶明&吳志華、殷正洋、游鴻明、張宇、凡人二重唱、許茹芸、黃嘉千、錦繡二重唱、動力火車等。

木吉他民歌西餐廳各主要店地址：

19 西門店：台北市武昌街、西寧南路口
20 忠孝店：台北市忠孝東路四段統領百貨 B 棟
21 成都店：台北市成都路 17 號 2 樓

22 迪門西餐廳

地點：台北市漢中街 41 之 1 號 2 樓

有「木船」的地方附近就會有「迪門」，老闆後來成了張鎬哲的太太。殷正洋和哥哥殷正台起初在士林的西餐廳演唱，之後就來到這裡，其他歌手還有：熊天益、熊美玲、陳屏、凡人二重唱、許淑絹、周華健、李明德、葉佳修等。

23 吉普賽西餐廳

地點：台北市武昌街、台北市西寧南路 139 號

當時負責排節目的是陳小霞，每個月排一次。歌手有：張小雯&陳智、黃大軍&周治平、曾寶明&吳志華、殷正洋，李宗盛偶爾會去那裡找江學世，胡昭宇及老闆小劉打麻將，他也曾短暫的一週唱一次。

24 北角西餐廳

地點：台北市延平南路 1 號 2、3 樓，正對北門郵局

吳楚楚曾在這裡策畫節目，張桂明、還有幾位醫生歌手──其中一位是著名整型科醫師徐典雄，以及沈呂遂、張小雯都曾在這裡演唱。

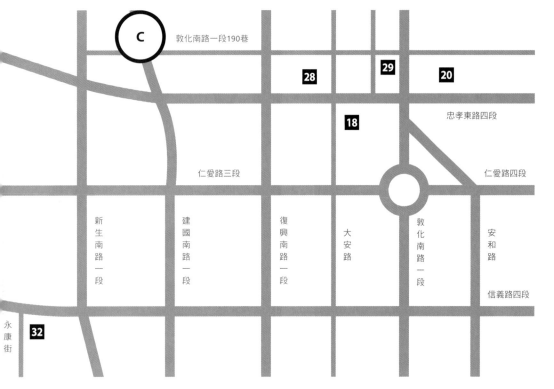

30 稻草人西餐廳

地點：台北市羅斯福路三段 256 號 2F

這間早期台大附近唯一能夠做現場演出的西餐廳開於 1975 年，也是以西洋音樂為主，不過並非西洋流行音樂，較多的是民謠與鄉村歌曲演唱或是演奏，吸引了許多外國人。

一天晚上，附近流氓在店內打架，割傷了外國人還上了報，老闆向子龍很擔心會影響生意，想到可以換一下氛圍，就問張照堂能不能請陳達來店裡唱歌。

張照堂不但幫忙，還安排了記者會，於是促成了陳達第一次在西餐廳演唱。後來向子龍去當兵，店內的節目遂與他無關。之後去稻草人唱歌的歌手有：蔡琴、吳楚楚、張小雯＆陳智……等人。

31 藍調西餐廳（Blue Note）

地點：早期在台北市羅斯福路三段 254 號 2-3F，後來搬到台北市羅斯福路三段 171 號 4 樓（羅斯福路與師大路交叉口）

這間餐廳設立於 1974 年，營業至今。蔡姓老闆本身吹管樂，熱愛爵士樂，因此以爵士樂的大廠牌為店名，店內以播放爵士樂為主，當年生意較好時，也邀請歌手現場演唱，包括吳楚楚＆張桂明、朱介英……等人。

32 木門西餐廳

地點：台北市永康街 3 號 2 樓，原「劉家鴨莊」樓上，現為「高記」餐廳

吳楚楚和張桂明 1974 年在此認識，後來就常常一起唱歌，當時吳楚楚在練古典吉他，也常演唱〈陽關三疊〉。其他在這裡演唱的歌手還有沈呂遂、丁松筠神父、葉佳修等，楊祖珺也曾在此演唱。

25 北歐西餐廳

地點：台北市衡陽路、中華路交叉口，原新聲戲院 6 樓

這是樂聲、新聲戲院的老闆周信義所開的餐廳，在當時的台北是數一數二的高級餐廳。吧台做成一條船，走北歐風格路線，林青霞常去聽歌，周麟曾在這裡演唱。

26 娃娃谷西餐廳

地點：台北市武昌街二段 85 號（樂聲戲院 2、3 樓）

自彈自唱的歌手，與合唱團交互出現表演的餐廳，可說是歌廳秀場的前身。周麟、Apollo、葉佳修三人經常輪流合作，Apollo 主要彈吉他，葉佳修與周麟演唱，黃曉寧、張桂明、倪方來的合唱團也曾在這裡演唱。

27 世紀大飯店 3 樓

地點：台北市環河南路一段 77 號，現為豪景大酒店

這裡曾經風靡一時，是看台北夜景的極佳場地，現在仍有很多人到飯店十樓去看煙火。周麟與其他歌手都曾在這裡演唱。

台北市東區（忠孝東路、敦化南路）是 1980 年後的新興區塊，百貨公司、名牌服飾相繼進入，成為時代潮人的薈萃之地，於是出現了不同於中山北路與西門町的西餐廳，講究人文精神。

28 艾迪亞西餐廳（Idea House）

地點：台北市忠孝東路四段 53 號

這是早年台灣喜愛音樂的文藝青年的朝聖之地，演唱的幾乎全是西洋歌曲。歌手陣容堅強：胡德夫、North Country Street Band（賴聲川、林明敏、陳家隆、陳立恆）、Fancy Trio、You And Me（邵孔川、雷壬鯤）、楊祖珺、胡茵夢、李麗芬、吳楚楚、秦偉業、烏雲等。張小雯曾去面試未成，後來和陳智以二重唱組合再去試唱，才在那裡正式駐唱。賴聲川去當兵時，黃仲崑的吉他老師張大修介紹他去接賴聲川的班，所以他每周四去艾迪亞唱歌。

艾迪亞西餐廳的老闆是陳立恆，後來創立「法藍瓷」，並在台北市八德路的城市舞台（前身是「社教館」）一樓開設西餐廳，同樣有歌手現場演唱西洋歌曲。當年在艾迪亞餐廳演唱的歌手們現在固定在那裡演出，包括吳楚楚、張桂明、李達濤……等人。

29 主婦之店

地點：台北市敦化南路一段 190 巷 12 號

這間歷經三十年的元老級 Live House，也是許多歌手懷念的演唱之地，特別是黃小琥，她在主婦之店的演出場次，曾經一票難求。其他如傅薇、辛龍、于冠華……等歌手都在這裡唱過。

台灣大學、公館附近——以台大為中心，往南到公館的東南亞戲院，往北到羅斯福路三段頭一帶，這裡的西餐廳不多，強調的是特色與格調。

民歌40

思想起
第二段

page___041

一個唱歌的故事

詩人和歌者燃起的那一把火焰，

如果沒有商業力量的推動，

這把火無法燃燒得這麼迅速、這麼燎原。

商業化——提供了數量化、多樣化的基礎，

從大專院校的民歌比賽開始，

無論是還在念書的學生，或是已在西餐廳演唱的歌手；

無論是才在起步的創作者，或是出身科班的音樂人，

紛紛投入這陣潮流中。

以下，就是他們的故事……

唱自己的歌

皇冠雜誌·出版社
發行人·平鑫濤

唱我們的歌

洪建全教育文化基金會
執行董事 洪簡靜惠

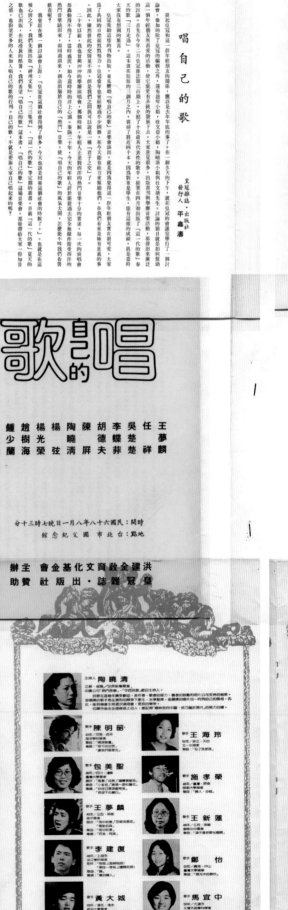

歌唱的

韓正皓　鍾少蘭　趙樹海　楊光榮　楊曉弦　陶曉清　陳德屏　胡楚菲　李楚楚　吳楚楚　任祥　王夢麟

時間：民國六十八年八月一日晚七時三十分
地點：台北市國父紀念館

主辦 洪建全教育文化基金會
贊助 皇冠雜誌·出版社

民風樂府　創作歌曲發表會

※※※※※

李泰祥專輯

※※※※※

時間：中華民國七十年八月八日下午二時
地點：南京西路

節目表 I

一、情歌是這樣唱的……
1. 金石情……趙樹海
2. 走向我走向你……楊芳儀、徐曉菁
3. 你的眼神……蘇來
4. 差不知道……潘越雲
5. 短劇：愛情神話（全體歌者）
　　愛情——男女對唱
　　如果——男女對唱
　　阿美阿美——男生唱
　　我的歌——女生唱
　　神話——全體
　　男主角：楊耀東　女主角：王新蓮
二、愛情再見
1. 走在雨中……鄭怡
2. 忽然能……蔡琴
3. 子夜譖別……楊耀東
4. 愛情斯卡左谷……楊芳儀、徐曉菁
5. 散場電影……王新蓮
6. 祝蝶……王新蓮

~休息~

三、相思種種
1. 再見離別……
2. 想出……
3. 想你的時候……
4. 我的思念……潘越雲
四、提前的情歌是這樣唱的
1. 雨簾鈴……楊芳儀、徐曉菁
2. 高山情歌……
3. 小河淌水……
4. 昭樹哥……
5. 別回風……
6. 思想起……
7. 青春謠……蘇來
五、愛情哲學
1. 一窗清寧……
2. 偶然……
3. 戀曲1980……楊耀東 Sonata合
4. 孔雀東南飛……
5. 意映卿卿……
6. 一個春天……蘇來

~晚安~

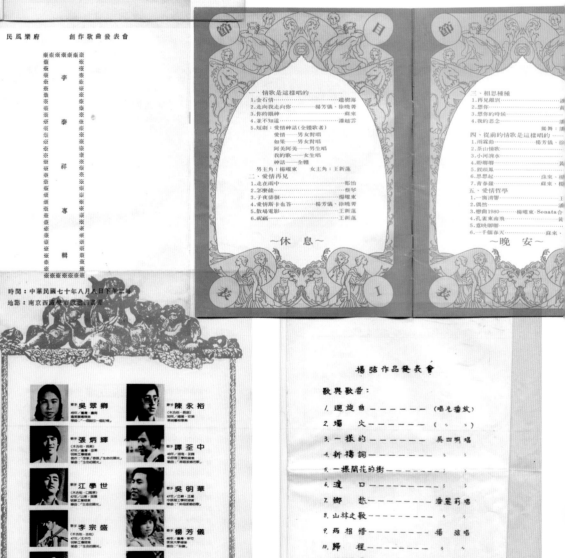

主持人 陶曉清

陳明韶　王海玲
包美聖　施孝榮
王夢麟　王新蓮
李建復　鄭怡
黃大城　馬宜中

吳楚琦　陳永裕
張炳輝　譚荃中
江學世　吳明華
李宗盛　楊芳儀
鄭文魁　徐曉菁
劉因國　楊耀東

楊弦作品發表會

歌與歌者：

1. 迴旋曲 ————（唱片播放）
2. 燭火 ————（　〃　）
3. 一樣的 ———— 吳四明唱
4. 新禱詞 ————
5. 一棵開花的樹 ————
6. 渡口 ————
7. 鄉愁 ———— 潘麗莉唱
8. 山林之歌 ————
9. 兩相惜 ———— 楊弦唱
10. 歸程 ————
11. 關區走過 ————

李建復的惜別
演唱會特冊

BROADCASTING CORPORATION OF CHINA
53 JEN AI ROAD, SECTION 3
TAIPEI, TAIWAN
REPUBLIC OF CHINA
CABLE ADDRESS: BROADCAST TAIPEI

演唱組優勝簡介

一、獨唱組
第一名：俞方定
第二名：薛慶林
第三名：陳振國

二、重唱組
第一名：黃韻玲、李琳、張瑞夫、許景淳、黃秀伯、毛岩拏等六人

第一屆民風樂府新人獎作曲創作／演唱比賽報名表
姓名：林垂(詞)
參加組別：詞曲創作

招待券　No. 000361
民風樂府
情歌之夜演唱會
入場券

中華民國歌詞作家學會
國內廣播部

1995年9月13－14日
演出特刊
節目單

中華民國廣播公司會文簽用紙

節目單

1. 青蛙合唱團 — 生命的陽光(張炳輝詞曲)／今山古道(陳雲山詞曲)／歸人沙城(林建助詞,陳輝雄曲)／鹿港小鎮(羅大佑詞曲)

2. 陳明韶 — 風告訴我(邱晨詞曲)／浮雲遊子(蘇來詞曲)／惜別(曾永莉詞曲)

3. 蘇來 — 誰撬問答(蘇來詞曲)／生別離(再幕詞,蘇來曲)／天水流長(斷鐵章詞曲)

4. 邰肇玫 — 奔放,奔放(楊立德詞,邰肇玫曲)／如果(施碧梧詞,邰肇玫曲)／留一盞燈(楊立德詞,邰肇玫曲)

5. 葉佳修 — 再見花蓮(葉佳修詞曲)／琉琅者的獨白(葉佳修詞曲)／說唱合曲 A)幽嵐夕陽歸去 B)思念總在分手後開始 C)鄉間的小路(葉佳修詞曲)

6. 蔡琴 — 恰似你的溫柔／抉擇／跟我說愛我(梁弘志詞曲)

7. 吳楚楚 — 你的歌(吳楚楚詞曲)／好了歌(曹雪芹詞,吳楚楚曲)／古拋(羅青詞,吳楚楚曲)

8. 齊豫 — 橄欖樹(三毛詞,李泰祥曲)／傳說(余光中詞,李泰祥曲)／蘇堤(向陽詞,李泰祥曲)

9. 合唱 — 雨中即景(王夢麟詞曲)／高山青(鄧禹平詞,張徹曲)

舊金山州立大學
中國同學會 知友社 主辦

唱過一個時代
民歌二十年演唱會
時代一簡週
民歌二十年 1975－1995

七年後的七月

200元

教育部(函)

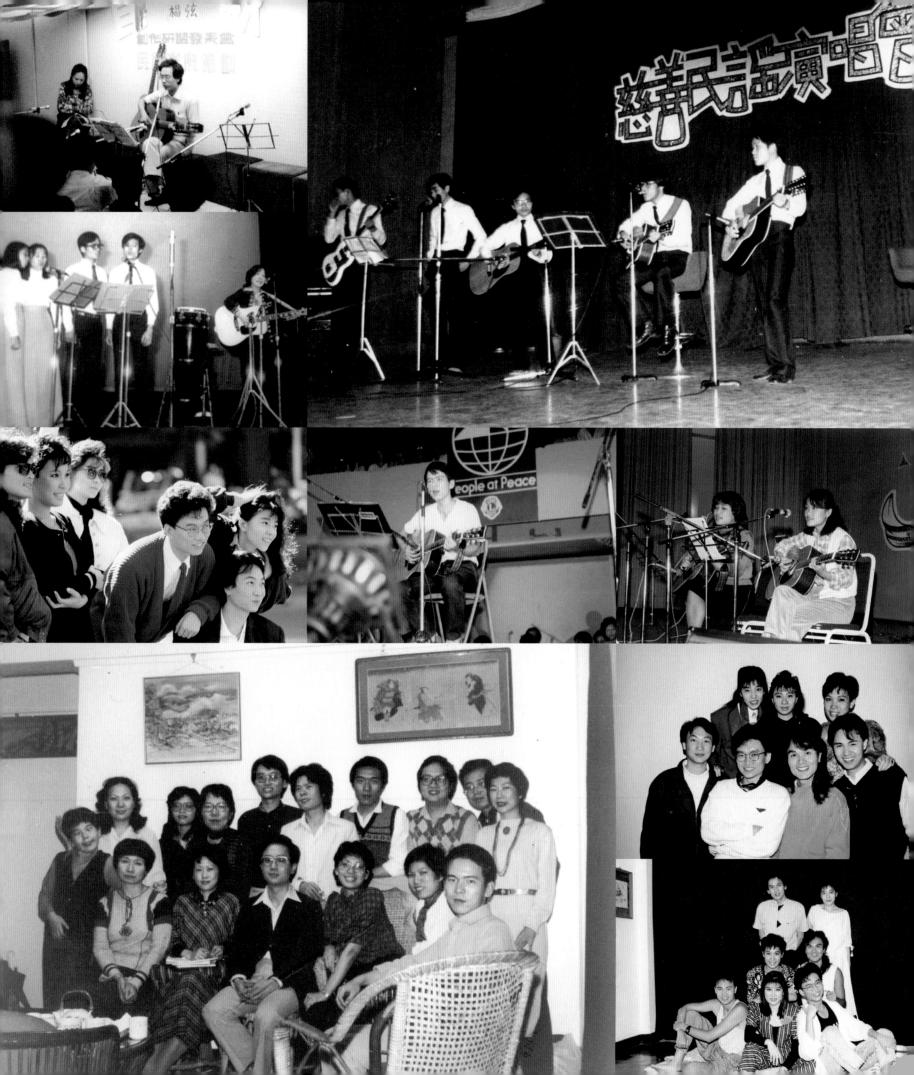

第五曲

新格唱片

「金韻獎」歌唱比賽
&《金韻獎》合輯系列

「新格唱片」是由「新力股份有限公司」的軟體製作部門所設立，新力股份有限公司則是在 1967 年由本土的聲寶公司與日本的 SONY 合資而成。SONY 這個商標現在已全球統稱為「索尼」，可是在 1970 年代還是被稱為「新力」，當時是製作家庭電器的代表，特別是彩色電視機。

雖然日本 SONY 公司以家庭電器起家，不過卻一直對軟體內容深感興趣，早在 1968 年就已經和美國 CBS 媒體集團成立合資公司，以 CBS/SONY 廠牌在日本發行歐美唱片，也在日本成立自己的唱片公司。

但是在台灣的這間合資公司並沒有立刻進入音樂產業，從成立的 1967 年開始，要經過十年後，才在新成立的軟體製作部門黃克隆的鼓吹下，找來有製作唱片經驗的姚厚笙開始簽歌星，做國語歌曲唱片。一開始並不成功，但是姚厚笙在麗風錄音室聽過楊弦所錄的歌，認為年輕人這個新興的音樂市場極具潛力，於是說服公司舉辦「金韻獎」比賽，推出《金韻獎》合輯；並在媒體上廣為宣傳，利用商業的力量將民歌運動推廣到全國年輕人心中。在民歌運動普及化中，姚厚笙可說是最重要的推動者。

1970 年代中期，著名的世界錄影帶規格大戰（即 VHS vs. Beta）正式開打，日本 SONY 暫時落敗，之後更加了解到軟體內容的重要性，於是積極地「軟硬兼施」，不但開發硬體，如卡帶隨身聽 Walkman，更與飛利浦公司在 1982 年聯合研發並推出 CD 片，同時在 1988 年重金買下美國 CBS 唱片公司與哥倫比亞電影公司。

然而 SONY 公司不會知道，當年他們這間位於太平洋小島上的合資公司，竟然獨自悄悄地製作推出足以影響往後四十年華語流行音樂的作品；SONY 公司也不會知道，當年因為不允許以「新力」商標出片，於是被迫改成「新格唱片」的這個商標，竟然成為台灣一整個世代的共同回憶。（布舒）

「金韻獎」歌唱比賽

「金韻獎」民歌比賽從 1977 年開始，每年舉辦一次，到 1980 年為止，一共舉辦了四屆，之後因為熱潮不再而暫停，直到 1984 年才又舉辦了第五屆，但已無往屆的影響力，之後停辦。歷屆得獎歌手如下：

● **第一屆（1977年）**
冠軍歌手：陳明韶〈Over And Over〉
優勝歌手：范廣慧、包美聖、朱天衣、楊耀東、邰肇玫與施碧梧二重唱等。

● **第二屆（1978年）**
冠軍歌手：齊豫〈Diamonds & Rust〉
優勝歌手：李建復、黃大城、鄭文魁、林秀華＆郭玲玲＆殷正洋＆紹維廉四重唱等。

● **第三屆（1979年）**
冠軍歌手：王海玲〈My Heart Belongs To Me〉
優勝歌手：袁芳、鄭怡、王新蓮、馬宜中、施孝榮、羅吉鎮、四小合唱團（黃韻玲、徐景淳等人）、木吉他合唱團（李宗盛等人）、譚荃中＆吳明華二重唱、楊芳儀與徐曉菁二重唱等。

● **第四屆（1980年）**
冠軍歌手：鄭人文
優勝歌手：蘇來、鄭華娟、李明德等。

● **第五屆（1984年）**
冠軍歌手：潘志勤
優勝歌手：楊海薇、高惠瑜、柯惠珠、常新愚、于台煙、姚黛瑋、陸曉丹等。

金韻獎紀念專輯

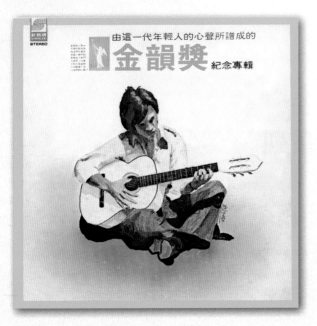

專輯名稱	演唱者		發行日期
金韻獎紀念專輯	范廣慧、邰肇玫、施碧梧等		1977

曲目 A	演唱者	作詞	作曲
1. 再別康橋	范廣慧（和聲：張智真、曾若玄、劉春英）	徐志摩	李達濤
2. 如果	邰肇玫、施碧梧二重唱	施碧梧	邰肇玫
3. 小雨中的回憶	劉宗立、曾佩媛、陳淑惠三重唱	林詩達	林詩達
4. 正月調	簡上仁	簡上仁	簡上仁
5. 滿庭芳草綠	劉蒼苔	晨曦	賴順龍
6. 誰來海邊	楊耀東	邱晨	邱晨

曲目 B	演唱者	作詞	作曲
1. 尋	詹薩耶璃（和聲：范廣慧、劉春英、張智真、曾若玄）	謝蜀芬	李奎然
2. 小茉莉	包美聖	邱晨	邱晨
3. 情深無邊	陳明韶	沈世安	沈世安
4. 戀	謝玲玲・謝瑩瑩二重唱	李揚揚	李達濤
5. 青鳥	張智真・曾若玄二重唱	陳秀喜	邱晨
6. 深秋濃濃的楓紅裡	朱天衣	靈漪	楊淑惠

金韻獎 2

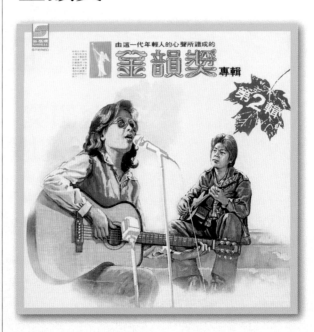

專輯名稱	演唱者		發行日期
金韻獎2	包美聖、楊耀東、簡上仁等		1978

曲目 A	演唱者	作詞	作曲
1. 春雷輕響的早晨	范廣慧、劉春英、周香蓮	葉舒	李達濤
2. 小小貝殼	邰肇玫、施碧梧二重唱	施碧梧	邰肇玫
3. 相思	范廣慧	施碧梧	邰肇玫
4. 她戴一朵茉莉花	楊耀東、李文心二重唱	邱晨	邱晨
5. 撒落一路杜鵑花	包美聖	邱晨	邱晨
6. 山旅中的笑語	謝玲玲、謝瑩瑩二重唱（和聲：璇音三重唱）	晨曦	周明生

曲目 B	演唱者	作詞	作曲
1. 山裡來的女孩	楊耀東（和聲：李文心、邰肇玫、施碧梧）	王雅芳	邰肇玫
2. 願	詹薩耶璃	駱夷生	駱夷生
3. 我的情詩	謝玲玲、謝瑩瑩二重唱	依依	林向高
4. 重逢	劉蒼苔	鄧禹平	曹俊鴻
5. 壓歲錢	簡上仁	簡上仁	簡上仁
6. 夕陽下	邰肇玫、施碧梧二重唱	施碧梧	邰肇玫

專輯簡介

第一屆「金韻獎」校園民歌比賽反應熱烈，分成演唱、創作組，甚至還包括藝術歌曲創作。許多參賽歌手都以西洋歌曲參加比賽，但是推出的紀念專輯，仍是以創作的歌曲為主。由於第一張《金韻獎紀念專輯》推出後深受歡迎，沒多久就順勢推出了《金韻獎2》，這兩張唱片相當於第一屆「金韻獎」民歌比賽優勝者的成績單。

同一時期，由於當時李泰祥推出的大型管弦樂團的編曲形式令人耳目一新，有別於傳統國語流行歌曲多半只有節奏與管樂的伴奏，因此《金韻獎》的音樂製作也加重了管弦樂的編曲，甚至國樂器的運用，不但貼切地表現出歌曲的特性，同時也提高了音樂的層次。

余光中的詩加上楊弦的曲，開啟了民歌創作的契機，而後用新詩譜曲的風潮並不僅止於此，後來在民歌的創作中，以新詩譜曲，或是用古典詩詞譜曲而成的歌曲頗多，成為創作民歌的一大特色。《金韻獎紀念專輯》中的第一首歌〈再別康橋〉，就是取材自徐志摩的詩，由李達濤譜曲，范廣慧主唱。

邰肇玫與施碧梧合作的〈如果〉，邱晨作詞填曲的〈小茉莉〉，都是這些日後著名的創作者在國語唱片界發行的第一首歌，也幾乎是 1970 年代校園歌曲的定義，一提起民歌這個話題，總會想起這兩首歌。

〈小雨中的回憶〉這首歌也收錄在當時新格唱片積極推廣的玉女歌星劉藍溪的專輯中，由林詩達作詞、作曲。林詩達這位才女的創作路程和其他校園歌手大不相同，這首歌是她十六歲時完成的作品，她特別喜歡譜寫雨中的心情，另外一首〈把思念託付小雨〉交給了《民謠風》系列錄製。

〈尋〉這首歌是由李奎然作曲，他是台灣早期具有古典音樂基礎的流行音樂家，曾就讀美國柏克里音樂學院，這是當時世界上許多從事流行音樂者心中的聖殿。這首歌由詹薩耶璃演唱，這位女歌手由於名字的緣故，經常被人誤認是少數民族，其實她是台北市人，姓詹，薩耶璃是由她信佛的父親取的名字，在《金韻獎2》中她還演唱了另一首歌〈願〉。

有流行，就免不了會有偶像，楊耀東可說是早期民歌中的青春偶像，《金韻獎2》封面的畫像，應該就是以他為型所畫，帶動了〈山裡來的女孩〉的流行。（布舒）

歌的故事

〈如果〉

邰肇玫：那時我和施碧梧都就讀於文藻四年級英文系。施碧梧是我們學校的才女，散文、新詩都是她在得獎。上哲學的課，大家都會覺得很無聊，她就寫了〈如果〉的詩摺成紙飛機丟給我，那時我也不曉得是不是歌詞。我當時很感動，因為我們通常在課堂上傳紙條都是寫一些下課要去哪、陪我去買衣服這類的東西，那時正好是第四節下課，大家吃便當的時候，我就沒有吃飯，拿著剛學的吉他，自己撥一撥，就開始唱她的歌詞，我不曉得那個時候叫做作曲。後來唱給班上的同學聽，他們覺得不錯，我們就把它錄下來，還寫了譜寄去參加第一屆的「金韻獎」，後來居然得了獎，這是我們做的第一首歌。（陶曉清、鄭鏗彰，《永遠的未央歌》）

人的故事

范廣慧

（唱片封底）

演唱藝術歌曲出身的范廣慧，很早就投身歌唱的領域，從藝專廣播電視科畢業以後，就考上藝工隊，一直在軍中演唱。無論是去前線勞軍，或軍中定期公演，演唱的歌曲多半是藝術歌曲和 1940 年代的國語流行小調。但是在民歌時期，她參加了第一屆「金韻獎」比賽，獲得第二名，因此得以在專輯中演唱〈再別康橋〉。雖然她和「金韻獎」其他兩位歌手陳明韶、包美聖同樣獲得前三名的成績，但是她始終沒有出過個人專輯，只在合輯中錄唱過幾首歌，成為「金韻獎」時代的遺珠。

不過除了幕前的演唱之外，她還在幕後擔任過許多廣告歌曲的演唱，當時的北海鱈魚香絲、566 洗髮精、綠野香波洗髮精……等廣告歌都由她擔綱。

離開民歌演唱後，范廣慧直到「民歌三十」才又和其他民歌手重聚。往後的民歌演唱會中，也才再經常見到她的身影與動人的歌聲。（布舒）

李達濤

（李達濤提供）

「輕輕的我走了，正如我輕輕的來……我揮一揮衣袖，不帶走一片雲彩。」這首徐志摩寫於 1928 年的作品，在將近五十年之後，李達濤用音樂賦予了它新的生命。

李達濤創作出的歌曲橫跨民歌和流行時代，除了〈再別康橋〉外，潘越雲的〈我的思念〉與鄧麗君的〈奈何〉都出自他的手筆。他的歌曲具有特殊典雅、悠揚、綿亙的情緒，或許與他擅長鋼琴演奏有關，用鋼琴譜出的樂曲，與一般民歌手用吉他譜出的旋律似有不同的調性。

音樂界的人稱他「老大」，雖然他寫了這麼多首好聽的歌，但是為人低調，很少出現在媒體前面，不過始終沒離開喜歡的音樂，目前仍然常常帶著他的長笛，和一群老友如吳楚楚、張桂明一起在餐廳特別演出，也常常自彈自唱、自娛娛人。（布舒）

金韻獎3

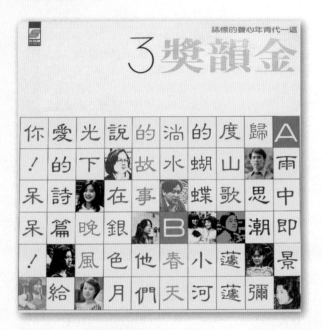

專輯名稱	演唱者		發行日期
金韻獎3	王夢麟、李建復、齊豫……等		1979

曲目A	演唱者	作詞	作曲
1. 雨中即景	王夢麟	王夢麟	王夢麟
2. 歸	李建復	李臺元	李臺元
3. 思潮	鍾麗莉	施碧梧	邰肇玫
4. 彌度山歌	黃大城	雲南民謠	
5. �的蝴蝶	廖美惠、鄭夙娟二重唱	林士煌	洪秋期
6. 小河淌水	江日勝	雲南民謠	

曲目B			
1. 春天的故事	齊豫	李泰祥	李泰祥
2. 他們說	鄭文魁	張揚威	鄭文魁
3. 在銀色月光下	盧偉莉	新疆塔塔爾民歌	
4. 晚風	徐北荷	馬宜中	馬宜中
5. 愛的詩篇	鄭靜美	林耀文	林耀文
6. 給你！呆呆！	張碧珠	丁菱娟	倪玲玲

金韻獎4

專輯名稱	演唱者		發行日期
金韻獎4	溫漢光、賴秀鑾、殷正洋……等		1979

曲目A	演唱者	作詞	作曲
1. 待明朝	溫漢光、賴秀鑾二重唱	楊雅惠	楊雅惠
2. 杯底不可飼金魚	劉士嘉	呂泉生	呂泉生
3. 過新年	鍾瑞琴	陝西榆林民歌	
4. 你曾否	胡佳蔚	宗教歌曲	
5. Morning Train	簡名正、曹銘宗、吳天泰三重唱	Elaina Mezzetti	Elaina Mezzetti
6. 德州黃玫瑰	林秀華、郭玖玲、殷正洋、邵維廉四重唱	不詳	美國民歌

曲目B			
1. 中國民歌組曲	劉士嘉、周清芬二重唱	中國民歌	
2. 飄零的落花	黎惠姬	劉雪庵	劉雪庵
3. 四季花開	劉美玲	青海民歌	
4. 控蕃薯	盧金定	羅鎮城	羅鎮城
5. 鄉村牧場	王之華	王之華	王之華
6. 登山	李哲晃、魏忻雍二重唱	謝新發	德國民歌

專輯簡介

中美斷交後，1979 年是台灣政治上相當難過的一年，這兩張選輯的推出並沒有受到當時政治風氣的影響，《金韻獎 3》是以創作歌曲為主，《金韻獎 4》則讓這些民歌手重新詮釋一些熟悉的傳統民謠，可以說是一種嘗試之作，前者反應熱烈，後者卻沒有太多人知道，所以後來《金韻獎》合輯再也沒做過這種嘗試。

《金韻獎 3》中最有名的歌，莫過於王夢麟的〈雨中即景〉，這首歌有別於先前民歌清新的感覺，用寫實甚至趣味的語氣，寫出當年下雨天在台北市內叫不到計程車的慘象（數十年不變）。

李建復演唱的〈歸〉，具有中國小橋流水的民謠特色，和他在同一年所發行的《龍的傳人》這張氣勢澎湃的專輯相比，呈現完全不同的感覺。

另一首具有民謠特色的歌是黃大城的〈彌度山歌〉，這是一首雲南民謠，黃大城當年就是以這首歌獲得「金韻獎」民歌組冠軍。

新格唱片舉辦第二屆「金韻獎」民歌比賽的時候，海山唱片已經開始舉辦「民謠風」歌唱比賽，因此許多歌手便同時參加兩邊的比賽，其中包括鄭怡、蘇來、以及齊豫。齊豫獲得了兩邊比賽的冠軍，是當年唯一雙獲冠軍的歌手。她在這張唱片中演唱了〈春天的故事〉，由李泰祥作詞作曲，也開啟了齊豫和李泰祥日後的合作。齊豫在這首歌之後，很快地便推出了《橄欖樹》這張專輯。

很多人會記得《金韻獎》中的「木吉他合唱團」，同時也記得李宗盛是團員之一，可是很少人記得團長是鄭文魁。出版這張專輯時，鄭文魁還沒有加入「木吉他合唱團」，而是以個人的名義唱了這首〈他們說〉。

當今華人音樂圈著名的 MV 導演馬宜中也曾參加過「金韻獎」的比賽，不過還沒來得及在這兩張《金韻獎》合輯中唱歌，而是發表了她所創作的第一首歌〈晚風〉。

在這張專輯內還有一首值得一提的歌曲〈給你！呆呆〉，儘管這首歌當時被放在唱片曲目的最後，傳統上是墊底的歌，通常不會受人注意，但由於簡單的歌詞與旋律，異軍突起，成為校園內最受歡迎的校園歌曲之一。（布舒）

歌的故事

〈雨中即景〉

王夢麟：〈雨中即景〉這首歌，其實不是在下雨天的街上寫的，而是在床上寫的。不好意思，聞說此曲在外頗受歡迎，許多年輕朋友沒事也會哼哼，但有人問他：『此曲是誰的歌？』他說：『不知道，只是覺得好聽而已。』唉！高興中又帶了一些難過，我不是一個貪心的人，但我希望各位朋友，看在此曲我賣力唱的份上，請大家告訴大家，不一樣就是不一樣*，一張接一張吧！謝謝。（唱片內頁）

（編按：「不一樣就是不一樣」出自當年「洋洋洗髮精」的廣告語。）

〈晚風〉

馬宜中：我有個很男性化的名字，加上個性外向，很多人都認為我投錯了胎。從小就喜歡哼哼唱唱，進了文藻受到學姊邰肇玫、施碧梧的鼓勵，開始嘗試作曲，〈晚風〉是我的處女作。記得那一節是地理，我對地理最沒興趣，正準備去和周老先生聊聊天，忽然傳來了一陣清新的涼風，才把我吹醒。靈感一發，就寫下了這首〈晚風〉。本來的歌詞比較『那個』，一位修女幫我改一改，我想想也對，就改成現在的歌詞，免得『遭人非議』。（唱片內頁）

〈Morning Train〉

第四輯中的〈Morning Train〉在唱片中並沒有特別標示詞曲作者，可是當時喜歡西洋音樂的人對這首歌可能不會陌生。這是美國民謠團體 Peter, Paul & Mary 的歌，這個團體 1960 年代在美國非常受歡迎，也深深影響了所有喜歡彈吉他的後代子民，他們的暢銷曲〈Lemon Tree〉、〈Puff, The Magic Dragon〉、〈500 Miles〉、〈This Land Is Your Land〉……等，都是當年台灣所有吉他學生的入門歌曲，也是西洋演唱會上的必唱曲。這個團體也是美國流行音樂史上有名的長青團，從 1961 年組團開始，一直到 2009 年 Mary 去世才告終，不過其餘的兩位到現在還分別在唱。（布舒）

〈德州黃玫瑰〉

演唱這首歌的四重唱中，林秀華、郭玖玲當年是板橋高中的學生，而殷正洋與邵維廉是成功高中的學生。四個高中生不能報考「金韻獎」大專組，於是報考了社會組，沒想到獲得了優勝。於是錄製了這首決賽時演唱的歌曲，收錄於第四輯中，而後殷正洋在念完大學，當完兵後，才正式踏入國語歌唱界。（布舒）

殷正洋歌聲悠揚嘹亮。
（民風樂府提供）

金韻獎5

專輯名稱	演唱者		發行日期
金韻獎5	施孝榮、徐曉菁、楊芳儀……等		1980

曲目A	演唱者	作詞	作曲
1. 歸人・沙城	施孝榮	陳輝雄	陳輝雄
2. 秋蟬	徐曉菁、楊芳儀二重唱	李子恆	李子恆
3. 永恆的生命	黃韻玲、黃珊珊、張瑞薰、許景淳四重唱	劉偉姿	黃韻玲、黃珊珊
4. 春痕	陳幼芳	張炳輝	張炳輝
5. 憶童年	李宗琨	林錦龍	林錦龍
6. 朋友！別煩惱	鄭淑玲	林錦龍	林錦龍

曲目B		作詞	作曲
1. 年／慶上元	劉士嘉	簡上仁	簡上仁
2. 梅雨季節	馬宜中	邰肇玫	邰肇玫
3. 生命的陽光	木吉他三重唱	張炳輝	張炳輝
4. 一個腳印一個記憶	吳翠卿	陳雲山	陳雲山
5. 水	孫鳳君	陳彥	謝培蕾
6. 小雨下不停噦	鄭之敏	靈漪	林詩達

金韻獎6

專輯名稱	演唱者		發行日期
金韻獎6	王海玲、鄭怡、王新蓮……等		1980

曲目A	演唱者	作詞	作曲
1. 忘了我是誰	王海玲	李敖	許瀚君
2. 微光中的歌吟	鄭怡	蘇來	蘇來
3. 少年遊	陳麗雅	陳銘煌	謝培蕾
4. 逍遙歌	林秀岐	晨曦	蕭炬明
5. 快樂的女孩	施雯綾、江梅貞二重唱	趙郁玲	趙郁玲
6. 夕陽道別	羅吉鎮	林峯正	林峯正

曲目B		作詞	作曲
1. 來唱家鄉的歌	譚荃中、吳明華	陳重榮	李聖彬
2. 請不要把眼光離開	王新蓮	葉舒	陳揚
3. 雨中的故事	袁芳	簡維政	簡維政
4. 一窗清響	高敏惠	盧昌明	盧昌明
5. 畫意	鍾琪、楊怡文	徐秋華	啞歌、高德積
6. 燕子	蔡正驊	新疆哈薩克情歌	

專輯簡介

1970 年代末到 1980 年代初，這段時期可說是校園民歌全盛時期，齊豫的《橄欖樹》、李建復的《龍的傳人》相繼推出，加上先前的陳明韶與包美聖的個人專輯，還有海山《民謠風》推出的合輯，幾乎占據了國語歌曲所有市場。此時期可和這波風潮在市場上抗衡的只有一波玉女明星：江玲、沈雁，以及銀霞，外加費玉清的《中華民國頌》。

《金韻獎 5》、《金韻獎 6》這兩張專輯是第三屆「金韻獎」歌手的成績單，有許多好聽的歌，樂風上也有一些改變。首先就是〈歸人．沙城〉這首歌，以施孝榮高亢嘹亮的氣魄，改變了民歌小清新的樣貌，令人耳目一新；再加上徐曉菁，楊芳儀動人的〈秋蟬〉和聲，往後的這首歌雖然也有人重唱，但是無人能與原唱相比。剛組合的「木吉他合唱團」，也以〈生命的陽光〉貢獻了他們這個團體的第一首歌。

王海玲是第三屆「金韻獎」歌唱比賽的冠軍歌手，當時她還在唸高一，她參加比賽時的自選曲是芭芭拉．史翠珊的〈My Heart Belongs To Me〉，歌聲驚人，一開口大家就認定冠軍非她莫屬，所以第三屆《金韻獎》的第六輯也就以她為主，她的〈忘了我是誰〉這首歌，是當年李敖在報章上發表的新詩，一位讀者看到了非常喜歡，將詩譜成歌曲，詞意簡單，旋律好聽，成為《金韻獎 6》的主打歌。

〈微光中的歌吟〉由鄭怡演唱，她當時是台大歷史系的學生。鄭怡最初先考上台大人類學系，成了齊豫的學妹，後來轉入歷史系成了包美聖的學妹。〈微光中的歌吟〉這首歌由蘇來作詞填曲，也是蘇來和鄭怡合作的開端。

《金韻獎 6》內有一首非常特別的歌，是由葉舒作詞、陳揚作曲，王新蓮演唱的〈請不要把眼光離開〉。陳揚是當時新崛起的年輕作曲家，具有深厚的古典音樂基礎，這首歌是他嘗試與流行結合的第一首成功的作品，他不但將這首歌的歌詞譜出現代詩般的典雅感情，同時自己也親身編曲，帶著濃烈奔放的情緒，歌曲中的鋼琴部分是由他親自演奏，令人難忘。後來有許多女歌手也不斷重唱這首歌，放在自己的專輯中，包括有吳秀珠、辛曉琪等人。

〈一窗清響〉這首歌是由知名的廣告人盧昌明在校園民歌創作風潮中所譜出的一首名曲。1985 年盧昌明在廣告界以「我有話要說」系列廣告片開創了意識形態的廣告鋪陳手法，轟動一時。1988 年他將這種概念式的思考帶入音樂界，創作出《熱戀傷痕》這張概念式的專輯唱片。（布舒）

歌的故事

〈歸人．沙城〉

〈歸人．沙城〉的詞曲作者陳輝雄是一位台東的客家子弟，從大學時代就開始寫歌。〈小草〉和〈拜訪春天〉這兩首救國團特別喜愛的歌，讓陳輝雄嶄露頭角，但是直到推出〈歸人．沙城〉，才讓大家真正知道這位寫歌的人。

〈歸人．沙城〉的創作和作家劉克襄有關，陳輝雄和劉是大學同學。1975 年劉克襄上成功嶺受訓，將所寫的〈沙河悲歌〉詩作拿給陳輝雄譜曲，但是陳輝雄認為詩中情緒過於憂鬱，於是決定用相同的主題，另外寫一首歌，以沙河象徵成長的過程，跳脫愁苦的情緒，以積極的心情鼓舞大家。不過每個人都在問，到底「沙城」這個地方在哪裡？他說「沙城」其實不是地名，是每個人心中理想的所在。（布舒）

陳輝雄。（陳輝雄提供）

李子恆。（李子恆提供）

〈秋蟬〉

楊芳儀：當時我們參加「金韻獎」，並沒有得到重唱組的優勝，但是製作人李國強先生很看好我們，我們對自己的和聲也非常有把握，我想沒有其他的二重唱可以把〈秋蟬〉唱到那種境界。我們並沒有刻意用什麼方式來詮釋它，可是這首歌就是和我們很搭。我負責低音部，而曉菁的高音可以把主調襯托得非常漂亮，換了別人來配合就唱不出那個味道了。一直到後來的〈聽泉〉、〈露莎蘭〉，我真的覺得它們就是完全屬於我們的歌。（廖慧娟，《永遠的未央歌》）

〈秋蟬〉是李子恆發表的第一首歌。當年他還在服兵役，被派去參加「三民主義講習班」，眾人瞌睡連天，他卻靈感乍現，在筆記簿寫下這首歌詞，後來用卡式錄音機自彈自唱，寄給當時的女友（後來的妻子）當情書。女友沒徵得他同意，就把那卷錄音帶寄去參加「金韻獎」創作組大賽，果然一舉中選。後來發生的，便是耳熟能詳的歷史了：〈秋蟬〉成為校園民歌傳唱極廣的名曲，李子恆自此踏入樂壇，成為炙手可熱的詞曲作者兼製作人，從姜育恆到小虎隊到周華健，親歷了台灣流行音樂史最輝煌的黃金時代。（馬世芳，《耳朵借我》）

人的故事

黃珊珊、黃韻玲、張瑞薰、許景淳四小合唱團

黃韻玲：回想參加金韻獎的經過，還忍不住要大笑三聲！當時新力公司規定參加比賽的人必須年滿十六歲，我們四個死黨平均年齡只十五歲，怎麼辦呢？只有「魚目混珠」了。我們穿著一式服裝，頂著一頭清湯掛麵進入會場，大概是臉上寫滿了稚氣吧，再加上瑞薰的個子最小，觀眾紛紛投來驚奇的眼光，天哪，腿都在發抖！……幸好新力公司以實力取人，而不斤斤計較於年齡。從此以後，人家都叫我們「四小」！許多人問，為什麼我們「這麼小」就想去參加水準「這麼高」的比賽呢？其實我們剛脫離兒童期，最富有朝氣與幻想，還有一些對「成年」的嚮往，我們應該用這些純真的感情來表現自己的歌曲，因此我們創作了〈永恆的生命〉。我們年紀雖小，「歌齡」卻不短。電視上不少卡通片的主題曲是我們唱的呢！附帶說明：我們四小成員本來有王文珍，她去美國之後就由許景淳接替。（唱片內頁）

黃韻玲（左）和許景淳從「四小」時期就是音樂夥伴。（民風樂府提供）

金韻獎7

專輯名稱	演唱者		發行日期
金韻獎7	包美聖、李建復、王夢麟……等		1980

曲目 A	演唱者	作詞	作曲
1. 老歌手	李建復	侯德健	侯德健
2. 囝兒詞	包美聖	清·無名氏	魏裕峰、黃南傑
3. 勿忘塵	王海玲	張嘉升	林慧哲
4. 看花	黃大城、鐘麗莉	黃藍	蕭炬明
5. 陽光的地方	陳明韶	洪光達、馬兆駿	洪光達、馬兆駿
6. 努力奮起	王夢麟	陳季雄	陳季雄

曲目 B	演唱者	作詞	作曲
1. 七月涼山	王夢麟	馬兆駿	馬兆駿
2. 旅星	李建復	李台元	李台元
3. 故鄉·迴響	陳明韶	洪光達、馬兆駿	洪光達、馬兆駿
4. 媽媽說的故事	包美聖（和聲：施孝榮）	施碧梧	邰肇玫
5. 祝英台	黃大城	雲南民歌	
6. 雪花的快樂	王海玲	徐志摩	張志亞

金韻獎8

專輯名稱	演唱者		發行日期
金韻獎8	施孝榮、鄭怡、馬宜中……等		1981

曲目 A	演唱者	作詞	作曲
1. 易水寒	施孝榮	靳鐵章	靳鐵章
2. 微風·往事	鄭怡	洪光達、馬兆駿	洪光達、馬兆駿
3. 你是恆久的歌／給史懷哲	馬宜中	蘇來	蘇來
4. 追憶	譚荃中、吳明華二重唱	洪光達	洪光達
5. 雨戀	木吉他合唱團	張炳輝	張炳輝
6. 想起那天	吳翠卿	蘇來	蘇來

曲目 B	演唱者	作詞	作曲
1. 風中的早晨	王新蓮、馬宜中	洪光達、馬兆駿	洪光達、馬兆駿
2. 沙城·歲月	施孝榮、吳翠卿	陳輝雄	陳輝雄
3. 橋	木吉他、鄭怡	賴西安	戴志行
4. 不要說再見	楊芳儀、徐曉菁二重唱	畢心一	畢奐一
5. 山旅歸來	王新蓮	施碧梧、簡維政	簡維政
6. 請進冬風	楊芳儀、徐曉菁、譚荃中、吳明華	施碧梧	施碧梧

音樂很迷人，流行很無情，一樣東西聽久了，總是會有面臨厭倦的時候。1981年，金韻獎已經進行了三年，大約是人類的耳朵和心情能夠忍受同樣事物的時間極限。於是在流行音樂面臨真正改變的時刻到來之前，《金韻獎》結合了過去三屆優勝的歌手，每人平均演唱兩首歌，完成了7、8這兩張合輯唱片。

不過這兩張合輯中出現了一件重要的事，就是讓流行音樂界認識了洪光達和馬兆駿這對詞曲搭檔。他們倆在這兩張合輯出現前，就曾經在王夢麟的專輯中以〈木棉道〉嶄露頭角；然後隔年在這兩張合輯內一共譜寫了四首歌，其中〈微風 · 往事〉、〈風中的早晨〉都成了民歌風潮中鮮明的記憶。

《金韻獎7》中李建復再度和侯德健合作了〈老歌手〉這首歌，雖然並沒有獲得廣大的迴響，不過仍是一首值得一聽再聽的歌曲。特別值得一提的是包美聖演唱的〈圈兒詞〉，她曾唱過不少具有古詩詞情意的歌，如在個人專輯內的〈孔雀東南飛〉、〈雨霖鈴〉等。

「風蕭蕭易水寒，壯士一去兮不復還！」《金韻獎8》中的〈易水寒〉是一首既柔情又遼闊的歌，現在幾乎已經沒有這種懷古式的俠情之作。靳鐵章的詞曲，施孝榮的歌聲，加上編曲大師陳志遠編排的一段小提琴獨奏，很容易令人掉入那段懷舊的時光隧道中。

黑膠唱片走到這個時期，不只是內容上醞釀改變，在音樂載體上，也面臨巨大的變化，錄音帶雖然早在1960年代就已經出現，但是一直要到日本SONY公司推出可以「隨身聽」的卡式錄音機後，卡帶才逐漸取代黑膠唱片。聽音樂的感覺，也從大眾式的放音系統，進入個人式的耳機內，鼓勵群體一同的時代，逐漸走向自我意識的未來。（布舒）

〈圈兒詞〉

這首歌原始的黑膠唱片上標明作詞是清代無名氏，然而據說是宋代女詞人朱淑真的詞。這段歌詞是描寫她寄給遠行丈夫的信，信的正面畫上大大小小許多圓圈，背面寫了幾行小字，就是這首歌的歌詞：

相思欲寄從何寄，畫個圈兒替，
話在圈兒外，心在圈兒裏，
我密密加圈兒，你須密密知儂意，
單圈兒是我，雙圈兒是你……

據說這位女詞人寫完這首詞後不久便抑鬱而終，於是他的丈夫便將這首詞刻在她的墓碑上。（布舒）

洪光達(1956-2008)、馬兆駿(1959-2007)

洪光達、馬兆駿是醒吾商專的前後期同學，相差兩歲，由於學吉他而成了創作夥伴。他們所發表的第一首歌〈清晨時光〉，收錄在王夢麟的《母親！我愛您！》專輯中，可是當時並沒有引起太多注意；直到王夢麟的第二張專輯中的〈木棉道〉，才為他們打開了知名度。然後這對詞曲搭檔的歌曲大量又快速地出現，每首歌幾乎都能令人朗朗上口：

──鄭怡〈微風 · 往事〉、〈告別夕陽〉；
──王新蓮／馬宜中〈風中的早晨〉、
──王新蓮〈匆匆的走過〉；
──楊耀東〈季節雨〉；
──木吉他〈散場電影〉；
──黃仲崑〈無人的海邊〉。

這些只是他們在民歌時期合作過的暢銷曲，其實他們還幫其他許多流行歌手寫歌，包括劉文正、黃鶯鶯等流行歌星，創作範圍層面相當寬廣。在他們的合作中多半是洪光達作詞，馬兆駿作曲。馬兆駿曾說過：「只要詞對味，我寫曲很快，就是一種感覺。」這種寫意式的創作，也印證在他們行雲流水式的音樂風格中。

他們倆成名於二十歲的青春年華中，然而卻在2007與2008年，相隔不到一年之間相繼去世，成為「民歌40」中一段無法彌補的遺憾！（布舒）

1980年代風行全球的卡帶隨身聽，改變了人們聽音樂的習慣！（張震洲攝影）

洪光達。（陶曉清提供）

馬兆駿。（民風樂府提供）

金韻獎 9

專輯名稱	演唱者		發行日期
金韻獎9	鄭人文、鄭華娟……等		1981

曲目 A	演唱者	作詞	作曲
1. 破曉	鄭人文	張志亞	張志亞
2. 靈感	鄭華娟	鄭華娟	鄭華娟
3. 假日	蘇淑華	蘇淑華	蘇淑華
4. 原野春風	謝麗姍	謝麗姍	謝麗姍
5. 秋雪庵蘆色	吳四明	徐志摩	張志亞

曲目 B	演唱者	作詞	作曲
1. 浪漫小夜曲	陳麗莉、廖柏貞、徐雅君、馬毓芬四重唱	近人	陳揚
2. 往事知多少	柯惠珠	張志亞	張志亞
3. 蛹	廖立維	孫宏夫	孫宏夫
4. 焰火	蘇來	蘇來	蘇來
5. 門前的風鈴	黃麗星	陳雅慧	陳雅慧

金韻獎 10

專輯名稱	演唱者		發行日期
金韻獎10	王海玲、楊芳儀、徐曉菁……等		1982

曲目 A	演唱者	作詞	作曲
1. 我心似清泉	王海玲	胡玉衡	陳揚
2. 夜玫瑰	徐曉菁、楊芳儀二重唱	張慶三	以色列民歌
3. 當我告別時	王新蓮	張志亞	張志亞
4. 唯一的祈盼	楊英霓	陳小霞	陳小霞
5. 情深夢痕	鄭人文	黃珊珊、林嘉祥	黃韻玲
6. 話在兩端	黃韻玲、黃珊珊、許景淳、張瑞薰四重唱	黃韻玲	黃韻玲

曲目 B	演唱者	作詞	作曲
1. 空山靈雨	鄭人文	呂承明	蘇來
2. 春了	馬宜中	胡玉衡	陳揚
3. 相思的晚上	楊芳儀、楊芳卿二重唱	陳全男	呂國華
4. 詠三國（臨江仙）	劉文毅、張煒、徐再明、張方四重唱	明·楊慎	蘇來
5. 沉醉東風	王海玲	金浪	蘇淑華

專輯簡介

如果說 1975 年楊弦的演唱會開啟了未來的民歌，那麼 1982 年就是台灣流行音樂開張的年代。因為從這一年開始，羅大佑與蘇芮在兩年間分別推出了個人歷史性的專輯，也分別成就了「滾石」和「飛碟」這兩個台灣流行音樂的重鎮。

《金韻獎 9》和《金韻獎 10》，就是在這樣的氣氛下，為 1982 年的第四屆參賽歌手製作合輯，成為原始「金韻獎校園民歌比賽」最後的成績單。

鄭人文是第四屆的冠軍歌手，她的〈破曉〉是由張志亞填詞譜曲，張志亞在民歌時期寫了一些歌，最知名的該是出現在施孝榮專輯內的〈往明月多處走〉，可是他最重要的創作不是來自歌曲，而是他所出版的吉他教材書，1980 年代的「天同出版社」出版的許多吉他音樂教材多出自他的編著。

《金韻獎 9》中出現一個新鮮的名字──鄭華娟。雖然當時在這張唱片中她沒有引起太多的注意，但是在往後的流行音樂圈內，沒有人不知道這位才女。

〈焰火〉出自蘇來之手，當時他的創作已經十分著名，但是這卻是他第一次在《金韻獎》中演唱自己的作品。

《金韻獎 10》中的〈我心似清泉〉搭配了當時的連續劇，是《金韻獎》系列合輯最後的名作。而〈夜玫瑰〉這首歌在原始合輯中並沒有註明作詞者，後來當年救國團參加康樂輔導會的人才指出這是一手將救國團康輔會扶植起來的張慶三老師的作品，在此特別補列。

這兩張合輯出版後兩年（1984），新格唱片才又再度舉辦第五屆「金韻獎」比賽，並與當時的「大學城歌唱比賽」合出唱片。但是好景不再，於是新格唱片在第五屆「金韻獎」比賽過後正式停辦，結束了校園民歌時代，但台灣流行音樂的世界正在興起……（布舒）

羅大佑當年帶動了一陣黑色風潮。

原本演唱英文歌曲的蘇芮，轉換跑道後一鳴驚人。

歌的故事

〈我心似清泉〉

這首歌當年似一團小火，慢慢地在聽眾心內燃燒，燒到畫面沒了，音樂仍然存在心底。這是當時台視連續劇「巴黎機場」的片尾曲（片頭曲是王芷蕾演唱的〈讓他們都知道〉）。這部電視連續劇取材自真實故事，一位中共工程師到法國開會時尋求政治庇護，但是卻被中共綁入大使館內，後來靠著法國內政部營救脫險。台灣當年的國際政治地位到處受打壓，人心抑鬱，於是台視不但看中了這個振奮人心的題材，更請出了這位當年的工程師姜友陸飾演，自己演自己的故事，成為當年影視界最為轟動的話題。（布舒）

人的故事

鄭華娟

鄭華娟後來推出《紅酒》這張專輯。

鄭華娟：在（校園民歌）這整個事件裡頭我是最後才出現的，也沒有唱過西餐廳，沒有走唱的生涯，所以我覺得資歷算是比較淺的，非常的小輩。我十五、六歲時開始創作，十八歲第一次參加「金韻獎」比賽重唱組，初賽時就被淘汰了。第二年又參加了「金韻獎」第四屆的獨唱組，決賽時被淘汰，然後製作人李國強找我去唱《金韻獎 9》的唱片，因為那時只差一首歌，但他沒有歌，我就唱了自己作的〈靈感〉。我那時既沒有得名，又不是創作組的人，卻成了主打歌。（馬世芳、鄭鏗彰，《永遠的未央歌》）

鄭人文

鄭人文的歌聲抒情柔美，是第四屆「金韻獎」歌唱比賽的冠軍歌手，在這兩張合輯內錄製的〈破曉〉與〈空山靈雨〉兩首歌，雖然不如《金韻獎合輯》初期的歌曲般廣為流傳，但是好評不斷。不過她並沒有立即推出個人專輯，而是在 1984 年分別與陸曉丹、張清芳共同發行了一張合輯，其中演唱了〈雪中的愛情〉這首歌，然後在另一張合輯《金韻獎創新專輯》中錄製了〈霧〉這首歌。大學畢業後，她進入西北航空公司擔任空姐職務，1985年推出個人專輯《無法抗拒的愛》。（布舒）

歌聲柔美的鄭人文。《鄭人文／張清芳／陸曉丹合輯》封面照

屋簷上的藝術家
李泰祥（1941-2014）的民歌時期

1977年的某一天，一位晨間電台DJ剛收到唱片公司送來的一張演奏曲試聽片，
他將這張唱片放在唱盤上，小心翼翼地拿起唱頭，讓唱針輕觸唱片，霎那間，
一陣盤旋直上的弦樂聲迴蕩在整座播音室內，氣魄豪邁，馳騁快意，
似古典而又現代，似豪放而又細緻，台灣不曾有過這樣的東西，那天早晨，整個台灣都醒了。

我們開始認識一個人——他叫李泰祥。

「走入群眾，將文學帶進生活── 尋求自己的歌。」

「當我走在街上時，我的心情是沉重的，我常會有茫然的感覺，因為不管是坐在計程車上，或是走進咖啡廳裡，或甚至坐在家中聽收音機，看電視，流進耳朵裡的盡都是些嬌聲作態的呻吟，或庸俗的東洋調子，要不然就是西洋流行歌的陳腔節奏，而這些東西像股狂瀾無孔不入，充斥著整個社會，它透過現代的傳播媒體，流進每一個角落，到達我們的周圍，隨時隨地出現，強迫你、推銷你去接受它……

……難道我們的社會和群眾就這樣盲從？難道就沒有我們自己的大眾歌曲？難道就沒有能讓知識分子及更廣大群眾接受的電影及流行歌曲？我們心自問，我到底又曾為社會做出些什麼？我再也不能忍耐了……

我的第一步工作，是將中國固有的民歌以現代的大眾歌曲形式來表達，以使中國民歌的生命綿延不斷，並賦予更豐富、更新的意義，並喚醒國人對自己音樂的關注。第二步工作便是邀請全國當今的詩人，共同來創作大眾的歌曲。」—— 李泰祥

以上這段話，是李泰祥當年在齊豫《橄欖樹》專輯唱片中寫下的話語，完全表達出他的音樂情感，和他對台灣音樂的使命感。他出身古典音樂，而後投入大眾音樂，像是一位走在屋簷上的藝術家，始終在精緻與流行這條平衡線上行走。而他的一生，也完全實現了他所追求的境界。

新格唱片 **李泰祥的演奏曲篇**

李泰祥的第一步工作，呈現在以下三張演奏專輯中，特別的不但是音樂的呈現，同時在原始黑膠片內還有「導聆」文字的撰寫，細緻貼切地寫出歌曲原始的意義與編曲的用心。

鄉土‧民謠

專輯名稱	編曲、指揮	發行日期
鄉土‧民謠	李泰祥	1977

曲目 A	曲目 B
1. 馬車夫之戀	1. 天黑黑
2. 小河淌水	2. 恆春民謠
3. 搖籃曲	3. 丟丟銅仔
4. 一根扁担	4. 紫竹調
5. 茉莉花	5. 繡荷花
6. 打雷	6. 青春舞曲

演奏者

小提琴	林維中、陳宗成、彭廣林、吳怡寬、林美瑛、游文良、藍國融、李端容、陳謙斌、趙辛哲、陳幼媛、楊仁傑、李季
大提琴	韓慧雲、許是仁、張毅心、孫婉苓
橫笛	樊曼儂、劉慧謹、徐芝珉
雙簧管	李泰康
法國號	侯宇彪、吳金龍
鋼琴、電子琴	陳志遠、林國華
吉他	翁孝良
電吉他	翁孝良、游正彥
貝斯	葉天賜、郭宗韶
鼓	黃瑞豐
錄音師	徐崇憲
錄音室	臺北市麗風錄音室

黑膠片的話

（李泰祥《鄉土民謠》專輯內頁）

〈馬車夫之戀〉

豪邁的前奏，頓時將我們帶入廣闊的大平原上。〈馬車夫之戀〉是一首典型的北方民謠，來自川北，描述馬車夫和他的戀情。此曲的背景用弦樂的顫音表現馬車在漠地馳騁的壯觀情境，主調用法國號及大提琴，意示著馬車夫粗獷、豪放的胸襟，木管和長笛又像訴說著親親的情意，將一個人粗中帶細的感情，描繪盡致。

〈一根扁担〉

典型的北方河南民謠，曲子中以小提琴模仿胡琴的技巧，完完全全地表現了中國老百姓的平日生活，一方面表現其歡樂的氣氛，一方面融合了鄉土的風味，配合歌詞中擔了一根扁担要到荊州，一路上高高興興地，音樂亦呈現純熟的胡琴技巧，配合木管的快節奏，是另一種愉悅的風味。

〈天黑黑〉

一般而言台灣民謠都比較憂鬱，〈天黑黑〉這首民謠最大的特色，是它在憂鬱中帶著詼諧的成分，歌詞內容雖然寫些阿公阿嬤爭魚的小故事，但它更表現了某一水平面的農村歡樂的情趣，編曲者運用古典音樂的處理方法，將弦樂造成強大的聲勢，把農人樸實生活中的倔強、不屈服的精神表露無遺。

〈恆春民謠〉

〈恆春民謠〉或稱〈恆春調〉、或稱〈耕農歌〉，是一首流行極廣的台灣民謠，無論大人、小孩幾乎每個人都能哼上幾句，全曲描述農家生活，在弦法上接近西洋小調，但不失中國五聲音階的曲式，其微妙處在於小調與大調的交互變化，給人一種柳暗花明又一村的感覺，寫盡中國農民樂天知命的情趣。

鄉土·民謠2

黑膠片的話

〈思想起〉

編曲開始時以雙簧管獨奏來描寫一幅美麗的風景畫……然後以大提琴獨奏顯現了哀怨氣氛，代表較深沉的思鄉情感，緊接著小提琴出現，想起愛人美麗的一顰一笑一眨眼……下半句以雙簧管再度以對答方式出現，象徵著少女對自己殷切的話語。長笛以花腔方式描寫秀麗的山水，並且弦樂襯托出撩人的思情……然後弦樂合奏，代表情緒最高漲，感情發揮得淋漓盡致，而進入濃烈的思想情緒。然後漸漸平靜下來。結束時，各種樂器都反覆著曲首的引子，再以長笛奏了一段代表一個遙遠的遐思，也代表了永恆的懷念。

〈草蜢弄雞公〉

此曲在民間所流傳的意思是以公雞想吃草蜢而又吃不到，反被逗得垂涎三尺，來比喻少女挑逗男人的情形。曲中弦樂與木管之對答，象徵男女之間的逗情，然後以激烈的節奏來象徵公雞被草蜢逗得十萬火急，以含蓄的古典音樂手法來描寫。

〈一隻鳥仔哮救救〉

這是一首嘉義民謠，大意是說有一隻小鳥，因為無巢可歸，因此到了三更半夜仍淒切的哭著、叫著。如果把一個人的命運比擬成這隻小鳥，我們也可看到一個時運不濟的人，對人生的哭訴，真有無比傷感。

此曲未開始時，先用兩小節的前奏，其中用顫聲象徵鳥的叫聲，用大提琴獨奏，表現男人的孤寂，再用雙簧管表現一隻鳥淒涼的叫聲，接著利用轉調，把哀怨幽靜的情緒，提昇到一種幾乎柔腸寸斷的境地，這是一首很感人的曲子，編曲者李泰祥先生尤其喜愛。

〈牛郎織女〉

〈牛郎織女〉是一個家喻戶曉的民間故事，此歌詞源於古詩十九首。詞曲悠揚的前奏象徵一個悠遠的故事，由吉他的碎音加上弦樂很簡單的長音為始，把牛郎織女故事哀怨、幽思的氣氛引出，然後一陣強有力的鼓擊聲加上快速的音樂節奏，打破了哀怨氣氛而進入一種跳躍而歡樂的節奏，象徵喜鵲們為了七夕的來臨，很高興地為牛郎織女忙碌。然後節奏愈來愈熱烈，意味著會面時歡樂的情感。很快地一天過去了，音樂突然中止，象徵著所有的歡樂都隨著時間的來臨而消失，又回到原來幽遠哀怨的氣氛，訴說一個永恆的古老的故事。

專輯名稱	編曲、指揮	發行日期
鄉土·民謠2	李泰祥	1977

曲目 A	曲目 B
1. 思想起	1. 一隻鳥仔哮救救
2. 草蜢弄雞公	2. 牛郎織女
3. 雨公公	3. 搖嬰仔歌
4. 康定情歌	4. 掀起你的蓋頭來
5. 天天刮風	5. 農村曲
6. 虹彩妹妹	6. 百家春

演奏者

小提琴	林維中、陳宗成、吳怡寬、林美瑛、游文良、藍國融、李端容、陳謙斌、趙辛哲、陳幼媛、楊仁傑、李季、徐順騰、陳哲昌
中提琴	陳健曄、林美滿
大提琴	韓慧雲、孫婉苓
長笛	劉慧謹
雙簧管	李泰康
法國號	侯宇彪、吳金龍
巴松管	廖崇吉
鋼琴、電子琴	林國華、楊燦明
吉他	翁孝良、游正彥
貝斯	葉天賜、郭宗韶
鼓	黃瑞豐
錄音師	徐崇憲
錄音室	臺北市麗風錄音室

延綿交響詩

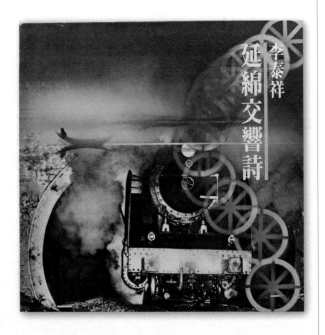

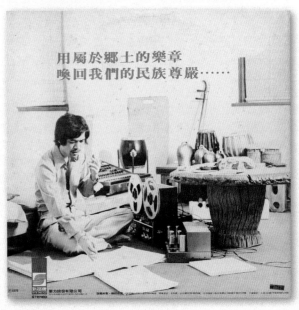

用屬於鄉土的樂章
喚回我們的民族尊嚴……

專輯名稱	編曲、指揮	發行日期
延綿交響詩	李泰祥	1979

曲目

1. 旅
2. 漣
3. 馳

演奏者

第一小提琴	林美瑛、高安香、李季、麥韻篁
第二小提琴	藍國樞、林宴字、馬榮弘、陳在棟
中提琴	林美滿、劉慧璘、陳永清
大提琴	韓慧雲、李玖瑩、陳主惠
低音大提琴	許心
長笛	王小雯
雙簧管	Chris Krive
單簧管	陳威稜
低音管	徐家駒
小喇叭	Marklow 葉樹涵
法國號	侯宇彪、黃義敦
伸縮喇叭	何佶
低音號	曾金貴
簫	陳勝田
南胡	甘正宇
梆笛	劉治
箏	許輪乾
琵琶	許輪乾、陳泳心
打擊樂器	Micheal Ranta、張恒寧、彭怡文
錄音師	葉和鳴
錄音室	和鳴錄音室
封面設計	陳清治

（李泰祥《少年遊》專輯內頁）

黑膠片的話

〈旅〉

**我的前面沒有道路，我的後面將成路。
時間，於是由我無限地開始……**

一聲強勁有力的法國號，帶我們進入火車首次出現在先民眼簾與耳際時，人們對它強烈的好奇與新鮮的情緒。接著整曲由現代打擊樂的技巧，引出大家熟悉的〈丟丟銅仔〉主題，其間粗獷親切的笨重與人們內心喜悅的輕快，夾敘火車經過田野、山間、溪流變化的情趣……交互出現與延綿。

值得向您一提的是本曲中，用到兩種屬於中國的樂器：胡琴及梆笛。胡琴，是民間最通俗的樂器，用它奏出的江湖調……梆笛的流暢和跳躍，穿插於曲中……

〈漣〉

**像是流過幾萬里，流過幾千個世紀，
輕……輕地……**

水，堅忍，包容與永恆的含蓄，象徵著中國哲學的精神。本曲以實驗音樂的技巧，在一開始便藉著簫，那種獨特的、空冷的中國意境，以完全無伴奏的獨現方式出現，重疊多次的錄音效果，格外能展現它的永恆……

〈馳〉

風的鞭子下，夢見古老年代，與遠山的阻梗，夢見女郎偎著小羊，草原有馬蹄馳過。

於是展現在我們面前的是一幅畫，〈馬車夫之戀〉的旋律飛揚。閉目與我共遊吧！讓木管、號角、弦樂的交響，帶我們神往奔放……本曲中，琵琶強而有力的音色，在最後發揮了最深的象徵意識，萬馬奔騰的演奏技巧表達音的形象，更有那淒苦，悲壯的豪邁。加上結尾時大發展後的安靜，更襯托出大對比的溫柔所帶來的說服力。

李泰祥《鄉》的管弦樂團編曲形式，大幅度地影響了後來民歌與國語歌曲的編曲。在他之前，不曾有音樂家將古典音樂的編製呈現得如此流行，也因此拓寬了整體國語音樂的空間。

1979 年到 1983 年這段期間，李泰祥實現了理想中的第二步工作，結合了不同的詩人和作家的作品，再分別與不同的歌手合作，譜出了這些精采、雋永、雅俗共賞、令人難忘的歌曲。同時在原始黑膠唱片內，更有許多詩人作家，為這些作品撰寫如詩般的散文，這是民歌流行時期的一大特色。

橄欖樹

專輯名稱	演唱者	編曲	發行日期
橄欖樹	齊豫	李泰祥	1979

曲目 A	作詞		曲目 B	作詞
1. 橄欖樹	三毛		1. 歡顏	沈呂百
2. 青夢湖	蓉子		2. 走在雨中	李泰祥
3. 愛之死（演奏）			3. 愛的世界	李泰祥
4. 答案	羅青		4. 預感	李泰祥
5. 我在夢中哭泣了	李泰祥		5. 追逐與重逢（演奏）	
6. 搖籃曲			6. 歡顏（演奏）	

專輯簡介

齊豫開始演唱李泰祥歌曲的時候，還是位戴著大耳環、與好友王瑩玲騎著自行車在台大校園內穿梭的學生。拿起了吉他，她分別參加「金韻獎」與「民謠風」的歌唱比賽，皆獲得冠軍。可是比賽只是比賽，最重要的收穫來自李泰祥，他聽到了她的歌聲，找到了他理想中結合古典與流行的璞玉，而齊豫則透過李泰祥，釋放出心中滿意的標準。他們倆的合作，像是一壺陳年的好酒，愈是年代久遠，愈能感覺出綻放的韻味。

「做為一個歌者，我曾竭盡所能的去表達：將李泰祥的曲，詩人們的詞和「我」的感覺融成一片。在躍躍欲試的年歲裡，以不同的角度去接觸不同的生命型態，再以加減乘除的方式，去塑造一個最滿意的自我……」（齊豫，《橄欖樹》專輯內頁）

李泰祥的理想透過齊豫的釋放後，天地赫然為之開朗。《橄欖樹》專輯一推出，國內外多少異鄉遊子有了可以寄情抒懷的音樂，無論何時何地，只要「不要問我從哪裡來……」的歌聲飄過，天涯流浪的浪漫情緒竟是滿心滿懷，而且不只是海島這邊，這首歌更是漂洋過海地，引發了一代人共同的心聲。

然而這張專輯並不止於〈橄欖樹〉這首歌，〈答案〉、〈歡顏〉、〈走在雨中〉這些歌曲，經過多少年後，並未隨著黑膠唱片逝去，反而隨著年歲的增長，成為當年樂迷不可磨滅的記憶。（布舒）

歌的故事

〈橄欖樹〉

〈橄欖樹〉是 1970 年代初三毛應李泰祥之邀寫下的作品。原詞還有一段：「為了天空的小鳥／為了小毛驢／為了西班牙的姑娘／為了西班牙的大眼睛」，這是她讀了西班牙作家希梅內斯《小毛驢與我》得來的靈感。李泰祥拿到歌詞，覺得不太工整，勉強譜了曲卻沒有發表。過了幾年，歌手楊祖珺把中間一段歌詞改寫為「為了天空飛翔的小鳥／為了山間清流的小溪／為了寬闊的草原⋯⋯」，並開始公開演唱，是我們熟習的版本之始。

三毛為此曾經不大開心，她說：「如果流浪只是為了看天空飛翔的小鳥和大草原，那便不必去流浪也罷。」李泰祥多年後回憶這首歌，則是這麼說的：「這首歌就是因為有自由自在的精神，才被大家認同。為了表達出這種自由自在的理想，所以才改寫成後來的歌詞⋯⋯我自己經常被傳統束縛，生活上有許多框架，總覺得處處礙手礙腳，一心希望能自由自在地寫歌與創作。〈橄欖樹〉所代表的，就是我對個人生命完整的自由與追求完美的理想之寄託。可以打開胸襟，不再拘泥某些傳統⋯⋯這些都是我真正有感而發的。」

當年〈橄欖樹〉沒能通過廣電處審查，據說是因為「意識型態不明確」，惟恐「不要問我從哪裡來／我的故鄉在遠方」會挑動國民黨敗退來台、兩岸隔絕多年的敏感神經。⋯⋯然而，這畢竟沒能阻止〈橄欖樹〉的廣為傳唱。齊豫天籟的歌喉，和她波希米亞的浪漫形象，自此深植人心。（馬世芳）

李泰祥：《橄欖樹》非常能夠代表我那個時候的生活和想法，表面上好像是青山綠水以及夢呀什麼的，但它代表了我年輕時代對「美」的看法，「美」就是漂亮的東西，除此之外還有些惆悵的感覺。那時候沒有辦法寫得很沉重，不過幸好也是這樣，《橄欖樹》代表了一個夢想，在這點上，那時候的寫法蠻合適的。若是現在的話，可能會用很多畫筆來形容它，但這樣就失去了單純美好。那時除了要表達自己的夢想以外，也有暗示去追求很遠很遠的他方的一種嚮往。（林怡君，《永遠的未央歌》）

不只是音樂，齊豫的穿著也有流浪的韻味。（民風樂府提供）

〈歡顏〉

這首歌是同名電影《歡顏》的主題曲，導演屠忠訓以唯美清新，搭配大量歌曲的手法拍成的青年男女愛情故事。其中音樂的呈現方式，可以說就是早期的音樂錄影帶，不但歌曲令人印象深刻，也捧紅了其中的女明星胡慧中。由於後來〈橄欖樹〉遭禁播，於是電影公司只好以〈歡顏〉角逐當年金馬獎，並捧回了最佳電影插曲獎。胡慧中當年在金馬獎頒獎典禮上大膽地演唱了這首歌，不知是由於緊張過度，或是現場把握度不夠，總之，她荒腔走板的表演成為後人有趣的共同回憶。（布舒）

〈答案〉

李泰祥：〈答案〉想要表達的是對這個世界很遠又很近，很近又很遠的一種疑惑。主要是放進了一些歌仔戲的腔調，此外，我最想要暗示的還是，對人類、種族而言，得失之間某種很微妙的東西，具有一點點的禪機，或說是佛意。我其他作品裡比較少提到這方面的東西，〈答案〉算是其中很簡短、形式很簡單、但內容很特殊的一首歌。（林怡君，《永遠的未央歌》）

〈走在雨中〉

1970 年代末期到 1980 年代初期，大約是李泰祥的流行歌曲產量最豐、流傳最廣的時期。這張《橄欖樹》專輯中，除了〈橄欖樹〉和〈歡顏〉這兩首歌曲迅速走紅之外，〈走在雨中〉這首慢熱型的歌曲，也隨著年代的沉澱，散發出歌曲本身細水長流、雋永動人的韻味。這首歌同樣也是電影《歡顏》中的插曲，不過和〈橄欖樹〉、〈歡顏〉不同的是，這首哀傷優美的歌曲，雖然是由齊豫唱紅，但是其實歌曲裡走在雨中的主角應該是一位男子，不過因為音域高亢，後來男歌手中也只有殷正洋詮釋過這首歌，而這首歌也是少數李泰祥自己作詞的歌曲之一。

2005 年「民歌 30」演唱會上，由於齊豫未能出席，因此歌手萬芳主動要求唱這首歌，當時萬芳站在台上，一襲長衣，閉著雙眼，渾然忘我地傾情演唱；在台下患有帕金森症的李泰祥，則雙眼清亮，專心聆聽。一曲唱罷，萬芳俯首向李泰祥致意，而李泰祥則起身回應，並雙手合十對萬芳致意，是「民歌 30」演唱會上至為感人的一幕。（布舒）

「民歌30」演唱會後台，李泰祥、萬芳、殷正洋合影。（中華音樂人交流協會提供）

祝福

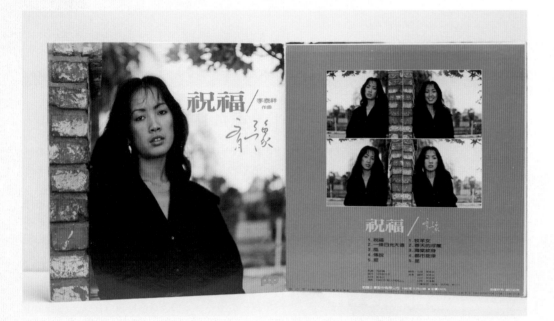

專輯名稱	演唱者	作曲、編曲	發行日期
祝福	齊豫	李泰祥	1982

曲目 A	作詞
1. 祝福	王小虎
2. 一條日光大道	三毛
3. 風	三毛
4. 傳說	余光中
5. 雁	白萩

曲目 B	作詞
1. 牧羊女	鄭愁予
2. 春天的浮雕	羅門
3. 海棠紋身	余光中
4. 都市旋律	羅門
5. 星	羅青

專輯簡介

這張專輯在齊豫推出《橄欖樹》後即已錄製完成，可是當時齊豫大學畢業選擇出國繼續念書，於是這張專輯的發行就擱置下來，直到1982年她能回台灣做宣傳，唱片公司才發行這張專輯。

相對於齊豫的其他歌曲來說，這張專輯的歌曲並不全然屬於流行的範圍，而是具有特別的實驗性。當時的李泰祥一手在創作結合文學與流行的新民歌，一手在籌畫他的「傳統與展望」多媒體音樂發表會，探討各種音樂創作的可能，也就因此譜出了專輯中較特別的歌，也因為特別，所以極為難唱，齊豫曾笑說李泰祥把所有最難唱、最不市場的歌全給了她。如〈祝福〉〈海棠紋身〉這些歌，都是許多歌手不敢嘗試的作品。而且特別的是〈祝福〉又是一首描述男子心情的歌曲。

不過在這張專輯中有一首很特別的歌，就是〈春天的浮雕〉，這首歌在1980年《李泰祥的新民歌》中由葉蒨文主唱，並沒有引起特別的注意，後來給了齊豫演唱，收錄在這張專輯中，卻並沒有特別宣傳這首歌，因為當時的主打歌是〈祝福〉，以致這首優美的歌曲，也是靠著口碑，才慢慢才流傳開來。

李泰祥與齊豫為了宣傳這張唱片，當年曾經進行全省電台宣傳之旅，走遍大小廣播電台，拜訪各類國台語電台 DJ，真正實現了李泰祥「走入群眾」的理想。

這張專輯後來重新發行，被稱為《天使之詩》。（布舒）

（民風樂府提供）

歌的故事

〈一條日光大道〉

這首歌是李泰祥少有的輕快、具有節奏性的創作歌曲，而且是先譜好曲後，才交給三毛填詞。然而此曲之後卻無法通過當時歌曲審查，慘被廣播電台禁播，因為不但歌名有「日光大道」，歌詞中有「陽光為我們烤金色的餅」，還有以日語發音的 Kapa（河童），於是先有通匪之嫌（懷疑會聯想到樣板文學），後有媚日之憂，因此遭禁。但是出版後，仍然通得過時間的考驗，流傳至今。這首歌的原始演唱者並不是齊豫，而是歌林唱片的歌手李金玲，收錄在她1973年的《不要告別》專輯中，但是編曲和演唱風格均與齊豫的版本截然不同。（布舒）

〈傳說〉、〈海棠紋身〉

余光中的兩首詩在這張專輯中其實是非常精采的作品，李泰祥在寫作了流行的〈橄欖樹〉和〈春天的浮雕〉這些歌後，以較為實驗性的方式寫下這兩首歌。雖然沒有朗朗上口的旋律，但是音樂的鋪陳編排，婉轉延綿地表達出歌詞中詩樣的情緒，而且非常具有現場的感覺。〈傳說〉一曲獲得當年金鼎獎的作詞獎。（布舒）

金聲唱片 李泰祥的歌曲篇 ○ 齊豫

你是我所有的回憶

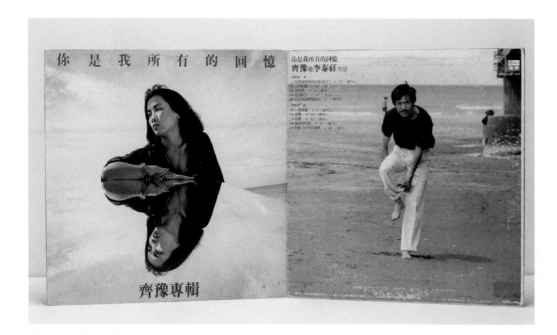

專輯名稱	演唱者	作曲、編曲	發行日期
你是我所有的回憶	齊豫	李泰祥	1983

曲目 A	作詞
1. 你是我所有的回憶	侯德健
2. 三月的風	王玉萍
3. 浮雲歌	王玉萍
4. 他的眸子	王玉萍
5. 今年的湖畔會很冷	沈呂百

曲目 B	作詞
1. 一朵青蓮	蓉子
2. 鷺鷥	高上秦
3. 菊嘆	向陽
4. 彈琴的女孩	醉雲
5. 輕輕的走來你的身影	林綠

專輯簡介

李泰祥曾說，在他創作歌曲的過程中，齊豫是他的另外一種動力，這要源於他初次聆聽齊豫唱他的歌的那種感覺，那是一種心靈的悸動，將被壓抑已久的情感，自另一個人身上傾瀉而出，因此齊豫成了李大師歌曲的最佳詮釋者。

而齊豫則說：「唱李泰祥的歌，使我有種回家的感覺。」

於是齊豫在《祝福》回國宣傳的期間，繼續詮釋李泰祥的歌曲，而李泰祥則仍是在藝術與通俗之間尋找平衡點，這張專輯也是這種理想下的作品，不同的是這張專輯再次出現了一首不可多得的好歌〈你是我所有的回憶〉。

這首歌與〈橄欖樹〉一樣，具有豐富的畫面感，不單是旋律的優雅清麗，配樂的悠揚起伏，還有齊豫寬廣傷感的歌聲，令人不禁為之心折。歲月匆匆，無論再過多少年，這首歌一樣扣人心弦，是李泰祥與齊豫最為經典的名歌之一。

除了〈你是我所有的回憶〉這首歌外，〈三月的風〉、〈浮雲歌〉、〈他的眸子〉、〈菊嘆〉也都是李泰祥古典 + 流行的動人作品。同時，在這張專輯內還有一首相當特別的「歌唱 + 吟詠」的〈一朵青蓮〉，這是李泰祥在籌畫早期「傳統與展望」音樂會時期的實驗作品，寫於 1979 年間，經過三十多年的歲月，現在聽起來，仍屬前衛之作。也就因此，這張專輯並非是當年市場上的暢銷巨作，反而是在歲月的沉澱中，慢慢地展現出本身脫俗的色彩。（布舒）

歌的故事

〈你是我所有的回憶〉

齊豫：〈你是我所有的回憶〉其實是侯德健寫的歌，而非李泰祥；但是我們正要發片時，侯德健就去大陸了。當時全公司都煩惱該怎麼辦才好，也曾經想改詞，但這首歌的文字結構太密了，一個字都沒辦法動，到最後不得已，為了通過新聞局的審查，只好掛上李泰祥的名字來代替，否則當時就無法出版了。（林怡君，《永遠的未央歌》）

〈今年的湖畔會很冷〉、〈浮雲歌〉

〈今年的湖畔會很冷〉是同名電影的主題曲。這部電影在當時算是新生代的作品，從導演到演員都是新手，導演是葉金淦，男主角是當時的建築師黃永洪，女主角則是新人王祖賢，當年以清麗脫俗的氣質令人驚豔，這部電影也在當時瓊瑤式的三廳電影（客廳、餐廳、咖啡廳）中獨樹一格。

〈浮雲歌〉則是這部電影中的插曲，〈今年的湖畔會很冷〉的電影音樂與這首插曲雙雙獲得當年「金馬獎」的「最佳原作電影音樂」，和「最佳電影插曲」的提名，可惜雙雙敗給了當年得獎的《搭錯車》。（布舒）

蹈

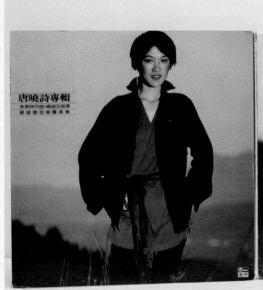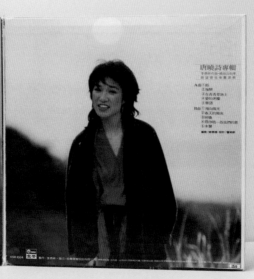

專輯名稱	演唱者	編曲	發行日期
蹈	唐曉詩	李泰祥	1981

曲目 A	作詞
1. 蹈	林綠
2. 海戀	羅青
3. 在青青草地上	李泰祥
4. 愛的迷濛	李泰祥
5. 寄語	呂啟瑞

曲目 B	
1. 飛向陽光	常歌
2. 春天的預兆	常歌
3. 呼喚	常歌
4. 為你唱一首我們的歌	李泰祥
5. 水聲	林綠

專輯簡介

唐曉詩在當時曾被媒體譽為李泰祥的「祕密武器」，和齊豫一樣，她也是在歌唱比賽中初識李泰祥，然後因為演唱李泰祥製作的廣告歌，才在半夜鼓起勇氣打電話給李泰祥，希望李泰祥能收她為徒。她以對音樂的執著和誠意深深打動了李大師，產生了後來合作的專輯唱片。

《蹈》這張專輯曾獲得 1981 年金鼎獎的最佳製作獎，李泰祥製作這張專輯的同期還在創作齊豫的《祝福》，兩張都屬於實驗性較強的作品。在這張專輯中，李泰祥不只在音樂上下功夫，也特別琢磨唐曉詩的唱腔與情緒。此外，這張專輯中唐曉詩的造型和表演形式，也都出於李泰祥的構思。（布舒）

歌的故事

〈寄語〉

「昨夜，我接到一封你的信，素箋上，雖然只有一個『來』……」這樣的歌詞，配上婉轉動聽的旋律，纏綿依戀的情緒，是李泰祥最擅長的作品，可惜由於這張專輯在商業市場上未能引起共鳴，使得這首歌也被忽略。然而這首歌曾讓唐曉詩獲得當年金鼎獎的最佳演唱獎。（布舒）

黃山

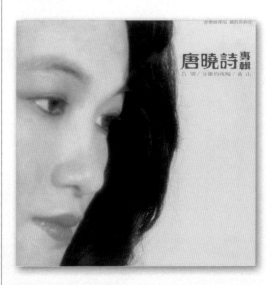

專輯名稱	演唱者	作曲、編曲	發行日期
黃山	唐曉詩	李泰祥	1984

曲目 A	作詞
1. 告別	李格弟
2. 當你愛我時	余光中
3. 蒹葭	羅智成
4. 樹	商禽
5. 陽光下的女孩	羅門

曲目 B	
1. 分離的夜晚	呂啟瑞
2. 黃山	馬森
3. 小木屐	余光中
4. 觀音	羅智成
5. 葉額枌的大眼睛	羅智成

○ 唐曉詩

專輯簡介

從 1977 年的新格唱片開始，一直到這張唱片發行的 1984 年為止，七年之間，李泰祥分別和六間唱片公司合作。推出了十一張各具特色的專輯。歷經了《祝福》、《蹈》兩張叫好卻不甚叫座的專輯後，李泰祥更加了解商業與藝術間的平衡。1984 年，他落腳滾石唱片，不但繼續他努力的理想，更打算將他珍藏的舊作〈不要告別〉拿出來重新製作。齊豫曾經多次向李泰祥要求唱這首歌，可是李泰祥都沒有同意。李大師將新作〈你是我所有的回憶〉給了齊豫，而將〈不要告別〉交給唐曉詩，引發了一個曲折的故事。（布舒）

歌的故事

〈告別〉與〈不要告別〉
——兩首歌曲折的故事

有那麼幾首歌，妥妥貼貼藏在心底，卻不大捨得聽，因為它們太完美。每一播放，便不免殘酷地映照出世間的醜陋與無聊。靈魂不夠強悍的時候，驟臨那樣磅礴淋漓的美，簡直令人絕望。

李泰祥和唐曉詩合唱的〈告別〉（1984），就是這樣的歌。然而，世間原本不會有這首歌，只有另一首叫做〈不要告別〉的歌。

1984 年，李泰祥在「滾石」唱片為唐曉詩製作新專輯《黃山》。他特別重視其中重新詮釋的舊作〈不要告別〉——十多年前，他把這首歌賣給了「歌林」唱片，歷來許多人都唱過：李金玲、洪小喬、黃鶯鶯、蕭孋珠、鳳飛飛、劉文正、江玲……劉文正甚至前後錄過兩種版本，〈不要告別〉簡直成了歌林歌手「必考題」。然而，沒有任何一個版本符合李泰祥心中這首歌「應然」的模樣。足足等了十年，他才終於找到「對」的歌手，得以用「對」的方式整治〈不要告別〉……

〈不要告別〉作詞人 Echo，本名陳平，另一個更響亮的筆名是三毛。和李泰祥「兼差譜曲」一樣，她也在散文、小說之外，間或寫寫流行歌詞。這是她為〈不要告別〉寫的詞：

我醉了，我的愛人
我的眼睛有兩個你，三個你，十個你，萬個你
不要抱歉，不要告別
在這燈火輝煌的夜裡
沒有人會流淚，淚流……
我醉了，我的愛人
不要，不要說謊
你的目光擁抱了我
我們的一生已經滿溢
不要抱歉，不要告別
在這燈火輝煌的夜裡
沒有人會流淚，淚流……

錄成唱片的 1973 年，三毛剛滿三十歲，還不是家喻戶曉的名作家，剛搬去西非沙漠定居，正要動筆寫下轟傳一代的《撒哈拉的故事》。三十二歲的李泰祥則應邀赴美，在聖地牙哥現代音樂中心深造，滿心都是他的前衛音樂大業。對於〈不要告別〉的後續發展，他們恐怕是無暇分心關注的。李泰祥從唱片聽到這首歌，得等到次年回國之後——據他回憶，聽到歌星把〈不要告別〉唱成了「東洋調」，使他感到錯愕，覺得那「完全不是他心目中的歌曲」。從此，用自己的方式重新演繹〈不要告別〉，成了他壓在心底的一椿願望。

1984 年，李泰祥已是兼治古典、現代與流行的「跨界」泰斗，面對當年舊作，底氣自然不同。他和唐曉詩重錄〈不要告別〉，兩人都很滿意。憋了十年的遺憾，終於可以放下了。然而歌林在發片前夕知悉此事，去函警告滾石：〈不要告別〉版權屬於歌林，若不抽掉這首，大家法院見——也就是說，李泰祥將會因為演唱自己的歌而觸犯著作權法。

驚聞此事，李泰祥沮喪可知。為了拿回這首歌，他曾提議免費為歌林譜寫新歌以為交換，亦被回絕。但就這麼拿掉，也實在不甘心。於是「滾石」老闆段鍾潭（綽號也是「三毛」）心生一計：假如旋律不變，歌詞重填，等於另作一首新歌。以當年法律條件，這樣改編，歌林是難以提告的。這麼一來，原本錄好的音樂不需更動，只要請唐曉詩重新演唱新版歌詞，還能兼顧李泰祥原本的編曲構想。

問題是，找誰填新詞呢？時間緊迫，任務艱鉅，老段靈機一動，想起一位寫詩搞劇場的年輕女生，現代詩寫得很有趣，卻不知道寫不寫歌詞。他聯繫上這位黃小姐，對方說自己從來沒填過歌詞，卻很願意試試看。

那位黃小姐時年二十八歲，剛剛自費印行她的第一部詩集《備忘錄》，當時沒人知道這本限量發行五百冊的小書，將會徹底改寫台灣現代詩史。她寫詩的筆名叫「夏宇」，但為了填詞的活兒，她取了另一個筆名叫「李格弟」。

李格弟沒幾分鐘就把新詞填好了。李泰祥拿到一看，馬上說：這個詞完全沒辦法唱——原來李格弟沒經驗，歌詞句式和旋律兜不攏。但撇開這個不說，新詞寫得真好。李泰祥想了想，毅然決定與〈不要告別〉告別，索性為這「錯填」的新詞另譜新曲，做一首全新的歌。

1984 年底，《黃山》專輯終於發行，我們有了一首叫做〈告別〉的新歌。你先聽到一盞砸碎的酒杯，然後唐曉詩開口，襯著弦樂和鋼琴，微醺而淒然：

我醉了，我的愛人
在你燈火輝煌的眼裡
多想啊，就這樣沉沉地睡去
淚流到夢裡，醒了不再想起
在曾經同向的航行後
你的歸你，我的歸我……

李格弟保留了三毛的開場句，她覺得「我醉了，我的愛人」這句歌詞太美了。「在這燈火輝煌的夜裡」改掉兩個字，變成「在你燈火輝煌的眼裡」——唉，這是何等的才氣。

然後猝不及防，李泰祥吼起來，崎嶇不馴的嗓子浸滿野氣。一句句慴人心魄的唱詞翻飛而出：

請聽我說，請靠著我
請不要畏懼此刻的沉默
再看一眼，一眼就要老了
再笑一笑，一笑就走了
在曾經同向的航行後，各自寂寞
原來的歸原來，往後的歸往後……

……在 2001 年回顧個人生命的專輯《自彼次遇到你》中，罹患帕金森氏症多年仍作曲不懈的李泰祥正式表示：〈橄欖樹〉、〈你是我所有的回憶〉和〈告別〉是他個人創作生涯的三大代表作。對於〈告別〉這首歌，他只簡單說了這樣一段話：

「遺憾，是最重的，比幸福還無法忘懷，與完美總差那麼一點。」（馬世芳，《昨日書》）

春天的浮雕

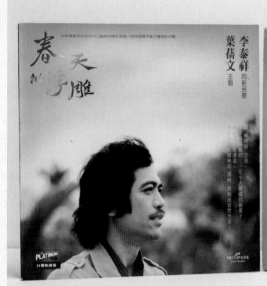
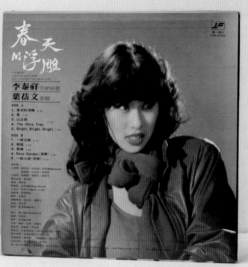

專輯名稱	演唱者	作曲、編曲	發行日期
春天的浮雕	葉蒨文	李泰祥	1980

曲目 A	作詞
1. 春天的浮雕	羅門
2. 星	羅青
3. 山之旅	林綠
4. The Olive Tree	三毛（英譯：Karen Rynolds）
5. Bright, Bright, Bright	葉維廉

曲目 B	作詞
1. 一根火柴	林雄
2. 寄語	呂啟瑞
3. 飛奔	李泰祥
4. Rose Garden（音樂）（根據三毛的詩〈玫瑰園〉譜成）	
5. 一根火柴（音樂）	

專輯簡介

葉蒨文錄製這張專輯的時候只有十九歲，李泰祥看中她雄渾、奔放的歌聲，有別於其他女歌手清揚的音律，因而製作了這張專輯。不過葉蒨文從小在加拿大長大，國語並不十分擅長，這張作品中較特別的是英文版的〈橄欖樹〉，音樂的編排與國語版不同，具有不同的風味。葉蒨文在發行這張專輯之後，演藝生涯就轉以演戲為主，這是她和李泰祥合作過的唯一專輯。（布舒）

黑膠片的話

「……總聆整個唱片歌曲的主旋律，均以管弦樂器為主，越發點明了那浪漫的華麗節奏和多層次的絢爛意境，使得音符本身便已豐富了歌的內容，成了和那一首首纏綿的歌詞一般，細膩處有詩的溫柔，深層處有哲學的成熟。

同樣在表「夢」，李泰祥用了三首歌，〈春天的浮雕〉、〈心〉、〈山之旅〉，串成了一幅音樂的畫，他們都是對過往情懷的冥想，亦是藏在我們內心最深處的感情……

隨著山中溪水的流過，帶出這首英文的〈Olive Tree〉，橄欖樹的枝葉，是古希臘神話中象徵著高貴、聖潔的情操，詩人追求理想，自由自在，嚮往自然的漂泊，像鳥的飛翔，像草的滋長，雲的變化，更像這首歌的流暢……」（王念慈，唱片內頁）

歌的故事

〈春天的浮雕〉

羅門（作詞）：〈春天的浮雕〉這首歌，是我在偶然中，從電視的畫面上，看到了一位美得像春天的少女，彈奏著豎琴，她優美的姿態與神情，同豎琴優美的造型，在視覺中，已美如一首流溢著青春氣息的歌，她柔美的長髮，柔美的雙手，以及被撥動的琴線與目中的視線，都飄動成了音樂的幽美旋律，並化成為我明朗的詩句，所以，這首歌便是由直覺性的美的畫面，發展為詩的美的意象，然後提升為音樂純粹的美的歌聲。（唱片內頁）

（編按：詩人羅門所說的「電視上彈奏著豎琴的美少女」，指的正是當年胡茵夢拍攝洗髮精廣告的模樣神情。）

〈一根火柴〉

李泰祥當時許多歌曲都搭配電影，〈一根火柴〉就是同名電影的主題曲。這是一部青春勵志型的電影，主題曲不但由葉蒨文演唱，她還擔任片中的女主角，飾演一位女歌手，男主角是當時的青春偶像馬永霖，這是葉蒨文所演的第一部電影。由於葉蒨文在錄製這張專輯時還不會看中文，基本上所唱的歌詞都是以拼音為準，所以咬字有很明顯的洋調。（布舒）

少年遊

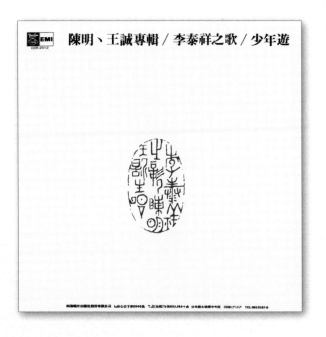

專輯名稱	演唱者	編曲	發行日期
少年遊	陳明、王誠	李泰祥	1980

曲目 A	作詞	曲目 B	作詞
1. 明天只有我	吳念真	1. 情書	吳念真（小提琴獨奏：彭廣林）
2. 少年遊	吳念真	2. 可愛的陽光	中國民歌
3. 歸來	吳念真	3. 自己的歌	張曉風
4. 馳騁	吳念真	4. 中國在我心裡	張曉風（引子由李泰祥主唱）
5. 馳騁（音樂）		5. 誰敢動我一根髮	張曉風
6. 明天只有我（音樂）		6. 歸來（音樂）	

專輯簡介

在李泰祥的作品中，這是一張經常會被忽略的專輯。推敲這張專輯的創作時間，應當是在中美斷交後不久，所以才有「少年中國，拔刀長嘯，盡把國仇家恨震落腳底」這樣的詞句。這是李泰祥在文學情懷之外，表達對國家民族情感的一張作品，而且是與兩位作家吳念真與張曉風合作。《少年遊》封面是由著名的書法家董陽孜題字，設計典雅大氣，與一般唱片的封面設計相當不同。其中的主曲〈明天只有我〉是當時的飛騰電影公司繼《歡顏》、《候鳥之愛》等成功的電影後推出的後繼之作，也是由兩位主唱者主演。（布舒）

人的故事

陳明、王誠

對 1980 年代的民歌圈來說，陳明、王誠這對搭檔，是對不折不扣的過客，像一陣清風一樣掃過民歌圈，正當大家開始注意到他們之後，他們卻又消失無蹤。

1979 年從三年水手生涯退下來的王誠，拉了好友陳明一起報名參加中視的「奪標」歌唱比賽，一路過關斬將得到冠軍。之後四海唱片簽下他們，電影公司也找上門拍了《明天只有我》這部電影，並請出李泰祥製作這張專輯。而幾乎在同一個時間，他們推出了《新民風第二輯——客廳裡的青娃》（第一輯是邱晨）專輯，由邱晨製作，曲風和《少年遊》南轅北轍，過了沒多久，這對搭檔便分道揚鑣。（布舒）

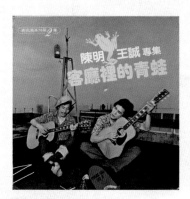

老調‧新聲
童年的回憶／
簡上仁作品專集

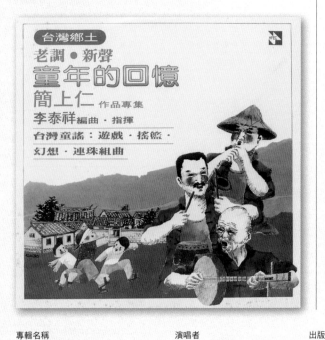

台灣鄉土

老調‧新聲
童年的回憶
簡上仁 作品專集
李泰祥 編曲‧指揮
台灣童謠：遊戲‧搖籃‧
幻想‧連珠組曲

專輯簡介

這是一張很特別的專輯，民俗歌謠工作者簡上仁，大約是民歌初期唯一一位參與商業創作的鄉土歌謠創作者。他在《金韻獎1》、《金韻獎2》合輯中就曾創作〈正月調〉、〈壓歲錢〉等歌。

這張專輯更將童謠依內容的不同，分成遊戲、搖籃、幻想、敘事、幽默等組曲，邀請李泰祥以《鄉土‧民謠》專輯編曲演奏的概念與之配合，不但擴大了這些童謠的音樂空間，更展現傳統鄉土音樂的另一種風貌。（布舒）

人的故事

簡上仁

在整理台灣民俗歌謠和創作台灣現代民歌的路上，簡上仁無疑是個起點，在追懷先人老調與延續現代新聲的工作上，簡上仁投入的心血，也已凝集為一粒鄉土的種籽。

他從小在嘉義鄉村長大，民俗歌謠的音符都成了他血液的脈動，從初二起以吉他為「現代月琴」，開始接觸西方流行樂曲，高中使用吉他當民謠合唱團的主奏樂器，上了大學以後又組成吉他熱門音樂合唱團……這些經歷，也是我們這一代青年的經歷。這些經歷，使我們迷失過，又回頭過來追溯自己的根，自己的家鄉，自己的童年──簡上仁跟我們一樣，也如此茫然過，流浪過。

簡上仁跟我們不一樣的是：他找到，並且開始播下紮根的種籽。他用樂器，更恰當地說，用他的愛鄉之心和毅力，默默地，執著地，立刻整編起那些我們聽過，卻快要忘了的民俗歌謠。他用智慧，更深入的說，用他的音樂素養核對現代的把握，努力地，快速地，開始了創作現代新聲的工作……（向陽，唱片內頁）

簡上仁。（民風樂府提供）

專輯名稱	演唱者	出版	發行日期
老調‧新聲 童年的回憶	簡上仁、方端文……等	洪建全文教基金會	1981

曲目 A1 遊戲歌組曲	演唱者	作詞	作曲
1. 一放雞	簡上仁、敦化天使	民間流傳久遠念詞	簡上仁
2. 點仔點水缸	簡上仁、敦化天使	民間流傳念詞改寫	簡上仁
3. 你要吃清抑要吃濁	簡上仁、敦化天使	民間流傳念詞改寫	簡上仁
4. 一的炒米香	簡上仁、敦化天使	民間流傳念詞改寫	簡上仁

曲目 A2 搖籃歌組曲			
1. 搖団仔歌	簡上仁、方端文	台灣民歌	台灣民歌
2. 搖苦搖	簡上仁、方端文	民間流傳久遠念詞	簡上仁
3. 搖籃仔歌	簡上仁、方端文	屏東地區民歌	簡上仁
4. 育子	簡上仁、方端文	民間流傳念詞	簡上仁

曲目 B1 幻想歌組曲			
1. 白鷺鷥	簡上仁、松江兒童	民間流傳童謠改編	童謠改編
2. 月娘別生氣	簡上仁、方端文、江映惠	簡上仁	簡上仁
3. 火金姑來吃茶	簡上仁、敦化天使	民間流傳久遠念詞	簡上仁
4. 西北雨直直落	簡上仁、李柏靜、松江兒童	台灣童謠	台灣童謠

曲目 B2 幻想歌組曲			
1. 台灣是寶島	簡上仁、敦化天使	簡上仁	簡上仁
2. 老公掘菜園	簡上仁、敦化天使	民間流傳念詞改寫	簡上仁
3. 台灣小吃	簡上仁、敦化天使	簡上仁	簡上仁
4. 阿婆跤一倒	簡上仁、敦化天使	簡上仁	簡上仁

製作團隊	展望製作中心、李泰祥、許婷雅、簡上仁	
編曲、指揮	李泰祥	
演奏者	展望管弦樂團	
小提琴	彭廣林、陳幼媛、李季、陳在棟、楊仁傑	
中提琴	林美滿	
大提琴	陳主惠、孫婉苓、張毅心	
西洋木笛與雙簧管	李泰康	
鋼琴	廖惠慶	
打擊樂器	楊淑美、林美滿(兼)、陳在棟(兼)	
錄音師	葉垂青、周宏博	
錄音室	白金錄音室	
封面設計	凌明聲	

方端文

這張專輯內和簡上仁一起演唱童謠的方端文，當年以第一名成績自文化大學音樂系聲樂組畢業，但是後來並沒有繼續唱歌，而是以方笛之名，在警察廣播電台主持國語歌曲節目「今夜之歌」。（布舒）

「金韻獎」幕後推手——姚厚笙

商業與理想，是朋友？

還是敵人？

無論是哪一種藝術型態，

這個問題永遠存在……

但是，在 1970 年代中期，

民歌的火把，

透過商業力量的催生，

轟轟烈烈地燒遍了全國，

是商業？還是理想？

且聽把關者的心聲……

姚厚笙當年在軍校中的帥氣造型。
（姚厚笙提供）

走自己的路、留下精神給後代——專訪姚厚笙

採訪、整理／鄭鏗彰（《永遠的未央歌》）

人稱「姚大弟」的「金韻獎」主要推動者姚厚笙，在籌畫這個影響民歌的重大比賽前，是位不折不扣的流行音樂製作人：

「我在推動金韻獎的校園民歌之前，是當時的流行歌曲的製作人，如姚蘇蓉、鄧麗君、白嘉莉……我都曾經是她們的製作人。那個時候的新聞局長是錢復，還召開會議，把當時的製作人、作詞作曲者找去新聞局開會，痛罵我們所做的東西是『靡靡之音』，根本無視社會對於娛樂的需求。」姚厚笙說。

這個學生很可愛，錄好唱片自己賣

這位被痛罵的製作人，加入了當年由馬來西亞華僑在台灣成立的連鎖企業「麗風唱片」：「我記得楊弦的第一張唱片是我在麗風的時候錄的音，當時沒有接觸過學生的錄音，我看他是學生，當時錄音費是兩百塊，我跟他說打對折給他，他拿出洪建全基金會給他的六、七萬塊，說：『我就這麼多了。』因為本來都在重慶北路的錄音室錄音，但是當時的老錄音師脾氣大，哪個歌星錄超過五次他就要關機，我們就在香港的麗風分公司搬了一部分器材，也是擺在國聯片場那地方的樓上。當時因為年輕，還有一些理想，這個學生背著吉他唱歌，當時他沒錢結帳，我記得他出了唱片之後，包包裡面裝他的唱片到處叫賣，跟我說等我唱片賣了錢再來跟你結帳，我覺得這個人很可愛。」

新的唱片公司，新的機會

曲高和寡，由於與老闆理念不合，姚厚笙離開「麗風唱片」，經人介紹進入了又是一間新成立的「新格唱片」，可是這次他的想法有了實踐的機會：

姚厚笙近年移居加拿大。（姚厚笙提供）

「民國六十五年……一個叫黃克隆的歌手在新力公司的軟體製作部（後來因為日本總公司的干預，在出第一張唱片前改成新格唱片，由聯廣廣告設計商標）工作，因為他鼓吹來聽他歌的新力公司總經理在台灣成立軟體製作部，簽了四個歌星，但他沒有唱片的實務經驗，聽說我有做過唱片，就介紹我，沒有經過考試就應聘進入新力公司……對四個女歌星開始試音，和黃克隆兩個人分配製作。各自出了一張專輯後，反應平平，我覺得這些歌星雖然長相年輕一點，但歌藝和在海山、麗風的姚蘇蓉、陳蘭麗這些大歌星是不能比的。於是便想起當初在麗風提出由知識分子、年輕人來參與的構想；因為在新力公司做事要寫企畫案，我就把在軍校寫計畫的那套搬出來，提出了企畫。內容大致是音樂界怎麼調整，加上那時退出聯合國、經濟危機，找年輕人可以節省成本。最重要的一點是要把年輕人對音樂的關注導入商業行為以促進發展傳播，也可以扭轉國內年輕人對西洋歌曲的迷戀風氣，聽我們自己文化的東西。」

新格發行《金韻獎3》、《金韻獎4》時刊登的雜誌廣告。（《滾石雜誌》提供）

新格發行《金韻獎》第5輯、第6輯，以及李建復《龍的傳人》專輯的廣告。（《滾石雜誌》提供）

「金韻獎」比賽就這樣誕生！

「原先擬的名稱也不叫「金韻獎」，叫『全國大專院校歌曲觀摩大會』，以消除商業氣息，讓學生來參加，後來才因廣告科希望納入一點商業氣息才改成「金韻獎」。用意是要發掘詞曲、製作人才，那時我在新力公司接觸外來資訊，也開始有製作人、編曲、企畫、出版⋯⋯等分工的概念，希望透過比賽來找出這些人才。第一屆找了陶曉清、張繼高、林家慶、李奎然、李泰祥⋯⋯等人來當評審，原來預計在新力公司大樓的小會議室來試唱、比賽，可是因為高獎金的誘惑，報名就有幾千人，於是便分批辦初賽，每天一、兩百人來唱一唱，等於是檢定考試，由我們自己公司的人來當評審。發覺不行或形象不符，唱個幾小節便按鈴下台，好一點才讓他唱完一遍，因此當時得罪了不少人，也有些漏網之魚。」

「第一屆比賽結束，陳明韶是演唱組、包美聖是創作組，那時還有一個藝術歌曲創作組，

陶曉清與姚厚笙在台北之音訪問後合影留念。（陶曉清提供）

但藝術歌曲比較不能做大眾音樂。把這些人找來之後，課餘時就來公司聊聊，也辦了一些烤肉、郊遊的活動，經常在文化大學對面的外使招待所聚會。我跟公司講，我們不能把這些學生當成單純的歌星來處理，因為那時發生了很多問題，有些人家裡反對，如包美聖、還有後來的王海玲；我們得去和他們父母溝通，說我們絕對不會讓他們穿花花綠綠的衣服、畫成大花臉；跟他們只簽一年的合約，一年間到唱片公司來做做唱片，唱片賣錢也有一些紅利，以後出國也方便⋯⋯等。後來第一輯也因練唱問題（大家對唱新歌不熟），歌曲不足（所以才有邱晨、侯德健⋯⋯非比賽歌手的投稿），延遲了好幾個月才出版。」

四屆「金韻獎」，十張大合輯

就這樣，「金韻獎」一連辦了四屆，《金韻獎》合輯唱片一共推出十張，專輯更多，從「金韻獎」出來的歌手成為那一代人共同的記憶。「姚大弟」也在第四屆「金韻獎」後離開「新格唱片」：

「因為我是經過所謂『靡靡之音』時期的人，我一直都在自我反省，一個做文化事業的人總要留一點東西，不能白走一趟，其實人家給我們冠上『靡靡之音』，不管他們政策怎樣，總是有一些理由，老是翻唱日本歌，我們是沒有文化的。我也希望我們本地的華語歌曲也能夠有一些可以留下去的，這是文化人的責任、良心問題；你總是要做一點東西，對時代有些交代，最起碼在我們所能掌握的音樂工作裡面，能夠給年輕人一些影響力，有些值得流傳下去的東西⋯⋯走出我自己應該走的路，留下一點我自己的精神在裡面，我就感到很安慰了。」

新格牌
SYNCO

「金韻獎」歌手作品輯

陳明韶：《傘下的世界》、《陳明韶的歌》、《浮雲遊子》

包美聖：《你在日落深處等我》、《長空下的獨白》、《那一盆火》、《樵歌》

李建復：《龍的傳人》

楊祖珺：《楊祖珺專輯》

黃大城：《今山古道》、《唐山子民》

王夢麟：《母親！我愛您！》、《一家歡樂百家愁》

王海玲：《偈》、《從此以後》

施孝榮：《施孝榮專輯》、《俠客》

楊芳儀：《楊芳儀／徐曉菁重唱專輯》、《楊芳儀專輯：老師‧斯卡也答》

楊耀東：《季節雨》、《星期六》

合輯：《鄭怡／王新蓮／馬宜中》、《木吉他合唱團專輯》

新格合唱團：《我唱你和》、《我唱你和第 2 輯》

傘下的世界

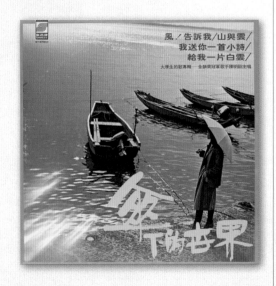

陳明韶的歌

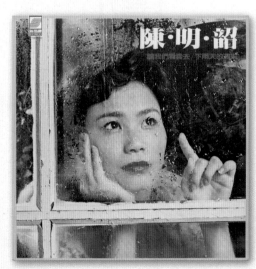

浮雲遊子

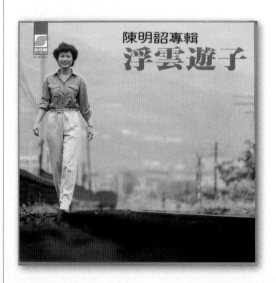

專輯名稱	演唱者	發行日期
傘下的世界	陳明韶	1978

曲目 A	作詞	作曲
1. 風！告訴我	邱晨	邱晨
2. 山與雲	陳秀喜	邱晨
3. Where Have All The Flowers Gone	Pete Seeger、Joe Hickerson	Pete Seeger
4. 如果	施碧梧	邰肇玫
5. 一份遙遠的想念	邱晨	邱晨
6. 盼望	靈漪	曹俊鴻

曲目 B		
1. 我送你一首小詩	鄧禹平	林向高
2. 給我一片白雲	邱晨	邱晨
3. Over And Over	George Petsilas、Michael Jourdan	美國民謠
4. 問	易韋齋	蕭友梅
5. 六月茉莉	許丙丁	南管古調
6. 誰來海邊	邱晨	邱晨

專輯名稱	演唱者	發行日期
陳明韶的歌	陳明韶	1979

曲目 A	作詞	作曲
1. 讓我們看雲去	鐘麗莉	黃大城
2. 秋風舞葉	施碧梧	邰肇玫
3. 瓶中信	邰肇璇	邰肇玫
4. 二月的憂鬱	閔垠	邱晨
5. 看見一朵野薑花	邱晨	邱晨
6. 獨思	李逸湘	李逸湘

曲目 B		
1. 下雨天的週末	鄧禹平	邰肇玫
2. 闊別	施碧梧	邰肇玫
3. 曾經	蔡淑慧	蔡淑慧
4. 長夜漫漫	林耀文	林耀文
5. 小辰星	邱晨	邱晨
6. 暫別	曾永壽	曾永壽

專輯名稱	演唱者	發行日期
浮雲遊子	陳明韶	1980

曲目 A	作詞	作曲
1. 浮雲遊子	蘇來	蘇來
2. 老人與海	靳鐵章	靳鐵章
3. 龍龍的笑	侯德健	侯德健
4. 我思我盼	許美智	許美智
5. 桂香飄來的路上	蘇來	蘇來
6. 輕問	林耀文	林耀文

曲目 B		
1. 偶遇的女孩	李逸湘	李逸湘
2. 小木船	李逸湘	李逸湘
3. 你愛聽的一首歌	邱晨	邱晨
4. 秋旅	陳婷	洪世
5. 惜	曾永壽	曾永壽
6. 落潮	洪光達	馬兆駿

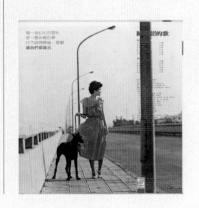

歌手簡介

在那個背著吉他、唱著自己的歌的青澀1970年代，陳明韶顯然是最早一批倍受矚目的校園歌手代表人物之一。就讀基隆海洋學院海洋系的陳明韶，1977年自新格唱片主辦的「金韻獎」第一屆民歌大賽一鳴驚人，自彈自唱一首美國民謠〈Over And Over〉獲得評審激賞，贏得首屆冠軍。

對於這種結果，當年陳明韶直覺太不可思議了。因為總決賽當天其實正是學校重要的期末考試，在徘徊到底要不要來參加這場總決賽，她在心裡掙扎了很久，最後還是好朋友推了她一把代她做出決定，讓她稱病向學校請假，帶著吉他在最後一刻奔向比賽現場。幸好她做了這一個正確的決定，否則我們也聽不見後來陳明韶發行的三張專輯：《傘下的世界》、《陳明韶的歌》和《浮雲遊子》裡委婉動人的歌聲了！

陳明韶的歌聲乾淨透明，有一些小沙啞和特別的氣音，猶如山谷飄動的風的精靈，將一首首歌曲，用她獨特的方式分解，充滿靈性，然後輕輕地穿透飄送，迴盪在空氣中，讓人俯首慨歎。金韻獎評審張繼高說：「陳明韶的嗓音十分富有感性，是一種奇特的表現。」

或許就是這種奇特又不經修飾的純淨嗓音，和清秀不施脂粉的面龐，讓陳明韶一路背著吉他，穿著牛仔褲唱著〈風！告訴我〉、〈讓我們看雲去〉和〈浮雲遊子〉這些不食人間煙火，又充滿文學氣息的校園歌曲。不僅讓當年一直對她有悖常軌的「歌女」演唱生涯感到憤怒與責難的頑固父親，態度有所改變，也讓更多當年憂心忡忡的父母，對大學生不務正業彈吉他唱歌的傳統觀念有所鬆動！

加上陳明韶自身也有傳統文人必須力爭上游的觀念，在演唱〈浮雲遊子〉後，她真的放下做藝人的身份繼續學業，和丈夫兩人一起赴美做了真正的浮雲遊子，並在美國創出一番事業。讓世人了解會唱歌也能有高智商與高情商，這兩件事是沒有衝突的！（方麗莎）

歌的故事

〈讓我們看雲去〉

黃大城：做為一個歌者，別人認為我比較適合唱雄壯的歌曲，而我自己的作品比較知名的是〈讓我們看雲去〉，這首歌的曲是我寫的。說到這個曲，我也感到很汗顏，趙樹海那時正好寫了一首歌，我在他家看那首歌時，覺得他的和弦很好，剛好我手上又有那首詞，我就把他套進去了。結果沒想到我的曲卻比他的曲出名，他那個曲從此就被我幹掉了。（林怡君，《永遠的未央歌》）

陳明韶。（民風樂府提供）

〈浮雲遊子〉

蘇來：服役時很幸運地分發到了中壢龍崗大單位，不但上下班，有紅土球場網球可打，週三、週六還有交通車到台北。那時放假沒事就往外跑，有一次想逛中壢，就上了往中壢的交通車，一個人東晃晃西逛逛，走到了鬧市的街道，經過了一家唱片行，喇叭音響放得震天響，嘴裡不自覺地跟著哼起歌來，都走過去好幾步了，才突然醒悟過來──這，這不是我寫的歌嗎？趕忙回頭，看到唱片行臨街的櫥窗，擺著陳明韶的最新專輯，封面上四個大字：「浮雲遊子」。

這一樂非同小可，比中彩券還爽。想必是人在軍中，製作人于仲民聯繫不上，我竟連歌曲何時被採用，何時灌錄了唱片一概不知。

1974年離開台南北上念書，我就成了遊子，後來服役也在北部，離鄉對這種年齡的男孩來說，是樂多過苦，好奇大過離愁，於是就寫出了這麼一首輕快的離鄉之歌。信手拈來的四個字，當下只覺得貼切，渾然不覺這是大詩人李白的送友人詩中之句：「青山橫北郭，白水繞東城，此地一為別，孤蓬萬里征。浮雲遊子意，落日故人情，揮手自茲去，蕭蕭班馬鳴。」

人的故事

鄧禹平（1923-1985）

著名的詩人作詞家，台灣流行音樂中重要的歌曲〈高山青〉就是出自他的手筆。當年在電影片廠工作，隨團來台拍《阿里山的姑娘》，寫了電影的主題曲，後來因為海峽兩岸關係惡化，未能返回大陸，而與女友相隔兩地，導致兩人分別數十年，各自單身終老。2012年拍攝的電視劇《高山青》即是以他的傳奇愛情故事為背景。

鄧禹平著名的作品包括〈下雨天的週末〉、〈我送你一首小詩〉、〈我的思念〉、〈並不知道〉等歌。1981年以〈傘的宇宙〉獲得金鼎獎最佳作詞獎。

鄧禹平晚年中風，不良於行，但仍出版詩集《我存在、因為歌、因為愛》，楚戈、席慕蓉並為詩集作畫。（布舒）

鄧禹平為民風樂府的成立出力甚多。（《唱自己的歌》內頁）

于仲民個性非常低調，離開音樂圈後移居加拿大。（于婷提供）

于仲民（製作人）

于仲民：……製作人的制度在這（金韻獎）之前是沒有的，也沒有特別的唱片企畫，很多都是跟電影結合，所謂的製作只是公司派一個人，跟在你身邊，一個跑腿的，不必負擔作品的成敗。從金韻獎開始，變成一群人共同為一個音樂風格在努力，之後才開始慢慢的有製作人的制度……。（馬世芳、鄭鏗彰，《永遠的未央歌》）

于仲民是韓國華僑，高中畢業就來台灣念大學，喜歡西洋音樂，念書的時候就自組樂團，因緣際會，一腳踏入新格唱片，開啟接觸校園民歌的大門。

他是從第二屆「金韻獎」歌謠比賽後參與製作工作，不但參與了《橄欖樹》的製作工作，並擔綱負責陳明韶這張專輯的製作，獲得了很好的成績。

而後，他先後幫海山唱片製作音樂，蘇來的《讓我與你相遇》也由他負責操刀。到了流行歌曲盛行時，更製作姜育恆、游鴻明……等人的作品。（布舒）

你在日落深處等我

專輯名稱	演唱者	發行日期
你在日落深處等我	包美聖	1978

曲目A	作詞	作曲
1. 你在日落深處等我	邱晨	邱晨
2. 捉泥鰍	侯德健	侯德健
3. 你來	呂佩琳	林道生
4. 喜只喜的今宵夜	出自白雪遺音	華麗絲
5. 把握現在	沈衫	沈衫
6. 短歌	包美聖	包美聖

曲目B		
1. 成長（悟於十九）	包美聖	包美聖
2. 看我！聽我！	邱晨	邱晨
3. 楓橋夜泊	張繼	郭芝苑
4. 風箏	包美聖	包美聖
5. 釵頭鳳	陸游	古曲
6. 你是否珍惜	邱晨	邱晨

長空下的獨白

專輯名稱	演唱者	發行日期
長空下的獨白	包美聖	1979

曲目A	作詞	作曲
1. 長空下的獨白	陳雲山	陳雲山
2. 魚娘	白文麗	白文麗
3. 小秘密	孫生義	孫生義
4. 蘭花草	胡適	陳賢德、張弼
5. 因為	邱晨	邱晨
6. 賣花詞	潘國渠	夏之秋

曲目B		
1. 雨霖鈴	柳永	程滄亮
2. 鐘聲！莫催我	包美聖	包美聖
3. 思卿	陳獻瑞	陳泳心
4. 孔雀東南飛	侯德健	侯德健
5. 白髮吟	蕭而化	Hart Pease Danks
6. 尋狗啟事	新力音樂製作部	德國民歌

那一盆火

專輯名稱	演唱者	發行日期
那一盆火	包美聖	1980

曲目A	作詞	作曲
1. 那一盆火（李建復和聲）	侯德健	侯德健
2. 走向我，走向你	邰肇玫	邰肇玫
3. 沙河・年歲	陳輝雄	謝培蕾
4. 鷥	陳雲山	陳雲山
5. 悲秋	李叔同	古曲
6. 快樂行	蘇淑華	蘇淑華

曲目B		
1. 梅雪爭春	徐志摩	張志亞
2. 你・我	包美聖	包美聖
3. 愛的第一個音	陳雲山	陳雲山
4. 無言歌	包美聖	包美聖
5. 雨情	葉鳳翔	葉鳳翔
6. 迎向永久	施碧梧	邰肇玫

樵歌

專輯名稱	演唱者	發行日期
樵歌	包美聖	1981

曲目A	作詞	作曲
1.樵歌	靳鐵章	靳鐵章
2.如果沒有…	洪光達、馬兆駿	洪光達、馬兆駿
3.補蝶	近人	陳志遠
4.第二個夢	江玉文	黃韻玲
5.陽關疊	近人	金文生
6.給小女生	包美聖	包美聖

曲目B		
1.竹姿	賴西安	戴志行
2.秘魔崖月夜	胡適	蘇來
3.媽媽的信	近人	陳志遠
4.又是六月	近人	馬兆駿
5.出航	鐘麗莉	洪世
6.夜之聲	鐘麗莉	李建復

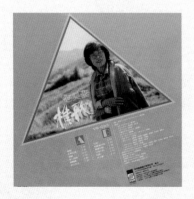

歌手簡介

民歌時代創作型才女眾多，而且個個高學歷、高才情，包美聖是其中一位翹楚。戴著一副眼鏡，長得十分書卷氣，就讀台大歷史系的包美聖，歌聲獨特，嬌滴滴又細聲細氣的聲音，是眾多歌手中聲音辨識度極高的歌手，只要聽見她的歌，就算不用看見她的人，也能迅速叫出：「啊！那是包美聖！」

早期的民歌手，人人都彈著一手好吉他，也多有創作天分，不過她既不曾正式拜師學吉他，也不曾創作過詞曲，只不過在高中剛畢業，過渡於大學聯考放榜的假期裡，隨性拿起哥哥的吉他，又被哥哥的朋友調撥兩下，就彈唱了起來，接著很自然地創作了歌曲。

或許這就是民歌最吸引人的地方，質樸不經修飾，就是直率的唱出自己的心聲而已。那一年十九歲，大學同學有點愛情煩惱，包美聖說我唱給你們聽，就創作了處女作〈悟於十九〉，而這首勸慰少女情懷的愛情小品，為她拿下了第一屆「金韻獎」的創作組優勝獎，成為新格唱片的簽約藝人，也為她敲開了讀書之外的另一扇大門，成為一個民歌手。

在《金韻獎紀念專輯》中，包美聖因一首脫塵出俗的〈小茉莉〉大受好評，新格乘勝追擊，在 1978 年為她推出第一張個人專輯《包美聖之歌──你在日落深處等我》，專輯裡不但發揮她個人的創作特色收錄了她的第一首創作曲〈悟於十九〉（改名為〈成長〉），還收錄了多首邱晨與侯德健最早期的創作曲，如〈看我！聽我！〉、〈你在日落深處等我〉，其中以侯德健的〈捉泥鰍〉最為轟動，既充滿了童趣又讓人懷想著小時候的生活點滴，因此成為民歌時代的經典代表作之一。而後直到 1981 年，包美聖每年都推出一張專輯，分別為《長空下的獨白》、《那一盆火》和《樵歌》。（方麗莎）

歌的故事

〈捉泥鰍〉

包美聖：世上竟有這般巧合的事，我和侯德健小時住在同一村子，現在，我唱他的歌，唱的又是〈捉泥鰍〉，想起被他知道的那些小時候的糗事，唱著唱著竟覺得有些不好意思。侯德健告訴我他不只是想念過去捉泥鰍的日子，更引發他寫歌情緒的，是那個在故鄉等他的小弟弟，遠在台北的大哥哥，何時再帶他到田邊的稀泥巴裡捉泥鰍呢？（吳清聖，《永遠的未央歌》）

〈成長〉

包美聖：初次淺嘗戀愛滋味，總是令人難忘的，雖然它有時帶給我們的感覺是無奈與傷心，但從另一個角度去看，它卻使我們成長。

〈成長〉這首歌是我在十九歲那年的最後一天，偶然地在校園中聽到一位女孩初嘗甜蜜滋味卻又惶恐的小小故事。由於明天自己即將踏上成年的路程，一時感觸好多，便寫下了它。（吳清聖，《永遠的未央歌》）

〈白髮吟〉

這首歌事實上就是西洋歌曲〈Silver Threads Among The Gold〉，一首十九世紀的美國民歌，中文歌詞據說是蕭而化教授所寫，收錄在早期的中小學音樂教本中。（布舒）

〈那一盆火〉

包美聖：〈那一盆火〉的詞曲很特別，侯德健在寫它的時候花了一點工夫，想把那種「中國」的感覺寫進來。唯一的缺點是，當時唱片公司似乎沒有什麼規畫，推出這個歌的時候正是夏天。我記得我去公司錄影的時候還借了一件棉襖，然後旁邊還弄出很冷的樣子，但其實歌和季節是不一致的。（吳清聖，《永遠的未央歌》）

李國強：詞曲作者可以肆無忌憚地寫，可是我們製作人就要考慮各種問題，有時為了修改一個音符要和創作者討論半天。比如當時侯德健寫了一首歌叫做〈金黃的冥紙〉，歌很不錯，可是怕這種名字有人會不敢買，於是說服他改了名字，叫做〈那一盆火〉。（吳清聖，《永遠的未央歌》）

龍的傳人

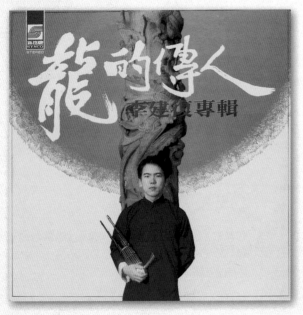

專輯名稱	演唱者	發行日期
龍的傳人	李建復	1980

曲目A	作詞	作曲
1. 龍的傳人	侯德健	侯德健
2. 蘆歌	朱介英	朱介英
3. 歸去來兮	侯德健	侯德健
4. 曠野寄情	靳鐵章	靳鐵章
5. 忘川	王鼎鈞	靳鐵章

曲目B		
1. 雛園	賴西安	戴志行
2. 感恩	施碧梧	李建復
3. 網住一季秋	鐘麗莉	李建復
4. 殘月	秦興和	秦興和
5. 匆匆	朱自清	李財桂
6. 踏在歸鄉的路上	施碧梧	施碧梧

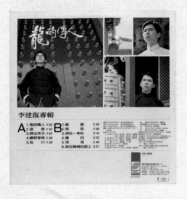

專輯簡介

1970 年代末期，民歌在「金韻獎」唱片的推動下，已經深入青年學子心中，和當時流行的西洋歌曲並駕齊驅，成為校園內廣為傳唱的主流音樂之一。

1979 年這張《龍的傳人》專輯的推出，不但在音樂製作層面上，將創作民歌的音樂內涵，推上另一波高峰，同時由於這首主要歌曲的歌詞內容與推出的時機，使創作民歌與民族意識產生了另一層關聯。

在這層關聯中的中心人物，自然是創作歌曲的侯德健。他寫作這首歌的時間大約是在中美斷交之際，有感於中國人在國際政治舞台上任人擺佈，因而寫下這首原本帶有悽涼失落意味的民謠歌曲（編按：侯德健本人早期演唱這首歌的原始版本收錄在本書附錄 CD 中）。這首歌與侯德健的其他創作如〈捉泥鰍〉等歌，當時一起賣給了「新格唱片」，金韻獎初期的女歌手沒有人適合唱這首歌，直到李建復以《金韻獎》第三集中的〈歸〉這首歌引起廣泛矚目後，這首歌才有了最合適的詮釋人物。

這張專輯的製作人李壽全也是位聽西洋歌曲長大的創作人，當時他剛進新格唱片擔任製作人，正期待將心中的音樂想法付諸實現，而編曲陳志遠也在前幾張《金韻獎》合輯中磨練成型，正期待有更新穎的嘗試。於是就在各方好手都齊聚一堂的狀況下，這首慷慨激昂、氣魄萬千的歌曲終於誕生。

雖然這首歌後來由於「改詞」的風波，加上侯德健遠赴大陸，使得這首歌暫時成為禁歌，但是當時廣泛流傳的氣勢，加上與時代結合、切中人心的詞意，已使這首歌成為音樂歷史記憶中不可磨滅的一部分。

除了〈龍的傳人〉外，這張專輯內的〈歸去來兮〉、〈曠野寄情〉等歌曲，也都是極為精緻的佳作。推出這張專輯後，李建復便和蔡琴、蘇來等人共組「天水樂集」，而後赴美繼續深造。

1980 年，民歌歷經早期以吉他為主的單純音樂型態，隨著歌曲普及的程度，正逐漸走入更為複雜精緻的音樂空間。（布舒）

李建復形象端正，唱起歌來也正氣凜然。（李建復提供）

歌的故事

〈龍的傳人〉

……民歌 30 年，在台上演唱〈龍的傳人〉的李建復把坐在台下的侯德健拉上台一起合唱。……當年〈龍的傳人〉在唱片公司壓著，直到「小復」出現，侯德健才找到最適合的演唱者。侯德健耿耿於懷的是李建復總把「侯德健」寫成「侯德建」，因為〈龍的傳人〉太火，由李建復首唱的這首歌在《民生報》的「創作歌謠排行榜」連續十五週居冠軍的位置，也導致他創作上的壓力，直言：「都是被李建復害的。」李建復也不服氣，說：「侯老大能考上大學，真是老天沒眼。」

主持人陶曉清特別說明這次唱的這版〈龍的傳人〉終於把「四面楚歌是**姑息**的劍」，恢復為最初創作的「四面楚歌是**洋人**的劍」，她說：「今天，我們要還侯德健一個公道。」

孫瑋芒先生曾經在《侯德健——猴的傳人》中如此描述：「沒有受過任何正統音樂教育，但他只要一抱起鋼弦吉他，雙眼半閉，發出蘊涵著蒼涼與野性的聲音唱起民歌，在座者無不傾倒，因為比民歌唱片更絕妙的歌聲，就活生生地在眼前。侯德健向同是軍眷的我證明：『學音樂不是布爾喬亞的專利。』他那時的境況才是真正的普羅：母親與父親離異，帶著四個孩子遷出岡山的軍眷村，北上自謀生活，他們四兄妹是以野外求生的方式在台北過活。侯德健的「貧窮藝術」，跨足文學領域，我大學畢業後服兵役時，他創作了歌

「民歌30」演唱會上李建復(左)和侯德健合唱〈龍的傳人〉。（中華音樂人交流協會提供）

曲〈龍的傳人〉，歌詞在台美斷交之際發表在報端，索取歌曲的信函足以埋了他。我利用休假回來的時間，幫他抄歌寫譜，送交快速印刷，寄發熱情的讀者……」

侯德健創作的第一首歌曲〈捉泥鰍〉第一版未獲通過，把「**小毛**的哥哥帶著他捉泥鰍」，改成「**小牛**的哥哥帶著他捉泥鰍」，竟又可以了。

〈龍的傳人〉發表後，時任新聞局長的宋楚瑜親自動筆改寫了這首歌的結尾：「百年前屈辱的一場夢，巨龍酣睡在深夜裡，自強鐘敲醒了民族魂，臥薪嚐膽是雪恥的劍，巨龍巨龍你快醒醒，永永遠遠是東方的龍，傳人傳人你快長大，永永遠遠是龍的傳人。」

當局遂要求侯德健同意更改歌詞取代最初的版

本，甚至召集了一群文化人當面施壓。侯德健並不領情，他得到包括作曲家戴洪軒、音樂人姚厚笙，以及詩人余光中的幫助，當局無奈妥協。侯德健曾經兩次前往詩人余光中在廈門街的家中拜訪，余光中引用杜甫寫李白的詩句相贈——「世人皆曰殺，吾意獨憐才」。（公路，《永遠的鄉愁》）

《龍的傳人》電影

〈龍的傳人〉不只是一首歌，也是一部由中影於1981 年發行的電影，導演是李行，主要演員有林鳳嬌、秦漢、鍾鎮濤、蘇明明等人。電影原聲帶是和「新格唱片」合作，除了由「新格合唱團」（金韻獎歌手大集合）演唱這首同名歌曲之外，還收錄了一首由王新蓮與楊耀東合唱的〈害羞的太陽〉，詞曲由侯德健創作。（布舒）

人的故事

李壽全也是西洋歌曲養大的音樂製作人。（民風樂府提供）

李壽全（製作人）

李壽全：我在大學的時候都聽西洋音樂，在校園裡也以唱西洋民謠搖滾為主，一直到我大四在一個古典吉他社的演唱會上唱了一首〈迴旋曲〉，那是我第一次唱國語歌曲。之後我去當兵，1979 年六月退伍，十月進入新格，隔年年初就出唱片了。所以對我來講，那是很快的一個階段，一下子就進入這個行業，我完全是以工作的性質來進入民歌這個過程。

在我進入音樂界之後，就把蠻多我自己聽音樂的想法加進來；之前的製作人很少跟編曲溝通，沒有任何音樂上的想法，我大概是第一個開始跟編曲溝通的製作人。從《龍的傳人》開始，我慢慢放進一些古典音樂或搖滾音樂的東西，我會要求編曲每首曲子我要的感覺、樂器

是什麼，而當時陳志遠都做到了。（林怡君，《永遠的未央歌》）

李建復談李壽全：壽全像普吉島海水，溫暖清澈但其實很深奧，有時候和藹可親，有時候讓你兩腳懸空捉摸無底。他會想盡辦法用淺顯的方式讓你了解他期望你表達的東西。做為歌手，其實沒有什麼需要思考要怎麼發揮，我的聲帶就是他的工具，可是我也被寵壞了，樂得當工具，因為其實他都想好了，我想太多也沒用。

因為習慣了，所以我看到有機會大爆發的歌手，我第一個想到是：壽全會怎麼雕琢他（們），不論是超級優質創作天王，或是世界冠軍級的阿卡貝拉。認識他三十五年始終如一，他是海洋，表面平靜，其實內心波濤洶湧！（李建復）

砍倒〈橄欖樹〉、
更改〈龍的傳人〉，
歌曲十二禁！

——翻開一頁「禁歌、審歌」的歷史

文／布舒

從日本歌到台語歌，
從〈黃昏的故鄉〉到〈燒肉粽〉，
禁、禁、禁……

從國語歌到校園民歌，
從〈何日君再來〉到〈橄欖樹〉，
審、審、審……

早期國語歌曲黑膠片內頁，每首歌前幾乎都有「審XXX」的字眼，這不是給消費者的訊息，而是給電台主持人的通牒，表示這首歌通過「第XXX次歌曲審查會議」，可以在廣播電視中播出，沒有註明的歌，就是不能播出的歌。這就是台灣國語流行歌曲史上的「歌曲審查」時期。

審查出版品，控制言論自由，幾乎是世界上每個集權政府必用的手腕，台灣的戒嚴時期也不例外，這段時期雖然不光榮，可是我們已然走過，我們不必強調，但也不可遺忘。

1979年2月21日，中廣公司行文給主持人陶曉清的公文，要求歌曲播出前須經過審查。（陶曉清提供）

資料。保留中華文化及民誼。

從警備總部開始——〈何日君再來〉首先被查禁

台灣戒嚴令是在 1949 年五月頒布的，從 1949 年到 1973 年間，歌曲審查的主要機關是台灣警備總司令部。依據「出版法」以及「動員戡亂時期無線電廣播管制辦法」查禁歌曲，查禁的原則共有十到十二項標準：「意識左傾」、「詞句頹喪」、「意境淫穢」是其中主要的三項。

〈何日君再來〉是第一首被查禁的歌，因為擔心「君」字與「軍」相通，有期待「共軍再來」的傾向。〈黃昏的故鄉〉曲調令人懷憂喪志，〈燒肉粽〉影射人民生活清苦……統統遭受禁唱。

轉到新聞局——輔導？還是審查？

1973 年，「內政部出版處」與「教育部文化局」歸併到新聞局後，歌曲審查大權移交到新聞局手上，於是自 1979 年起成立「歌曲輔導小組」。

有關這個小組，新聞局的說法是由於當時廣播電台與電視台播出的歌曲並非事先審查，因此播出後，才因為歌曲被禁而受罰，於是為了避免業者受罰，遂成立「歌曲輔導小組」，採取先審後播制。

其實，新聞局的「歌曲輔導小組」，就是民間業者口中的「歌曲審查小組」，當年在新聞局每星期一下午審查一次，通過的歌曲才能在廣播電視中播出。

民歌，正趕上這場歌曲審查大戰——

侯德健的〈龍的傳人〉引出極大風波、他曾在新聞局掀了桌子；
李泰祥的〈橄欖樹〉不許播出；
楊祖珺的〈美麗島〉直接被禁；
施孝榮的〈中華之愛〉被迫修改歌詞，後來獲得金鼎獎；
王夢麟的〈廟會〉作詞人賴西安說：「為了這不過兩百字的歌詞，用了四、五千字去解釋。」

歌曲審查、走入歷史——《把我自己掏出來》後再無查禁

依據前新聞局長邵玉銘的回憶錄，從 1979 年二月到 1987 年十二月止，歌曲審查一共進行了三百二十次，受審歌曲超過兩萬首，被禁歌曲超過九百餘首。這些禁歌基本上從警總時代就被禁。同時依據他的情報，禁歌繁多的原因是因為有獎金可拿，於是查禁人員就天馬行空地幻想要禁的理由。

1987 年解嚴後，多數歌曲均已解禁，1991 年五月正式宣布「取消廣播電視節目歌曲審查制度」，這段歷史遂成為可供後人回想的故事……

台灣最後一張被新聞局查禁的唱片，是 1990 年趙一豪的個人專輯：《把我自己掏出來》。

楊祖珺專輯

專輯名稱	演唱者		發行日期
楊祖珺專輯	楊祖珺		1979

曲目A	作詞	作曲
1. 誕生	楊祖珺	楊祖珺
2. 我唱歌給你聽	楊祖珺	楊祖珺
3. 農夫歌	黃仲樁	陳揚
4. 風鈴	朱介英	朱介英
5. 金縷鞋	朱介英	朱介英
6. 美麗島	陳秀喜（梁景峰改寫）	李雙澤

曲目B	
1. 東北太平鼓舞曲	東北民謠
2. 一隻鳥兒哮救救	嘉義民謠
3. 早起的太陽	蒙古民謠
4. 西北雨直直落	台灣民謠
5. 你送我一枝玫瑰花	新疆民謠
6. 紫竹調	山東民謠
7. 青春舞曲	新疆民謠

專輯簡介

這張專輯的原始黑膠唱片之所以特別，是因為：

1. 這是楊祖珺唯一的一張商業專輯；
2. 其中有〈美麗島〉這首歌；
3. 整張專輯被迫回收，而不只是禁止公開播放而已，所以原始黑膠唱片珍貴稀少。

（三年後，侯德健的《龍的傳人續篇》出版時，侯德健去了大陸，他的專輯並沒有遭受回收的命運，唱片公司不過是被叫到新聞局「最好別再版」而已。）

當年的楊祖珺，並沒有參加過「金韻獎」比賽，不過她從學生時代就以演唱西洋歌曲在各大西餐廳中嶄露頭角。後來結識胡德夫、李雙澤等人，開始「唱自己的歌」。1977 年就在洪建全文教基金會出版的《中國創作民歌系列——我們的歌 1》中演唱〈三月思〉，備受矚目。同年還主持台視歌唱節目「跳躍的音符」，不過隔年因為不滿新聞局要求演唱「淨化歌曲」而辭職。

受到淡江老師王津平的啟發，楊祖珺也熱中參與關心社會的活動。她在當年松山「廣慈博愛院」（現已拆除）的婦職所擔任義務教學，對象是一群雛妓——社會中的弱勢團體。於是 1978 年她在「榮星花園」舉辦「青草地演唱會」，為這群弱勢團體募款。當年熱中社會運動的人士，總會引起相關單位的注意，楊祖珺便是其中之一，於是她的這張作品便在這樣的氛圍下，發行兩個月後便被迫回收，她也與音樂圈漸行漸遠。

這張口耳相傳的黑膠唱片一面是創作曲，一面是傳統歌謠。當年原本要收入其中的其他創作曲，如李雙澤的另一首〈少年中國〉、梁景峰寫給文學家楊逵的〈愚公移山〉、寫給工農民的〈我知道〉、〈我們都是歌手〉、〈老鼓手〉……等多首歌，都因為難以通過審查而放棄，因而代以各地民謠。（布舒）

張照堂攝於淡水龍山寺。（唱片內頁）

歌的故事

〈美麗島〉

極具台灣本土精神的女詩人陳秀喜在1973年創作〈台灣〉這首詩，由念德文系的梁景峰改寫成〈美麗島〉這首詞，由李雙澤譜曲。

這首歌在李雙澤生前並沒有發行，楊祖珺與胡德夫於李雙澤出殯前，整理他的遺稿並錄唱，是首度出現的版本。而後這首歌收錄在這張專輯內，由楊祖珺獨唱，廣泛地被黨外人士傳唱，可惜當時由於政治氣息敏感，這首歌被認為具有台獨意識，而被當時政府查禁。

到了1990年代解嚴時期，這首歌也隨著歌曲審查制度的取消而解禁，後來不同的歌手，包括葉樹茹、胡德夫與其他原住民歌手巴奈與蘇婭，都曾翻唱過這首歌。（布舒）

英年早逝的李雙澤。（野火樂集提供）

人的故事

李雙澤事件

在楊弦舉辦「中國現代民歌」演唱會的半年後，1976年12月3日，在由陶曉清主持的淡江大學西洋歌曲演唱會上，當時的淡江校友李雙澤，替代胡德夫上場唱歌，據說他拿著一瓶可樂走上台，沒有開口唱歌，反而先問同台的歌手：「全世界的年輕人都在喝可樂，唱西洋歌，為什麼不唱自己的歌？」甚至挑戰節目主持人陶曉清回答這個問題。在沒有得到滿意的答覆下，他說在沒有能力寫出自己的歌前，大家應該一直演唱前人留下來的歌，於是便開口演唱〈補破網〉、〈雨夜花〉，與〈國父紀念歌〉，最後更唱出Bob Dylan的〈Blowin' In The Wind〉，並重申大家應該唱自己的歌，以此做結語，在一片噓聲中走下台……

十天過後，《淡江週刊》大幅報導這件事，無論是社論（撰文：社長王津平）、演唱會感想文章（撰文：李元貞），或是記者報導（〈為什麼不唱中國民謠〉），都紛紛談論起這件事，其中還有一幅「香蕉」音樂會的圖畫，諷刺當時流行的西洋音樂演唱會，並刊出李雙澤所寫的「歌從哪裡來？」這篇文章……李雙澤的「可樂事件」遂成為早期民歌風潮中文藝青年口耳相傳的特殊事件。

李雙澤的父親是菲律賓華僑，他很早就隨父母來到台灣，雖然在淡江念的是數學系，但是更喜歡繪畫藝術、文字與音樂創作。他曾舉辦過個人畫展，撰寫許多散文與小說，並曾和胡德夫一起在西餐廳演唱。

1975年他遊學歐美，以文字寫下許多所見不平之事，1976年回到台灣之後，居住在淡江校園後山區，成為淡江文藝師生聚集之地。由於附近動物甚多，因此他的居所便被友人戲稱為「動物園」，他在那裡陸續創作出〈美麗島〉、〈少年中國〉、〈老鼓手〉、〈紅毛城〉……等具有本土意識的歌曲。

1977年九月，李雙澤在淡水海邊因為拯救一名外國遊客而溺逝，享年二十八歲。他過世後，好友楊祖珺與胡德夫將他所寫的九首歌曲整理出來，在他的告別式上首度演唱他所寫的歌。1978年，李雙澤的小說〈終戰の賠償〉獲得吳濁流文學獎，友人梁景峰則將他的文字作品編輯成《再見，上國》一書。（布舒）

陳揚（製作人）

陳揚也是兼具古典和現代意識的音樂家。（民風樂府提供）

從小就被壓著苦練鋼琴的陳揚，民歌剛開始不久，就進入文化學院音樂系西樂組就讀，1977年他開始參與民歌編曲的工作，在洪建全基金會出版的《中國創作民歌系列——我們的歌1》中為吳統雄的〈墟〉編曲，是他進入流行音樂圈的第一首作品。後來在同一個系列中胡德夫的〈匆匆〉、〈牛背上的小孩〉……等歌的編曲，也是出自他的手筆。

和李泰祥一樣，陳揚也是兼具古典基礎與現代意識的音樂家，李泰祥主修小提琴，陳揚主修鋼琴，不同的樂器有著相同的脈動，他在1979年發行《躍》鄉土民謠演奏曲輯，負責編曲指揮大任。1981年負責《我唱你和》的男女混聲合唱編曲，這張專輯獲得1981年金鼎獎最佳唱片製作獎。

自此之後，陳揚不但編曲、作曲，與雲門舞集合作，並擔任電影配樂，出版個人專輯，創作實驗性演奏曲，成為音樂界炙手可熱的大頑童。（布舒）

當期《淡江週刊》的諷刺圖片。（民風樂府提供）

1976年12月13日出刊的《淡江週刊》，眾多文字討論該場演唱會。（民風樂府提供）

今山古道／漁唱

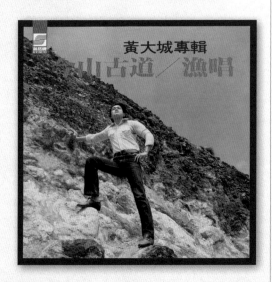

專輯名稱	演唱者	發行日期
今山古道／漁唱	黃大城	1980

曲目A	作詞	作曲
1. 漁唱	靳鐵章	靳鐵章
2. 愉快的歸途	曾永壽	曾永壽
3. 大河漲水沙浪沙	雲南民歌	
4. 盼卿卿	陝西民歌	
5. 寄	鐘麗莉	黃大城
6. 秋風詞	李白	古琴曲

曲目B	作詞	作曲
1. 今山古道	陳雲山	陳雲山
2. 牛郎牛女	陳真	陳揚
3. 林梢月影	黃大城	黃大城
4. 江邊吟	洛曉湘	慈恆
5. 龍船調	華北民歌	
6. 歌唱在春天	洛曉湘	黃大城

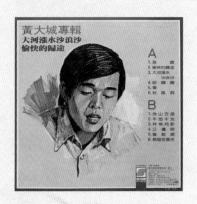

唐山子民

專輯名稱	演唱者	發行日期
唐山子民	黃大城	1982

曲目A	作詞	作曲
1. 唐山子民	陳雲山	陳雲山
2. 騎馬找馬	陳雲山	陳雲山
3. 明潭泛舟	謝靈妙	謝靈妙
4. 一個蘿蔔一個坑		
5. 唐山子民（新格合唱團演唱）		
6. 唐山子民（演奏曲）		

曲目B	作詞	作曲
1. 天地良心	陳雲山	陳雲山
2. 六月新娘	李南華（與陳碧燕合唱）	李南華
3. 昨日情	黃大城	黃大城
4. 有一句話	鄧禹平	甘儂
5. 你就這麼離去	張尚喬	李奇
6. 靜夜	黃大城	黃大城

歌手簡介

黃大城，瘦瘦高高的，一七八公分，體重不到六十五公斤，湖北省浠水縣人，由於國語說得十分標準，常被誤認為是河北人。

由於興趣使然，他除了在桃園機場工作之外，一星期有三個晚上在外頭賣唱；說得詳細些吧，就是每週一、四晚上八點到九點，週六的晚上十點到十一點，在中山北路一家咖啡屋和本人做精彩的男聲二重唱。

說起和黃大城又是如何認識的，其實這淵源很淺，我們是在「跳躍之音」的節目認識的。他是主持人，我是節目執行製作人，兩人都愛唱民歌，都愛寫民歌，也都彈吉他，都有一副看似吊兒郎當，蠻不在乎的個性，而且年齡又近，所以很自然地就在一起了。我們雖有同樣的身高，可是看起來黃大城就是小一號，他實在很瘦，不過我們若在另一好友王夢麟身邊，那又沒得比了。

黃大城平常很沉默，不怎麼愛說話，看起來頗像個乖孩子，可是他要是胡鬧起來，準會整得你胡說八道，笑得你喘不過氣來；他會學母雞叫、小雞叫，也會學蚱蜢跳躍的聲音，他還會用吉他把每個人的名字彈出來，沒事兒時看他裝猴子的模樣，會使人相信——人類真是由猴子進化來的！他就是這樣的一個「靜若處子，動如脫兔」的男生。

黃大城服的是憲兵役，他認為非常光榮，常常掛在嘴上的便是服役中他的體重曾有六十八公斤的紀錄，那時真是走起路來虎虎生風，十分有分量，從這感受到「君子不重則不威」的真理所在。只可惜退伍後，飲食起居失去了規律，體重也直線下降，令他浩嘆不已。

黃大城是個敏感、多情、深沉、機智，也懂得自我照顧的人，要了解他頗不容易，在他緊抿的嘴中，難得說出他心底的話。突來的名、利，並未影響他保有原始的自我，呈現在朋友面前的仍是本來的面目，和一顆赤誠的心，若說有改變，那就是出現在臉上的笑容多了，表現在外型的親切與開朗是以前不輕易露出的，表現在歌曲上的意境與韻味也活

潑了起來。

翻開黃大城自己的歌本，整理得整整齊齊，按著作曲的年、月順序，按著歌名字數的排列，看到的不只是每首歌的創作動機、每首歌的故事，也看到了他的細心，與那份執著的感情。從他的眼神放出的光彩，也讓我們感受到種種修飾過而深藏在內心的情感，款款深情的眼睛，注視著每個聆聽的人。從他的口中唱出了種種不曾說出的熱情，奔放有力的旋律、哀怨淒涼的音符，都能打進每個人的心靈中，同有那份濃濃的惆悵與寄情。

年輕的臉孔，卻襯著一顆老成的心，在家盡孝，在外盡職，盡力的做好每一件他決定的事，不輕易做承諾，卻背負了不少責任，昂起頭，黃大城頗有「士為知己者亡」的氣概！好個漢家兒郎！（趙樹海，《秋風裡的低語》）

編按：除了發行金韻獎個人專輯外，黃大城一直在民航局做事，一度駐守澎湖馬公。回台後在 1997 年間與好友趙樹海、王夢麟合組 MIB 合唱團。2005 年的「民歌30」，他仍與許多民歌手同台演出，一起高歌他的經典作品，可是三年過後，2008 年卻因癌症過世，享年五十三歲。

黃大城當憲兵時的英姿。（民風樂府提供）

〈今山古道〉

陳雲山在台大念書時，經常去外雙溪的故宮博物院。〈今山古道〉就是看到故宮內的文物，緬懷先人的情操，有感而發的作品。所以會有：「悠悠聞風藏名山呀，咱們步步高陞喲。」這樣的歌詞。

這樣的情懷，對陳雲山來說，是隨走隨唱的寫意心情：「黃大城唱得不錯，陳揚也編得好，可是他們不了解我的心情，我沒有那麼霸氣！」

原來，〈今山古道〉這首「金韻獎」中易於朗朗上口的歌曲，那種氣勢澎湃的大和聲，並不是原詞曲作者心目中的理想版本。反而是在《我唱你和──金韻獎合唱專輯》中，男女混聲的抒情版本，才是創作者心目中最合適的〈今山古道〉版本。（布舒）

〈漁唱〉

靳鐵章：〈漁唱〉這首歌是我十九歲那年寫的，也是我第一首發表在唱片內的詞曲創作，當時因緣際會參加了「金韻獎」創作組比賽而被採用，對年輕喜愛創作的我來說，真是個極大的鼓勵。

我的父親是位國畫家，母親是國文老師，再加上他們愛聽平劇，在這種環境下成長，自然而然薰陶了我，成了我創作的養分，或許這也就是我所寫的歌中，有濃厚中國味道的原因，〈漁唱〉就是其中的一首。

我就讀光仁中學，是所私立教會學校，住校六年，閒暇時與同學彈吉他唱民謠歌曲是我的最愛，也喜歡聽比利時修士的西洋歌曲唱片，這是我創作另一部分的養分。高中一年級時，某天從報紙上看到楊弦在中山堂演唱譜曲自余光中新詩音樂會的消息，於是，「唱自己寫的歌」的想法開始在心中萌芽。在高三準備考大學聯考苦悶而忙碌的日子裡，我居然偷偷地開始創作詞曲。考上大學後，課餘時間，我會進入我所熱愛的音樂世界，自己一個人跟音樂關在房間五、六個小時不出來是常有的事。

〈漁唱〉的歌詞字數不多，旋律簡單不繁複，這符合我創作的概念。我寫的歌詞要用最精簡的文字，來表達最深的情感；有些像詩，但要淺白些，而旋律要好聽易唱，但要有自己的個性，和詞的搭配唱起來要順口，曲高和寡不是我想要的。

我在黃大城的歌聲中，聽到一種屬於東方獨特的文藝氣質，他不慍不火的唱出了〈漁唱〉歌詞中漁人恬淡知足的生活態度，雖然大城已離我們而去，每當我聽到〈漁唱〉這首歌時，他在台上演唱的神情總浮現眼前，令人懷念。

陳雲山

陳雲山有著仙風道骨的氣質。（陳雲山提供）

台大法律系畢業的陳雲山，原先並沒有想以音樂為職業，只是看到歌林唱片招考音樂製作人，於是前去應徵並入選，一開始就擔任音樂製作，並寫了很多歌詞。然後在前同事的邀請下為「新格唱片」寫歌，第一首就入選為專輯的主打歌，也就是包美聖的〈長空下的獨白〉。

可是這些音樂對他來說，不過是順水推舟而已，從小的家庭教育，使他充滿道德傳承的使命感，直到要寫一些具有民族風範的歌曲，他說：「我全身的細胞都動了起來。」於是出現了〈今山古道〉、〈唐山子民〉，和施孝榮的〈赤壁賦〉等歌。

在參與民歌的寫歌、製作工作後，他的音樂天地更加寬廣，從事管弦樂創作，而且深入研究易經命理，創設「法道書齋」。

這樣的歷程，很難令人想像──當年蕭孋珠的暢銷曲、後來庾澄慶曾翻唱的〈迎著風的女孩〉竟是由他填的詞！（布舒）

母親！我愛您！

專輯名稱	演唱者	發行日期
母親！我愛您！	王夢麟	1979

曲目A	作詞	作曲
1. 母親！我愛您！	林保勇、王夢麟	王夢麟
2. 電動玩具	王夢麟	王夢麟
3. 故事	張炳輝	張炳輝
4. 我倆	王夢麟	王夢麟
5. 奔	簡維政	簡維政
6. 野鴿	余崇聖	余崇聖

曲目B		
1. 阿美！阿美！	曾炳文	曾炳文
2. 盼	陳蓁	李聖彬
3. 晨	趙樹海	王夢麟
4. 生命的展望	童安格	童安格
5. 清晨時光	洪光達	馬兆駿
6. 小草	林建助	陳輝雄

一家歡樂百家愁

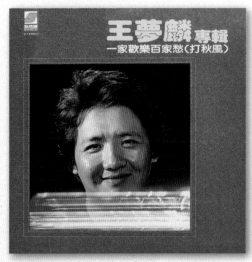

專輯名稱	演唱者	發行日期
一家歡樂百家愁	王夢麟	1980

曲目A	作詞	作曲
1. 一家歡樂百家愁（打秋風）	王夢麟	王夢麟
2. 廟會	賴西安	陳輝雄
3. 十九歲那年	王夢麟	王夢麟
4. 牽著妳的手	劉因國	劉因國
5. 凝喚	李聖彬	李聖彬
6. 木棉道	洪光達、馬兆駿	洪光達、馬兆駿

曲目B		
1. 獻給父親	王夢麟	王夢麟
2. 古國今昔	朱克岡	許瀚君
3. 石油漲價的那天	趙樹海	王夢麟
4. 感懷	王夢麟	王夢麟
5. 雨中的故事	簡維政	簡維政
6. 爺爺請戒菸	張勝森	張勝森

歌手簡介

說起來，王夢麟相當「害羞」地表示，他在童年時期已是有名的調皮搗蛋。從小學五年級起，他開始逃學，交了一批「同好」，沒事兒就逃出學校，到處閒逛，大壞事沒幹過，小壞事卻沒斷過。初中念了四個學校，高中也念了兩個。王夢麟的青少年時期，可不怎麼光榮。

老來得子的父親，雖然疼愛這個兒子，但是也管教很嚴。怕挨打，王夢麟逃，父親騎了單車在後頭追，小傢伙逃到田埂上去，心裡想，這下子看你怎麼辦！父親站在田埂邊罵著，心中不知有多無奈。

又有一回，住在和平東路師專附近的王夢麟，逃家逃到師專體育館，躲在跳箱的裡面。母親一路找了來。他聽到母親鄉音很重的喊聲：「王夢麟！王夢麟！」他心裡有點想跑出來，可是又感覺面上無光，就默不作聲。既然逃家，怎麼能就此回去？

在不懂事的年代，王夢麟確實是個問題人物，眷村裡，沒有人不認得這個小子。但是，隨著年歲的增長，王夢麟去海軍陸戰隊服役，今天的王夢麟，已經與過去不可同日而語了。

在王夢麟已經完成了的三十多首歌曲中，他最喜歡的一首是〈母親！我愛您！〉，那是至情的流露。

提起唱歌，王夢麟眉飛色舞，他從小有喜歡表演的傾向，還很小的時候，就會學人家唱歌。母親放周璇的歌聽，他就能在旁邊學唱，他唱的最感動的是〈秋水伊人〉。

平日講話結結巴巴的王夢麟，上了台竟能口若懸河，一點聽不出來。他說自己小時候太頑皮，老愛學人家結巴，沒想到弄得自己有一天也犯了「口吃」的毛病。怪的是一般人口吃，愈急愈說不出話來，王夢麟卻相反，他上台說話，演電視劇，還有一次接受訪問，卻完全正常。他一緊張，反而不會口吃。這也是他得天獨厚之處，他不明白其中的道理，卻心懷感激。

歌的故事

王夢麟說笑話是最絕的了，常常一場音樂會，後台有他在，笑聲就不斷。他還有個絕活，學每一個人唱歌的特色，很能把握住人家的特色。不過，因為有一次上台學人家，而把人家給「得罪」了，從此，他比較小心，明白了有些人是不喜歡人家開他玩笑的。

跟王夢麟談話非常有趣，談著談著，又回到他的童年時期。他父親對他又氣又恨，抓住了總是免不了打，用手指的關節敲他的頭，敲得又響又疼，他記得母親總是在一旁叫著：「不要打了，不要打了，都要打笨了！」

想想自己也真夠荒唐，一個月的補習費，一個晚上全花光了，換了自己有那麼個兒子，也打！

逃學是逃了，還敢在中午到校門口去接飯盒，那時都是送飯。據王夢麟說，學是要逃的，飯也是要吃的，只好冒著生命的危險，去接飯盒，拿到之後，一跳牆就又逃到田埂上。回家自然又是一頓好打。

王夢麟對自己能成為一個有用的人，能有一個清醒的頭腦，沒有一路壞下去，覺得很幸運，因為能寫歌、唱歌，而帶給別人快樂，這工作又是自己喜歡做的，人生有什麼不滿足的？（陶曉清，《三月走過》）

（編按：其實王夢麟並沒有參加過「金韻獎」比賽，而是透過趙樹海的介紹，將自己的創作寄給新格唱片並獲得重用，才開啟了他的歌唱生涯。）

王夢麟《阿美，阿美》專輯的雜誌廣告。
（《滾石雜誌》提供）

〈阿美！阿美！〉

這首歌是創作者曾炳文的失戀之作，而且用一個通俗的名字「阿美」來代表那個失戀的對象。在談戀愛時，物質不能代表一切，同時衡量對方的時候，也該衡量自己。

這首歌詞意詼諧，旋律簡單，甫推出便大受歡迎，和〈雨中即景〉並列為王夢麟的兩大代表作。此曲同時也是當時王夢麟與趙樹海合演的電影《歡樂群英》的主題曲，女主角是胡冠珍。（王竹君）

〈廟會〉

賴西安：我對這首歌的解釋是「家人的團聚」，跟迷信無關。可是當時可能被認為是迷信而被禁止在廣電媒體上播出，為了這不過兩百字的歌詞，還用了四、五千字去解釋。

那時我發覺台灣社會明顯的走向工商時代，整個價值取向和文化趣味都和鄉土宗教、民俗的東西慢慢脫離。鄉下的孩子都往都市跑，大拜拜變成年輕一代回到家鄉的理由之一，有很大的團圓的意思。遊子的平安變成一個最基本也最永恆的要求。

後來這首歌一下子得到大家的共鳴，大家有事沒事都在唱，使官方也發現宗教力量在治安上可以發揮積極的功能。

作曲的陳輝雄本身就是很鄉土的人。當時我把歌詞帶到高雄參加小姨子的婚禮，在氣氛很飽滿的情況下，他當天晚上回軍隊後就譜好了曲。（馬世芳、吳清聖，《永遠的未央歌》）

《王夢麟專輯》〈歡樂假期〉

王夢麟在新格唱片推出了上述兩張專輯後，直到 1983 年，才又推出他在新格的第三張個人專輯，其中最為大家所熟悉的歌曲，應該是由當時剛回國發展的台灣熱門音樂元老——金祖齡先生所寫的〈歡樂假期〉這首歌。此曲由王夢麟和金祖齡兩人合唱，輕鬆喜趣，帶著王夢麟的一貫風格。此外，這張專輯內還有〈街景〉、〈西遊記〉等歌曲。

金祖齡是台灣西洋熱門音樂演唱團體的鼻祖，他和好友共組的「雷蒙合唱團」，是 1960 年代台灣熱門音樂演唱會中的王牌團體，經常在電視上表演，風靡一時。他於 2014 年病逝紐約。（布舒）

王夢麟。（民風樂府提供）

民歌時期的哥倆好——王夢麟、趙樹海。（民風樂府提供）

偈

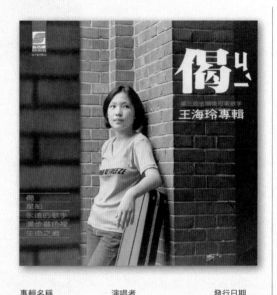

專輯名稱	演唱者	發行日期
偈	王海玲	1980

曲目A	作詞	作曲
1. 偈	鄭愁予	蘇來
2. 星船	靳鐵章	靳鐵章
3. 永遠的歌手	近人	陳揚
4. 漫步暮色裡	蘇來	蘇來
5. 生命之酒	黃耀星	林兮

曲目B		
1. 三月走過	近人	金文生
2. 當你生日	近人	金文生
3. 蘭陽雨	賴南海	游仁條
4. 擺盪	小野	陳揚
5. 珠兒串成的女孩	小野	陳揚
6. 舒展妳的笑靨	蘇淑華	蘇淑華

從此以後

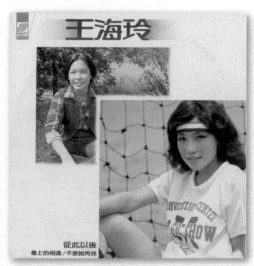

專輯名稱	演唱者	發行日期
從此以後	王海玲	1982

曲目A	作詞	作曲
1. 疊上的相逢	蘇淑華	蘇淑華
2. 從此以後	黃大軍	陳小霞
3. 永不再來	蘇來	蘇來
4. 鬧鐘	近人	洪光達、馬兆駿
5. 綺思	-	張弘毅

曲目B		
1. 不要說再見	林嘉祥	陳小霞
2. 瞬間之夜	洪光達、馬兆駿	洪光達、馬兆駿
3. 牧羊女	鄭愁予	李昀
4. 等待與追逐	賴西安	陳小霞
5. 只為你唱歌	邱晨	邱晨

專輯簡介

我當時在念高中，參加第三屆金韻獎比賽之後，才知道有這麼多好聽的國語歌曲！那時候覺得非常興奮，很期待每天都有不同的歌出來，因為很新鮮、很自由，都是不同、不認識的人作的，唱了一首歌就會多認識一些新朋友。唱歌時又很溫暖，錄音室通常都塞滿了人，像是參加一個盛會，一群人一起錄一個東西，感覺到是在跟你有同樣心情、說同樣話的年輕人一起做事。

……回頭檢查我出過的唱片，第一張的《偈》是最經得起時間考驗的，當時的心情到現在還可以用。這張專輯的製作人李壽全，扮演了一個非常重要的角色。他一方面針對我的氣質、特色來做，另一方面充滿了典型民歌運動的熱忱，想要從當時膚淺的情歌套式裡脫離出來。他的企圖很明顯，絕大部分用新詩來做歌詞，專輯中的很多實驗性做法也都是當時國內流行歌曲的新嘗試。那時很難想像有人可以用〈偈〉這樣的歌名來做唱片，而很多二十年前的老歌和現在的流行歌曲不會出現的歌名都出現在這張專輯裡。當時歌星連續一分鐘不唱一句歌詞是很難被接受的，然而〈星船〉這首歌長達五分鐘，光是尾奏就有一分鐘；〈當你生日〉裡接合兩首歌的做法也屬創舉。我們幾乎是完全不在意市場。（馬世芳、吳清聖，《永遠的未央歌》）

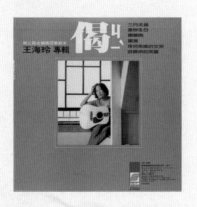

王海玲大學時期的倩影。（民風樂府提供）

〈偈〉

李壽全（製作人）：王海玲聲音非常亮，但她那時才高中而已，所以基本上她那時對音樂的詮釋方式不是那麼成熟，可是她有她純真的一面，所以幫她選的歌曲都比較具有空靈感，所以會有像〈偈〉這樣的東西，整個音樂的表現比較突出一點，不是那麼風花雪月。那也是和作家合作的開始，因為我想他們既然可以寫文章，為什麼不能寫歌詞？也因為當時校園歌曲的歌詞感覺上都比較脆弱，除了押韻之外，整個意思上的結構沒有那麼完整，有點太簡單了，我想可以讓它的層次稍為提高一些。不過作家寫的歌詞也會有問題，常常過於艱澀，所以也需要經過多次的溝通。我想文學和音樂的結合是應該的，只是看你怎樣去達到最後的效果。（林怡君，《永遠的未央歌》）

專輯主打歌〈偈〉，是鄭愁予的詩作，由蘇來所譜成的曲。〈偈〉這個字原出自佛語，意為無常。鄭愁予用其表達出人生在世，均不過是個過客之意，寓意深遠。由於〈偈〉這個字當年有許多人都不知道如何發音，因此還破天荒地在唱片封套上加上注音符號，也算專輯的一大創舉。

……〈三月走過〉、〈當你生日〉和收錄在包美聖專輯裡的〈陽關疊〉這三首歌，當年我在電台播完後，馬上接到李壽全的電話向我詢問作者，他都很喜歡，我就把聯絡電話給他，後來這三首就出現在唱片裡。這三首歌的作詞者都是小野的弟弟李近，發表時用的是筆名「近人」。（陶曉清）

弟弟的校園民歌

如果沒有記錯，大約是1978年的冬天，我終於有比較長的時間和弟弟在一起，在這之前，他考上東海大學住了校，我在中壢服兵役，一年打不上一個照面。

弟弟抱了一個破吉他，唱了兩首歌給我聽，我問他是誰寫的，他指了指他那又大又挺的鼻樑說：

「用我的詩改寫的。」

我「哦」了一聲，然後笑著問他：

「這就是唱自己的歌？」

他點了點頭，繼續搖頭晃腦的唱著：

「三月有風，三月有雨，三月的風雨濺踏著濕漉的記憶，記憶是加了郵戳的一枚郵票，小心翼翼，藏在昨天的筆記裡……。」

這首叫做〈三月走過〉。

還有一首叫做〈陽關疊〉，他重新調了一下弦，清了一下喉嚨：

「水神，水神，引我到陽關頭，只怕東風吹瘦，出不了城樓，樓城，樓城，歸雁替我點燈。馬蹄，馬蹄，引我到陽關西……」

我把這兩首歌學會了之後就唱給正在戀愛的女朋友聽，她傻傻地聽了之後說：

「很好聽，怎麼沒聽過呢？」

我就向她炫耀說：

「是我那個天才弟弟寫的詞，他在東海大學的同班同學金文生譜的曲，他們將是明日之星。」

結果唱片出版了，歌沒有唱紅，兩個大學生也沒有變成明日之星，倒是後來陶曉清編了一本當時的校園民歌的歌本時用了《三月走過》這個名字，使得這首歌的「歌名」被留了下來。

弟弟又陸續寫了一些歌，也賺了些零用錢，後來他還是選擇了出國留學繼續走他的本行「工業工程」，臨出國前有幾首歌的歌詞在新聞局審查時出了問題，理由是「文字不通」，像「浪花向我招手」之類的，他就拜託我說：

「你替我處理一下，我只要拿到作詞費，隨便他們要改成什麼都可以，把手改成腳都可以……」

然後他就再也沒心情寫歌詞了。

那是一個很喜歡強調「自己」的年代。跳自己的舞，寫自己的文學，唱自己的歌，可是沒有人知道什麼是「自己」，那是一個台灣開始被國際孤立的悲憤時代，強調「自己」至少可以壯壯膽，表示自己的「存在」。

而那個年代像我弟弟這樣的校園作曲、作詞、演唱者很多，有些人，有些聲音都成了我珍貴的記憶，像齊豫的〈橄欖樹〉，邰肇玫和施碧梧的二重唱，包美聖的〈捉泥鰍〉，楊芳儀和徐曉菁的〈聽泉〉……

一九七九年我去美國時，行囊內放著幾卷「校園民歌」，寂寞或想家的時候就拿出來聽，那一刻，終於體會到什麼是「自己的歌」了。那是一種很年輕的在生活中已經習慣了的，很自然了的，有相同情感的東西，聽著聽著就想哭……（小野，《永遠的未央歌》）

張弘毅（1950-2006）

張弘毅得過所有以「金」字開頭的演藝獎項。
（民風樂府提供）

《從此以後》這張專輯的製作人是張弘毅，1982年他剛從美國柏克里音樂學院學成回台灣，就接下了這張專輯的製作，趕上了民歌熱潮的最後列車。

張弘毅主修電影音樂，專輯內的〈疊上的相逢〉是為當時第五屆世界杯女子疊球錦標賽而作；〈不要說再見〉則是台視同名連續劇的主題曲。雖然整張專輯還有蘇來、洪光達、馬兆駿……等人的作品搭配，但是與民歌氣息並無太多關聯，而是另一種風格的流行歌曲。

1984年，張弘毅與「民風樂府」合作歌舞劇「一張唱片的故事」，將拿手的百老匯舞台劇音樂風格帶向幕前，而後更負責不同的電影音樂製作，包括《玉卿嫂》、《看海的日子》……以及台視連續劇《玫瑰人生》。2006年五月，張弘毅因心臟病發，逝於上海，享年五十六歲。（布舒）

施孝榮專輯

俠客

專輯名稱	演唱者	發行日期
施孝榮專輯	施孝榮	1981

曲目A	作詞	作曲
1. 拜訪春天	林建助	陳輝雄
2. 往明月多處走	張志亞	張志亞
3. 中華之愛	許乃勝	蘇來
4. 天地一沙鷗	靳鐵章	靳鐵章
5. 月下雷峰影片	徐志摩	鄭華娟
6. 展翅穹蒼下	李子恆	李子恆

曲目 B		
1. 赤壁賦	陳雲山	陳雲山
2. 攏上浪痕	鐘麗莉	李建復
3. 奔流	李子恆	李子恆
4. 邀舞	施孝榮	陳揚
5. 昂首歸來	許乃勝	蘇來

專輯名稱	演唱者	發行日期
俠客	施孝榮	1982

曲目A	作詞	作曲
1. 俠客	古龍	董榕森
2. 搖櫓的人	胡玉衡	蘇淑華
3. 不要再對我說	蘇淑華	蘇淑華
4. 除非	鄧禹平	施孝榮
5. 無限的愛	施孝榮	鄭華娟
6. 起跑線	陳雲山	陳雲山

曲目 B		
1. 草原兒女	錢慈善	施孝榮
2. 紀念	賴西安	陳輝雄
3. 切莫登樓（與鄭華娟合唱）	鄭華娟	施孝榮
4. 秋暮	余光中	鄭華娟
5. 無言的路	鄭華娟	鄭華娟

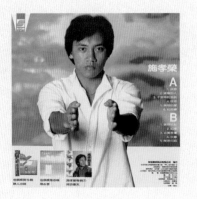

專輯簡介

以〈歸人‧沙城〉、〈中華之愛〉和〈俠客〉這幾首氣勢磅礡，充滿民族大愛的歌曲紅極一時的施孝榮，是民歌時代一位極為特別的歌手。

出身於排灣族的他，是當年少有來自山地的年輕人。但是他那來自山裡渾然天成渾厚嘹亮的嗓音，卻讓世人眼睛為之一亮。

不知道是因為那個時代的民族包袱特別沉重，還是施孝榮的聲音太過波瀾壯闊，所以唱片公司為施孝榮量身訂做的歌曲多半歌詞充滿了民族大義，歌曲雄渾壯麗，搭配整套「新格管弦樂團」的加持，一首首風沙遍野，馳騁沙場，忠肝俠膽的歌曲，就從施孝榮的聲音裡劃破天際，振奮了那個年代的年輕人。

1980 年《金韻獎 5》合輯裡施孝榮初試啼聲，就以陳輝雄創作的詞曲〈歸人‧沙城〉擄獲人心，這首氣場龐大的歌裡寫的盡是黃沙大漠沙河潺潺的壯觀背景，聽他引吭高歌聲聲呼喚，讓人彷彿在滾滾黃沙中看見風塵僕僕的浪子回到自己的沙城故鄉的感動。

〈歸人‧沙城〉的成功，讓施孝榮有機會在 1981 年推出自己的首張個人專輯《施孝榮專輯》。唱片公司非常用心地為他蒐集了當時一流詞曲作者寫的歌，〈拜訪春天〉就是其中最受矚目的歌曲，這首輕鬆愉快的山地小品，是救國團在野外做活動的年輕學子最愛做的帶動唱之一。在大夥兒親密地拉著手唱著跳著時，春天也就這麼悄悄地來到每個人的心中。

由許乃勝作詞、蘇來作曲的〈中華之愛〉，更讓施孝榮剛起步的演唱事業走向高峰！這首歌的詞曲意境不僅整個接續了當年〈龍的傳人〉的氣勢，而且由兩大音樂人陳志遠和陳揚通力合作，「新格管弦樂團」大氣磅礡的編曲演奏，使得這首歌三人分別獲得最佳演唱、最佳作詞與最佳作曲三項殊榮，專輯本身也獲得了 1981 年金鼎獎唱片製作獎。（方麗莎）

歌的故事

〈中華之愛〉

蘇來：1970 年代，閉關的大陸對外開放，日本 NHK 電視台獲准拍攝大陸河山，中視在台灣播出系列影片時，思鄉者無不涕泗縱橫，我等長於寶島的學子，則突然發覺課本裡的歷史地理撲面而來。

許乃勝和我是台南金城國中的同學，我倆常在作文課較量，雖然論說文他拿手，抒情文我較優，但民族情感被這部影片所激發，他大筆一揮，寫下了「黃沙蕩蕩，思緒澎湃如錢塘」的〈中華之愛〉歌詞。

曲子作好我就給了新格唱片，沒想到送新聞局審查卻不過關。彼時凡鄉愁主題皆被視為有隔海唱和之嫌，我大學時編校刊，教官可以因封面上「校門口的國旗向左飄」就不放行。因此對這種杯弓蛇影的無聊之舉，我們可說司空見慣；所以我們也不囉嗦，直接小調轉大調，加上了一段那時寫作文容易拿高分的光明尾巴。沒想到發行後，演唱的施孝榮、作詞的許乃勝，還有作曲的我，統統拿到了金鼎獎。

到了 1990 年代中，重大慶典上領導人進場時的奏樂，竟變成了〈中華之愛〉的旋律，李登輝等人好幾次踩著這樂曲的節奏入場。時光流轉，滄海也有變桑田之日，難怪乃勝每逢民歌盛會，被介紹是〈中華之愛〉的作者，站起來揮手都要掙扎半天呢！

〈俠客〉

「大江東去，西去長安。江湖路，萬水千山，仗一身，驚才絕豔，英雄俠膽。一生飄零，一世俠名，一身是膽……」古龍的武俠豪情，在這首歌的字裡行間顯現無疑，也是施孝榮自認和自己的武術背景最相配的一首歌。在許多人的記憶裡，這首歌是華視連續劇「陸小鳳」的主題曲，自然會認為這首歌是陸小鳳的寫照，然而其實這首歌的歌詞原本是古龍為了《楚留香》劇本的拍攝而寫，可是這部戲沒拍成，楚留香輾轉成了陸小鳳，俠客依舊是俠客。這張專輯過後，施孝榮在新格唱片陸續推出《千年之旅》和《妳的眼睛》兩張專輯，萬丈豪情頓時化為柔情蜜意。（布舒）

〈千年之旅〉、〈妳的眼睛〉

施孝榮在新格唱片一共出了四張專輯，除了首張《施孝榮專輯》和《俠客》之外，還有《千年之旅》和《妳的眼睛》。這兩張唱片，主打歌與專輯同名，音樂風格轉變，成為抒情的流行之作。四張專輯過後，施孝榮離開新格，轉往演藝界發展。（布舒）

施孝榮體育系出身，也精通國術。（民風樂府提供）

施孝榮專輯《千年之旅》。

施孝榮專輯《妳的眼睛》。

楊芳儀／徐曉菁 重唱專輯

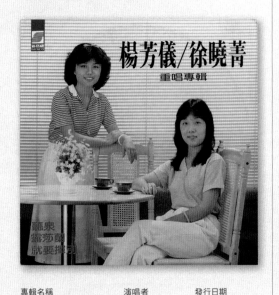

專輯名稱	演唱者	發行日期
楊芳儀／徐曉菁重唱專輯	楊芳儀／徐曉菁	1981

曲目A	作詞	作曲
1. 聽泉	陳雲山	陳雲山
2. 就要揮別	徐曉菁	徐曉菁
3. 小雨紛飛的時候	徐曉菁	鄭華娟
4. 守一窗煙雨	胡玉衡	蘇來
5. 走向我走向你	邰肇玫	邰肇玫
6. 雨情	葉鳳翔	葉鳳翔

曲目B		
1. 露莎蘭	蘇格蘭民歌	
2. 趁著青春	李子恆	李子恆
3. 魚箱與海洋	洪光達、馬兆駿	洪光達、馬兆駿
4. 可愛的漁家姑娘	瑞士民歌	
5. 河堤	洪光達、馬兆駿	洪光達、馬兆駿
6. 梅雪爭春	徐志摩	張志亞

楊芳儀—— 老師・斯卡也答

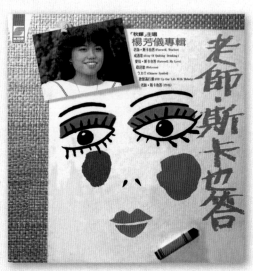

專輯名稱	演唱者	發行日期
老師・斯卡也答	楊芳儀	1982

曲目A	作詞	作曲
1. 老師・斯卡也答	小野	陳雲山
2. 戒酒歌	林嘉祥	陳小霞
3. 愛情・斯卡也答	小野	蘇來
4. 歡迎歌	吳念真	凌譽
5. ㄅㄆㄇ	小野	凌譽
6. 歌聲滿行囊	陳雲山	陳雲山
7. 老師・斯卡也答（合唱）	小野	陳雲山

曲目B		
1. 快樂的舞步	漁人	陳小霞
2. 歌聲滿行囊（新格合唱團）	陳雲山	陳雲山
3. 留不住	白小樓	陳小霞
4. 甜蜜如今晚	張慶三	蘇來
5. 囍（仿台灣民謠風格）	周宜新	周宜新
6. 記否	楊芳玫	黃韻玲
7. 老師・斯卡也答（電影音樂）		

專輯簡介

《楊芳儀／徐曉菁重唱專輯》是校園民歌大為走紅的時期裡，一張相當不錯的唱片，也是頗受歡迎的二重唱楊芳儀與徐曉菁，唯一的一張唱片。

在那個年代，許多人之所以選擇從事唱片錄製的工作，都純粹是為了興趣，他們兩人也不例外。在參加比賽之後，先在選輯中唱紅了〈秋蟬〉一曲，成為至今仍令人懷念的經典作品，然後便錄製了這一張《楊芳儀／徐曉菁重唱專輯》。在錄音時，徐曉菁就已經決定要出國深造，因此她寫下了〈就要揮別〉這首歌。在那個年代所有要負笈出國的學子，聽了這歌沒有不感動的。

〈露莎蘭〉是蘇格蘭民歌，但是唱起來十分美妙動人，可以說是成功地把一首外國民歌「移植」過來，讓我們也能流暢地唱著異國歌曲的絕佳示範！〈聽泉〉的節奏則用了曼陀林，琤琤琮琮的旋律，彷彿泉水流下，是很聰明的設想。〈走向你走向我〉、〈梅雪爭春〉是包美聖曾唱紅的歌，改成二重唱更加動聽。（陶曉清，《台灣流行音樂200最佳專輯》）

歌的故事

〈老師・斯卡也答〉

楊芳儀：很多民歌手都是無心插柳就成了歷史的一部分，曉菁和我也是如此。我尤其被動，曉菁走了以後並沒有積極去找搭檔，民歌在那時候也開始有走下坡的感覺。正好當時新格和中影要合作一部電影《老師・斯卡也答》，就找我去唱電影配樂。當時去唱的感覺並不很好，因為他們本來想做成《真善美》的樣子，卻做不出那個格調，讓我覺得像是在唱兒歌。事實上我可以唱有感情的東西，並不想被定位在唱〈秋蟬〉那樣輕、柔、美的歌曲。整張專輯只有〈老師・斯卡也答〉這首歌讓我最有感覺，因為參與民歌和參加山地服務社團正是我大學時代最重要的兩件事！（廖慧娟，《永遠的未央歌》）

新格唱片 金韻獎歌手作品輯 ○ **楊耀東**

季節雨

專輯名稱	演唱者	發行日期
季節雨	楊耀東	1981

曲目A	作詞	作曲
1. 早安晨跑	葉旋	葉旋
2. 小時候	葉旋	葉旋
3. 老爺車	沈呂遂	楊耀東
4. 工作	蘇來	蘇來
5. 歸鄉	沈呂遂	楊耀東
6. 唱完驪歌的下午	賴西安	游人傑

曲目B	作詞	作曲
1. 季節雨	洪光達、馬兆駿	洪光達、馬兆駿
2. 小丑	沈呂遂	楊耀東
3. 凋	賴西安	游人傑
4. 瞬間之夜（演奏）		
5. 晚安	洪光達、馬兆駿	洪光達、馬兆駿

星期六

專輯名稱	演唱者	發行日期
星期六	楊耀東	1982

曲目A	作詞	作曲
1. 怎麼能夠	孫儀	Gary Richrath
2. 海濱少年	鍾少蘭	鍾少蘭
3. 就是你	孫儀	Ron Harwood
4. 乘風啟航	洪光達、馬兆駿	洪光達、馬兆駿
5. 沙灘上的足跡	向陽	甘儂
6. 正因為你	侯德健	侯德健

曲目B	作詞	作曲
1. 讓它過去	葉旋	葉旋
2. 再見	王毓源	台灣原住民歌謠
3. 營火	葉旋	葉旋
4. 星期六	葉旋	葉旋
5. 宇宙海	洪光達、馬兆駿	洪光達、馬兆駿

專輯簡介

若說民歌也有「青春偶像」的話，首推楊耀東。金韻獎第一輯的〈誰來海邊〉、第二輯的〈山裡來的女孩〉，隨著他的形象大受歡迎。

畢業於世新電影科，他在學校的時候就曾獲得青年劇展最佳演員獎，而後雖然參加「金韻獎」比賽並錄製歌曲，但歌唱之路還是必須等到當兵之後，所以一直到1981年才出版個人的專輯。

這張專輯中最為人所熟知的歌，是洪光達、馬兆駿合作的〈季節雨〉，以西洋民謠的流暢，帶著點哀傷的情緒，描寫愛情的流逝；和木吉他所唱的〈散場電影〉有異曲同工之妙。

主打歌曲〈早安晨跑〉是因為1978年華裔美籍長跑小將蒲仲強，將慢跑的風氣帶到台灣，一時之間，人人力行晨間運動，這首歌正是描寫這個感覺。出版這兩張專輯後，楊耀東便離開「新格唱片」，真正進入流行音樂界。（布舒）

台下的楊耀東其實很斯文。（民風樂府提供）

歌的故事

〈營火〉

對甫入大學的年輕學子來說，寒暑假參加救國團舉辦的各項團隊，如金門、澎湖戰鬥營、橫貫公路健行，溪頭、阿里山縱走……等戶外活動，是最新鮮有趣的事，不但能夠結識來自四面八方的有志之士，還能去到旁人無法輕易進入的地區。

在這種種戶外活動中，每天晚上的營火晚會，通常都是一天活動的最高潮，於是〈營火〉這首歌便適時而起。許多參加過這些活動的人應該還會記得，每當營火升起，就一定會有人唱起這首歌，掀開當晚的序幕……（布舒）

鄭怡／王新蓮／馬宜中合輯

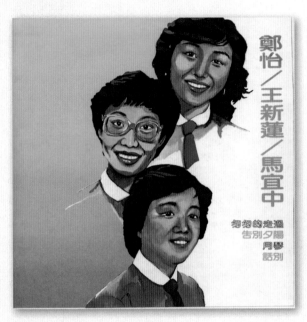

專輯名稱	演唱者		發行日期
鄭怡／王新蓮／馬宜中合輯	鄭怡、王新蓮、馬宜中		1981

曲目A	演唱者	作詞	作曲
1. 匆匆的走過	王新蓮	洪光達、馬兆駿	洪光達、馬兆駿
2. 月琴	鄭怡	賴西安	蘇來
3. 叩門的人	馬宜中	陳雲山	陳雲山
4. 戀歌	王新蓮	徐訏	洪光達、馬兆駿
5. 請告訴他	鄭怡	陳小霞	陳小霞

曲目 B			
1. 告別夕陽	鄭怡	洪光達、馬兆駿	洪光達、馬兆駿
2. 話別	馬宜中	鄭禮珊	馬宜中
3. 雨後的小路	鄭怡	洪光達、馬兆駿	洪光達、馬兆駿
4. 滑翔翼	馬宜中	賴西安	陳小霞
5. 夜星	王新蓮	洪光達、馬兆駿	洪光達、馬兆駿

專輯簡介

這張合輯是新格唱片第一次將三位女歌手聚在一起發行的一張合輯唱片，其中最有名的歌曲，就是鄭怡所演唱的〈月琴〉，描寫恆春藝人陳達一生的傳奇。

這張專輯的發行時間，和《金韻獎8》的時間相當，那是《金韻獎》創作相當成熟的時期，許多歌曲不但清新，而且質感也大幅度提高，出現了許多好歌。而這三位女歌手也各有特色，在金韻獎的合輯當中佔有很重要的地位。

除了〈月琴〉這首歌之外，〈匆匆的走過〉、〈告別夕陽〉是洪光達、馬兆駿在這張合輯中讓人朗朗上口的歌曲。

不過在這張唱片中，有一首可能會被忽略的歌，那是由賴西安作詞、陳小霞作曲的〈滑翔翼〉（後來同門歌手王日昇重唱過），也是多數認識陳小霞這位才女的第一首歌。她的創作生涯在往後的時光中，為國語唱片界帶來極多精采的作品。

鄭怡與王新蓮在這張唱片後分別推出過個人專輯，而馬宜中則去了美國念書，回到台灣後成為著名的影片導演，拍攝過很多音樂錄影帶與廣告。（布舒）

左起：馬宜中、王新蓮、鄭怡。（民風樂府提供）

左起：王新蓮、馬宜中、鄭怡。（民風樂府提供）

歌的故事

〈月琴〉

蘇來：鄭怡需要歌的時候常常會來找我，因此我和新格《金韻獎》那邊也有聯絡。後來就注意到《金韻獎》上有一個人的詞寫的不錯，叫賴西安。

於是我就直接寫信給賴西安，告訴他：「我很喜歡你的詞，希望跟你聯絡。」他馬上就回信，表示也很喜歡我的曲，我們的交情就逐漸建立起來。這段期間我會跟他要詞，包括〈月琴〉以及一些後來在新格上發表的歌；有好的詞他也會直接寄給我譜曲。

〈月琴〉作好後，我想拿給小復（李建復）唱。有一天，鄭怡到我們家玩，我一時技癢，說：「小妹，我寫了一首歌，你聽聽看。」她聽了以後，不動聲色，問我：「你這歌……給誰？」我說：「要給小復唱。」她就說：「這歌……我唱比較適合欸！」

「會嗎？」她就唱給我聽。一聽，真的欸！她還建議我，這歌應該先唱副歌，於是我們聽〈月琴〉時，一開始就會先聽到鄭怡的高音。

我後來製作薛岳的〈機場〉這首歌時，也使用了同樣的方式。（林怡君，《永遠的未央歌》）

鄭怡：如果說有哪首歌對我的演藝生涯有最強烈的影響，那當然還是〈月琴〉。我覺得那是一個因緣際會，蘇來譜了賴西安作詞的這首歌，本來不是要給我唱，而是要給李建復唱的，可能是因為李建復唱的歌好像都會背負著某種責任和使命感，所以他本來是想寫給李建復的。那個時候我聽到這首歌，就跟蘇來講說：「其實不一定呀，你這首歌不見得一定要給男生唱。那你聽我唱唱看！」我當時唱給他聽，他很意外我唱出來的感覺是這樣。

到錄音的時候，我們的製作人是李國強，他對國樂特別有興趣，所以他把這首歌編成一個很中國很中國的調子，其實跟當時整張專輯的風格統統都不合。而那個時候我又給他一個建議，就是可以把這首歌的最後一句調到前面來當成第一句，我覺得那個很有震撼力，所以後來這首歌是這樣成形的。但是我們當時都沒有想到會有這麼好的成績，相當相當地意外，所以我覺得這真是一個因緣際會。（林怡君，《永遠的未央歌》）

鄭怡（左）和蘇來這對好友，在民歌後期曾合唱過〈不能言語〉。（民風樂府提供）

人的故事

賴西安（1953-2004）

賴西安：我這輩子最大的能力就是寫東西，而且覺得歌的後勁最強，可以藉之來說些話。那些話就是我要來認識我所認識的台灣。另一動因是來自對台灣流行音樂的批評以及對某些西洋歌曲的讚美，覺得怎麼有這麼多該寫的歌都沒有人寫。

創作的困難在於，在那麼多題材都還沒有出現的時候你怎麼找到它。當時〈廟會〉、〈月琴〉的內容都沒有人寫過，〈散場電影〉那樣的場景也沒有人設定過。然而創作的樂趣也在於此，要去寫前人所未寫。我的結論是，想到要寫什麼就要快寫，不必等到自認為功力夠了才來做。（馬世芳、吳清聖，《永遠的未央歌》）

惺惺相惜的兩位才子：蘇來（左）和賴西安。賴西安筆名李潼，不但在民歌時期作詞，後來更創作許多兒童文學作品。2004年病逝於羅東家中，享年五十一歲。（蘇來提供）

王新蓮

王新蓮擔任《回聲》專輯製作人時所攝。左起：陶曉清、三毛、王新蓮、齊豫。（陶曉清提供）

《金韻獎6》中的〈請不要把眼光離開〉，讓許多人認識了王新蓮，歌聲、音樂都具有獨特的個性。可是她除了合輯中的歌曲外，並沒有在「新格唱片」錄製個人專輯，而是經常在西餐廳內演唱西洋歌曲。

1984年她推出個人專輯《不要太多》，是她多年寫歌的心血結晶，可惜因為受到唱片公司的牽連，無疾而終。（編按：這張專輯中的〈問心〉一曲，經由王新蓮同意，收錄於本書的附錄CD中。）

個人專輯發行過後，她進入「滾石唱片」擔任製作助理，同一時期和齊豫共同製作了以三毛所寫的詞為主題的《回聲》專輯，這張作品是由齊豫與潘越雲合唱，成為國語唱片界的經典專輯之一。在製作過其他歌手的專輯後，她又回到幕前唱歌，發行個人專輯，並與鄭華娟一起推出《往天涯的盡頭單飛》專輯。（布舒）

王新蓮《不要太多》專輯封面。

木吉他合唱團專輯

專輯名稱	演唱者	發行日期
木吉他合唱團專輯	木吉他合唱團	1981

曲目A	作詞	作曲
1. 拼宵夜	丁洪陶、柯子正、林進成	林進成
2. 傘	陳寧貴	韓正皓
3. 掛彩燈	綏遠民歌	
4. 鄉村·牧野	張志亞	張志亞
5. 散場電影	賴西安	洪光達、馬兆駿
6. 新的組合	組曲(七月涼山、古國今昔、季節雨、廟會)	

曲目B		
1. 嘿!夥伴們	蘇淑華	蘇淑華
2. 與我歡唱	徐植蔚	徐植蔚
3. 南下列車	馬兆駿	洪光達
4. 趕路	曾永壽	曾永壽
5. 雲霧	趙樹海	邰肇玫
6. 一如陽光的你	李振隆	韓正皓

專輯簡介

多數成員是「明新工專」學生的「木吉他合唱團」,在校演唱很受歡迎。第一代團員中只有李宗盛是電機科,後來的江學世、張炳輝(綽號煎餅),還有最初的團員王世杰、張揚威都是電子科。

1976年,第一屆「金韻獎」校園巡迴演唱會到他們學校時,他們在同學鼓動下,上台唱了煎餅的創作〈我的歌〉,受到全場矚目的掌聲。

李宗盛因為北投鄰居陳明章的介紹,認識了也住在北投並已在「金韻獎」發表過〈他們說〉一曲的鄭文魁,就找他加入「木吉他」,並擔任團長。

為了參加學校的演出,每個週末他們都會搭野雞車從新豐來台北,在「潤泰紡織」的場地練歌。而且學電子的人都會自己裝喇叭,他們常去買了器材自己拼裝著用。

因為鄭文魁已經和新格唱片相識,於是在第三屆「金韻獎」比賽的場地南海路的「國立藝術館」中,「木吉他合唱團」臨時起意,當場報名參加比賽。比賽當時只有李宗盛、江學世與張炳輝三人。雖然「木吉他」的比賽名次不高,但是終於有一首張炳輝寫的〈生命的陽光〉被收錄在《金韻獎第5輯》中。

然後他們就出版了第一張專輯,當時團員有:陳永裕、李宗盛、江學世、陳秀男、鄭文魁、張炳輝等六人。由製作人于仲民負責選歌,專輯中賴西安填詞、馬兆駿作曲的〈散場電影〉,清純質樸的曲風與別緻的觀點,成為非常受歡迎的歌曲。〈拼宵夜〉則是當時少數流行的閩南語校園歌曲。

發行專輯前後,「木吉他」和「金韻獎」歌手們一起參加過許多場的校園演唱會,還幫歌手們伴奏。這段過程雖然金錢上的實質收入不多,但磨練了他們讀譜、編譜與彈奏的技巧。

「木吉他」主要的演出場地是在校園的演唱會,那時陳永裕已經加入,他會吹長笛,有時他們需要幫歌手伴奏。李宗盛那時還不會寫歌,不過,他就是當時常接觸到陳志遠的編曲,學會了看譜,並對編曲有了了解。

民歌西餐廳通常不會有合唱團演出,頂多是二重唱,因為鐘點費實在太少。「木吉他」曾經在台北的狄斯角歌廳——當時陳志遠是音樂總監、台中的聯美西餐廳,各做過一場 Show,因為他們只會唱自己的歌,所以往後就再也沒人請他們去做 Show 了。

專輯推出後不久,他們便因有人入伍服役而暫時散夥。李宗盛進入唱片公司離開樂團。「木吉他」後來的團員來來去去,其中包括:開民歌餐廳的胡昭宇、製作國語唱片的黃慶元、為潘安邦寫〈故鄉的風〉的創作歌手劉因國,後者還出過幾張專輯。(陶曉清)

（以下皆為唱片封底照）

陳永裕　綽號：阿裕
長笛手

鄭文魁　綽號：阿魁、小咪
吉他手

張炳輝　綽號：煎餅
低音吉他手

李宗盛　綽號：小李
吉他手

江學世　綽號：江呆
口風琴手

陳秀男　綽號：秀男
鍵盤樂器手

人的故事

民歌時期的李宗盛

李宗盛在學生時代加入「木吉他合唱團」，而後結識許多音樂圈內朋友，也曾短暫在西餐廳演唱。

他的第一份正式音樂工作，是在喜瑪拉雅唱片公司擔任製作助理。後來因為接手拍譜唱片鄭怡專輯《小雨來得正是時候》的製作工作，而被喜瑪拉雅唱片給開除了。於是正式進入拍譜唱片製作部，並招入鄭華娟為製作助理。

《小雨來得正是時候》這張專輯讓音樂界認識到李宗盛的才華，同一時間他志願參加「民風樂府」擔任幹事，負責演唱會的音樂工作，有時也擔任伴奏。他為薛岳寫的〈搖滾舞台〉一曲，就描述了當時在台上等待布幕升起時的感受。

由於與陳揚相識，他接觸到一些在文化學院拉琴的朋友，興起了做管弦樂團的夢想，並說服「民風樂府」支持他。那時所組織的樂團指揮是史擷詠，雖然他們曾經上台演出，但是這個計畫卻只維持了不到一年，不過當時追求夢想並得以實踐的滿足感，是他往後津津樂道的事。

李宗盛後與滾石唱片結緣，是由於幫潘越雲的專輯《世間女子》寫歌，〈鎖上記憶〉一曲由詹宏志寫詞，李宗盛譜曲。而後與當時還在當兵的三毛段鍾潭詳談過後，正式加入滾石唱片的行列。（陶曉清）

歌的故事

〈散場電影〉

賴西安：我一直對看完電影、從劇院走出來的那種迷迷濛濛的感覺印象深刻。人還在劇情裡，可是走在散場的街道人群中又擠又熱，感覺很突兀。我想如果一個最美麗的告別方式設定在這個場景，不就像一個不完美的愛情？這是一種非常真實的虛構。

當時我到宜蘭武荖坑去玩水，玩得很累，躺著休息，可是情緒非常飽滿。深山裡沒有任何一個人，蟬聲很響，是一種非常吵鬧的安靜，歌很自然就寫出來了。其實一個人最寂寞的時候是在人群裡的時候，這首歌也可以說是在寫群眾裡的寂寞。（馬世芳、吳清聖，《永遠的未央歌》）

我唱你和

專輯名稱	演唱者		發行日期
我唱你和	新格合唱團		1981

曲目A	作詞	作曲	合唱編曲
1. 讓我們看雲去	鐘麗莉	黃大城	陳揚
2. 如果	施碧梧	邰肇玫	陳揚
3. 我送你一首小詩	鄧禹平	林二	林爾發
4. 風！告訴我	邱晨	邱晨	陳揚
5. 再別康橋	徐志摩	李達濤	林爾發
6. 小雨中的回憶	林詩達	林詩達	陳揚

曲目B			
1. 母親！我愛您！	林保勇、王夢麟	王夢麟	陳揚
2. 秋蟬	李子恆	李子恆	陳揚
3. 看我聽我	邱晨	邱晨	林爾發
4. 今山古道	陳雲山	陳雲山	林爾發
5. 下雨天的周末	鄧禹平	邰肇玫	陳揚
6. 歸去來兮	侯德健	侯德健	陳揚

我唱你和第2輯

專輯名稱	演唱者		發行日期
我唱你和第2輯	新格合唱團		1981

曲目A	作詞	作曲	合唱編曲
1. 瓶中信	邰肇玫	邰肇玫	陳揚
2. 青夢湖	蓉子	李泰祥	張豐吉
3. 魚娘	白文麗	白文麗	林爾發
4. 三月走過	近人	金文生	陳揚
5. 小茉莉	邱晨	邱晨	林爾發
6. 捉泥鰍	侯德健	侯德健	張豐吉

曲目B			
1. 黃河船夫曲	陝西民歌	陝西民歌	呂錘寬
2. 新年好	陝西民歌	陝西民歌	陳揚
3. 達呼爾民謠	蒙古民歌	蒙古民歌	呂錘寬
4. 放風箏	甘肅民謠	甘肅民謠	陳揚
5. 在最美麗的綠草地	德國民歌	德國民歌	劉文毅
6. 在森林和原野	芬蘭民歌	芬蘭民歌	劉文毅

專輯簡介

這兩張合唱專輯是新格唱片召集了多位「金韻獎」參賽者，以男女混聲合唱的方式錄製而成的專輯，型態宛如早年流行於台灣的雷康尼夫（Ray Conniff）合唱團。

《我唱你和》第一輯演唱的歌手包括：李建復、黃大城、施孝榮、王海玲、王新蓮、鄭怡、楊芳儀、徐曉菁等多人，曾獲得1981年金鼎獎最佳唱片製作獎。

《我唱你和第2輯》參與的歌手包括：王海玲、四小合唱團（黃韻玲、許景淳、黃珊珊、張瑞薰）、楊芳儀、楊芳卿，以及第四屆冠軍歌手鄭人文、馬毓芬等人。（布舒）

第六曲

海山唱片

「民謠風」歌唱比賽
&《民謠風》系列

海山唱片成立於 1962 年，1963 年發行了電影《梁山伯與祝英台》的電影原聲帶，其中的黃梅調歌曲在台灣傳唱的程度，跨越了年齡和各種界線，至今尚無任何音樂可與之相比，就此奠定了海山唱片音樂出版的基礎。

接下來在 1960 年代中期，海山唱片發行過謝雷的《苦酒滿杯》、姚蘇蓉的《今天不回家》……等專輯，這些專輯不僅在台灣超級暢銷，在東南亞地區也是塊金字招牌。1970 年代，海山唱片發掘了鳳飛飛，而尤雅的《往事只能回味》也紅遍半邊天，聲勢更是一路扶搖直上。

然而，這塊金字招牌出產的音樂，卻也常被冠上「靡靡之音」的惡名。1970 年代的學生不喜歡濃妝豔抹的歌星，不想聽那些曲式通俗的國語歌曲。而習慣和駱明道、左宏元、劉家昌……這些作曲家合作的海山老闆鄭鎮坤，也不熟悉學生的音樂世界。早期西洋翻版唱片在市場上賣得嚇嚇叫的時候，他還在東南亞游走，做他的國語歌曲。這也是早期唱片業者的現象之一：國語、台語、西洋歌曲，涇渭分明，彼此多不往來，越界的都是演奏曲。

然而，1970 年代澎湃洶湧的民歌風潮還是傳入海山唱片的耳裡。面對新格唱片這頭初生之犢，沒有歌星、作曲家的包袱，又來勢洶洶、到國語歌曲地盤來搶佔一席之地……海山決心迎頭趕上。

然而海山熟悉的音樂世界，和當時的年輕人實在相去甚遠。於是，既然他們不懂這種產品，就找懂的人來做──「龍塢樂府」就此出現在民歌地圖上，而《民謠風》也成為唯一能與《金韻獎》分庭抗禮的兩大支柱。

《民謠風》民歌比賽從 1978 年開始，一共舉辦兩屆，歷屆得獎歌手如下：

● **第一屆（1978 年）**
個人組：齊豫（冠軍）、卓琇琴、林詩達……等
團體組：小烏鴉合唱團、旅行者三重唱

● **第二屆（1979 年）**
個人組：李麗芬（冠軍）、鄭怡（亞軍）、吳四明（季軍）、蔡琴（第四名）、蘇來（第五名）
團體組：復興工商合唱團（李碧華……等人）

純樸的聲音、走調的旋律──
《民謠風》合輯和「龍塢樂府」

「民謠風」歌唱比賽大約要晚「金韻獎」一年，是由在士林大東路開設「龍塢樂府」的林伯宜所籌畫舉辦：「因為那個時候開設了『龍塢樂府』，很多人都在那裡彈彈唱唱，經過朋友（葉佳修）介紹，認識海山唱片的鄭老闆，想說要做一些年輕人的東西，正好那時候永琦百貨要舉辦週年慶，所以就和他們一起合辦第一屆『民謠風』歌唱比賽。」林伯宜說。

「龍塢樂府」成立於 1975 年，不但賣吉他，也設立吉他音樂教室，林伯宜自己也出版吉他教本。不過，雖然有吉他音樂教室在背後支撐，又有海山唱片的委託，林伯宜始終不是個專職的音樂人，他白天是行銷「PVC 地磚」的企畫人員，晚上才處理音樂。

第一屆「民謠風」比賽舉行時，葉佳修是評審之一。當年他在比賽前，早已在警廣主持人凌晨的引薦下和海山唱片簽了約，加上又在「龍塢樂府」教吉他，於是便以評審的角度參加比賽。當年，齊豫先參加「民謠風」比賽，而後參加「金韻獎」比賽，同時以〈Diamond & Rust〉這首歌拿到兩邊的冠軍。除了齊豫外，備受矚目的還有旅行者三重唱（童安格即是成員之一）。

不只是聯誼──
民歌過渡到流行歌曲

到了第二屆「民謠風」比賽時，競爭開始激烈，李麗芬、鄭怡、蔡琴同時參加比賽，於是發生了有趣的事：

「那時候我們辦比賽分為個人組和團體組，個人組就是一個人；三、四十年前是沒有卡拉 OK 的，所以個人組就是拿吉他自彈自唱，否則就會參加團體組。記得當時個人組設下的評分標準是：彈吉他佔 20% 至 30%，包括彈吉他的技巧以及彈與唱的協調，其餘才是『唱歌』所佔的分數。蔡琴的唱功〈偶然／為什麼〉讓所有的評審都在前四小節或前八小節就已全部傾倒或沉醉抓狂，等於『幾秒就定勝負了』。但是，因為蔡姑娘當時還算是吉他初學者，所以總分拉低了。比賽只是過程，重點在聯誼；分數高低則受到遊戲規則影響，不必太在意。」林伯宜說。

「當年 Lily（李麗芬）參加比賽時，穿個吊帶裝，上台後撥弦彈琴，那種氣勢還有技巧把大家都看傻了，我想就是這 20% 到 30% 的差別，鄭怡、蔡琴這些吉他彈得不怎麼樣的人，就統統掉到後面去了。」第二屆參賽的蘇來說。

比賽是過程，但是重點不只是「聯誼」而已，兩屆比賽譜出了四張《民謠風》合輯，產生了民歌過渡到流行歌曲的過程中最重要的歌曲〈恰似你的溫柔〉，讓我們認識了蔡琴、梁弘志的完美配合，以及葉佳修、潘安邦的田園歌曲，還有林詩達、羅吉鎮、李碧華……等歌手。（王竹君）

《民謠風》

專輯名稱	演唱者		發行日期
民謠風	林詩達、葉佳修、齊豫……等		1978

曲目A	演唱者	作詞	作曲
1. 把思念託付小雨	林詩達	靈漪	林詩達
2. 大海邊	江志祺	趙曉潭	趙曉潭
3. 朝霧裡的小草花	黃婷	徐志摩	林家慶
4. 故鄉戀歌	李季準	簡上仁	簡上仁
5. 夜雨花	黃婷	賀聖鋆	妮妮
6. 鄉居記趣	葉佳修	葉佳修	葉佳修

曲目 B			
1. 鄉間的小路	齊豫	葉佳修	葉佳修
2. 小雨滴	王瑩玲	不詳	不詳
3. 別了彩雲	陳宏銘	陳宏彰	陳宏銘
4. 想念	卓琇琴、王瑩玲	林詩達	林詩達
5. 流浪者的獨白	葉佳修	葉佳修	葉佳修

早期民謠風唱片封套採取開頁印製，打開後可以清楚看見內文，此
為《民謠風》內頁。

《民謠風 2》

專輯名稱	演唱者		發行日期
民謠風2	趙曉潭、阿波羅、旅行者三重唱……等		1979

曲目A	演唱者	作詞	作曲
1. 早安太陽	何佳玲	葉佳修	葉佳修
2. 我願	蘇文良	林伯宜改詞	謝峰賜
3. 愛情	王瑩玲	林煌坤	陳崇
4. 盼望	江志祺	江志祺	林伯宜選曲
5. 偶然	卓琇琴	吳統維和山野服務的朋友們	
6. 無題	葉佳修	葉佳修	葉佳修

曲目 B			
1. 何必道珍重	趙曉潭、蘇文良	趙曉潭	趙曉潭
2. 杭州姑娘	旅行者三重唱	中國民謠（袁中平、邱岳、蘇文良）	
3. 懷念	黃婷	陳碧英	陳碧英
4. 第一屆 龍屋之夜民謠 演唱會實況	阿波羅自彈自唱		

1. 民謠演奏曲
2. Morning Has Broken（破曉了）
3. 頑皮豹演奏曲
4. Scaborough Fair（電影《畢業生》主題曲）
5. 熱門演奏曲
6. 什錦歌
 a. Butterfly（蝴蝶小姐）
 b. Take Me Home Country Road（鄉村小道引我回老家）
 c. Tennessee Waltz（田納西華爾滋）
 d. Top Of The World（世界之頂）
 e. 尼姑與小和尚

以標示「純樸的聲音、走調的旋律」灌製合輯的《民謠風》、《民謠風 2》，聽起來很有「同樂會」的味道。

「葉佳修、蘇文良、卓琇琴、阿波羅、高崇榮……經常出入龍塢樂府，不但教琴，也在一起說說唱唱，《民謠風》1、2 輯有些歌的編曲就是他們弄出來的，吉他也是他們自己彈的，其他的是林家慶老師的作品。」林伯宜說。同時，延續海山時期的製作風格，這兩張合輯也是在老牌的「和鳴錄音室」進行，這間錄音室有名的是錄過許多 1970 年代的國語流行歌曲，另一方面是錄音師脾氣大，多錄幾次就會罵人甚至停機。

《民謠風》的走向無論是純樸也好、走調也好，第一、二輯甚受歡迎，其中最早錄製的〈鄉間的小路〉是由於齊豫拿到冠軍，早早就將這首歌錄好。她後來再參加「金韻獎」比賽後，就進入了李泰祥的音樂大門。

林詩達的歌曲也出現在《金韻獎》第一輯中，和簡上仁一樣，搭上民歌列車的早班車。但是簡上仁在這張選輯內的作品〈故鄉戀歌〉，出人意料的竟是由廣播人李季準演唱。

〈小雨滴〉這首歌由王瑩玲演唱，原來的歌詞一開始是：「有句話語，就是關於毛毛雨……」，結果送審沒過，「毛毛」兩字顯然犯了政治忌諱，就改成〈小雨滴〉。

《民謠風》前兩張合輯中另一個特色，就是葉佳修田園式風格的歌曲，他的〈流浪者的獨白〉寫成於 1974 年大一的時候。原本是首新詩，發表在學校刊物上，結果早上才出版的刊物，中午就出現在地上，上面還有一個大腳印，就踩在他的新詩上面。於是他開始思考，詩若譜成歌，可能較容易讓人了解，也較具強迫接受性，於是民歌時代鮮明的標記歌曲就在這樣的心情下一首首誕生！（王竹君）

《民謠風2》內頁。

〈鄉間的小路〉

葉佳修：有一回幾位好友徹夜躺在草地上聊天，從漂亮的女孩，談到喜歡當人的教授，從滿天的星斗，談到人生的短暫，從赤足挖蚯蚓的日子，談到目前緊張的生活。大家尤有感於繁榮的工業社會，剝奪了我們太多東西……

當提及以後會有什麼彌足珍貴的事物或鏡頭時……有一位說：「我要告訴孫子，說爺爺曾經坐在用油燃燒的火車裡，看見道旁稻田裡有白鷺鷥停在牛背上。」另一位說：「我要告訴我的子子孫孫，他的爸爸，他的公公，曾經當過道道地地的牧童。」這句話，就是促成編寫此曲的動機。（唱片內頁）

〈故鄉戀歌〉

這是合輯內唯一的一首台語歌，民歌時期用台語創作的人幾乎只有簡上仁一位，可是他的重心是在整理蒐集傳統歌謠重新編寫，全新的創作不多。這首歌很意外地是由當時中廣公司主持「感性時間」的李季準演唱。他的節目是以非常低沉和緩又堅定的男性國語，娓娓訴說他的感性時光。聽節目的人，哪裡會想得到他是一位道地台灣人，說得一口好台語。（王竹君）

〈早安太陽〉

林伯宜：一般晚睡的人不容易看到早起的太陽，可是葉佳修這個出了名的夜貓子對於清晨的破曉、雞啼、鳥叫、花瓣、露珠等，卻有很深刻的體會，因為他時常熬夜到天明。

有一回他依然徹夜不眠，果不其然尚未撐到天明便趴在桌上睡著了。該日早上，當他趕到教室時，第一堂課已過去了四分之三，因此被教授狠訓了一頓。他當時感觸良多，就在課堂上寫下這首〈早安太陽〉，用意是要勉勵自己……這首歌寫成約一年半前，爾後也常常唱這首歌。可是，就記憶所及，葉佳修這一年多來，時常交待朋友在早上十一點前千萬別打電話給他，以免擾亂他的睡眠。（唱片內頁）

阿波羅

阿波羅本名崔湛泉，是一位緬甸僑生，吉他彈得很好，1970 年代中期，經常和周麟或葉佳修一起搭檔在西餐廳演唱西洋歌曲。由於喜歡打籃球，他經常穿著一件印有「Apollo」字樣的球衣上場，因此大家都叫他「阿波羅」。

由於阿波羅擅彈吉他，因此《民謠風》一、二輯中吉他的編曲，幾乎都是他與和蘇文良、葉佳修共同商量的傑作，也上陣親彈。由於他的人緣極好，第一屆「龍屋之夜」擔任壓軸演出，非常令人懷念，《民謠風》第二輯中便收錄了他的現場演出實況。（王竹君）

懷念的阿波羅……

阿波羅在「龍屋之夜」演唱。（《滾石雜誌》提供）

《民謠風 3》

專輯名稱	演唱者		發行日期
民謠風3	蔡琴、蘇來、李碧華等		1980

曲目A	演唱者	作詞	作曲
1. 恰似你的溫柔	蔡琴	梁弘志	梁弘志
2. 迎著風迎著雨	蘇來、吳貞慧	蘇來	蘇來
3. 我居住的地方	蘇來	蘇來	蘇來
4. 知心友	陳秀男、劉成章	陳宏彰	陳宏銘
5. 我曾經來過	蔡琴	江思源	杜坤竹

曲目 B	演唱者	作詞	作曲
1. 俏姑娘	小烏鴉合唱團	救國團康樂歌曲	
2. 散步在清晨裡	卓琇琴、蘇文良	林慶宗	林慶宗、鄧安寧
3. 露珠	李碧華	金芝鈴	陳宏銘
4. 唱	吳貞慧	楊文勝	楊文勝
5. 你的信	李婕	蘇來	蘇來
6. 雲	卓琇琴、何佳玲	江思源	杜坤竹

《民謠風3》內頁。

《民謠風 4》

專輯名稱	演唱者		發行日期
民謠風4	蔡琴、王麗容、梁弘志、羅吉鎮等		1981

曲目A	演唱者	作詞	作曲
1. 希望還能遇見妳	蔡琴	趙曉潭	趙曉潭
2. 火光	王麗容	楊騰佑	楊騰佑
3. 大斗笠	趙曉潭	趙曉潭	趙曉潭
4. 那天	丘美珍	朱人揚	丘美珍
5. 湖邊含羞草	胡心宇	謝武彰	徐昭仁
6. 奇妙的女孩	羅吉鎮	連志弘、林怡裕	連志弘

曲目 B	演唱者	作詞	作曲
1. 午後的雷雨	李碧華	周穎	周穎
2. 匆匆別後	梁弘志	梁弘志	梁弘志
3. 就這樣詠嘆一段美麗的愛情	蔡琴	吳繼文	吳繼文
4. 一輩子	蘇文良	吳正德	吳正德
5. 心星	羅吉鎮	林少貞	陳宏銘
6. 懷友	吳貞慧	黃珊珊	黃珊珊

專輯簡介

第二屆的「民謠風」大賽過後，推出了第三、第四輯《民謠風》合輯，這兩張音樂的製作，仍然由「龍塢樂府」策畫。不過，第一、二輯「淳樸的聲音，走調的旋律」變成了「淳樸的歌聲，優美的旋律」。

「《民謠風》前兩輯都還是一種玩票的性質，抱著輕鬆的心情做音樂，一直到第三張，才認真地做。第二次的民謠風歌唱比賽有了新歌、新人，所以也有新觀念，不但換了錄音室（去了麗風），編曲也找陳志遠。當時覺得民歌用的吉他有點太溫和，想要重一點的口味，一點不一樣的感覺，所以〈恰似你的溫柔〉的前奏就用了電吉他 solo。」林伯宜說。

「錄唱時我也在，當時是梁弘志還是羅吉鎮彈吉他。其實之前這歌給很多人試過，有李碧華、吳貞慧（應該）……原本梁弘志參加（海山）比賽時，是刷著吉他唱，把這首歌唱得很快。我印象深刻的是，蔡琴一唱，她就說慢一點，她一共說了三次『慢一點』，才調成後來的節奏，把這歌變得無比的好聽。她一唱到那個正確的速度時，我們一聽都知道：就是她了。」蘇來說。

電吉他前奏是當時錄音間的紅牌吉他手翁孝良彈的，這首雋永的抒情曲，也參加了第二屆「民謠風」的創作組比賽，可是這首作品並未能得名，蘇來寫的〈我居住的地方〉得到創作組第一名，然而這首歌經由蔡琴錄製後，成為整個《民謠風》最為轟動的歌，也開啟了蔡琴、梁弘志日後各自的國語流行歌曲生涯。

如果說 1977 年《金韻獎》推出的〈如果〉這首歌，是讓年輕學子願意「唱自己的歌」、「聽自己的歌」的第一步，那麼 1980 年《民謠風》第三輯的〈恰似你的溫柔〉，就是讓民歌普及化，讓這些創作歌曲打入社會各個階層，進入創新國語流行歌曲的時代標竿。

1980 年代後，從民歌出發的嶄新國語流行歌曲，帶動了整個台灣音樂產業的升級。（王竹君）

梁弘志（1957-2004）

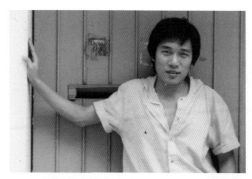

梁弘志雖然寫過許多歌曲，然而為人低調，後來寫作許多福音歌曲。（梁雯提供）

李泰祥的歌加上齊豫的演唱，梁弘志的歌配上蔡琴的演唱——雖然早期民歌圈創作者和歌手風起雲湧，可是像前述兩組這麼完美的搭配，還是極其少見。

從〈恰似你的溫柔〉開始，一連串好歌如：〈抉擇〉、〈怎麼能〉、〈想你的時候〉、〈讀你〉……讓蔡琴在兩年內出了五張專輯（還不包括與「天水樂集」合作的兩張），而透過蔡琴的聲音，也讓人感受到梁弘志詞曲的魅力。

創作普遍受到肯定後，梁弘志持續為其他女歌手寫歌，蘇芮的〈請跟我來〉、潘越雲的〈錯誤的別離〉、鄧麗君〈但願人長久〉……等，他也在 1983 年推出個人第一張專輯，其中有〈第一次分手〉、〈面具〉……等歌。

許多樂迷是從女歌手的音樂中認識他的作品，以為他只擅長寫抒情歌曲，其實梁弘志很早就開始創作不同風格的歌曲，如 1983 年男歌手李亞明《正面衝突》專輯中的〈正面衝突〉、〈等待的哲學〉，就是梁弘志所寫的非常不一樣的作品。

除了寫歌之外，梁弘志也曾做過生意、開過唱片公司，都不如寫歌那麼成功。1980 年中期後他寫給譚詠麟的〈半夢半醒之間〉，姜育恆〈驛動的心〉持續打動許多人的心。直到 1990 年代中期後他才稍停腳步，投身公益，並創作福音歌曲。

2004 年梁弘志因癌症去世，享年四十七歲。（王竹君）

蔡琴追憶梁弘志

梁弘志和眾歌手合照，左起：李壽全、蔡琴、梁弘志、記者張光斗、蘇來。（蘇來提供）

大家好，我是蔡琴，時間過得真快，梁弘志已經離開我們十年了。沒有〈恰似你的溫柔〉，就沒有蔡琴；沒有梁弘志，就沒有〈恰似你的溫柔〉。但是值得安慰的是，我現在還在唱，我每一場演唱會最後，都一定唱〈恰似你的溫柔〉。

你知道嗎？三十五年以來，只要我唱〈恰似你的溫柔〉的第一句：「某年某月的某一天……」，我只需要這麼一句，接下來全場都會接著唱！啊～梁弘志走的那一天的告別式，我哭得不成人形。我覺得我整個人，好像少掉一塊……直到那一天，在他的告別式上，我才知道我的生命裡面，梁弘志是我蔡琴這個人拼圖的一大塊！那時候，我以為我失去了這個人，可是每次我到不同的地方，演唱〈恰似你的溫柔〉的時候，每個人都會唱、每個人都能唱，不管他是什麼年紀，不管他是男人還是女人、是年輕人還是中年人，甚或是老人……所以梁弘志你好棒，你寫的這首歌已經深入到每個人的心裡面，我想到你，我會捨不得，但是我唱著這首歌的時候，我就佩服你。只要我還在的一天，我會把〈恰似你的溫柔〉唱遍世界的每一個角落！

我要在這裡告訴大家，感謝上帝賜給梁弘志寫這首歌的靈感，其實它好多字、好多歌詞是來自《聖經》，像「到如今」這三個字。所以難怪他的歌可以流傳這麼久，感謝梁弘志，感謝上天給我們這個機緣，感謝上帝還賜給我有舞台、有聲音。有機會我還會唱下去——〈恰似你的溫柔〉！（2014 蔡琴寫於梁弘志追思會）

林詩達之歌

專輯名稱	演唱者	發行日期
林詩達之歌	林詩達	1978

曲目A	作詞	作曲
1. 傳奇	李季準	林詩達
2. 秋風吹	靈漪	毛毛
3. 把思念託付小雨	靈漪	林詩達
4. 白茉莉	李臨秋	林詩達
5. 承諾	靈漪	林宇
6. Colours Of The Rainbow	姚敏	Vir Pereira

曲目B		
1. 緣牽緣繫	靈漪	林詩達
2. 閃爍的霓虹	靈漪	毛毛
3. 雨紛紛	李臨秋	林詩達
4. 小雨敲窗	靈漪	林宇
5. 我怎能離開你	奧國民謠	
6. End Of The World	Sylvia Dee	Arthur Kent

專輯簡介

林詩達的名字，是突然冒出來的！

就像是遠遠天邊的星，那樣突然冒了出來，發放著光芒。

……說起林詩達，恐怕是整個民歌樂壇中，最早用音樂和人們交往的人，她的起步最早，雖然那是不值得多提的鬻歌生涯，卻是一段很重要的生活體驗。

九歲，林詩達小小年紀，就因著環境、因著興趣，也因著父執輩的喜愛和幫襯，稚子的林詩達，就站在舞台上，用她的歌聲去感動聽者。

九歲開始，林詩達就東奔西闖，走南行北，在各地用歌詮釋生命和感情，也用歌聲換取應得的掌聲。

就因為從小在外，靠著唱歌賺錢，使林詩達成長得較快，也使她比任何人都具有更濃烈的感性。就因為工作上接觸面的複雜而廣泛，加上她易感的個性，很早很早，林詩達就試著用音符，把這些心懷寫成歌曲。更會在無事時，自己輕吟淺唱地哼著自己寫的曲詞，用來排遣工作以外的早熟的孤寂和落寞。

民國六十六年，林詩達到台北來闖天下，在幾個餐廳裡駐唱，一方面也在林二處學琴藝。其實，那時候林詩達的鋼琴造詣已然不惡，只是她一直都要更上層樓。

由於林二本身，當時正極力尋找被人遺忘的閩南語歌謠的老作者，像李臨秋、周添旺等人，這些人就常常到林二的住處，談談說說。而林詩達也得緣在林二處，和這些老輩歌謠作者相識。

……因為和李臨秋相識，在幾次相聚、歡談之後，在三重市的一個海產餐廳中，有了認親的口約，最後，林詩達拜李臨秋為乾爹，為閩南語歌謠界，增添了一段佳話。

同時，林詩達也把她自己以前寫成的曲子，拿給林二評賞，經過林二、黃克隆的欣賞，一首〈小雨中的回憶〉，就被新格唱片給購下了，並且被用在劉藍溪的第一張專輯唱片中，成為很受歡迎的一首歌。

這首曲詞都出自林詩達之手的〈小雨中的回憶〉，有一份揮之不去的淡淡感傷，使人難以忘懷，而林詩達這三個字，也開始被廣大的聽眾群熟知，促使她成為現代民歌壇的一員健將。

在隨著民歌謠作家登臨電視的時候，林詩達和廣播界名人李季準相識，兩個人都互相佩服對方的才能、才情，而結為一對很好的異性朋友，相互砥勵，並且還合作寫了一首歌，叫〈傳奇〉，收在林詩達自己的專輯唱片中。

……雖然，林詩達也一直強調：她只是唱自己喜歡的歌，寫自己深深的感受，彈自己愛彈的曲調，而不是一般的所謂民歌手，因為她的曲子大多是流行曲。

然則，不論林詩達怎樣堅持，她終還是現代民歌的一員，且人人都希望她能有更大的發揮。（杜文靖，《秋風裡的低語》）

海山唱片　民謠風　歌手作品輯　○　葉佳修

葉佳修之歌

專輯名稱	詞曲、演唱	發行日期
葉佳修之歌	葉佳修	1979

曲目A

1. 赤足走在田埂上
（葉佳修、劉嘉玲演唱）
2. 讓我輕輕地告訴你
3. 蘇花道上（家書）
4. 無題
5. 鄉間的小路
6. 山‧水‧寄情

曲目B

1. 早安太陽
2. 踏着夕陽歸去
3. 思念總在分手後
4. 小螞蟻
5. 小村的故事
6. 鄉居記趣

專輯簡介

早期許多聽民歌的人多半是透過齊豫演唱的〈鄉間的小路〉，或是潘安邦的〈外婆的澎湖灣〉才知道有葉佳修這號人物，然而其實他的創作生涯起源甚早。早在 1974 年的時候他就寫下了處女作〈流浪者的獨白〉，並在廣播人凌晨所主持的「平安夜」節目中發表作品。

而在眾歌手紛紛參加「金韻獎」，或是「民謠風」的民歌比賽時，他已經在「龍塢樂府」教吉他，並擔任「民謠風」的評審。1977 年，當《金韻獎》發行第一張合輯時，他已經在凌晨的介紹下，連人帶歌簽給了當時的海山唱片，成為旗下基本歌星，和費玉清成為同門師兄弟。

就在海山唱片琢磨著該如何推出這位基本歌星的時候，民歌風潮正在興起，而葉佳修也就適時成為傳統的海山唱片和這陣新時代音樂風潮接軌的人物。

在早期的創作者中，葉佳修是一位不折不扣的「草地郎」，他的鄉土田園風格，宛如西洋民謠歌手 John Denver 一樣，在民歌圈獨樹一格。他曾在文章中自述，從小在花蓮長大的他，直到考上大學時，才來到台北，見識到「都市生活」。而且也是在考上大學後的新生期間，為了追求隔壁班的女孩，才苦練三個月的吉他，開始用歌曲傾訴自己的心聲。沒想到從此迷上唱歌，吉他沒彈多久，就開始在西餐廳唱歌賺錢，就此踏入一個完全新鮮的世界，開啟了他日後的音樂生涯。（王竹君）

歌手自述

這一代的歌

不知打什麼時候開始，我們的耳畔多出了一種異響；輕輕的，像微風。卻又在不覺間，刮得我們耳際嘶嘶作響。這，就像清晨市場的打鐵舖，它總是有一搭、沒一搭的叮叮咚咚。或許，市場的喧囂吞沒了它單調的節奏，但，不容否認的是，我們仍能在冥冥中，感受到它確然的存在著──這一代年輕人的歌，不也正似如此嗎？

戰戰兢兢的歌者

來自不同的角落，帶著不同的生活背景與思想，我們都聚結在音樂這莊嚴的廟堂裡，怯生生地窺著窺著……胸中充塞著對音樂幾近瘋狂的熱中，和因著不夠專業化的知識，而戰戰兢兢的態度，描出了我們這一小撮所謂民歌手的共同畫像。在諸多音樂界的專家與先進前，我，絕不敢僭稱對整個的「民歌」推動工作，扮演一個作曲、作詞的角色，倒毋寧說是在很艱苦的壓榨出心裡感受之餘，運用少得可憐的音樂知識，慎重又慎重地，將這些心底的語言串起來。就算這些音符與文字會顯得十分幼稚，我仍執著得近乎倔強地鍾愛它們，因為，我深信，再經過一段時光後，就將不會再表現得如此「童年」了──除非自甘墮落不求進境，而那是不可能的。我想。

感謝天，我是個草地郎

從小就生活在鄉村，對鄉居生活有著偏執狂似的喜愛，這種感覺，尤以身處繽紛十彩的大都市之後為甚。所以，在我笨拙的筆下，總脫不出草地郎的土氣與憨厚，在最近發行的《葉佳修作詞、作曲、演唱專輯》唱片裡，我毫不保留地將生為鄉下孩子的喜悅，精心撩撥出來。每當沐浴在淳樸的鄉野小景中時，就想學 John Denver 敞開喉頭大叫一聲──感謝天，我是個草地郎！

風鈴的告白

常常認為在這一陣掀起民謠沙塵的狂飆中，個人只是一串隨風而起，叮噹作響的小風鈴。最最應該感謝的，是那些為了民歌胼手胝足的幕後英雄，因著他們滴滴點點的努力耕耘，才會有今日蔚為風氣的局面，讓我們這一群年輕人有塊屬於自己的音樂園地，肆意地發揮。還有，對給予我們支持與關愛的廣大群眾，衷心地道聲：「謝謝您！」（葉佳修，《唱自己的歌》）

外婆的澎湖灣

專輯名稱	演唱者	發行日期
外婆的澎湖灣	潘安邦	1979

曲目A	作詞	作曲
1. 盼	周興立	周興立
2. 紛紛飄墜的音符	周興立	周興立
3. 想你	周興立	周興立
4. 問，於七夕	謝尚文、葉佳修	葉佳修
5. 驚奇	孫儀	湯尼
6. 思念總在分手後	葉佳修	葉佳修

曲目B		
1. 外婆的澎湖灣	葉佳修	葉佳修
2. 給妳·女孩	靈漪	林詩達
3. 憶兒時	李叔同	W. S. Hays
4. 細數朵朵雲	孫儀	湯尼
5. 春天·春天	孫儀	湯尼
6. 乘風歸去	靈漪	林詩達

故鄉的風

專輯名稱	演唱者	發行日期
故鄉的風	潘安邦	1980

曲目A	作詞	作曲
1. 年輕人的心聲	葉佳修	葉佳修
2. 甜美的夢	周興立	周興立
3. 晨露	曾永壽	曾永壽
4. 我怎能離開你	瓊瑤	德國民謠
5. 回家	陳道光	陳道光
6. 那遙遠的地方	佚名	Roy Budd

曲目B		
1. 故鄉的風	林明賢	劉因國
2. 陽光和小雨	鄧育昆	鄧育慶
3. 恰似你的溫柔	梁弘志	梁弘志
4. 矮男孩	佚名	佚名
5. 告訴我為什麼	姚立	姚立
6. 山谷中的燈火	佚名	Joe Lyons, Sam C. Hart & The Vagabonds

1961 年十二月在澎湖的海風與陽光中誕生的潘安邦，一世人都與「澎湖灣」緊緊相扣。青春年少以一首〈外婆的澎湖灣〉成了校園民歌王子，1989 年登上中國中央電視台春節聯歡晚會，演唱〈外婆的澎湖灣〉和〈跟著感覺走〉紅遍大江南北，也唱進無數華人的思鄉心靈。趁著澎湖灣的浪潮，他一共出了六十二張暢銷專輯。在大陸人心目中，除了「阿里山」、「日月潭」，他們也記住了潘安邦的家鄉「澎湖灣」。

潘安邦臨終時，二十六歲的獨子在枕邊為他輕輕再唱一次〈外婆的澎湖灣〉。當他卸下塵勞，駕鶴歸去，愛妻王志翔將他的骨灰一半撒在澎湖灣的海浪中，一半攜回美國葬在老父墓旁。

澎湖縣政府將潘安邦的舊居──澎湖篤行十村舊眷舍裝飾一新。潘安邦幼時和外婆互動的溫馨畫面，製成雕像裝置在門前矮牆上，永遠留住了那一段美好的時光，所有的遊客都可以在眺望海景之餘，聽見潘安邦快樂地唱著〈外婆的澎湖灣〉，並講述「澎湖灣」的故事。因著潘安邦，澎湖成了熱門景點，澎湖縣政府也認定潘安邦是澎湖永遠的代言人！並且在潘安邦身後，為他建立了潘安邦紀念館。

潘安邦雖然只有高中學歷，但是家世不凡，父親是國軍少將，曾任總統府會計長；爺爺是北伐師長，而姑媽琦君位居文壇十大女作家之首；妻子王志翔畢業於美國加州大學。在妻子心目中，潘安邦是位「有想法、有內涵」，俊帥開朗的男子，總是綻放著燦爛的笑容，努力保持著斯文清新的形象；對長輩也非常孝順，是個表裡如一的人。

他的歌聲深情婉轉，扣人心弦，陪伴著 1960 至 1970 年代出生的人成長、浮沉。經典代表作品：〈外婆的澎湖灣〉、〈聚散兩依依〉、〈鄉間小路〉、〈爸爸的草鞋〉、〈思念總在分手後〉，迄今仍為大家傳唱。潘安邦唱小調韻味十足，與費玉清並稱「雙雄」！他也是台灣藝人登上中央電視台春晚的第一人。

1993 年，潘安邦跟著愛情的感覺，不願錯過

俊朗的潘安邦不只歌聲好，同時能文能畫、多才多藝。
（民風樂府提供）

經紀人夏玉順口中的好女孩王志翔，選擇了婚姻，退出歌壇。之後移民美國，代理「三宅一生」等全球知名時尚服裝品牌，擁有了自己的事業，也生下獨子潘帷智。2000 年他重返歌壇，沒想到 2008 年主動脈剝離，差點死亡，從此病痛纏身。2013 年 2 月 3 日腎臟癌引發腎衰竭，病逝於林口長庚。

潘安邦離去逾年，王志翔仍在和丈夫「遠距離戀愛」，她說愛家的潘安邦最怕的就是「生離死別」，所以他只肯生一個孩子。生前，總是尊重她，給她空間，兩人幾乎不一起在媒體前出現。這個永遠的大男孩她認識了三十年依舊初心不變，重情、直率、純樸，並且極為善良，幸好這份善良都留在兒子身上。

談到潘安邦的才華，她說：「沒有人知道潘安邦文筆不凡又會畫畫，從小就是壁報高手。」二十歲遇見他，五十二歲失去他，讓她到現在哀傷都無法平復，可是執信因果、努力種善因的潘安邦希望自己「不再轉世、不再回來」。她既愛他就隨他，或許，平靜些，她會著手將思念化成文字，刻畫出潘安邦豐美動人的一生。（李小敏）

〈外婆的澎湖灣〉

當葉佳修剛認識潘安邦的時候，心裡頗不是滋味，因為唱片公司對這位高大英挺的男歌手極為重視，為他寫歌就是為他造勢。可是兩人聊了一下午後，葉佳修對潘安邦口中的澎湖和外婆，留下了深刻的印象，加上自己也出身鄉間，於是沒多久這首歌就產生了。而且往後葉佳修與潘安邦一家相交融洽，還拜了潘安邦的父母為乾爸媽。

這首歌也讓海峽對岸的中國人在「阿里山」、「日月潭」之外，認識了「澎湖」。在縣政府的規畫下「澎湖眷村文化保留區」，保留了潘安邦的故居，成為熱門景點，而在潘安邦故居的巷頭，則是另一位值得懷念的歌手，張雨生的故居。（王竹君）

〈年輕人的心聲〉

當年在義大利學電影的青年導演徐進良，回國後一口氣拍了幾部年輕人的電影：《拒絕聯考的小子》、《不妥協的一代》……以及《年輕人的心聲》。這部電影由吳念真編劇，不但拍攝出當時年輕人的心情，也捧紅了大眼睛的胡雪芬。

葉佳修寫這首歌的時候，還在金門當兵，不過並不影響他為潘安邦寫歌，除了這首歌外，他同時期還為潘安邦的父親寫了〈爸爸的草鞋〉，歌詞具有濃厚的緬懷家鄉之情，可是當時送審未過，審查被禁的公文還曾寄至金門，上面畫上紅線，寫著「為賊統戰」四個字。（王竹君）

〈甜美的夢〉

這首歌的原名並不是〈甜美的夢〉，而是〈兩個夢〉，可是當年送新聞局審查未過，原因是：一個人不能有「兩個夢」，只能對「一個夢」專心一致。其實這首歌談的是單戀與失戀，用〈甜美的夢〉其實有諷刺之意，潘安邦每次在演唱會上唱這首歌時都會說起其中緣由。

詞曲作者周興立長居美國，擁有紐約哥倫比亞大學雙碩士及教育博士學位，活躍於美東華人音樂圈，不但愛唱歌，也創作許多歌曲。潘安邦第一張專輯中的〈盼〉、〈紛紛飄墜的音符〉……等歌曲，均出自他之手。（王竹君）

出塞曲

專輯名稱	演唱者	發行日期
出塞曲	蔡琴	1980

曲目A	作詞	作曲
1. 出塞曲	席慕蓉	李南華
2. 被遺忘的時光	陳宏銘	陳宏銘
3. 相思雨	娃娃	林耀文
4. 怎麼能	梁弘志	梁弘志
5. 船	瓊瑤	佚名

曲目B		
1. 抉擇	梁弘志	梁弘志
2. 遠颺的夢舟	李振華	李振華
3. 晨書	呂文慈	陳宏銘
4. 送別	李南華	李南華
5. 庭院深深	瓊瑤	劉家昌

秋瑾

專輯名稱	演唱者	發行日期
秋瑾	蔡琴	1981

曲目A	作詞	作曲
1. 永遠永遠不變	梁弘志	梁弘志
2. 菜根譚	許乃勝	蘇來
3. 贈別	杜牧	林耀文
4. 意難忘	慎芝	俊一
5. 紅薔薇	盧雲生	郭芝苑

曲目B		
1. 秋瑾	許乃勝	蘇來
2. 想你的時候	蔡琴	梁弘志
3. 飄零的落花	劉雪庵	劉雪庵
4. 憂鬱的影子	羅錡	羅錡
5. 小白菜	中國民歌	

編按：蔡琴的專輯唱片自1981年的《秋瑾》
之後，便不再歸於《民謠風系列》之下，而以
個人名義出版，數量眾多。

蔡琴的歌，每一首都像詩。

她把人世滄桑，唱成無數風景……

蔡琴從 1977 年參加海山唱片主辦的「民謠風」歌唱比賽開始，出道迄今推出了七十三張專輯，演唱了一千一百四十九首歌曲，拍攝了四部電影，演出了七部歌舞劇，推動無數公益演出。

蔡琴於 1957 年 12 月 22 日誕生於高雄，祖籍湖北。她有一對愛唱歌的父母，她的嗓音溫柔低沈，猶如窖藏美酒，在民歌手中獨具特色。

曾有評論家如此形容：蔡琴的歌聲波瀾不驚，是一種被遺忘的古老語言，有一種古典的優雅。嗓音低迴婉轉，淳厚沉穩，極富感染力，她的聲音有一種讓人平靜的力量。

蔡琴是什麼時候知道自己會唱歌的呢？

小學四年級，一個人在浴室對著洗臉盆唱歌的時候，蔡琴就發現自己的聲音竟然可以那麼低。她哼著三歲時父親教她唱的〈綠島小夜曲〉，一遍又一遍，臉盆成了很好的音箱，小蔡琴就這樣沉浸在對自己聲域的驚喜中……

唱歌超過三十五年，蔡琴說她的故事、她的內心、她的人……也訴說著大家看不到的那一面的她。她有把握唱出一首歌絕無僅有的美感。蔡琴坦承：「我很愛聆聽，有一雙很好的耳朵，我的心裡也有。一聽歌就知道作者創造這首歌的情調。但是我覺得我有一種『再創造』的能力。現在我把自己的生命歷程加入歌裡，除了呈現和體驗原作者的故事，更可以用我自己的生命為它增色……」

與導演楊德昌的一段姻緣，是蔡琴人生最大的考驗。

幸好，在困境中，上帝為她開了一扇窗，她主持的廣播節目，讓她盡吐胸中塊壘，創下超高收聽率，2002 年電影《無間道》中劉德華與梁朝偉在音響店不約而同為蔡琴〈被遺忘的時光〉的歌聲沉迷的一場戲，讓蔡琴的歌再度爆紅，八年內竟然舉辦了一百二十場演唱會，事業再創高峰。

「可以沒有人愛你，你不可以不愛自己！」是蔡琴在婚姻中學到的最大教訓。2005 年做完腫瘤手術，2008 年受浸成為基督徒，蔡琴說：「以前責任我都自己扛，現在，天塌下來，上帝會幫我扛！」

有人說，蔡琴的人生比歌聲精采。在全球大都會殿堂華麗演出，蔡琴的風趣幽默是歌聲外的一絕，全場的歌迷幾乎都是與她神交多年的知己，他們愛她充滿療癒力的醉人歌聲，更疼惜她一路走來的人生。

他們會陪著蔡琴一路唱下去……（李小敏）

蘇來談蔡琴

二十嘟噹歲的時候，我和她都抱著吉他參加了比賽，結果她第三，我第五。得獎後的短暫交流裡，發現我們相同的不只是鼻樑上的那副眼鏡；我們還有著相同的文學愛好，但是她比我更敏銳，更早看到了世界的另一面。

這個有著最最磁性嗓音的女孩，常常忘東忘西：送她回內湖家門口了，那麼大的包包幾乎要倒出來才找得到鑰匙。她論事頭頭是道，可愛就可愛在這種時不時的糊里糊塗。我聽著她愁苦如煙、低沉到心底的歌聲，實在不能把日常裡率性而為的那個人聯想在一起。

我喜歡聽她說話，有時是故帶天真的腔調，有時是調侃自嘲的段子。在場上，她說的和唱的一樣動聽，我常躲在側幕看她演出，心裡羨慕極了。

去她家吃飯，到了門口，貼著一張十道大菜的宴客單，她最拿手的香酥鴨，簡直就是飯店大師傅的手藝。她演「果陀劇團」的歌舞劇，我到後台探望，她特別高興。因為老友如我者，才知道她有多努力，從前連跳舞都邁不開步子的肢體，到現在舞台上可以載歌載舞，這是多大的轉變。

「民歌 30」過後，我們又十年不見。和乃勝約了去她家的當天，她來電說：「為了見你們我去染髮了，哈哈！」又問：「乃勝染頭髮了嗎？」我還來不及回答，她又說：「不然多不禮貌啊，咱倆都黑髮！哈哈哈！」也只有她，才能把老友相見弄得跟相親似的。對我來說，她不只是唱片裡的那個歌手，她叫蔡琴。（蘇來）

出生於澎湖的陳宏銘。（陳宏銘提供）

〈被遺忘的時光〉

陳宏銘（詞曲作者）：我看不大懂五線譜，人生卻幾乎都繞著音樂在打轉，彷彿天生註定就是音樂人。從高三時參加海山唱片「民謠風」第一屆民歌比賽，成為民歌手，後來為了生計當過警察，到現在成為全職詞曲創作人，甚至因此婚變，我發現人生再多轉折，我就是離不開音樂。

小時候我就很喜歡亂哼亂唱，當時長輩常罵我在唱「白賊歌」。長大後，我才知道這是我的天分。我十八歲時寫的代表作〈被遺忘的時光〉，不但被蔡琴唱紅，到現在算一算包括法語版（侯孝賢電影《尋找紅氣球》主題曲）、香港版（電影《無間道》插曲）、馬來西亞版（電影《超渡》主題曲）、德國人聲樂團 Klangbezirk 的 a cappella 版本，和劉德華的新專輯翻唱等，再加上台語及客語版本，已經有超過十五種版本的不同歌手及唱法。

那時我念高三，住在台北。某個雨夜裡，雨滴打在窗上，我突然回想起小學時在澎湖生活的點滴情境，靈感一動譜下〈被遺忘的時光〉這首歌，從此和音樂結下不解之緣。

那年，我在學校當慈幼社社長，台北永琦百貨前舉辦海山唱片「民謠風」第一屆歌唱比賽，吉他社長因報名人數少，硬找我「湊一腳」，和齊豫、葉佳修和童安格等人同台比賽。當時我唱了自己以家鄉澎湖林投所寫的〈別了彩雲〉，被海山唱片邀請加入校園民歌手行列；隔年〈被遺忘的時光〉就被第二屆的民歌手蔡琴唱紅。

蘭花草・蝸牛與黃鸝鳥

專輯名稱	演唱者	發行日期
蘭花草・蝸牛與黃鸝鳥	銀霞（旅行者三重唱）	1979

曲目A	作詞	作曲
1. 蝸牛與黃鸝鳥	佚名	佚名
2. 可愛的家鄉	銀霞	銀霞
3. 銀色獨木船	葉佳修	葉佳修
4. 回顧	銀霞	銀霞
5. 偶然	吳統雄和山野服務的朋友們	
6. 我覺得驚奇	佚名	佚名

曲目B		
1. 蘭花草	胡適	陳賢德、張弼
2. 回答	林小茹	林小茹
3. 在這個時刻	王巧明	王巧明
4. 霞光・相思林	葉佳修	葉佳修
5. 小語	佚名	佚名
6. 我願	林伯宜改詞	謝峰賜

專輯簡介

早在 1977 年，銀霞就在劉家昌的製作下在海山唱片發行了《秋詩篇篇》這張專輯，可是發完她就回美國繼續念書。直到 1979 年回國後，唱片公司把她和「旅行者三重唱」湊在一起搭檔，推出了這張具有童趣的專輯。其中〈蝸牛與黃鸝鳥〉固然受歡迎，但是〈蘭花草〉更是流行，銀霞也成為當年「玉女」的最佳代言人。

這張專輯掛名製作的鍾光榮和桂鳴玉，是早期海山《民謠風》專輯部分的重要推手。蔡琴的兩張專輯《出塞曲》和《秋瑾》都是由鍾光榮製作，而桂鳴玉則負責策畫宣傳，日後更是一手開創了「點將唱片」，推出許多國語歌壇的傑作。（王竹君）

《你那好冷的小手》專輯封面、封底。

歌的故事

〈蘭花草〉

這首由胡適的新詩〈希望〉譜寫而成的歌曲，當時真是傳遍大街小巷，不過流傳的版本多半由銀霞所演唱。這首歌早在被灌製成歌曲時，已經是救國團中傳唱已久的歌曲，據說是作曲者張弼在小時候為了要加深背詩的印象所譜成的歌曲，而後由他的舅舅陳賢德引進救國團，成為團康歌曲之一。（王竹君）

〈偶然〉

吳統雄：〈偶然〉這首歌應該算由我執筆的集體創作。我在大學時代每學期都為救國團服務，擔任山野營隊的輔導員，久而久之，隊員們都稱我為「阿雄哥」。

有一年寒假，我在中橫公路慈恩站，幾位輔導員在一起，想要教隊友一首簡單的新歌，當時只有我比較熟悉樂理記譜，就由我寫了下來，並且介紹出去，一時間幾乎成為救國團團歌。……過了一、兩年，我在中橫公路的洛韶站擔任輔導員，教一位原住民的小妹妹唱這首歌，她覺得歌詞太短了，於是我們又一起加了一段副歌……

很抱歉，我真的已不記得四十年前，在中橫風雪小站中其他友人的名字。印象中有一位比我矮胖、笑眯眯的輔導員提議要給隊員們一些欣喜，所有的輔導員就一起起鬨，我就開始寫譜……所以，作者應該是「吳統雄和山野服務的朋友們」。

這首流傳甚廣的歌，詞曲作者曾經被誤植為「林伯宜」或是「劉家昌」，林伯宜兄後來以公開信表明並非這首歌的作者，而是他當年擔任唱片製作人，因為一時沒找到作者，所以才會掛他的名字。而劉家昌先生雖經書信請教和媒體報導，迄今未做出適當說明。

旅行者三重唱——城門城門雞蛋糕

專輯名稱	演唱者	發行日期
旅行者三重唱——城門城門雞蛋糕	旅行者三重唱	1980

曲目A	作詞	作曲
1. 城門城門雞蛋糕	童謠	組曲
2. 我不知道風是在哪一個方向吹	徐志摩	袁中平
3. 我們的公雞不見了（Our Cock Is Dead）	喀麥隆童謠	
4. 相見歡	李後主	邱岳
5. 花兒我願了解你	童安格	童安格

曲目B		
1. 青海青	羅家倫	呂泉生
2. 明朗的樂章	童安格	童安格
3. 成功的小舟	童安格	童安格
4. California Dreaming	John Phillips、Michelle Phillips	
5. 蒙古牧歌	蒙古民歌	
6. 愜意的情景	童安格	童安格

專輯簡介

三位修長挺拔的大男生，眉宇間憂鬱深鎖的文青氣息。由童安格、邱岳和袁中平三位復興美工同班同學所組成的「旅行者三重唱」，是海山唱片《民謠風》系列所培養的重唱團體，在以女聲二重唱居多的民歌團體中獨樹一幟。征戰許多民歌比賽的「旅行者三重唱」，最後終於獲得海山唱片的青睞，於1978年成軍，首支單曲〈杭州姑娘〉收錄在1979年所發行的《民謠風2》。出道之初，替同為海山旗下的玉女歌手銀霞的《蘭花草・蝸牛與黃鸝鳥》等多張專輯唱片擔任和聲，同時也終於有機會灌錄屬於自己的唱片。

「旅行者」團名源自袁中平大哥由「Travelers」翻譯的命名。袁中平是「旅行者三重唱」的主唱兼團長，受兄長藝文的薰陶，會的樂器不少；至於擅長小提琴和鋼琴，三人中個頭最高的邱岳，則是團中Bass的角色。而俊帥的童安格，在邱岳和袁中平的調教下，也把吉他彈得有模有樣。

復興美工三年的同窗情誼，以及對藝術的共同愛好，讓三人培養出音樂上的絕佳默契。1980年海山為他們出版《旅行者三重唱》同名專輯，專輯中收錄多樣類型的民謠歌曲，並多由袁中平編曲。除創作民謠〈青海青〉及民歌〈蒙古牧歌〉外，也有童謠〈城門城門雞蛋糕〉的串燒組曲。翻唱美國民謠團體The Mamas & Papas的〈California Dreaming〉以及歌曲〈Our Cock is Dead〉，則是1970年代年輕人熱愛西方民謠的體現；而童安格所寫的四首創作歌謠，讓他從民歌時代即展露創作光華。改編自徐志摩的新詩、由袁中平作曲的〈我不知道風是在哪一個方向吹〉則是民歌風的創作歌謠。

隨後1981年搭配瓊瑤的電影，和李碧華一起發行《聚散兩依依》合輯，這張合輯是阿B和呂秀菱主演的同名電影原聲帶，三人除灌錄三首歌曲外，袁中平和邱岳也在電影中參與演出，其中〈生命來得巧〉及〈讓我的歌把你留住〉是最知名的歌曲。

「旅行者三重唱」成軍時間並不長，隨著民歌風潮的轉向，三人也各自分飛。其中邱岳遠赴舊金山學習攝影，在視覺美學耕耘出一片天地；而童安格則憑藉其優異的外型及創作實力，不僅參與戲劇演出，隨後更成為寶麗金唱片旗下的暢銷偶像創作歌手。至於袁中平，後來也赴美修習音樂，1989年以《逍遙遊》專輯獲得金鼎獎之榮耀，近年則鑽研於古琴，並任教於南華大學之民族音樂學系。（王承偉）

旅行者三重唱，左起：童安格、袁中平、邱岳。（民風樂府提供）

夢的衣裳

專輯名稱	演唱者	發行日期
夢的衣裳	羅吉鎮	1981

曲目A	演唱	作詞	作曲
1. 夢的衣裳（《夢的衣裳》主題曲）		瓊瑤	古月
2. 神話	李碧華、羅吉鎮	瓊瑤	古月
3. 她說她愛這個地方		葉佳修	葉佳修
4. 迷離		梁弘志	梁弘志
5. 木棉花開		娃娃	林耀文
6. 小別秋雨		劉家昌	劉家昌

曲目B	演唱	作詞	作曲
1. 夢的衣裳 （《夢的衣裳》主題曲）	李碧華	瓊瑤	古月
2. 水車	李碧華、羅吉鎮	瓊瑤	古月
3. 一直一直（《夢的衣裳》插曲）		瓊瑤	古月
4. 遙寄相思		葉佳修	葉佳修
5. 鄰家的女孩		梁弘志	梁弘志
6. 有個早晨（《夢的衣裳》插曲）		瓊瑤	古月

歌手簡介

1980 年後，隨著民歌風潮的轉向，「海山唱片」所製作的國語歌曲又回到 1970 年代──他們所擅長的「男＋美女」、「歌曲＋電影」的老路上。從銀霞到李碧華，從潘安邦到羅吉鎮，民歌手與歌星的身分合而為一，《民謠風》系列遂走入歷史。

世新廣播電視科畢業的羅吉鎮，和梁弘志是同學，還曾經一度一起在西餐廳演唱，並參加演唱會。他最初是在《民謠風》第四集中錄唱兩首單曲〈心星〉與〈奇妙的女孩〉，同年發行專輯《夢的衣裳》。專輯名稱來自瓊瑤所寫的同名小說所拍成的電影，由呂秀菱、秦漢主演。專輯中除了〈夢的衣裳〉同名主題曲外，唱片中羅吉鎮和李碧華合唱的插曲〈神話〉，是當年傳唱甚廣的歌，羅吉鎮和李碧華被塑造成一對「金童玉女」，可是這張專輯推出後沒多久，他就當兵去了。

退伍後，羅吉鎮繼續在「歌林唱片」發行了好幾張專輯：《居》、《如果有一天》、《夏天夏天》、《一往情深》、《奈何》、《凡夫俗子》等，還主持節目並演電影，1990 年代後退居幕後。（王竹君）

人的故事

李碧華

專輯同名歌曲〈夢的衣裳〉雖然很紅，可是不及插曲〈神話〉受歡迎。和羅吉鎮一起演唱這首歌的李碧華，最初是在《民謠風 3》中演唱〈露珠〉一曲，然後就在海山唱片的安排下，和「旅行者三重唱」一起發行了搭配電影《聚散兩依依》的同名專輯，循著打造國語歌星的路線進入流行音樂界。不過她清純的聲音與形象，也有過去校園歌手的感覺。1980 年代中期，《浮水印》、《開卷詩》等專輯開啟了她國語歌曲事業的高峰，直到 1990 年代末期才淡出音樂圈。（王竹君）

李碧華《聚散兩依依》專輯。

第七曲

其他唱片公司

大風起兮，雲飛揚。除了新格《金韻獎》、海山《民謠風》系列唱片外，還有許多其他精彩的唱片，分屬於當時不同的唱片公司，助長了民歌風潮的推廣，也培養了許多後來掌領國語流行音樂風潮的人物。

這些或許你還記得，或許被遺忘的專輯，都是每一位參與者的心血結晶。

認真找找，你會了解：

什麼是民歌的波西米亞村？
民歌史上最長的一首組曲是什麼？
趙樹海為什麼被民歌手們叫做「趙老大」？
李宗盛所寫的第一首歌出現在哪裡？
〈天天天藍〉有什麼故事？
潘麗莉為什麼值得懷念？
誰是任祥？
還有，滾石唱片所發行的第一張專輯……

● 四海唱片

鄉音四重唱：《秋天裡的野菊花·農村酒歌》、《車站風光》
邱晨：《新民風第一輯——邱晨的季節》
天水樂集：《李建復專輯——柴拉可汗》、《蔡琴、李建復聯合專輯——一千個春天》
靳鐵章：《給我一片安樂土》

● 歌林唱片

《新金曲獎》——青年創作園地 1、2
黃仲崑：《你說過／我想問你》、《記得我／無人的海邊》（綜一唱片）

● 拍譜唱片

蘇來：《讓我與你相遇》
侯德健：《龍的傳人續篇》
鄭怡：《小雨來得正是時候》

● 滾石唱片

吳楚楚、潘越雲、李麗芬：《三人展》
邰肇玫、施碧梧：《邰肇玫·施碧梧二重唱創作專輯》
邰肇玫：《邰肇玫創作專輯》（光美發行）、《雪歌·蘆葦》
潘越雲：《再見離別》、《天天天藍》

● 麗歌唱片

趙樹海：《趙樹海專輯》

● 環球唱片

《現代歌謠——青年創作專輯 1》

● 鄉城唱片

《鄉城組曲》

● 民間有聲出版社

潘麗莉：《名歌集》
任祥：《任祥民歌專輯》
楊錦榮：《青草地》
《長短調》（鳳凰之歌）

● 亞洲唱片

1984《新人獎》

四海唱片

「四海唱片」成立於 1950 年代，創辦人廖乾元先生早年以編輯歌本起家，而後製作語言教學唱片，其中《英語九百句型》可說是當年學習英語的指標，也奠定了四海出版的基礎。1960 年代，四海唱片出版的八吋黑膠小唱片，專門翻製西洋排行榜歌曲，蔚為風潮。同一時期，四海唱片也製作國語流行歌曲，和創作〈綠島小夜曲〉、〈梁山伯與祝英台〉的著名音樂大師周藍萍合作，發行原創國語流行音樂。除此之外，四海唱片也發行許多國樂、藝術歌曲，以及兒童音樂，路線和當時其他唱片公司較為不同，走在流行音樂與嚴肅音樂之間。

四海唱片 ○ 鄉音四重唱

秋天裡的野菊花 · 農村酒歌

專輯名稱	演唱者	發行日期
秋天裡的野菊花 · 農村酒歌	鄉音四重唱	1979

曲目A	曲目B
1. 秋天的野菊花	1. 鍾山春
2. 紅彩妹妹	2. 午夜香吻
3. 彎彎的垂柳青青的山	3. 紫丁香
4. 在銀色的月光下	4. 夢裡相思
5. 農村酒歌	5. 不變的心
6. 台東調	6. 杏花溪之戀

車站風光

專輯名稱	演唱者	發行日期
車站風光	鄉音四重唱	1980

曲目A	曲目B
1. 車站風光	1. 合歡山上雪花飄
2. 玉簪花	2. 愛情的代價
3. 今宵多珍重	3. 大清早
4. 不了情	4. 相伴相牽
5. 童謠組曲	5. 雙雁影
6. 愛的呼聲	6. 天黑黑

專輯簡介

「鄉音四重唱」和出道較早的「原野三重唱」，是 1970 年代台灣兩大男聲合唱團。很巧的是，這兩個團體都是由兄弟檔組成。鄉音四重唱成軍於 1976 年，由兄弟鄧志鴻、鄧志浩兄弟（男高音），結合王滄津（男中音）和潘茂涼（男低音）共同組成。優美的四部和聲，中規中矩的造型，演唱經過改編的流行歌曲，有別於當時所謂的「靡靡之音」，深受電視台與歌迷的歡迎。

從 1976 年組團到 1983 年解散為止，「鄉音四重唱」一共錄製了兩張專輯。第一張專輯中的創作曲〈秋天的野菊花〉由鄧志鴻作詞、鄧志浩作曲，是獻給老作家楊逵的作品。除此之外，兩張專輯中詮釋了台灣民謠、中國民謠、上海老歌等眾多不同曲風的歌曲。然而後來兄弟間因各自理念不同，鄧志浩走入劇場，鄧志鴻則走入秀場，分道揚鑣，直到多年後才重新合作。（布舒）

楊逵：聽電視電台的靡靡之音，是一種精神上的虐待。前年夏天，鄧家兄弟到東海花園來，為我唱了一支〈秋天的野菊花〉，開啟了我耳朵閉塞之門，讓我思想起年輕時聽過，自己也曾哼過的許多被埋沒了好久的「鄉音」，精神為之一振！（唱片推薦語）

杏林子：鄉音四重唱是我們所熟悉的，這幾位年輕人，幾乎是我看著長大的，多少細雨濛濛的黃昏，多少明月如霜的秋夜，他們就席地圍坐在我的病床邊，輕彈他們的新曲，向我述說他們的夢和理想，那份對藝術的執著，嘗試著「返樸歸真」，將中國歌曲賦以更中國人的精神和風格。我多麼高興他們正朝著這個方向努力，也欣然今天他們有這樣的成績拿出來。（唱片推薦語）

四海唱片 ○ 邱晨

新民風第一輯
——邱晨的季節

專輯名稱	演唱者	發行日期
新民風第一輯——邱晨的季節	邱晨……等	1980

曲目A	演唱者
1. 郵差先生	邱晨
2. 朝陽	邱晨
3. 相思	潘麗莉
4. 青青河畔草	王勃
5. 我曾遇見	邱晨、范廣慧
6. 遠方的男孩	劉蒼苔

曲目B	
1. 只有你	邱晨
2. 恰查某	邱晨
3. 少年	李麗芬
4. 想你在秋天	邱晨
5. 湖畔的柳樹	邱羽君、邱詩純
6. 消逝的鴛鴦	范廣慧

專輯簡介

圓圓的臉上，頂著一頭圓圓的短髮——標準披頭四的髮式，這是邱晨在早期民歌圈的造型。

在他還沒走入幕前時，他所寫的既純情、又女性的歌曲〈小茉莉〉、〈風！告訴我〉、〈看我，聽我〉大受歡迎，沒有人相信這些歌出自一位大男生的筆下。

1980 年他終於推出第一張個人專輯，不但本人演唱，還有一票在當年西餐廳演唱的高手助陣：潘麗莉演唱了〈相思〉，這首歌獲得當年金鼎獎最佳作曲；而王勃和李麗芬這兩位西洋歌曲大將也都拔刀相助，將他們首度錄音的作品，獻給了邱晨。

然而這些歌都只是邱晨創作的一部分，三年後他帶出「丘丘合唱團」，改寫台灣流行合唱團歷史。1987 年更創作出首張報導台灣原住民部落的人文音樂創作《特富野》。（王竹君）

歌手自述

我愛天空

有一件事情很複雜，我必須趁早來澄清。

「邱晨到底是誰？」

王夢麟說：「媽的，我原來以為邱晨是個老頭子。」

陳明韶說：「起初看他很斯文，後來又聽說他討厭打領帶。」

包美聖說：「哎呀，邱晨，你的聲音在電話中好好聽哩！」

葉佳修說：「邱『大哥』，我要當兵了，若有三長兩短，後事由你處理。」

新格唱片的朱課長說：「邱晨，我告訴你，噓，不要讓別人聽見，昨天我朋友去北投，聽見陪浴的女生在浴室裡唱你的〈小茉莉〉。」

……從以上的對話看來，可以確定邱晨是個大男生；他的作品，自從〈小茉莉〉、〈風！告訴我〉、〈看我，聽我〉，到今天的〈尋夢的孩子〉，顯示校園歌曲已經漸受重視，電影界及流行歌壇都需要「這一代的歌聲」。

那麼，讓我來談談自己以及「邱晨奮鬥史」吧。

老實說，我一直被別人的誤解所困擾。除了王夢麟以為我是個老頭子外，有好些初次見面的朋友都告訴我：「哎呀，原來邱晨是男生。」這個誤解的來源有兩個，一是「邱晨」這兩個字非男非女，頗費猜疑；一是新格唱片把我的歌，處理得非常女性化，演唱人是女生，編曲形式也柔得化不開。

如果當初的〈小茉莉〉由王夢麟的粗嗓子來處理，〈風！告訴我〉由黃大城吼唱，〈看我，聽我〉由趙樹海猛喊，聽眾一定不會以為邱晨專門寫「女生的歌」，也不會聯想「邱晨是女生」。

我真是一個男人，不信可以問我前任女朋友。冬天的時候我喜歡喝米酒燉土雞；夏天每天喝啤酒；一年四季都抽長壽；如果人家送我三五牌香菸，通常會被我放在桌角讓它發霉。我喜歡土味，不喜歡洋味。

……當我檢視往事……過程是：高一留級、彈吉他、失戀、老大專落榜兩次、當兵、學音樂理論、退伍上大學、大三寫歌、大四時「金韻獎」首度徵曲，把我首批作品十五首全買了、畢業失業半年、當記者繼續作曲。

這個過程是難以畫分說明的。作曲是整個生活的感覺，作曲不只是看懂樂理或彈得一手好吉他；對我而言，留級和失戀都是邱晨的芽與根。

留級，使我離開正規的高中生活，以彈吉他、遊山玩水度過當兵前三年的黃金年華。

失戀，使我一直習慣於獨來獨往的心境，使我覺得吉他比女生還美麗。其實，那次失戀的「神經震盪」，在退伍時也平息了，我並不認為世界比較黯淡，我心中的愛情還是一樣綺麗，只是不再輕易的寫情書；我把熱情化為旋律。這樣既不會有再失戀的危險，又可以賺錢。

……我這輩子最鮮的幻想是駕駛噴射機，如果不行，降而求螺旋槳飛機，再不行，將來有機會去國外求學時，加入滑翔機俱樂部也不錯。

我真是迷死了天空，那使我覺得無情無恨的天空。（邱晨，《秋風裡的低語》）

李建復專輯——柴拉可汗

專輯名稱	演唱者	發行日期
李建復專輯——柴拉可汗	李建復	1981

曲目A	作詞	作曲	編曲
1. 漁樵問答	蘇來	蘇來	陳志遠
2. 寒山斜陽	靳鐵章	靳鐵章	陳志遠
3. 武松打虎	許乃勝	蘇來	陳揚
4. 歌者抒懷	許乃勝	蘇來	陳志遠
5. 傻子的理想	蘇來、李壽全合寫		陳志遠

曲目B	作詞	作曲	編曲
1. 天水流長	靳鐵章	靳鐵章	陳志遠
2. 古城夢迴	許乃勝	蘇來	陳志遠
3. 柴可拉汗組曲	靳鐵章	靳鐵章	陳揚
(序曲/塞外/柴可拉汗/別離/征戰/尾聲) 故事/李壽全,敘述/郎雄			

蔡琴‧李建復聯合專輯——一千個春天

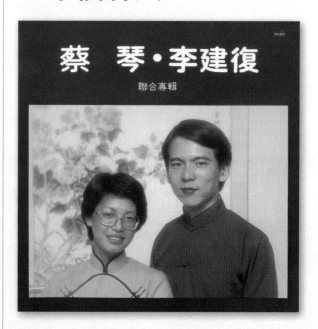

專輯名稱	演唱者	發行日期
蔡琴‧李建復聯合專輯一千個春天	蔡琴、李建復	1981

曲目A	作詞	作曲
1. 跟我說愛我	梁弘志	梁弘志
2. 一千個春天	許乃勝	蘇來
3. 意映卿卿	許乃勝	蘇來
4. 古厝	許乃勝	蘇來
5. 白浪滔滔向前航	蘇來	蘇來

曲目B	作詞	作曲
1. 我的鋤頭扛在肩	許乃勝	蘇來
2. 搖搖童謠	許乃勝	蘇來
3. 歡喜慶豐年	許乃勝	靳鐵章
4. 細說從頭	許乃勝	蘇來
5. 長途旅行	蘇來、李壽全合寫	
6. 謝幕曲	許乃勝	蘇來

歌手簡介

1980年，民歌走入商業市場已經三年，唱片公司愈來愈商業化的氣息，加上詞曲賣斷的不合理制度，使得一群「傻子」組成了一間音樂工作室，決心發揮自己的理想，自己製作專輯。原本計畫出版三張（《李建復專輯》、《李建復‧蔡琴合輯》、《蔡琴專輯》），但在出版兩張專輯後，卻因銷售成績不盡理想而宣告解散，留下這兩張野心蓬勃，氣勢浩大的精采作品……

李壽全談「天水樂集」

我一直很努力去嘗試新的音樂概念，也許我的企圖比較大，總覺得除非這個歌的歌詞旋律是非常好的，你只需用一把吉他就能表達；不然當歌詞和歌曲的部分不是那麼完整的時候，就會需要編曲。此外還包括一些製作人和詞曲創作的概念，你要幫歌手去定位，幫整個音樂的特性去定位，整張唱片的概念會在裡面產生，這就是所謂製作人很重要的工作。

「天水樂集」後來不了了之，我想我們最初的動機、理想都沒有錯，只是時間比較早，這樣的一個理念沒有辦法繼續下去，可能我們裡面還是缺少一個生意人。而當時也太年輕了，只是覺得想做什麼就做什麼，沒有考慮很多跟商業上的配合。不過我們這些人也沒有後悔，或是懷疑當初做這些東西值不值得，因為至少現在有人提到這張唱片時都覺得我們做得很好，我們自己也覺得很不錯。我會覺得好是因為那時精神可嘉，那樣的精神是沒有辦法再去尋找回來的，這是最難的。就好像說你現在要做校園歌曲或民歌，已經失去那樣的環境給你的衝動，那種精神是永遠找不回來的。即使當時那樣地粗糙、生澀、不成熟，卻都是很可貴的東西。（林怡君，《永遠的未央歌》）

歌的故事

《柴拉可汗》、《一千個春天》專輯
2005復刻版導聆

〈柴拉可汗〉、〈細說重頭〉

長達十一分鐘的〈柴拉可汗〉交響詩組曲，是李壽全受到 Chris de Burgh 的《Crusader》專輯啟發，乃決定做一首結合演奏曲與口白橋段的長篇敘事詩，並且把故事背景設定在十一世紀的蒙古平原。當時才二十二歲的靳鐵章發揮想像力，把李壽全的故事寫成六段式的長曲，並且特意用了一些中東式的音階來表現塞外風情……

《一千個春天》專輯中的〈細說從頭〉組曲，則是和〈柴拉可汗〉相呼應的嘗試。〈柴拉可汗〉是一氣呵成的長曲，〈細說從頭〉則刻意讓六首歌各自有獨立的面貌分散在唱片的 A、B 兩面。這套由蘇來和許乃勝合作的組曲，在精神上與雲門的「薪傳」呼應，企圖用六首歌描繪出先民渡海來台、落地生根、世代傳承的歷史。六首作品曲勢起伏、風格殊異，又要能夠創造內在的連貫性。李壽全說，這其實也帶著「Rock Opera」（搖滾歌劇）的味道。

〈一千個春天〉、〈意映卿卿〉

〈一千個春天〉是陳香梅自傳的書名，她在抗戰時期和美國飛官陳納德的愛情故事膾炙人口，許乃勝讀罷大為傾倒，而有了這首歌。〈意映卿卿〉從林覺民的〈與妻訣別書〉發展出來，用另一種角度重寫每個人都在課本裡讀過的故事，悽惻悲壯，是當年「大時代」精神的又一展現，也可看作蔡琴〈秋瑾〉的姐妹篇。

（李建復提供）

〈跟我說愛我〉

梁弘志的〈跟我說愛我〉是「天水」兩張專輯中唯一不是由六位成員創作的歌曲。這首歌是當時同名電影的主題曲，李壽全取得同意，把它收錄在新專輯的開場。梁弘志的第一首作品〈恰似你的溫柔〉在前一年由蔡琴唱紅，開創了兩人的音樂生命。他們合作的〈讀你〉、〈抉擇〉，也都是膾炙人口的經典。許是上一張故意把主打歌〈天水流長〉放在 B 面的做法證明「行不通」，這次他們做了一點點妥協，把「賣相最好」的歌推到最前面來。〈跟我說愛我〉果然大受歡迎，成為「天水」兩張專輯中最紅的歌，專輯也跟著沾光，銷售成績略勝一籌。（馬世芳）

「天水樂集」成員難得全部聚在一起拍照，照片內獨缺當時在當兵的靳鐵章。左起：許乃勝、李壽全、蘇來、李建復、蔡琴。（許乃勝提供）

民歌的波西米亞村

1980 年冬天，蔡琴、李建復、李壽全、靳鐵章、許乃勝和我一起合組了「天水樂集」。正在緊鑼密鼓的籌備階段，李壽全和我因為各自的租房合約到期，就商議著乾脆找間大點的合租，住一起不但工作方便，大家討論唱片製作也有個地方。於是就找到了四維路的康樂大廈，整整五十台坪，三房一大廳。

當時壽全已離開新格唱片，我則靠寫歌維生，兩人都覺得最好再找個人來分攤房租。剛好陳小霞正要找房，我們就把朝天井的套房讓給了她，各自住進了面朝陽台的雅房。這個老式公寓的空間設計很寬敞，雖然住五樓，但有老舊的破電梯，倒也不用爬樓梯。客廳本來空無一物，我們買了張最便宜的綠色地毯鋪起來，加上一張日式的矮炕桌，朋友來了全坐地毯上。我們在上面唱歌做夢，吃飯說笑，喝酒的喝酒，抽菸的抽菸……要不了多久，地毯就左一個右一個菸燙的痕跡（但其實「天水樂集」五個男生都不怎麼抽菸），端的是：「談笑無鴻儒，來往皆弦歌。」

朋友們都愛這無拘無束的聚會所在，一個個都來報到！常來的除了天水成員，記得還有馬兆駿、洪光達、韓正皓、鍾少蘭、楊耀東、鄭怡、陳揚……

常來找小霞的都是青春正當時的小女生，其中一位後來嫁給李壽全，一位嫁給陳志遠。小男生有一位後來也出了唱片，就是林禹勝。

有些新歌的首演就是在這裡開始的，〈月琴〉的故事就不再多說。天水樂集絕大部分的歌都是在這裡首唱，專輯概念也在這裡成形。有一次過年前，大家還在我房間打了通宵麻將。李壽全不管戰局如何都面不改色，陳揚則坐在榻榻米上，背靠著我的床，死都不肯挪動搬風，同時因為陳揚噸位重，所以小霞每打出九筒就笑著喊：「陳揚！」

陳小霞搬進來後也開始寫歌，在那間面朝天井的房間，她低聲吟唱了那首〈唯一的期盼〉，後來發表在《金韻獎 10》中，成了她從事流行音樂事業的起點。

在那個只有地毯的客廳，大家來了全唱歌，只有一個人喜歡模仿說笑話，他模仿得有聲「有色」，把我們笑得躺在地毯上滾來滾去、喘不過氣，有此奇才的人就是費玉清。

蔡琴曾經擦破膝蓋來到這裡，家裡開醫院的許乃勝，不動聲色地找藥膏幫她處理。蔡琴也曾在這裡很俐落地幫我剪了個運動髮型。

現在的朋友全認為我是美食行家，可是當年為了款待同為台南人的許乃勝，我曾煮了鍋牛奶麥片，外加甜不辣、茼蒿菜，淋上沙茶醬，還有臉問他要不要再來一碗！

在這裡，我度過了一段以為離開校園就不會再有的歡歌歲月，並不知道人生最美好的時刻就是此刻。口袋雖沒有幾毛錢，但夢想卻一大堆。就像天水樂集的團歌，那首〈傻子的理想〉唱的：「心裡懷著一份理想，就像暗處有了光亮……懷著一份理想，處處是天堂，處處是──天堂。」（蘇來）

〈一千個春天〉手稿，蘇來的字。（許乃勝提供）

〈意映卿卿〉送審手稿，許乃勝的字。（李建復提供）

理想和才氣縱橫的「天水」哥兒們：（左起）靳鐵章、蘇來、李建復、李壽全。（蘇來提供）

四海唱片 ○ **靳鐵章**

給我一片安樂土

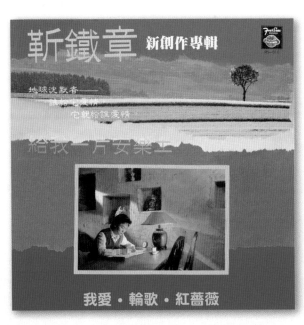

專輯名稱	詞曲、演唱者	發行日期
給我一片安樂土	靳鐵章	1984

曲目A

1. 給我一片安樂土
2. 輪歌
3. 小河情韻
4. 我愛
5. 無線電台

曲目B

1. 四重奏
2. 紅薔薇
3. 第一月台
4. 期盼
5. 紅薔薇（演奏曲）

歌手簡介

靳鐵章像是一位古代憂國憂民的書生，直接走入了民歌的時代。他為李建復寫〈曠野寄情〉，為施孝榮寫〈易水寒〉，為黃大城寫〈漁唱〉，而這位書生歌手，終於在1984年推出了他個人的第一張專輯，心中所思所念，仍是故園的單純與和樂。

給我一片安樂土，
沒有黑煙和廢氣，有新鮮的空氣可呼吸，
沒有喧囂和噪音，有清脆的鳥語可聆聽，
沒有濁流和汙水，有清澈的小溪可垂釣，
沒有罪惡和暴行，有和善的人們在歡唱，

在這片安樂土上，我們生存、安祥、生活、安寧，生存安祥，生活安寧，多麼美好，就在這片安樂土。（王竹君）

（民風樂府提供）

歌手自述

我的迢迢音樂路

有人說〈給我一片安樂土〉是一首環保歌曲，事實上它有環保的想法，但範圍還要更大些。

我大學主修化學，化學這門科學無疑造福了人類，開啟人類的文明，但是我在大四時選修了系主任所開的一門課「環境化學」，主要的內容是在介紹工業造成的環境汙染、以及消除汙染的方法等。於是我心中有了疑問，化學成就了人類幸福的生活，還是正在毀滅人類？

就在畢業半年前的一個濕冷台北的冬雨深夜，突然靈感來了，寫下〈給我一片安樂土〉這首歌，寫出了我對這個世界的祈求：一個沒有噪音、空氣和水汙染的生存空間，最後一段我祈求一個沒有罪惡和暴行的世界。

民國六、七十年代，由於國家在國際上節節敗退（如中美斷交），民間生活物質條件遠不如現在，國內政治也在戒嚴中，台灣是個苦悶而缺乏信心的年代，校園民歌運動就像一聲驚雷般燃燒了整代年輕人的心，整個一代的年輕人在音樂的領域開始了自我的認同──唱自己的歌，能在那個偉大的運動中扮演了音樂創作者及歌手的角色，實在是幸運又驕傲！

成立「天水樂集」是我們幾個年輕人衝撞體制的實際行動，做自己的音樂（不受唱片公司安排）及發行版稅制度（要求音樂製作公司合理報酬）是兩大宗旨，過程刺激又精采，它的意義不在於成功與否，而在於開之先河，我真高興我有參與。

一個人能在三、四十年後聽見別人傳唱自己年輕時創作的歌，真是一生中極大的福報，我非常的感恩。我的音樂創作之路，仍在繼續，對我而言，它是生命中的修鍊，更是一種無與倫比的享受……（靳鐵章）

歌林唱片

「歌林唱片」是橫跨 1970、1980 年代響噹噹的老字號唱片公司，它的母公司是創立於 1963 年的歌林電器。歌林因與日本淵源深厚，日本的成功案例讓歌林意識到：明星及軟體內容的產製是協助音響等電器銷售的最佳幫手，也因為想要複製此一成功的行銷模式。歌林在 1970 年代初期成立音響出版部，陸續簽下許多年輕歌手。不同於麗歌和海山唱片的走向，歌林旗下的歌手以新派的表現方式出名：從初期「金曲獎」的洪小喬，到 1970 年代中期後陸續發掘或簽下黃鶯鶯、劉文正、鳳飛飛、高凌風、張艾嘉、江蕾、蕭孋珠……等歌手；同時代理香港寶麗金唱片，發行鄧麗君、溫拿、陳秋霞、及阿倫、阿 B……等人的專輯，盛極一時，可說是 1970 年代的天王天后宮。（王承偉）

新金曲獎——青年創作園地 1

專輯名稱	演唱者		發行日期
新金曲獎——青年創作園地1	鄭麗絲、周治平、黃大軍……等		1981年3月31日

曲目 A	演唱者	作詞	作曲
1.何年何月再相逢	鄭麗絲	皮羊菓	羅萍
2.春天你來	黃大軍、周治平	楊錦榮	楊錦榮
3.童年	陳珮瑜	蔡筱玲、熊美玲	熊美玲
4.一縷輕笑	金瑞瑤	蔣芝山	蔣芝山
5.如果	鐘有道	方離	逸之青

曲目 B			
1.玻璃魚	陳珮瑜	陳昭儀	熊美玲
2.星夜	鍾有道	黃仁清	黃仁清
3.鐘聲	鄭麗絲	皮羊菓	羅萍
4.山坡裝得滿籮筐	黃大軍、周治平	蔣芝山	蔣芝山
5.心之旅	金瑞瑤	王大空	蔣芝山

新金曲獎——青年創作園地 2

專輯名稱	演唱者		發行日期
新金曲獎——青年創作園地2	林慧萍、鄭麗絲、陳佩瑜……等		1981年9月15月

曲目 A	演唱者	作詞	作曲
1.仲夏夜之夢	鄭麗絲	俞麟華	羅萍
2.飄	陳佩瑜	陳小霞	陳小霞
3.莫掩住你的瀟灑	黃大軍、周治平	陳小霞	陳小霞
4.火鳳凰	林慧萍	張禮棟	羅萍
5.兩小無知	區瑞強	區瑞強	區瑞強

曲目 B			
1.白紗窗裡的女孩	林慧萍	黃克昭	黃克昭
2.何日再續笙歌夢	鄭麗絲	林文俊	羅萍
3.小星星	周治平、陳佩瑜	陳光陸	陳光陸
4.出關	周治平、黃大軍	宋天豪	吳連華
5.蘆葦花	陳佩瑜	黃大軍	黃大軍

（本頁圖片皆出自唱片封底）

專輯簡介

隨著歌林唱片的壯大，旗下歌手陣容益發堅強，而在 1970 年代和老牌海山及麗歌唱片形成鼎足而三的局面。但是當同為家電公司的新力於 1976 年成立新格唱片，並在 1977 年以《金韻獎》在商業銷售上取得巨大的成功後，1971 年以《金曲獎》奠基，而後長期耕耘流行市場的歌林唱片自然不想缺席。

因此在事隔十年之後，發行這些民歌風的合輯唱片，歌林很自然的會想要延續當年《金曲獎》所帶起的風潮與盛況，因此才會有《新金曲獎》系列專輯的誕生。歌林除了延用《金曲獎》的名號外，就連當年唱片封套上及電視節目中布景所使用的豎琴 ICON 也仍然保留，目的就是希望連結並強化歌林唱片與創作歌謠的關聯性。

在 1970、1980 年代旗下曾大牌如雲的歌林唱片，雖然不像新格《金韻獎》及海山《民謠風》那樣，在樂迷心中能直接與校園民歌畫上等號。然而回顧兩張《新金曲獎》的合輯，許多在 1980 年代知名的音樂人，都曾在這些合輯中啼聲初試。

1981 年間，歌林一口氣推出了兩張《新金曲獎》合輯。之後一直要到 1985 年九月，才又發行了第三集《龍舞》，其中收錄了吳宗憲首次發表的錄音單曲〈天倫家鄉〉，由童安格作詞作曲；以及楊俊賢（楊濬）演唱，由陳雲山所譜寫的〈龍舞〉，成為《新金曲獎》的收官之作。（王承偉）

鄭麗絲。

陳珮瑜。

周治平。

黃大軍。

林慧萍。

金瑞瑤。

人的故事

鄭麗絲

1981 年三月發行的《新金曲獎》第一輯中的〈何年何月再相逢〉，是專輯中流傳甚廣的歌曲。主唱鄭麗絲的嗓音極其清亮，曾學習過聲樂，鋼琴吉他都擅長，就是因為這首歌而讓音樂界認識了她。可是歌林唱片後來偏向於塑造日本偶像型歌手，較為清純的鄭麗絲並沒有加入這一班列車，而是選擇加盟綜一唱片，發行過《泛泛之輩》、《若是有緣》等多張個人專輯唱片。（王承偉）

周治平、黃大軍、陳珮瑜

周治平、黃大軍的〈春天你來〉、〈山歌裝得滿籮筐〉也是《新金曲獎》內受人矚目的歌。周治平和黃大軍一同長大，又是世新廣電的同班同學，除了唱歌外，兩人也共同走上幕後創作的道路，日後分別成為寶麗金和藍白、綜一及金點唱片炙手可熱的製作及創作人。至於聲線溫暖，當年就讀護校，演唱〈玻璃魚〉的陳珮瑜，後來改名陳黎鐘，除在加盟藍白唱片後發行《當你決定要走》、《一千個纏綿》等多張專輯唱片外，也寫過江蕙〈無言花〉等多首歌曲，歌唱實力與創作才情兼具。（王承偉）

林慧萍、金瑞瑤

當年這幾張唱片的歌手灌錄專輯時多還不滿十八歲，正是神采飛揚的青春年少。像是還在念高中、彈得一手好吉他的林慧萍，於餐廳駐唱時被發掘並簽約歌林，還沒發行個人專輯前先在《新金曲獎》的合輯中發表單曲〈白紗窗裡的女孩〉。自《新金曲獎》之後被打造成新一代的歌林玉女掌門人，因為外型與歌唱實力兼具，在歌林與後來的點將唱片時代都極受歡迎。而文化音樂系科班出身的金瑞瑤，也在《新金曲獎》之後搖身一變，以濃濃的日本風，唱出翻譯歌曲〈飛向你飛向我〉，繼沈雁、江玲後，和林慧萍被歌林塑造成新一代的當家偶像。（王承偉）

你說過／我想問你

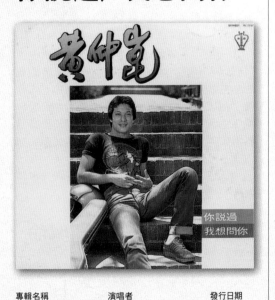

專輯名稱	演唱者	發行日期
你說過／我想問你	黃仲崑	1980

曲目A	作詞	作曲
1. 我想問你	晨曦	陳欣易
2. 牽掛	洪小喬	洪小喬
3. 我不說，你也不會講	蔣芝山	蔣芝山
4. 星兒在微笑	蔣芝山	蔣芝山
5. 旅途的風光	李安	李安

曲目B		
1. 你說過	吳文良	洪小喬
2. 偶然！偶然！	黃雅文	黃雅文
3. 驪聲	鄭貴昶	鄭貴昶
4. 貝殼海	黃雅文	黃雅文
5. 繡著小花的手提包	李安	李安

黃仲崑健美陽光的外型，在1970年代歌壇
中十分特出。（黃仲崑提供）

記得我／無人的海邊

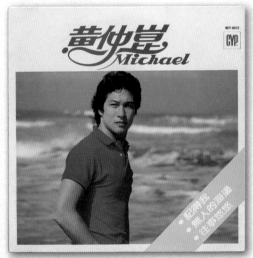

專輯名稱	演唱者	發行日期
記得我／無人的海邊	黃仲崑	1982

曲目A	作詞	作曲
1. 記得我	孫儀	吉田拓郎
2. 別後的思念	莊奴	張毅
3. 花語	朱伯毅	張仲宜
4. 雨過的彩虹	黃大軍	陳小霞
5. Longer	Dan Fogelberg	Dan Fogelberg
6. 你的鼓勵	黃仁清	黃仁清

曲目B		
1. 無人的海邊	楊立德	洪光達、馬兆駿
2. 往事悠悠	江仲	江仲
3. 走出陰影	孫儀	
4. 不要回頭	馬兆駿	洪光達
5. Let Your Love Flow	Larry E. Williams	Larry E. Williams
6. 小星星的見證	蔣榮伊	蔣榮伊

（編按：這張專輯由綜一唱片製作，四海唱片發行。）

歌手簡介

從 1975 年楊弦揮舞創作民歌的大旗開始，經過五年的各種大小民歌比賽、百花齊放的民歌唱片後，到了 1980 年，國語流行音樂界已經沒有人再計較這種歌曲到底應該怎麼稱呼了。民歌的出現，可以說讓國語歌曲經歷了一番改革，讓青年學子重新喜歡自己創作的歌曲。

歌林唱片原本就有早期洪小喬的《金曲獎》創作資材，又擅長偶像明星的塑造，這兩項元素加在一起，就出現了早期非常受歡迎的男性青春偶像──黃仲崑。健美挺拔的身材、赤子般的陽光笑容──黃仲崑的出現，在 1970 年代一片奶油小生的歌壇中顯得非常與眾不同。

因為寄情音樂，黃仲崑在就讀世新時，勤練吉他，成立吉他社；並在西餐廳自彈自唱時被星探發掘而出道。他幸運地得到當時如日中天的歌林唱片的賞識，於 1980 年發行首張個人專輯《你說過／我想問你》。洪小喬原創的〈你說過〉是專輯主打歌，在經過重新編曲之後，透過黃仲崑暖男聲線的吟唱，加上民謠的調性和流暢的旋律，叮嚀著戀人久別之後，仍要記得捎來愛的絮語，讓人一聽就產生共鳴而朗朗上口。

這張在民歌鼎盛時期所推出的專輯唱片，除了〈你說過〉之外，還有洪小喬創作的〈牽掛〉，以及〈我想問你〉、〈驪歌〉等首首民謠調性的金曲，讓專輯甫一推出就大賣，而黃仲崑高大帥氣的偶像外表與 T 恤牛仔褲的率性造型，也讓他出道即受到青春少男少女的喜愛。和許多歌壇的男藝人一樣，求學時期出道的他，初嘗走紅滋味，即面臨當兵中斷演藝生涯的考驗。兩年的軍旅生涯和弟兄們的朝夕相處，讓黃仲崑褪去稚氣清澀，多了自信與成熟。

退伍後加盟了當時剛成立的「綜一唱片」，一首翻唱日本吉田拓郎原曲的〈記得我〉，成功地喚回歌迷對黃仲崑的記憶。隨後發行的《黃河的水》中，和同門師妹楊林合唱〈故事的真相〉，以及 1990 年初在「瑞星唱片」發行的〈有多少愛可以重來〉，都是他廣為人知的代表作品。（王承偉）

拍譜唱片 PoP

以翻版西洋音樂起家的「拍譜唱片」，是台灣翻版西洋歌曲的「末代王朝」。接續了早年翻版唱片如《學生之音》的模式，推出西洋排行榜歌曲，而且在開始之初，還曾發行過西洋單曲小唱片，並印行「告示牌」排行榜，成為當年喜歡西洋流行音樂的年輕人購買的指標。1970 年代初期，拍譜唱片進入國語歌曲市場，曾發行過比莉、歐陽菲菲等流行音樂，後來走入相關的民歌市場，除了代理發行過齊豫、侯德健等人的專輯外，也進入自行製作的範圍，先後發行蘇來、鄭怡等介乎民歌與流行間的專輯，也推出李亞明、薛岳等人的流行作品。（王竹君）

拍譜唱片 ○ 蘇來

讓我與你相遇

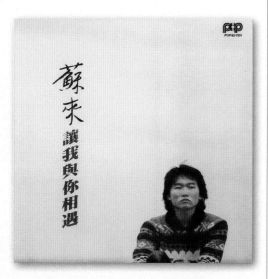

專輯名稱	演唱者	發行日期
讓我與你相遇	蘇來	1983

曲目A	作詞	作曲
1. 傳言	席慕蓉	蘇來
2. 讓我與你相遇	席慕蓉	蘇來
3. 我的孤獨	蘇來	蘇來
4. 愛情宣言	蘇來	蘇來
5. 雨落向何方	朱陵	蘇來
6. 這次你離開我	蘇來	蘇來

曲目 B		
1. 化粧師	席慕蓉	蘇來
2. 異國浪子	賴西安	蘇來
3. 航海家的故事	賴西安	蘇來
4. 夏日雪花	賴西安	蘇來
5. 尋找	許乃勝	蘇來
6. 半生緣	蘇來	蘇來

專輯簡介

無論是哪一個時代，總存在著這樣一群年輕人，他們多愁善感，內心孤獨，喜歡藝術文化，經常思考，原則頗多，而對感情問題則特別纖細敏銳。而當文學，或是詩歌風潮來襲，必將適時揭竿而起——這種人，我們叫他蘇來。

蘇來也是橫跨《金韻獎》和《民謠風》比賽及合輯的創作歌手，〈月琴〉、〈中華之愛〉等歌曲讓大家認識了他，他的歌〈迎著風、迎著雨〉還被收錄於國中音樂教科書。這張專輯是他第一張個人專輯，將席慕蓉的詩譜成了恆久的歌。（王竹君）

蘇來（右）以席慕蓉的詩為詞，譜了多首歌曲。（蘇來提供）

歌手自述

我從青春走來

那時，我是個憂鬱、內向又自卑的青春小孩。一個讀詩選長大的小孩，浪漫而又嚴肅，對這個世界充滿了一知半解的感想，小小的胸懷祕藏了許許多多的幻想。這些幻想中，沒有一個是要成為歌手。我本來是幻想成為一名作家的；蒼白而孤獨，並且註定了懷才不遇。然後，民歌席天捲地而來。突然，所有年輕的心裡想的、所有校園唱的、所有電台播放的，統統是貼心而又和過去的流行歌不一樣的曲調。我不知道，民歌年代正旗正飄飄地向我走來。我也不知道，以後的以後，我會又寫又唱，並且一腳跨進了民歌年代。我只是想換一個方式說說我心中的話，做做我的青春大夢而已。

我喜歡隨興地唱，喜歡聲音在空間裡迴盪的感覺，能夠把心中的話說——不，是「唱」出來——這是無比快樂的事。那感覺像是你擁有了一本會開口唱歌的日記，它既含蓄又奔放，既浪漫又感傷。歌聲裡有我精神的桃花源，長那麼大，我第一次裝上了翅膀，讓自己飛起來，逃離所有人世的不快。寫歌來記錄青春是一件最自然的事。

民歌運動說的也就是這麼簡單的道理。只要有夢就會有歌。民歌年代是一個精神還沒有輸給物質的年代。我用青春寫下了歌，歌見證了我的成長，本來應該是祕密的個人內在世界，能成為許多人口裡哼唱的旋律，這是初時萬萬料想不到的……

再唱一段，思想起——走過了那個時代，令人懷念的是消失了的青春，我並不真的懷念那個時代；因為理想依舊，浪漫不改，活在現代，還有更多更多的歌要唱出來。（蘇來，《永遠的未央歌》）

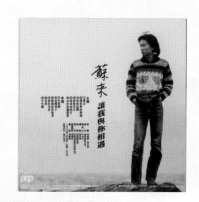

龍的傳人續篇

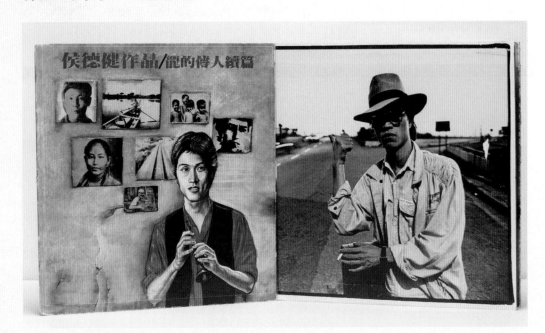

專輯名稱	詞曲、演唱者	發行日期
龍的傳人續篇	侯德健	1982

曲目A

1. 把自己唱出來
2. 好像
3. 高速公路
4. 未來的主人翁

曲目B

1. 潮州人（泰棉邊境難民營的故事）
2. 給魏京生
3. 龍的傳人續篇
 a. 何苦如此（《1905的冬天》電影主題曲）
 b. 花開花謝
 c. 青春舞曲
 d. 永永遠遠

《龍的傳人續篇》內頁有多幀張照堂的攝影作品。（張震洲攝影）

專輯簡介

當年的政府文宣機關，肯定是對侯德健又愛又恨。中美斷交後，政府以他的〈龍的傳人〉一曲喚起同仇敵愾的心情，可說是文化宣傳最好的範例。然而接下來的「出走」行徑，顯然是在政府臉上打了一巴掌，於是與侯德健一切有關的事務均被凍結，《龍的傳人續篇》發行於他出走前不到兩個月，自然從此不見天日。（王竹君）

標準的文藝青年侯德健。(《回家想你歌》內頁)

侯德健

這是侯德健在出走大陸之前沒多久發行的專輯,當時他在接受我的電台節目訪問時說,之所以會有這個構想,是因為參加了杭立武先生召集的泰北之行,遇見許多難民,聽他們訴說了許多動人的故事。

唱片中的〈潮州人〉就是這次的見聞帶來的靈感寫出來的。這張唱片最動人的部分之一,是張照堂拍攝的內頁黑白照片;只有一張例外:泰棉邊境難民營潮州人一家人,是郭冠英拍的。

張照堂當年拍了許多藝文界人士的照片,2014 年張照堂在台北市立美術館的展覽中,歌手部分只見到侯德健與楊祖珺二人。

整張唱片是侯德健自己作曲、作詞、編曲和演唱。侯德健非常認真、用心地製作了這張專輯,企圖心也很大,他的歌喉在這張的表現也還算不錯。

音樂部分除節奏組外,弦樂由陳志遠編曲,弦樂團有二十六人次,合唱有二十四人次參與了錄音的過程。好幾首歌用了國樂器,如〈未來的主人翁〉的二胡和〈給魏京生〉中的嗩吶,效果都很突出。

從 1980 年的秋天到 1982 年的秋天,整張唱片的錄音製作花費了侯德健兩年的時間。每一首歌都有單頁的文字配合張照堂的黑白照片與歌詞:〈高速公路〉確切的描述了當時經濟正起飛的台灣,一年可以吃掉一條高速公路建造的費用。

〈龍的傳人續篇〉是一個組曲,其中包含了被電影《1905 年的冬天》拿來做主題曲的〈何苦如此〉;另外還有〈花開花謝〉、〈青春舞曲〉和〈永永遠遠〉。其中的〈青春舞曲〉是傳統歌謠,讓人不禁聯想到在同一年,羅大佑的一次個人演唱會也唱了〈青春舞曲〉,同名標題的演唱會實況專輯在 1985 年出版,其中也有一首歌名字是〈未來的主人翁〉。〈給魏京生〉很明確的表達了侯德健當時對於中國大陸的政治環境的想法,但是就在這張唱片發行沒多久,他就自己一個人去了中國大陸。也因此,這張專輯幾乎完全沒有機會宣傳就下市了,成為極少數人的珍藏。

侯德健在當時是個道地的文青,從 1978 年創作〈龍的傳人〉之後,經常積極參與許多跟民歌相關的活動。因為他原就不常以歌手的身分、而是以創作人的身分出現,所以參加的演唱會並不多。當時我主編的書常邀他寫稿,他的文筆真的很不錯;我所主辦的座談會也經常邀請他出席,因此他也是我家客廳的常客之一。

就在他無預警的出走之前,他還跟我談到他才出生沒多久的兒子要取什麼小名,沒料到不幾日他竟「叛逃」了,這對我來說實在太難以接受!因此我生了他好多年的氣。直到 1989 年十一月我去北京,在長城飯店見到他,我都還不想跟他說話呢!我和侯德健在多年後終於和解,他住在台北的時候偶爾也見面喝茶談天,並有幸在他初創作〈轉眼一瞬間〉時,在此曲被李建復錄成唱片前,得以聆聽他自己唱的試聽版。

他並在余光中教授八十大壽的演唱會中,加入最後〈龍的傳人〉問世三十週年的演唱部分。(陶曉清)

侯德健專輯《卅歲以後才明白》。

小雨來得正是時候

專輯名稱	演唱者	發行日期
小雨來得正是時候	鄭怡	1983

曲目A	作詞	作曲
1. 小雨來得正是時候	陳煥昌（小蟲）	陳煥昌（小蟲）
2. 如果妳說	李宗盛	李宗盛
3. 一千個夜	鄭華娟	鄭華娟
4. 愛情的神奇	鄭華娟	鄭華娟
5. 長夜	簡維政	簡維政

曲目 B		
1. 憶吾愛	陳煥昌（小蟲）	陳煥昌（小蟲）
2. 結束	李宗盛	李宗盛
3. 無法解答的問題	戈登	戈登
4. 走一個下午	戈登	戈登
5. 弦上詩	張雪映	韓正皓

專輯簡介

「那個唱〈月琴〉的女孩出唱片了！」

這是鄭怡這張專輯的廣告語，可是〈月琴〉發行於 1981 年，而這張專輯發行於 1983 年下旬，中間這兩年，剛崛起於民歌界的鄭怡毫無作品。

這兩年期間，從李壽全、陳揚，到侯德健，一張專輯因為不同的理由，換了三個製作人，最後因為侯德健出走大陸，這張專輯終於交到一位從來沒有擔任過製作人的手上──他，就是李宗盛。

這張專輯創造了許多第一：〈小雨來得正是時候〉是陳煥昌（小蟲）所賣出的第一首歌，這張專輯是鄭怡個人的第一張專輯，也是李宗盛開始製作的第一張專輯，而專輯內的〈結束〉則是李宗盛的第一首男女對唱。

同時這張唱片還有一位著名的詞曲作者，只是因為他當時在寶麗金唱片擔任製作，因此無法正式掛名，於是就用了他的英文名字「戈登」代替，他──就是馬兆駿。至於唱片封面上那張著名的大頭照，則是由楊立德掌鏡。（王竹君）

歌手自述

鄭怡

《小雨來得正是時候》這張唱片完成後改變了很多人的一生，我放棄了去美國讀書，李宗盛也從此走上製作人的路，而主打歌是當時還在當兵的小蟲初試啼聲之作。

原先我這張專輯不是要給李宗盛製作，之前找過很多人，像侯德健、陳揚，但都陰錯陽差沒能成功。最後我的企畫跟我說：「你再給我一個星期的時間，如果我還找不到製作的話，那就算了。」

我那時候打算要出國去讀書，覺得做不成這張專輯也沒什麼關係。

李宗盛其實在民歌時期就很希望有一天能夠做唱片，當製作人是他一個很大的夢想。

我的企畫跟他談了之後，他覺得這是個難能可貴的機會，所以他很努力地去做這張唱片，當然還是欠缺很多的經驗，等於是大家一步一步一起去完成。

不過他有他的才華，而且在這次很努力要讓他多年的夢想實現，所以他做得非常認真。其實我的企畫在多年後回憶，他當時找李宗盛並沒有十足的把握，當然後來的成績也是大家沒有料到的，跌破了太多人的眼鏡。（林怡君，《永遠的未央歌》）

鄭怡年輕時青澀的模樣。（民風樂府提供）

李宗盛（中）與陶曉清在商談演出之事，身後是李建復。（民風樂府提供）

侯德健原本是鄭怡第一張個人專輯的製作人。（民風樂府提供）

鄭怡當年抱著吉他彈唱的神情。（民風樂府提供）

我的民歌生涯──李宗盛

開始對民歌有印象是因為胡德夫、吳楚楚、楊弦、李雙澤出來的那個階段，那時期我還在聽西洋歌。

當時在學校裡很孤單，只有在聽陶姐的節目時才覺得跟台北有聯繫。

那時我們在學校裡組成木吉他合唱團，團員裡有一個鄭文魁跟「金韻獎」有些關聯，因此在參加「金韻獎」以前，我們就這樣靠著裙帶關係到新格東摸西摸的，希望認識一些什麼人。很想進去，當時也不知道自己到底行不行。

「金韻獎」比賽的時候我們是去旁聽，倒沒有想到要上去唱。我們在那邊聽聽聽，嗯，覺得好像都不是很臭屁的樣子，於是當場跑去報名，馬上比賽，就這樣造就了今天的因緣際會。

談到我自己寫歌時的創作觀：一般來講，在旋律上音樂本身有它自己的張力。創作的時候，如果你顧及音樂的張力，就很難顧及文字的張力。我個人並沒有受過正統的音樂訓練，因此我在寫的時候會很去注意文字的結構──這個句子應該用怎麼樣的形式才是最有力的。

對我來講，文字跟語言是領先於音樂的。

回頭去看民歌，我覺得民歌是一種「信心」的表現。

年輕人藉由自己去寫歌、寫詞，確定自己可以做這件事情；這是很重要的一種對自己的肯定。

我年輕的時候，書念得不好，對自己很沒有信心，是老師眼中永遠不會成功的人。透過民歌，讓我從中間慢慢發現，這件事情是我可以勝任的。

民歌的意義就是那一代的年輕人，透過這樣的行為告訴自己：「我是可以完成某些事的！」（馬世芳、吳清聖，《永遠的未央歌》）

陳煥昌（小蟲）

製作這張專輯的時候，李宗盛帶著鄭怡四處邀歌，找到了當時剛退伍的陳煥昌，買下了他的第一首歌。當時的陳煥昌因為剛退伍，並不確定自己會走上音樂這條路。但是〈小雨來得正是時候〉這首歌在當年《綜藝一百》的暢銷歌曲排行榜上一口氣蟬聯超過十個星期的冠軍，使陳煥昌名聲遠揚，唱片公司開始上門，不但找他寫作流行歌曲，更看上他的幕前潛力。於是1985年，陳煥昌以「小蟲」之名，推出他個人的第一張專輯《我不是個壞小孩》，走上流行歌手之路。而後更進一步，為許多歌手製作專輯，並推出演奏曲、電影原聲帶等作品，成為後來華語樂壇的重量級人物。（王竹君）

《小雨來得正是時候》出版時，卡帶逐漸取代黑膠。（張震洲攝影）

滾石唱片

國語流行音樂如果沒有「滾石唱片」，那麼從民歌開始的往後四十年，許多的音樂創作者將流離失所，轉戰各大唱片公司，商業化的程度可能更加徹底。幸好，我們還有這個「創作者的天堂——滾石唱片」。滾石唱片由段氏兄弟創立於 1980 年，早在成立唱片公司前，滾石以發行西洋音樂為主的《滾石雜誌》為主體，並參與民歌的報導與推廣。因此，從文字編輯走向音樂製作，似乎是件水到渠成之事。除了這段時期的民歌唱片外，1982 年發行羅大佑《之乎者也》專輯，開啟了國語流行歌曲改革的時代，也開展了往後滾石唱片的黃金時代，一路走來三十餘年，滾石唱片是唯一從民歌時期存活到現在的唱片公司。（布舒）

吳楚楚・潘越雲・李麗芬
三人展

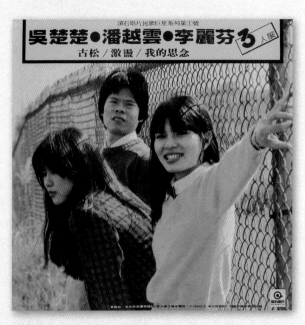

專輯名稱	演唱者	發行日期
吳楚楚・潘越雲・李麗芬三人展	吳楚楚、潘越雲、李麗芬	1980年12月

曲目A	作詞	作曲
1. 古松	羅青	吳楚楚
2. 我的思念	鄧禹平	李達濤
3. 星星	胡湘雲	楊騰佑
4. 海鷗飛吧	胡德夫	胡德夫
5. 等待	潘越雲	潘越雲
6. 邂逅	龐明	潘越雲、林慧哲

曲目B		
1. 激盪	王勃	王勃
2. 留一盞燈	楊立德	邱肇玫
3. 一顆沙粒	李達濤	李達濤
4. 明亮的季節	楊立德	邱肇玫
5. 大風歌	王文山	吳楚楚

專輯簡介

1981 年，你在做什麼？

約翰・藍儂屍骨未寒，西洋串燒歌〈流行 45 轉〉席捲天下；「金韻獎」歌唱比賽在這一年停辦，「民謠風」比賽更是早兩年就結束了；「天水樂集」成立，一口氣發行了兩張專輯；卡帶的銷售量節節上升，盜版卻成為最大贏家；歌曲審查制度成為每個創作者心頭的那根針……

「滾石唱片」成立，推出《三人展》合輯創業作。

許多走過民歌高揚的黃金歲月的友人們，每每提起聆聽「民歌 30」的現場時，都忍不住要心暖眼熱。

沒錯！我們委實慶幸，因為我們趕上了那個時代。

我甚至還親身體驗過一張劃時代唱片的問世。

剛剛起步的滾石唱片推出了第一張民歌專輯《三人展》，由吳楚楚、潘越雲、李麗芬三位歌手聯手出擊。

吳楚楚當時已是民歌界頗有名聲的歌手，我喜歡他唱的〈釵頭鳳〉，其他兩位女歌手都是新人。

到了記者會的現場，我只認識吳楚楚，我曾在西門町的一家西餐廳採訪過他。

當時，台下的食客鬧哄哄的，鮮少有人注意台上的歌者，他彈著吉他自彈自唱，看到我時，一抹無奈的苦笑瞬間閃過。

《三人展》的唱片，我聽到吳楚楚唱的〈古松〉有一句歌詞是：「你是雪地中的仙人掌……」我忍不住問他：「仙人掌不是長在沙漠嗎？怎麼也會下雪？」吳楚楚一樣回了我一個無奈的苦笑，啥都沒有說。

回到家後，我狂聽這張唱片，最大的動力是潘越雲唱了一首李達濤作的〈我的思念〉。

我知道海山唱片要出的蔡琴新專輯也收錄了這首歌，原來一首好歌也鬧了雙胞。

不過滾石很厲害，強調潘越雲低沉磁性的嗓音不輸蔡琴；那麼，我更要聽個真切了。

果不其然，我喜歡潘越雲詮釋的〈我的思念〉版本。過後，我也跟蔡琴說，就連潘越雲的編曲都比她的好。甚至，王夢麟都跟我說，錄音室裡，連他都聽到隔壁的蔡琴一直被磨著那一句：「一千遍，一萬遍，一千遍，一萬遍……」

同樣地，我也喜歡潘越雲唱的另一首〈留一盞燈〉。

或許，十多年後，我製作「點燈」節目，多少也被這首歌的詞曲影響到：「留一盞燈，讓晚歸的人，有一種回家的感覺……」李麗芬的〈一顆沙粒〉我一樣傾心，我跟朋友說，李麗芬的嗓音有特質，與陳淑樺的清亮無華形成對比。

陳淑樺的聲音像是尚未涉世，沒有談過戀愛的少女；李麗芬的嗓音沒有潘越雲的滄桑，但彷彿失戀過，已經嚐過人世的苦澀……

這張《三人展》發行沒過多久，吳楚楚就自立門戶，和太保成立了「飛碟唱片」，那又是一段好長好長的故事了。

而後，我也離開台灣，前往日本，要靠來訪的台灣友人帶來磁帶，我才能知道民歌的後續發展……（張光斗，「點燈」節目製作人）

〈留一盞燈〉

邰肇玫（作曲）：楊立德是單身漢，他跟我說他最怕黑暗，晚上總是要點一盞燈，我問他為什麼，他說他的戀愛老是失敗，所以他覺得他很孤獨寂寞，因為他也不會抽菸，不會喝酒，也沒有養寵物，唯一的嗜好就是創作。他的那一盞燈其實就是他攝影棚的聚光燈。

「留一盞燈讓流浪的人，有一種回家的感覺。」他跟我講第一句歌詞時，就讓我覺得很溫馨，因為他住台南，我也是從高雄上來台北念書，所以我們結為好朋友時，就很容易有相同的感覺，於是就譜了曲。（陶曉清、鄭鏗彰，《永遠的未央歌》）

（唱片內頁）

李麗芬

頂著第二屆海山「民謠風」的冠軍光環，又是眾所矚目的西洋歌曲大將，要說演唱的經驗，李麗芬絕對要比當時第二名的鄭怡和第四名的蔡琴來得豐富，可是命運卻要她大器晚成。

她先在《邱晨專輯》中唱了一首歌，完全無消無息，然後在滾石的這張《三人展》中演唱王勃創作的精彩歌曲〈激盪〉，但是仍屬驚鴻一瞥。

直到 1986 年推出《梳子與刮鬍刀》個人專輯後，國語歌壇才見識到她的音樂魅力。（布舒）

（李麗芬提供）

邰肇玫・施碧梧二重唱創作專輯

專輯名稱	演唱者	發行日期	製作發行
邰肇玫・施碧梧二重唱創作專輯	邰肇玫、施碧梧	1980	滾石製作 光美發行

曲目A	作詞	作曲	曲目B	作詞	作曲
1.看一看他	邰肇璇	邰肇玫	1.第一個春天的早晨	施碧梧	邰肇玫
2.濛濛小港	鄧禹平	邰肇玫	2.爸爸喝酒的時候	施碧梧	邰肇玫
3.別匆匆離家	施碧梧	邰肇玫	3.咕咕!小白鴿	施碧梧	邰肇玫
4.夜之歌	邰肇玫	邰肇玫	4.走過	施碧梧	邰肇玫
5.凝視	施碧梧	邰肇玫	5.網一身綠意	邰肇玫	邰肇玫
6.離別在深夜裡	施碧梧	邰肇玫	6.今夜請來夢裡	施碧梧	邰肇玫

編按：這張唱片是由《滾石雜誌》製作，
光美唱片發行。發行時間早於《三人展》，
亦可視為滾石企業的創業作。

歌手自述

邰肇玫：小梧和我都屬於情感豐富的女孩，對於
人事的體會一向是很敏感而且是主觀的，一艘出
海的船、一盞夜燈，或是一位推車的老攤販，常
常能在我們的心中串起一陣陣的激盪，時而在臉
上掛滿了熱淚，我們也習慣了拋下時空的約束，
只教感情留下這一片片的接觸。

抒發自己心中的感受有許多不同的方法，在詞藻
曲調上的表現方式，對我們來說是較直接的。在
表現的內容上，我一直強調不但要將自己置入意
境中，同時要忠於自己的感情，也就是說直接
地、主觀地勾畫出作者創作當時的心理狀態。這
種情況下創出的作品，才是屬於創作者本身內容
的東西，也才能讓欣賞者不但能直觀到符號（文
字、音樂、繪畫、雕刻）之意境美，進而體會到
創作者的心思。

施碧梧：唱歌是從小就喜歡的，沒有原因。也一
直都是個善感的人，常常心裡千頭萬緒，渴望用
筆寫出來。唱與寫既都是原本的天性自然形成。
現在，這些眼前的作品，常是不摻雜一絲絲的矯
揉與造作。

那年，參加「金韻獎」比賽，純粹出於好玩的心
理；自己的歌被人喜愛，更是意料之外。寫歌、
唱歌，一直是個人情感的自然發洩與流露，聽者
當可從歌中，窺探到許多我們成長中的故事與思
路。希望它們不單只是我們的心聲，更是每一位
朋友們所想過，所神往過，所經歷過的片段。
（節錄自《回家／想你／歌》）

歌的故事

〈看一看她〉

邰肇玫：小女孩總愛編上幾個夢，長大了更不能
沒有夢，我的妹妹和她姊姊一樣，喜歡幻想。那
天，我又在胡思亂想了，嘴裡哼著一支沒人聽過
的曲子，等到我意識到要趕緊將它寫下來時，妹
妹已開始在一旁動筆寫詞了。這是一首不成熟的
歌，若它是首成熟點的歌，恐怕就失去了一個小
女孩特有的風味了，但願每個人的成長過程中，
永遠保有童時的率真稚氣。

〈濛濛的小港〉

施碧梧：曾在一個黃昏，大夥開車去基隆，趕
到時，小港已燈光萬朵。真實的燈與映在海水裡
的光彩互相輝映，釀成一片羅曼蒂克的情調。我
們流浪式地逛過街頭，吃過一家又一家廟口的攤
位，基隆就這樣深刻地以其動人的姿態，鑲入記
憶中。〈濛濛的小港〉是鄧禹平先生用基隆為
背景而寫成的。活潑、奔放，卻又婉約曲折的曲
調伴著溫柔熱情的歌詞，是首典型的男孩們的情
歌。一股浪漫、纏綿的情懷，會因唱它、聽它而
洩盪在你的心魂之中。

邰肇玫：〈高山青〉的作詞者鄧禹平先生，第一
次將他的詞本送給我的時候，我就愛上了這首
詞，不在於詞句的修飾，或是那個濛濛的基隆小
港的淒美，而是這詞境的執迷的情懷，是這麼含
蓄又這麼大膽的包容著我。不論故事的真假，我

也要將它想為真的，因為它的確可能出現在每一
個真摯的「感情經驗」中。這一首曲子，是我所
有作品中，我最喜歡的一首，雖然它並不是挺好
的作品，但我不理會它巧不巧，我只在乎它美不
美。

〈爸爸喝酒的時候〉

邰肇玫：有一陣日子，當我情緒不好的時候，
偏愛聽淒涼的歌曲，也從來沒試過在心情低落時
寫點曲子，這一首歌是第一次嘗試在此種心境下
譜成的，那是凌晨時刻，深夜時，孤獨最撩人
心，伴著我的竟有那訴不盡的鄉愁。

寫完它時，擦掉了眼淚，再唱它時已能克制自
己，聽這首歌的時候，但願了……

〈第一個春天的早晨〉

施碧梧：以前只是看別人放風箏，今年春假的第
一天，和朋友們拿著自製的風箏到郊外放，看
過、想像過都不比親自去做來得痛快，當我拉著
線邊跑邊抬頭看，幾度竟忘卻自己而覺與風箏合
為一體。

回到家，久久拂不走那段時光裡心靈的歡悅，便
寫了這首〈第一個春天的早晨〉。

小玫抓住了那份玩風箏的愉快與稚情，為它譜上
了可愛、清新的曲調。（以上皆節錄自《回家／
想你／歌》）

| 光美唱片 | 滾石唱片 | ○ 邰肇玫 |

邰肇玫創作專輯

雪歌‧蘆葦

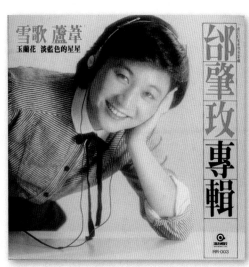

人的故事

楊立德

楊立德不只是位有名的作詞者,也是台灣 1980 年代流行音樂行銷包裝的先驅。

他擅長攝影,對流行歌手的視覺包裝,甚至廣告詞彙都十分敏銳,飛碟唱片的「飛碟」命名、滾石唱片的 Logo 及口號「滾石愛你,永誌不渝」、「海飛絲洗髮精」的命名等,都出自他的手筆。

他出任藝術指導的國語唱片相當多,從早期歌林的偶像攝影,到蘇芮、蔡琴,以及後來的張雨生等人專輯的影像風格,都是他的傑作。(王竹君)

楊立德的影像風格獨特,自己的照片也不例外。(楊立德提供)

專輯名稱	演唱者	發行日期
邰肇玫創作專輯 (光美發行)	邰肇玫	1980

曲目A	作詞	作曲
1. 奔放,奔放	安第	邰肇玫
2. 吉他	邰肇璇	邰肇玫
3. 上路	邰肇玫	邰肇玫
4. 開夏天的窗	安第	邰肇玫
5. 木棉	徐玲	邰肇玫
6. 水的盡頭	徐玲	邰肇玫

曲目B		
1. 雨	安第	邰肇玫
2. 陽光城市	安第	邰肇玫
3. 不要看星星	安第	邰肇玫
4. 霧來了,霧散了	安第	邰肇玫
5. 離開你,走近你	鄧禹平	邰肇玫
6. 交會	施碧梧	邰肇玫

專輯名稱	演唱者	發行日期
雪歌‧蘆葦	邰肇玫	1981

曲目A	作詞	作曲
1. 雪歌	楊立德	邰肇玫
2. 蘆葦	小璇	邰肇玫
3. 春天	楊立德	邰肇玫
4. 燈火輝煌	楊立德	邰肇玫
5. 長巷	小璇	邰肇玫
6. 昨夜我夢見了自己	孫越	邰肇玫

曲目B		
1. 玉蘭花	楊立德	邰肇玫
2. 穿上軍裝的你	楊立德	邰肇玫
3. 淡藍色的星星	楊立德	邰肇玫
4. 握心	楊立德	邰肇玫
5. 留一盞燈	楊立德	邰肇玫
6. 我的心已打烊	楊立德	邰肇玫

彭國華 (1954-2001)

從邰肇玫和施碧梧的合輯開始,一直到邰肇玫個人的這張專輯為止,這三張專輯的製作人都是彭國華。音樂界的人習慣暱稱他為「太保」,最早在《滾石雜誌》任職,後來在滾石成立音樂部門後,便成為音樂製作人,滾石創業作《三人展》也是他的作品。彭國華後來離開滾石,與吳楚楚合組飛碟唱片,推動了蘇芮、王傑、小虎隊等歌手的重要專輯,將飛碟唱片打造成國語流行音樂的另一個重鎮,2014 年獲得「金曲獎」最佳貢獻獎。(王竹君)

專輯簡介

邰肇玫與施碧梧發行過一張專輯之後便分道揚鑣,施碧梧出國念書,邰肇玫則單飛,發行個人專輯。走了施碧梧這位作詞搭檔,來了一位安第,他其實就是創作者楊立德(英文名 Andy)。

1980 與 1981 年間陸續發行兩張專輯,其中的〈奔放,奔放〉、〈陽光城市〉、〈雪歌〉、〈留一盞燈〉都是和楊立德合作下精采的作品。(王竹君)

歌的故事

〈雪歌〉

邰肇玫:我在輔大時,楊立德寫了這首歌的詞給我。楊立德一直從事創作,他那時最大的心願就是拍一部八厘米的短片,他講了〈雪歌〉的故事給我聽。在異國的一個雪天裡,女方抱著小孩逛街買東西,碰到了男方,雙方都很訝異。女生就把電話、住址抄在一張紙片上給男生,可是男方看她轉頭走了後,就把紙片撕碎,跟雪花一樣就融在裡面了。那時候女生總是很浪漫,我覺得很感動,會把自己想像成裡面的女生,然後就寫了這首歌。(陶曉清、鄭鏗彰,《永遠的未央歌》)

彭國華(左)與邰肇玫,後立者為陶曉清。(陶曉清提供)

再見離別

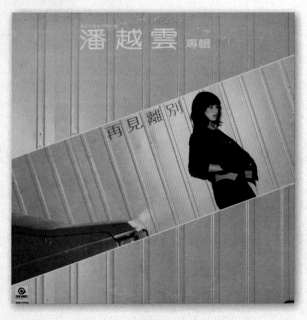

天天天藍

專輯名稱	演唱者	發行日期
再見離別	潘越雲	1981

曲目A	作詞	作曲
1. 老船長的話	李達濤	李達濤
2. 只有一個你	李達濤	李達濤
3. 落花	李達濤	李達濤
4. 大武山	胡德夫	胡德夫
5. 早安晨曦	洪光達	王勃
6. 夜闌	姚玲雅	林慧哲

曲目 B		
1. 再見離別	李達濤	李達濤
2. 好久不見	沈立	吳楚楚
3. 想飛	張禮棟	張禮棟
4. 別再迷惘	潘越雲	潘越雲
5. 旅	潘越雲	潘越雲
6. 濃濃的離情	蔡裕正	蔡裕正

專輯名稱	演唱者	發行日期
天天天藍	潘越雲	1982

曲目A	作詞	作曲
1. 天天天藍（陳志遠編曲）	卓以玉	陳立鷗
2. 生別離	席慕蓉	蘇來
3. 守著陽光守著你	謝材俊	李壽全
4. 凝望	黃傳富	黃傳富
5. 你的幻影	洪光達、馬兆駿	洪光達、馬兆駿

曲目 B		
1. 當淚水含在眼裡	楊立德	洪光達、馬兆駿
2. 叫我怎麼說	潘越雲	潘越雲
3. 愛情還是遊戲	姚凱	姚凱
4. 一顆砂粒	李達濤	李達濤
5. 她是誰	謝材俊	李壽全
6. 天天天藍（蕭唯忱編曲）		

專輯簡介

滾石唱片推出了創業作《三人展》後沒有多久，就推出了潘越雲《再見離別》這張專輯，由吳楚楚製作，其中的〈再見離別〉一曲再現李達濤創作抒情歌曲的功力，和《三人展》中的〈我的思念〉相互輝映，可是讓所有人真正了解潘越雲的歌聲，來自她的第二張專輯《天天天藍》。

在台灣眾多歌者中，流著一部分平埔族血液的潘越雲，擁有辨識度極高的聲音。1982 年，一曲〈天天天藍〉讓她成為樂壇閃耀的一顆星。這張她出道後的第二張專輯，為她締造了十幾萬張驚人銷量，也為她之後一首首膾炙人口的歌曲，揭開了燦爛的序幕。潘越雲的歌聲清亮、幽遠，直入天際，娓娓傾吐女性深藏的思慕情愛，將當時風靡文壇的瓊瑤與三毛的浪漫情懷，伴隨絲竹笛韻，吟唱得星月難眠。卓以玉的詞、陳志遠的編曲，加上李壽全的製作，透過潘越雲的藝術詮釋，這張專輯一舉奪下 1983 年金鼎獎最佳演唱、最佳編曲和最佳製作三大獎。被譽為民歌後期的雋永之作。

在音樂人羅大佑眼中，潘越雲音域平均，嗓音認同感強，最特別的是：歌中傳達出來的情緒張力極高……或許，是七歲父母俱喪，在感情路上跌跌撞撞，勇敢追愛從不訴苦的阿潘，只能用歌聲講述她生命中一個一個哭過又笑過的故事！

製作大師李壽全不想讓歌迷只為一首歌買一張唱片，在專輯中加入不少好歌曲，如〈她是誰〉輕快明亮，而〈守著陽光守著你〉是當年同名的連續劇主題曲，紅遍大街小巷，深受戀愛中人喜愛，迄今仍為許多歌手翻唱！這首歌的歌詞「我仍是那最早起的明星，守著朝陽，朝陽下你燦爛的甦醒……」一掃陰霾，充滿了正向能量和積極樂觀。是由謝材俊填詞，李壽全親自譜曲，易唱易記傳頌一時，甚至在婚禮中成為祝福之曲。

另一首讓人愛不釋手的歌，是名詩人席慕蓉纏綿悱惻的情詩，由音樂人蘇來譜曲的〈生別離〉。唱來悽悽切切、讓人心碎。

「請再看、再看我一眼……我今宵的容顏……」詩人悲傷的詩句，隨著阿潘的歌聲飄落離人的心扉。

《天天天藍》這張專輯，因著卓以玉、席慕蓉兩位文壇大師的詩詞，文采迫人。而陳志遠、李壽全和蘇來三位傑出音樂人的編曲，則賦予歌曲動人的旋律。而今回頭看看，如此美妙的因緣也真是可遇而不可求了。（李小敏）

歌的故事

〈天天天藍〉

〈天天天藍〉的成功，是天時、地利、人和的最佳詮釋。首先要感謝作家亮軒，若非他第一次聽到卓以玉先生教他唱這首歌時驚為天人，硬是討下帶回台灣在老婆陶曉清的聚會上「獻寶」，就不會被吳楚楚聽見珍藏，流到李壽全手中精心製作，又交給聲音如此優美的潘越雲演唱。

〈天天天藍〉製作時，恰逢大陸《梁祝》上演，當時還在滾石的吳楚楚把《梁祝》的音樂拿給編曲陳志遠聽，並告訴他要這種韻味。陳志遠福至心靈，採用了古典國樂的編曲，於是這首歌就成了吳楚楚留給滾石的一個珍貴禮物。

二胡與笛子加上大師的填詞，深濃的古典情韻透過阿潘的歌聲深深打動了全球華人文青的心弦。平心而論，這張由滾石發行的專輯，是滾石的驕傲也是時代的印記，但卻未必是潘越雲作品中最好的。但是〈天天天藍〉這首歌實在太強了，已經成為那個時代最「藝文又美麗」的詩歌。（李小敏）

潘越雲第一張台語專輯的造型。（《情字這條路》內頁）

〈生別離〉

蘇來（作詞）：我自小愛讀詩，中學狂讀現代詩，大學時還擔任過詩社社長，因此進入民歌時期後對詩歌的可能性特別敏銳，曾譜過胡適的〈祕魔崖月夜〉（包美聖演唱），鄭愁予的〈偈〉（王海玲演唱）。席老師的《七里香》、《無怨的青春》兩本詩集更是我挖寶的所在。1981 年席慕容的《七里香》詩集推出，一年內多次再版，高掛暢銷書排行榜不退。當時我正處「天水樂集」時期，讀《七里香》讀得愛不釋手，隨即試譜了幾首。

在陶姐家我第一次見到了席老師，寒暄過後我們就被引至亮軒先生的書房，我懷抱著吉他，對著席老師唱起了她的詩作。一開始還有些緊張，慢慢放開來唱了，酣暢處甚至閉起眼睛引吭高歌，直到我唱完睜開雙眼，才發現席老師熱淚盈眶，她開口說的第一句話就是：「蘇來，你把我心裡的歌都唱出來了！」

這是我和席老師奇妙緣分的開始，很長一段時間她都不同意別人動用她的作品，只認定蘇來譜她的詩作成歌。有一回參加民風樂府在國父紀念館的演唱會，陶姐說席慕容也會來，我就準備了一束荷花準備獻給她，結果她有事沒來，散場後她的朋友就跟她說了，蘇來捧著那麼美的荷花在台上找不到你啊！這件事促成了我們後來合作的《詩歌專輯》以及「詩歌演唱會」。

譜〈生別離〉時只覺得詩特別美，疊句的格式也很適合譜曲唱成歌，並不知道「悲莫悲兮生別離」句子的出處，後來讀《楚辭》中的〈九歌〉，才知道這行詩的下一句是「樂莫樂兮新相知」。李壽全幫滾石製作的潘越雲第二張專輯，收錄了這首歌，陳志遠的編曲讓這首古典意境的詩歌有了現代的風貌，阿潘的歌聲更是令人回味再三。

麗歌唱片

麗歌⊕唱片

麗歌唱片成立於 1950 年代初期，和亞洲、鳴鳳、女王……等唱片公司屬於同一時代，可以說是台灣第一代的唱片業者，他們屬於小型家庭式的唱片製作工廠，多半直接翻製西洋的流行音樂或是香港的國語歌曲。到了 1960 年代，隨著技術與內容的進步，才開始自行錄製台灣的流行歌曲。麗歌唱片發行了許多當時「群星會」的歌星專輯，特別是余天、陳芬蘭、葉啟田等歌星的唱片，奠定了其早期的龍頭地位。到了民歌時期，他們也面臨和海山唱片同樣的問題，不知該如何操作這種新興的音樂風潮。趙樹海的民歌專輯，算是他們初探這塊市場，然而並沒有延續這個走向。到了 1990 年代末期，官司纏身，逐漸退出國語音樂市場。

麗歌唱片 ○ 趙樹海

趙樹海專輯

專輯簡介

如果當時有所謂「獨立音樂人」的話，趙樹海這張專輯應該算是其中之一，因為趙樹海既不屬於新格，也不屬於海山，更和其他近似主流的唱片公司沾不上邊。但是在 1970 年代末期的校園歌手中，他又異常活躍：不但寫歌、寫曲、和王夢麟搭檔演唱、發行童謠專輯、開民歌西餐廳，還參加話劇「楚漢風雲」的演出（劇照見 P. 42 右下）。在這張專輯推出的同時，他還推出《我的歌》歌曲集，唱片內不但有他的詞曲創作，還有生活照、演唱會照，甚至加贈他本人的長型海報，可以說是最早以青春偶像的方式宣傳專輯唱片的民歌手。

除了趙樹海本人在這張專輯中演唱〈惜時〉這首歌外，和他一起在民歌餐廳演唱的張小雯與趙學萱也在專輯內獻出他們的處女作。趙學萱演唱了他的姐姐趙樹齡所寫的〈想你〉，這首歌雖然當時並不如其他「金韻獎」歌曲般地在廣播電視上大量宣傳，但是在演唱會中傳唱度很廣，在校園內也相當流行。後來許多歌手都翻唱過這首歌，特別是「芝麻龍眼」這組女生二重唱的版本，可惜龍眼這位小女生剛出片不久後就意外車禍身亡，除了她們之外，後來的南方二重唱、印象合唱團等，也都翻唱過這首歌曲。

此外，這張專輯內還有兩首李宗盛和趙樹海合寫的歌：〈打漁的兒郎〉和〈小漁兒〉。前者是李宗盛進入音樂創作的處女作，在趙樹海的協助下完成，可見當時大夥兒稱他為「趙老大」，不是沒有原因的。（布舒）

專輯名稱	演唱者		發行日期
趙樹海專輯	趙學萱、靳鐵章、趙樹海等		1979

曲目A	演唱	作詞	作曲
1. 惜時	趙樹海	趙樹海	趙樹海
2. 想你	趙學萱	趙樹齡	趙樹齡
3. 打漁的兒郎	趙樹海	趙樹海	李宗盛（趙樹海改寫）
4. 吹短笛的時候	張小雯	樂青杉	樂青杉
5. 歡樂在陽光下	趙樹海	羅玉雲	趙樹海
6. 覓	趙樹海	趙樹海	趙樹海

曲目B			
1. 拜大年	趙樹海		綏遠民歌
2. 那份偶然	張小雯、葉伊、許少芬三重唱	羅玉雲	趙樹齡
3. 小漁兒	趙樹海	趙樹海	趙樹海、李宗盛
4. 海棠	靳鐵章	靳鐵章	靳鐵章
5. 垂柳湖邊	趙學萱	趙樹海	邰肇玫
6. 夢裡白紗	趙樹海	趙樹海	趙樹海

趙樹海（右）和邰肇玫的妹妹邰肇璇上電視節目錄影表演。（邰肇玫提供）

〈打漁的兒郎〉——
李宗盛創作的第一首歌

趙樹海(左)和李宗盛。(民風樂府提供)

趙樹海：李宗盛是明新工專的畢業生，在校時曾組「木吉他」合唱團，《金韻獎 3》裡那首〈他們說〉就是他們團裡的創作曲。一天我在「翔笙音樂中心」彈唱的空檔，他興沖沖地跑來，要我聽他寫的兩支曲子；他一面彈、我一面將譜子抄下。第一個給我的感覺，是相當地清新，只是有些不完整，過了一個月他仍沒有將它補充完整，卻又催著我快些填詞。在被逼迫的情況下，只好將部分曲子刪掉重寫並加以增添後，完成了李宗盛的第一首歌。

這首〈打漁的兒郎〉也是因我服役時在高雄港，眼見隻隻漁船的進進出出，回想與他們在一起二十二個月的生活，體會到漁家兒郎早出晚歸，以維繫一家溫飽的海上生涯。(唱片內頁)

趙樹海

如果說吳楚楚有江南英豪般的婉約細膩，王夢麟像四方遊俠般的灑脫不羈，葉某某帶一股泥巴牛糞的氣息……那麼，趙樹海便是徹頭徹尾的北方男兒——豪爽、熱情。

愛聽他的歌，因為那總叫我有一種躲在炕上聽黃土高原咻咻鼻息的感覺。認識趙樹海，是在台視攝影棚裡，偌大的一塊影子，頂著個高高壯壯的傻大個兒……嘿！別忙，瞧那片影子在地板的五線譜上，比音符還要活躍地蹦來跳去，非但一點也不楞頭楞腦，而且有一對挺可愛的門牙，嘖嘖，這便是精力充沛得像座核能發電廠的趙樹海。常常懷疑，在他昂藏的身軀裡，到底蘊含了多少的精力與才情，對於喜歡民歌的朋友們，趙樹海是粗獷中不脫細緻，歌聲乾淨得找不出一絲兒渣滓的大男生。至於作詞、作曲，更是不用說的才氣橫溢。

而對於我們這一小撮所謂的民歌手而言，趙樹海是一顆開心果，有他在，便有笑語成串；當然，某人演唱會：

忘了帶吉他——找趙樹海！

借 pick——找趙樹海！

想要杯汽水解渴——找趙樹海！

一定沒錯！

還有誰有他那股永不知疲憊的熱心呢？

電話鈴響了，那端傳來一陣故做神祕的奸笑。好好，趙老大，就此打住吧！只是在這一小塊篇幅裡，又怎能把你在我眼裡既熱絡又特殊的形象，刻畫得像那麼一回事呢？(葉佳修，《趙樹海專集》歌本)

《趙樹海專集：我的歌》歌本。(趙樹海提供)

趙學萱

趙學萱，湖北省當陽縣人，民國四十八年生在台北、住在台北。從雨聲國小、士林國中，直到世新廣電科畢業，她告訴我從小參加演講比賽一直到專科，次次的比賽都不曾失敗過。無論校內、校外，第一名是她一直保持也一直爭取的目標。ＡＢ型的她，在外型上讓人看到的是纖細、稚嫩與乖巧，內心卻是俏皮、熱情與充滿野心的。

她成為我的朋友，是在「翔笙音樂中心」的演唱中開始的；成為我唱片中的夥伴，是在「翔笙」歇業後。聽到她那細細柔柔的歌聲，馬上給我的反應就是：我找到了一個最適合唱我姐姐趙樹齡的歌的人了！就這樣在我參與策畫的「麗歌」第一張民歌唱片中，趙學萱與張小雯各唱了一首〈想你〉及〈那份偶然〉。(趙樹海，唱片內文)

張小雯

1970 年代末期，由於民歌西餐廳興盛，因此出現了許多在西餐廳演唱的民歌手，他們和趙樹海的民歌經歷一樣，並不是因為參加民歌比賽而崛起，而是因為在民歌餐廳走唱，累積豐富的歌唱經驗，培養出知名度，進而被唱片公司發掘而走入國語音樂圈。

張小雯就是這樣一位女歌手，她最早是在姐姐開的餐廳內演唱，後來在「翔笙音樂中心」認識趙樹海。張小雯當時還在念書，並沒有參加過任何民歌比賽，而是專心在民歌西餐廳中走唱打工，並接受了趙樹海的邀請，在這張專輯內演唱了幾首歌曲。

在整個民歌時期，張小雯幾乎都以餐廳演唱為主，可以說是民歌手中餐廳演唱經驗最豐富的歌手之一。後來她進入唱片界，出過幾張專輯。(布舒)

「民歌20」時，張小雯(右)和眾歌手一起在地下道唱歌宣傳。(民風樂府提供)

環球唱片

環球唱片

這間唱片公司雖名為「環球唱片」，並不是目前所熟悉的國際唱片公司，而是一間從 1960 年代開始，就以翻版西洋與東洋音樂為主的早期台灣唱片公司。他們發行的一系列十吋西洋翻版唱片，曾經風靡一時。到了 1960 年代中期，也曾製作發行本土音樂，特別是民俗曲調與台語歌曲。

現代歌謠——
青年創作專輯1

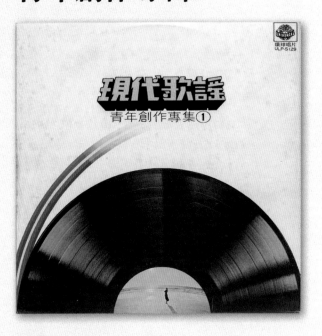

專輯名稱	演唱者		發行日期
現代歌謠——青年創作專輯1	范廣慧、羅慧碧、王瑞瑜等		1979

曲目A	演唱	作詞	作曲
1. 遙訴心願	范廣慧	謝高生	謝高生
2. 烈日下的男兒	混聲三重唱	趙樹海	王夢麟
3. 濛濛谷之晨	朱介英	朱介英	朱介英
4. 秋的小路	羅惠碧	羅惠碧	羅惠娥
5. 偶然	柯愫吟	吳統雄和山野服務的朋友們	

曲目B	演唱	作詞	作曲
1. 春風	王瑞瑜	趙樹海	趙樹齡
2. 北方牧歌	謝高生、范廣慧	蕭百凱	蕭百凱
3. 風鈴	羅惠碧	羅惠碧	羅惠娥
4. 愛情	謝玲玲、謝瑩瑩	林煌坤	陳崇
5. 野菊花	范廣慧	高玉燕	趙樹海

專輯簡介

在當時眾多的民歌創作唱片中，這是一張較被忽略的合輯，可是其中仍出現了幾首廣為流傳的歌如〈春風〉、〈烈日下的男兒〉與〈遙訴心願〉等。

製作人趙樹海延續他製作自己專輯的風格，邀請了眾多當時參與民歌的幕前幕後好手一起演唱，包括來自「金韻獎」的范廣慧、謝玲玲與謝瑩瑩這對姐妹檔，還有從「洪建全文教基金會」所發行的《我們的歌》時期就參與創作民歌的朱介英，甚至還有未能列名的黃大城，同時也帶出了王瑞瑜這位男歌手。（布舒）

歌的故事

〈春風〉、〈烈日下的男兒〉

趙樹海不但提拔李宗盛，還成就了另一位歌手王瑞瑜，在趙樹海製作這張合輯的時候，他將所寫的〈春風〉這首歌交給王瑞瑜主唱，流行一時。這首歌是趙樹海的姐姐趙樹齡所寫的第一首歌，問他為什麼要將這麼好聽的歌給他唱，而不留給自己？趙樹海非常大器地說：「因為他唱得比我好聽。」

這張專輯內，王夢麟和趙樹海合寫了一首歌〈烈日下的男兒〉，也是這張專輯內較為特別的歌曲。雖然唱片上標示混聲三重唱，但深入想想，就是王夢麟、趙樹海和黃大城這三位哥兒們，當時因為黃大城已經和新格唱片有約，所以無法在唱片上標明出來。（布舒）

人的故事

王瑞瑜

王瑞瑜在民歌時期，擔任過王夢麟的合音，一百八十八公分的挺拔身高，在民歌手中獨樹一幟。

他的歌唱生涯從民歌餐廳、PUB、夜總會開始，後來以〈春風〉進入唱片界，並和齊秦發行了一張合輯，合輯中一面是王瑞瑜的歌，另外一面全部都是齊秦的歌。王瑞瑜在此專輯中選唱了兩首趙樹海的歌〈子夜徘徊〉與〈我依然戀你如昔〉。1986 發行個人專輯《重提往事》。（布舒）

高大帥氣的王瑞瑜。（唱片封底）

鄉城唱片

「鄉城唱片」的創辦人呂金圍，在 1977 年──民歌開始走入商業時期時──成立了這間唱片公司。鄉城唱片主要的音樂出版品還是國台語流行歌曲，旗下擁有陳盈潔、郭金發、江蕙、龍飄飄、李碧華、林良樂等歌手。公司開辦初期以製作那卡西音樂站穩腳步，而後成功地將龍飄飄歌曲推向星馬市場，同時推出自民歌轉型為國語流行歌手的李碧華所出的《浮水印》，以及林良樂的《冷井情深》等專輯，自此在唱片界占有一席之地。

鄉城組曲

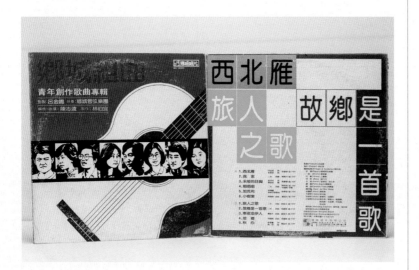

專輯名稱		演唱者	發行日期
鄉城組曲──青年創作歌曲專輯		合集	1980

曲目A	演唱	作詞	作曲
1. 西北雁	靳鐵章	門嶽東	靳鐵章
2. 我家	姚雅文	二呆	二呆
3. 永恆的註腳	馬麗華	張雯玲	陳美裕
4. 唱唱唱	陳榮貴（脊國棟和聲）	二呆	二呆
5. 加克利	趙學萱	救國團康樂活動歌曲	
6. 小樹葉	羅富木	楊國棟	楊國棟

曲目B			
1. 旅人之歌	姚雅文	二呆	二呆
2. 故鄉是一首歌	馬麗華	二呆	二呆
3. 寒夜念伊人	羅富木	羅富木	羅富木
4. 思鄉	脊國棟	脊國棟	脊國棟
5. 秋心	賴孟玲	廖運鑫	屠穎

專輯簡介

《民謠風》系列製作人林伯宜，離開了海山唱片後來到鄉城唱片，以管弦樂般的風格製作了這張《鄉城組曲》。專輯中的演奏者，幾乎就是新格唱片李泰祥演奏專輯的原班人馬，不過負責編曲的是陳志遠。

與《民謠風》寫意的製作比較起來，這張專輯的選曲與音樂氣勢，顯然整齊許多。〈西北雁〉、〈故鄉是一首歌〉……等歌，雖然未能使這張專輯締造佳績，但是歌曲動聽，是冷門作品中的佳作。

民歌到 1980 年，由於商業力量的推動，許多歌曲已經傳遍海內外，儼然成為新興的國語流行歌曲主流。更由於唱片公司紛紛成立，百家爭鳴，競相出片，樂迷的要求迅速提升，促使音樂界必須求新求變，將國語流行音樂提升到更高的水準，在這種良性循環下，和台灣其他流行娛樂文化比較起來，音樂界成為進步最快，水準最整齊的產業。（王竹君）

歌的故事

〈西北雁〉

「我是來自邊城的孩子，揮動丈餘長鞭，捲入滾滾狂風沙中，馳騁快馬……」

這張專輯中最主要的歌曲就是靳鐵章演唱的〈西北雁〉，具有早期民歌史詩般的情懷，也是靳鐵章作品一貫的特色，再加上草原弦樂的豪邁大器，令人印象深刻。

有趣的是，當年的青春偶像劉文正也翻唱了這首歌。劉文正從 1975 到 1980 年間，翻唱了大量當時流行的民歌，幾乎都是在東南亞一帶發行：〈蘭花草〉、〈阿美、阿美〉、〈秋蟬〉、〈鄉間的小路〉、〈外婆的澎湖灣〉、〈恰似你的溫柔〉、〈如果〉……因此當時東南亞的歌迷所喜歡的這些歌曲，幾乎都是劉文正的版本。

劉文正的版本雖然是以大合唱的方式，讓人幾乎聽不出劉文正的聲音，不過意思到了。（王竹君）

〈加克利〉

這是一首非常流行的救國團康樂歌曲。救國團當年舉辦了一系列青年自強活動，上山下海。而這些活動的高潮，往往就是營火晚會。

在一天辛苦的登山健行，或是操練學習後，聚集在營火旁歌唱，是許多參加救國團活動的人，集體的共同回憶，於是就出現許多當時傳唱的歌：〈偶然〉、〈萍聚〉、〈再會吧！心上人〉……等，都是從救國團中流行出來的歌。這首〈加克利〉據說是由原住民的歌曲改編而來。（王竹君）

民間有聲
出版社

民間唱片

○ **潘麗莉**（1950-2012）

名歌集

專輯名稱	演唱者		發行日期
名歌集	潘麗莉		1979

曲目A	作詞	作曲	曲目B	作詞	作曲
1.何年何日再相逢	王文山	林聲翕	1.花戒指	晨曦（譯詞）	韓國民謠
2.莉莉梅林 Lili Marleen	Hans Leip	Norbert Schultze	2.激流 L'eau Vive	Guy Béart	Guy Béart
3.別	劉大白	鄧鎮湘	3.搖嬰歌	盧雲生	呂泉生
4.補破網	王雲峯	李臨秋	4.雨不灑花，花不紅	雲南民謠	
5.江南之戀	中國民歌		5.到海上來 Vieni Sul Mar	義大利民謠	
6.百靈鳥，您這美妙的歌手	哈薩克民謠		6.在美麗的月光下	晨曦（譯詞）	印尼民謠

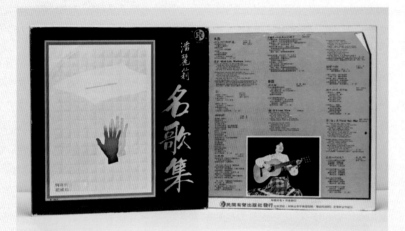

專輯簡介

看見潘麗莉的時候，就會看見她身邊的那把吉他。吉他隨行，是因為她幾乎每天都在餐廳唱歌，而且所唱的歌曲不限國語或是西洋歌曲，而是整個世界的歌謠，是一位真正的民歌手。她在1989年曾以《大地之愛》專輯獲得金鼎獎最佳演唱獎。這張專輯是世界民謠大會串，其中的〈花戒指〉、〈百靈鳥，您這美妙的歌手〉是潘麗莉相當令人懷念的歌曲。潘麗莉於2012年離世。（布舒）

潘麗莉於2012年離世，曾以《大地之愛》獲得金鼎獎。

人的故事

潘麗莉

艋舺，一度是風流薈萃之地，產生了不少騷人墨客。艋舺，曾是商旅匯聚的港埠，受到了各方的影響，而曾十分繁榮，曾在市街中，盛傳過相繼不輟的絲竹弦歌。現在，艋舺的盛況，只依存為一種懷念，改名為萬華之後，絲竹聲不再，風流盛況不再，它成為一個寞落的老社區，雖然在它的肺腑中，仍然保留而蘊含著古老的歌聲。

在這個環境下誕生的民歌手潘麗莉，似乎承續了萬華的古老歌聲，在她的胸懷中，似乎一直蘊含著一曲曲古老的歌聲。因此，走在民歌壇上，潘麗莉的歌路是古樸而典雅的，就像是未經粉飾的艋舺。民歌手中，潘麗莉是很獨特的一員，貌不驚人的潘麗莉，本身並不作曲，似乎也不寫詞，不過，很多膾炙人口的旋律，經由她獨特的發音，用心用神唱出之時，似乎就再生於現社會。因此，我們可以說：潘麗莉是一些失落的旋律的詮釋者。潘麗莉，本身生得嬌嬌小小的，望之是柔弱而羞怯的，但是這個貌不驚人的小女孩，一直十分固執地在她自己選定的歌唱路途上，勇邁地前進，那種激情，不遜於疆場英豪的壯志。潘麗莉目前最樂於從事、且正執著於發掘的，是把一些古老的，幾近於失落的老歌，好歌，重新拾掇，再賦予新生命，她的表現和努力，真的是令人驚訝。

……她曾忙碌地學習過琵琶、洞簫、笛子、鋼琴、夏威夷吉他、電子琴、手風琴、民謠吉他、古典吉他，使她成為一個精通樂器的好手……也學中國華聲唱法，並學過西洋發聲法，更把這兩種不同的唱腔唱法，做一番揉合的工作。樂器、唱法，都是基本訓練的項目，做為一個歌手，不能不懂。而潘麗莉為了去唱一些外國的古老歌曲，就不得不在語言上下功夫學習。到目前為止，潘麗莉已能夠用純熟的腔調，唱出中、德、法、義大利、西班牙、葡萄牙、土耳其、美國、希臘、荷蘭、阿拉伯、日本、韓國、印尼、馬來西亞、越南、泰國、菲律賓、澳大利亞、紐西蘭等國家的民謠曲。在語言上下功夫，是潘麗莉的一項大收穫，在民歌手中，傳著這樣的說法：「潘麗莉實在不應唱歌，她應該到聯合國去當翻譯。」足見她的語言能力，確然是令人訝異而讚佩的。……潘麗莉所以愛上了歌唱，和她的父親有很大的牽連，甚且可以說，她是受了父親的影響。潘麗莉的父親，本身也是一個音樂工作者，能演奏多種樂器，且擅於編曲，並曾組過「黑人」樂團，一度享譽樂壇。「潘爸」鼓勵潘麗莉在歌曲界發展，但要她不必鑽營，一切順其自然。自幼在音樂環境中生長，潘麗莉一直和歌聲脫不了緣。自小，她就是教堂唱詩班的要角，出了北二女的校門，潘麗莉放棄了升學，只專心去拜師學各國語言，而一面又努力去把自己的音樂造詣提升。先後參加過「聖樂團」、「普普合唱團」、「藝術團契」等合唱團。而且自己組了一個「三儷行」合唱團，在「田邊俱樂部」電視歌唱擂台上，獲得田邊星。

民國六十二年，參加中國時報主辦的「和音天使」，姊妹倆曾為「綠野香波」、「資生堂」、「蘭麗綿羊油」等廣告片，做過幕後主唱。經過長時期的努力，潘麗莉的第一張唱片，已經出版，內容包括了一些失落的旋律，像〈何年何日再相逢〉、〈別〉、〈捕破網〉、〈江南之戀〉、〈百靈鳥，您這美妙的歌手〉、〈花戒指〉、〈在美麗的月光下〉，這些歌包括了中、韓、英、法、印尼、義大利的民謠，還有兩首古老閩南語歌謠。這些歌，事實都是將失未失的「失落的旋律」，潘麗莉把它們連結在一起，是很有味的。（杜文靖，《三月走過》）

民間有聲出版社 ○ **任祥**

任祥民歌專輯

專輯名稱	演唱者	發行日期
任祥民歌專輯	任祥	1978

曲目A	作詞	作曲
1. 浪花	方傑	方傑
2. 言情	楊耀東	楊耀東
3. I Don't Want To Talk About It	Danny Whitten	Danny Whitten
4. 懷念老屋	沈呂遂	沈呂遂
5. 小溪	張鳳珍	李奎然
6. Mother Of Mine	Bill Parkinson	Bill Parkinson

曲目B		
1. 釵頭鳳	陸游、唐琬	楊秉忠
2. 小白菜	河北民謠	
3. Diamond & Rust	Joan Baez	Joan Baez
4. Do I Love You	Paul Anka	Paul Anka
5. 雨	劉半農	沈呂遂

專輯簡介

這張專輯發行時，並沒有太多宣傳，不過立刻引起矚目，並不是因為任祥是國劇名伶顧正秋的女兒，而是任祥清純可愛的模樣，吸引許多人希望聽聽她的歌。歌如其人，甜美可愛。以現在的眼光來說，這張專輯重要的是介紹了〈釵頭鳳〉這首歌，雖然後來其他歌手如包美聖、張清芳都重唱過這首歌，不過任祥的演繹應該是最早的版本，讓所有人開始注意到這首好歌。

在原始黑膠片上並沒有註明這首歌的作曲者，就連後來張清芳重唱的專輯中也未註明。不過所幸現代網路發達，經過考證，確定這首歌是由楊秉忠創作於1956年，當時他任職於中廣國樂團，這首歌是崔小萍導演的廣播劇主題曲，只是當時並未製成錄音作品。（布舒）

長短調（鳳凰之歌）

專輯名稱	發行日期
長短調（鳳凰之歌）	1980

曲目A	演唱者	作詞	作曲
1. 長短調	張潤文	羅青	鄭文彬
2. 問	馬少燕	許懷泉	許懷泉
3. 漂鳥	鄭舜成	許懷泉	許懷泉
4. 流浪季節	馬少燕	許懷泉	許懷泉
5. 雨天	許懷泉	許懷泉	許懷泉
6. 錯誤	張潤文、江美月	鄭愁予	陳王琨

曲目B			
1. 回家	許懷泉	許懷泉	許懷泉
2. 牧羊女	張潤文、江美月	鄭愁予	陳王琨
3. 煙	馬少燕	許懷泉	許懷泉
4. 望故鄉	鄭舜成	李琮傑	李琮傑
5. 草原情歌	張潤文、江美月	徐大維	徐大維
6. 鳳凰之別	鄭舜成	陳王琨	李琮傑

專輯簡介

《鳳凰之歌》的緣起，在於兩年前，成功大學吉他社舉辦了一項「民謠吉他之夜」，以演唱創作歌曲為主。這個演唱會……使成大人發現，他們也可以自己創作自己彈奏自己演唱。從那次「民謠吉他之夜」之後，成大的愛樂人士，開始站在台上，走向幕前，他們的創作獲得南部一家出版商支持，把一些歌集印成冊，而後在台南的幾家電台，闢出一個時段，讓成大的「民歌作者」去發表他們的作品。

……在成大的民歌創作群中，有一個特色，那就是完全以詩而歌，完全在「詩，言其志也，歌，詠其聲也」的這種律性下，創作他們的曲子，而這也是成大民歌作品的共通性，也是來自鳳凰城的民歌的特性。（杜文靖，《秋風裡的低語》）

青草地——
楊錦榮作品專集 I

亞洲唱片	
	位於高雄的「亞洲唱片」成立於 1957年，可以說是台灣本土唱片公司中，唯一從 1950 年代到現在，還在繼續製作並發行音樂的唱片公司。

1984新人獎

專輯名稱	演唱者		發行日期
青草地——楊錦榮作品專集I	楊錦榮、趙蕾等		1979

曲目A	演唱	作詞	作曲
1. 青草地	楊錦榮	何秀慧	楊錦榮
2. 迎向朝陽	楊錦榮	楊錦榮	楊錦榮
3. 六月之歌	趙蕾	楊錦榮	楊錦榮
4. 我曾擁有一個夢	黃明國	楊錦榮	楊錦榮
5. 打開你的心窗	楊錦榮	楊錦榮	楊錦榮
6. 青草地	女聲	楊錦榮	楊錦榮

曲目B			
1. 愁雨	楊錦榮	楊錦榮	楊錦榮
2. 秋晨	黃明國	霖雰	楊錦榮
3. 請你伴著我	楊錦榮	楊錦榮	楊錦榮
4. 誰來告訴我	趙蕾、楊錦榮	楊錦榮	楊錦榮
5. 相思	趙蕾、楊錦榮、黃明國	王維	楊錦榮
6. 就要說再見	趙蕾、楊錦榮	楊錦榮	楊錦榮

專輯名稱	演唱者		行日期
1984新人獎	韓培娟、曾曉文、四弦合唱團等		1984

曲目A	演唱	作詞	作曲
1. 海裡來的沙	韓培娟	黃淑玲	黃淑玲
2. 小水手	曾曉文	曾曉文	曾曉文
3. 中正機場道別	王素雯	曹景雲	林兮
4. 藍藍的唸珠	四弦合唱團	孔素英	陳紹秦
5. 離思	四弦合唱團	陳建年	陳建年

曲目 B			
1. 今夕夜	曾曉文	王俊華	王俊華
2. 思秋	鄧慧、王丁琳	王丁琳	王丁琳
3. 戀歌	韓培娟	李振仰	李振仰
4. 相見時難（無題）	陳淑萍	李商隱	吳淑玲
5. 菟絲花（新調）	陳淑蓉	古詩	胡福和
6. 失落的情	孫滿芳	李蒙	李蒙

專輯簡介

專輯簡介

楊錦榮在當兵之前所出的這張創作專輯，雖然是當年市場上較冷門的作品，但是創作的文藝氣息濃厚。特別的是，當年的民歌唱片，幾乎 99% 都是由音樂專業者負責編曲，在已有的旋律上賦予另一種音樂生命；但是楊錦榮因為本身曾受過正統音樂訓練，所以這張專輯的編曲完全出自他的手筆。以當年的民歌專輯來說，這幾乎是唯一的一張完全「忠於自我」的創作專輯。(王竹君)

正當校園歌唱比賽幾乎全由「大學城」接手之時，位於高雄的「亞洲唱片」在高雄舉辦「第一屆高雄新人獎創作歌謠比賽」，並製作了這張合輯。依當時國語歌曲競相發行的狀況來看，這張合輯幾乎是很難有出頭的機會，然而南台灣碧藍的天空，畢竟孕育出清澈的歌聲，這張合輯中由韓培娟演唱的〈海裡來的沙〉簡單清新，恍如回到民歌初起之時，打動了許多年輕的心聲，在當時的綜藝節目排行上取得了很好的成績。

這張合輯還有一份寶藏：2000 年以《海洋》奪得「金曲獎」的歌王陳建年，錄音處女作〈藍藍的唸珠〉和〈離思〉就是出自這張合輯。他和幾個堂兄弟組成「四弦合唱團」，歌中可以聽見他早期的聲音。(布舒)

民歌40

思想起
第三段

page___141

舖成一條夢想大道

無論是詩與歌的饗宴，
還是年輕學子的心聲，
抑或是純樸的聲音、走調的旋律，
都需要經過最後的雕塑與推動，
使其成形、茁壯。

許許多多的人，幕前幕後的心意，
舖成一條夢想的大道
往後的數十年間，
我們便在這條大道上奔走，
走出更多唱片的故事……

1977年國內音樂大事
1 新民歌和它的工作者

1977年國內音樂大事
2 『青春旋律』結束六年光輝燦爛的歲月

1977年國內音樂大事
3 鄉土氣氛瀰漫的一年

7/1878/1

演石快訊

23

22

西出陽關 無故人

民謠歌手——
楊弦
要出國了！

木棉花唱片行

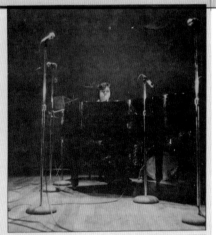

ROCK NEWS! 1
胡德夫的歌！

從民歌到我們的歌
從楊弦到吳楚楚、楊祖珺、韓正皓、陳屏、任祥、
潘麗莉、魏宗坤、薛伊、吳統雄、朱介英

洪建全教育文化基金會
盡心盡力於現代民歌的開拓！

中國現代民歌集（唱片）　特價70元
西出陽關（唱片）　特價70元
楊弦的歌（錄音帶）　特價120元
我們的歌（第一集）　特價70元
我們的歌（第二集）　特價70元
我們的歌（第三集）　特價70元
我們的歌（錄音帶）（第1、2合集）　特價120元
我們的歌（第3集）　特價120元

發行者：洪建全教育文化基金會

郵購只收九折

值得您信賴的雜誌
時報周刊

是國內唯一的一本八開鉅型週刊

訂閱專線：3025900

民間有聲出版社
任祥　兒歌百首
潘麗莉

代理發行 林平岡

誰是'80年最受歡迎的民歌手？
那一首歌是'80年最受歡迎的民歌曲？
只有您自己才可以決定！
請踴躍參加——
'80年終排行票選活動！

誰是'80年最受歡迎的民歌手？

第三屆'80年終排行票選活動票選辦法

紅箭口香糖　Wrigley's Big Red

SUPERSCOPE 超霸
卡式收錄音機

高級音響帶著走！

福和香業股份有限公司

艾迪亞音樂教室

我們的陣容是……

IDEA House

電話：781-2231
地址：台北市忠孝東路4段53號

金韻獎 青年歌謠演唱大會

喜愛唱作作曲的滾石讀者：
誠懇的告訴您：這是一個鯉魚躍龍門的大好機會！

本次青年歌謠演唱大會，競賽項目共
分為兩個部份：

①演唱部份：指定曲均選自新聞局審
定及核准之歌曲。分為
獨唱與重唱。

②創作部份：包括作曲、作詞與作曲
作詞。

金韻獎歌謠演唱大會的獎勵

欲知詳細辦法及各組報名方法，請洽：

＊邱晨民歌吉他教室＊

地址：台北市復興南路二段273號五樓
電話：7025262‧7076912

類別	期數	時數	費用
邱晨民歌吉他〔初級綜合班〕	三個月	每週一小時	1500
	一個月	每週一小時	600
邱晨民歌吉他〔中級伴唱作曲〕	三個月	每週一小時	1800
	一個月	每週一小時	800
民歌吉他〔個人小組特別班〕	個人向一般老師特別課		2300
	小組向邱晨老師		800
青少朗琴	初級 三個月	每週一小時	2400
	中級 三個月	每週一小時	3000
古典朗琴	初級 三個月	每週一小時	2000
	中級 三個月	每週一小時	2400

現代民歌排行榜

（第五版）增訂版

●1979年最受歡迎的民歌手

今年名次	姓名	年得票數	性別	目前自己最得意的歌曲	曾經出版過的唱片名稱
1	王夢麟	3127	男	雨啊!我愛妳!	新格/王夢麟專集
2	葉佳修	2991	女	鄉間小路	海山/集邱專集唱片
3	齊來	2774	女	讓我們看雲去/風告訴我	新格/蒲公英唱片
4	趙樹海	2655	男	春雨/歡樂在雨水下	新格/趙樹海專輯
5	包美聖	2101	女	茉莉	新格/包美聖之歌（1）包美聖之歌（2）
6	齊豫	1854	女	橄欖樹/走在雨中	新格/橄欖樹
7	銀霞	1749	女	蘭花草	海山/銀霞專集（1）
8	邰肇玫	1201	女	溪邊的小渡	光美/邰肇玫/回憶榴專集
8	施碧梧	1201	女	有一首色	
9	李建復	1112	男	腦/龍的傳人	
10	吳楚楚	1021	男	您的歌/好了歌	
11	旅行者之1 黃仁幸	814	男	青海青	海山/旅行者三重唱專輯唱片
11	旅行者之2 邱岳	814	男	城門城門雞蛋糕	
11	旅行者之3 黃安鴻	814	男	我不知道風是在哪一個方向吹	
12	黃大城	813	男	讓我們看雲去	
13	楊弦	802	男	鄉愁全鐵金費/西出陽關	
14	蔡麗娟	734	女	花家指	民間/名歌集
15	韓正皓	721	男		
16	鄉音之1 陳志怡	432	男		四海/鄉音飄四海專集
16	鄉音之2 陳志強	432	男		〃
16	鄉音之3 潘茂容	432	男		〃
16	鄉音之4 王德津	432	男		〃
17	黃安邦	341	男	姆/外婆的澎湖灣	海山/澎湖灣風風專輯
18	魏應坤	279	男	血頂下的詩人	
19	任祥	167	女	歌歌喊	民間/任祥專輯
20	林詩達	143	女	傳奇/相逢何知	海山/傳奇

敲自己的鼓，唱自己的歌
——介紹國內的「現代民歌」
之一　華

一、無歌的一代

二、彈吉他唱洋歌的一代

三、來自校園的「現代民歌」

四、與耕耘者「現代民歌」的播種者

五、尾聲

中國現代民歌〈第一輯〉

你的歌……

陶曉清編撰‧韓正皓校正

收錄15位民歌運動健將的40首精華作品

滾石 ROCK

齊豫‧李泰祥‧拍譜

鄉之讚
祝福

拍譜企業股份有限公司

你的眼神

苏来 词曲

Key: Am 4/4　　No.

```
Am        Dm    Dm6       乙    乙7      Am
|6 6 5 6 7 i |4i 7i 7- |776 537 |6 - - -|
 像一阵细雨  撒落我心底  那感觉如此神秘

Am        F     A7        Am
|6 6 5 6 7 i |4·i i 07 |2·3 77 5 |6 - - -|
 我不禁抬起头  看着你  而你羞不语眼眸

          Am   i·i 6·3
|0 0 0 6 |i·i 6·3 |2 - -0i |2·2 2·2 |
          虽然不言不语     叫人难忘

Am       Am    3 2 3 2    Dm  2·i 2i 76
|3 - - - |3 2 3 2 i 6 |2i 2i 76 |i·7 i 0i |
 记       那是你的眼神   明亮又美丽啊 有

G         乙·i 乙-    Am
|乙·i 乙- |0 2 3 乙·5 |6 - - - |6 - 0 0 |
 倩天地     我满心欢喜
```

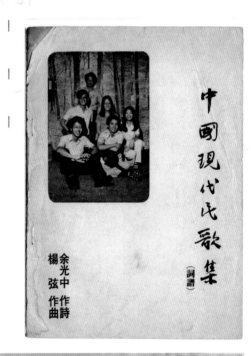

中國現代民歌集（詞譜）

余光中 作詩
楊弦 作曲

柴拉可汗

李建復專輯

滙森用箋

音樂的雕塑家

文 ———— 徐崇憲、陶曉清、楊嘉

編曲和樂手

大部分的民歌手都不是科班出身，用吉他譜曲，也多半只是旋律而已，要成為音樂，形成一首完整的歌，一定需要編曲、樂手演奏、和聲、錄音、混音這些步驟。

編曲——陳志遠（1950-2011）

早期民歌的編曲，除了科班出身的李泰祥與陳揚外，百分之八十的編曲來自於非科班出身的陳志遠。

陳志遠是台灣音樂大師翁清溪的三位得意弟子之一（其他兩位是林國雄和吳盛智，林國雄進入歌林唱片編曲創作，吳盛智後來組成陽光合唱團，並寫出最早在流行音樂界出現的客家歌）。翁清溪本身也不是科班出身，年輕時玩樂團，在美軍俱樂部表演，就這樣一邊演出一邊學習，後來進入音樂界，譜出許多流行歌曲與電影配樂。但是由於上門找他做音樂的人太多，分身乏術，因此身邊的弟子陳志遠，就分擔了他許多工作。

陳志遠第一首掛名的編曲是劉文正的〈奈何〉（李達濤詞曲），而後他也參加楊弦專輯《西出陽關》的編曲工作。後來新格唱片的姚厚笙找他替《金韻獎》編曲，他才開始進行大量的編曲工作。

或許是由於早期協助翁清溪處理過大量的音樂編寫工作，培養出陳志遠的編曲速度。他是有名的「快手」，音樂圈人常笑稱：他出門才開始編曲，到了錄音室往往曲譜已經完成。而每當編寫弦樂時，由於「弦樂組」習慣看五線譜，不像「節奏組」都看簡譜，於是他也有一位專門的助手，將他所寫的簡譜重寫成五線譜。

編曲者自然而然地，也成為錄音時的指揮兼統籌。詞曲創作、自彈自唱的民歌手固然很多，但是技巧與水準大多無法達到錄音的水準，因此真正錄音的樂手們幾乎都由編曲者相約，形成班底。

陳志遠可以說與民歌時期相輔相成，無論是詞曲的創作或是編曲與錄音，都在這個時期創立了新的風格。過去許多錄音室的樂手都和陳志遠一樣，師徒相傳，歷經餐廳或歌廳演奏生涯，因此早期的錄音室多半喚他們為「樂師」（台語），有餐廳那卡西樂隊的意

陳志遠2011年離世，生前非常低調，甚少在螢幕前出現。（民風樂府提供）

吉他：翁孝良，曾出過唱片，並與曹俊鴻、陳復明組織「印象合唱團」，還成立唱片公司，發掘張雨生。（翁孝良提供）

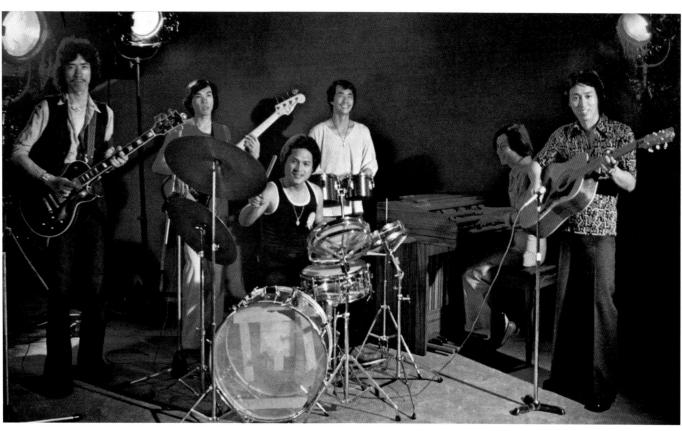

四人幫難得合照，左起：游正彥、郭宗韶、黃瑞豐、曹俊鴻、陳志遠、翁孝良。（丁曉慧《熱帶魚》唱片封底照）

味。但是到了民歌時期，與往後的國語流行歌曲時期，他們能得到相對的尊重，以「樂手」相稱。

樂手──「四人幫」統領天下

自《金韻獎6》之後，錄音器材從四軌進步到八軌，可以分軌錄音，樂手們便可以分批錄音，而不必「一個人錯，大家全部重來」。

於是民歌時期的錄音樂手，出現了「四人幫」的稱號。

因為最基本的伴奏配樂是從「節奏組」開始，剛好是四項樂器：鼓、鍵盤、貝斯、吉他，於是彈奏的樂手，就是通稱的「四人幫」。

吉他手翁孝良和游正彥（Masa）是早期的四人幫成員，無論是空心吉他或是電吉他，都由他們負責。貝斯（bass）前期還有葉天賜，後期幾乎全是郭宗韶（阿韶ㄐㄧㄠˊ），鼓手從頭到尾都是黃瑞豐（小黃），鍵盤手先是楊燦明（小隻）、後來則是陳玉立，曹俊鴻

鍵盤：陳玉立，年輕時自學鋼琴在餐廳伴奏，而後從錄音樂手進入編曲與製作行列。（陳玉立提供）

吉他：游正彥，舞台上標準的搖滾吉他手，台灣國語唱片全盛時期的主吉他手，近年更與歌手女兒游艾迪同台演出。（游正彥提供）

黃瑞豐：有「台灣鼓王」之稱，以學徒方式打鼓成王，除了錄音外，也出版爵士鼓專輯，橫跨流行與傳統領域。（黃瑞豐提供）

偶爾客串。

「四人幫」的作業流程，幾乎和工廠一樣精準，由於他們全部來自餐廳或夜總會的演出環境，因此幾乎每天都在表演，所以如果下午順利開錄的話，不到晚上八點，一定能夠一起錄完十二首歌的節奏部分，然後收拾樂器，繼續去餐廳趕場。

弦樂手——姊妹相傳、主掌弦樂組

節奏組錄完後，通常第二天是弦樂組上場，和節奏組不同的是，這批弦樂手，包含管樂手在內，幾乎完全是音樂系的畢業學生。當時弦樂部分的領隊是林美瑛，最初是因為音樂家溫隆信的太太高芬芬找林美瑛去錄弦樂伴奏，於是她和同學吳怡寬一起前去錄音，慢慢得到好評，逐漸形成了自己的班底，其中包括她的妹妹林美滿（中提琴）與藝專同學，有時也會找文化學院的學生。

林美瑛存夠了錢後去美國留學，妹妹林美滿自然接手了弦樂組領班的工作。有一次林美滿錄完一首歌，而編曲還在寫下一首歌譜，等待的時候，聽到放出來的音樂隨口哼唱，當時正在錄《百萬鋼琴》的製作人正需要類似的聲音，於是就找她擔任和聲的工作。剛開始和蔡淑慎、范廣慧一起錄和聲，後來也進一步編寫和聲譜。

錄音室——麗風錄音室

1970到1980年代，凡是做過國語歌曲的人，幾乎沒有人不曾光顧過麗風錄音室。

在麗風錄音室之前，早期的國語流行歌多在葉和鳴的「和鳴錄音室」，或是游祥麟（阿不拉）的「佳聲錄音室」，以及更早的「海飛錄音室」錄音。同一時期還有由「救世傳播協會」經營的「德韻錄音室」。1970年代中期的民歌出現後，百分之八十的音樂都出自「麗風錄音室」。

1971年徐崇憲退伍，看到報紙上「麗風錄音室」徵錄音師的廣告，他從小就喜歡音樂，於是前去應徵，但是他對錄音一竅不通，而且當時他的資歷並不是最好的，但是在與馬來西亞老闆黃連振先生，以及當時在麗風唱片工作的姚厚笙面談過後，他被順利錄取，一頭栽入每天與錄音器材為伍的日子，一邊工作，一邊學習。

1976年老闆決定結束台灣的事業回馬來西亞，經過一番思考後，徐崇憲決定買下所有器材，就近在重慶南路自己創業，錄音室仍然叫「麗風」，因為他喜歡這個名字。

麗風錄音室所錄的第一張唱片是高凌風的《方磚路上》，接著是劉文正的《奈何》，然後就是李泰祥的《鄉》專輯。他還記得當初最大的挑戰，就是錄《鄉》時，如何將四十人的樂隊，全部擠入他的錄音室中，光是麥克風的安排就費盡了心思。

而另一個挑戰更加可怕，因為當時錄音器材原始，所以所有的樂器都需要一起演奏，同步錄音，一氣呵成。負責編曲的人一定要指揮得當，而演奏的樂手們壓力極大，一不小心錯了，就要全體從頭再來。

《金韻獎》一至六輯的伴奏，全是在這樣的狀態下完成錄音。之後，由於錄音器材的進步，伴奏部分可以分批錄音，這時替代指揮的節拍器就產生了很大的作用。「節奏組」通常跟著節拍器先錄，然後再分軌加入其他樂器，節拍器成為大家跟隨的標準。這樣確實方便許多，但是也因此，使音樂缺少幾分「人」氣。人的指揮雖然沒有節拍器那麼精準，可是隨著音樂的情感而產生略微快慢的流暢速度，增加音樂的情感，是很動人的！

伴奏完成後，便開始配唱與合音，等到全部聲軌錄完後，再由錄音師混音，完成音樂製作，交由工廠刻版、壓片，製成唱片。

貝斯：郭宗韶，不但在錄音室、演唱會上雄霸一方，更是桃李滿天下。（郭宗韶提供）

林美滿（上）和姊姊林美瑛是弦樂姊妹檔。（民風樂府提供）

錄音師——徐崇憲

民歌不斷地演變，錄音方式也不斷考驗著徐崇憲，他形容那個時候是「瞎子摸象、摸石過河」。他常常需要和錄音器材代理公司研究需要進口什麼樣的器材，才能錄出更好的聲音，器材公司才會去訂貨，甚至有時要特別訂製。和現在的錄音師被眾多錄音器材淹沒的情形不同，「我們是追著器材跑！」徐崇憲說。

當時代理錄音器材最大的廠商就是福茂音響公司的張人鳳先生，他不但進口音響器材，還代理了笛卡（Decca）唱片，是台灣最早的西洋音樂代理商。

而由於徐崇憲本身就喜歡音樂，所以除了在錄音器材後面操控機器外，有時會適時的提出他的意見。民歌初期的錄音方式，就在他與製作人的商討下，大幅降低以往國語歌曲錄音的回聲，去除濃俗的氣息，儘量展現清淡的感覺，錄出來的效果極好。

「我曾經說過，我所有的東西都是經過製作人、樂手、歌手、跟我之間的互動，給我一些啟示，給我一些壓力，我才有這些技術、這些觀念、這些想法，其中李大師（李泰祥）又是給我這些啟示、這些壓力最大的，錄他的東西真的很辛苦，可是相對的成就感也很大。所以我一直認為他是『大師中的大師』。」徐崇憲說。

《金韻獎》系列音樂，奠定了麗風錄音室的基礎，就在這樣一路摸索的狀況下，麗風錄音室隨著詞曲創作人、編曲人、製作人一起成長，見證了台灣流行音樂的起飛，往後《之乎者也》、《搭錯車》……數不清的流行專輯都出自這間錄音室，麗風錄音室也成為民歌到流行歌曲重要的支柱之一。

重要的幕後推手——

「洪建全文教基金會」的洪簡靜惠

洪建全建立了早期台灣的電器王國「國際牌」，和日本松下電器合作生產家電用品，冠上國人的品牌：「金龍電視機」、「合歡冷氣機」、「花束電冰箱」、「海龍洗衣機」等，都是那個時代家庭必備的產品。

洪建全文教基金會創立於1971年11月1日，先是推出《書評書目》雜誌與叢書，開啟了評論和介紹圖書的風氣，而後創立出版社與視聽圖書館，不但支持陳達的《思想起》、賴碧霞的《客家民謠》……等音樂的出版，而後更主動籌畫出版民歌唱片及音樂活動。

基金會的理事長洪簡靜惠是第二代洪敏隆先生的賢內助，當時設立基金會，就是為了紀念洪敏隆的父親。1975年6月6日楊弦的演唱會，她也是當時台下的觀眾。所以當楊弦帶著企畫書去找基金會希望能有機會出版時，她很欣喜地同意了。此後在推動民歌的風潮中，洪簡靜惠一直位居幕後的幕後，從楊弦的專輯到《我們的歌》選輯，都是在她的支持下完成，後來也支持過許多重要的演唱會。而在民歌風潮蔚然成形後，更轉向支持其他文教領域，對於台灣讀書會帶領人的培訓，以及提倡企業文化教育等不遺餘力，一直到現在。

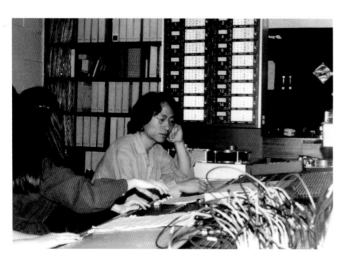

麗風錄音室錄音大師徐崇憲。（徐崇憲提供）

洪簡靜惠與楊弦合影。（洪建全文教基金會提供）

「民風樂府」和「民歌一條樓」

「民風樂府」是當時關心民歌的人所組成的組織，由台大中文系教授方瑜命名。由於限於法規，無法自行登記舉辦活動，在鄧禹平先生的熱心介紹下，許多民歌手和創作者加入了「中華民國歌詞作家協會」，並成立「民歌委員會」，對外進行活動時使用「民風樂府」之名。

後來「民風樂府」向台北市政府申請成為表演團體，從「歌詞作家協會」獨立出來。這個名稱一直用到1995年「中華音樂人交流協會」成立為止。

「民風樂府」的核心委員包括：陶曉清、吳楚楚、段鍾沂、楊嘉。還有兩位幹事：魯芬、彭國華。此外，簡上仁、楊光榮、甘玉玫、李宗盛也經常協助處理事務。

每當「民風樂府」舉辦演唱會時，陶曉清總是第一個號召組織隊伍的人，由於「民風樂府」沒有經費可租固定的辦事處，她位於台北市瑞安街四樓的家，就成為聚會的中心。同時幾乎每位參與的人白天都在上班，所以開會都在晚上。

這棟四層樓的住戶一定早已習慣按錯鈴的陌生人，嚷著要找陶姐。開門後，頂著一盞小燈，一步步地踏上那條四層樓的水泥階梯後，方才圍坐在鋪滿榻榻米的客廳上，你一言、我一句地討論細節，許許多多重要的大事，便是在那「民歌一條樓」中決定下來。

「每次陶姐發開會通知，別人都發八點，我和小玫（邰肇玫）都發七點，這就是她的心意。」蘇來說道。因為蘇來和邰肇玫的家都不在台北，早發的通告自然還帶晚餐。

二毛（段鍾沂）是廣告圈人，吳楚楚在餐廳唱歌，他們兩位通常負責動腦，和陶曉清決定演出的內容。二毛會設法找外在協助或贊助商，吳楚楚負責安排音樂。楊嘉剛自大學畢業，才進入唱片公司做事，專門負責執行策畫以及劇本撰寫。

「一張唱片的故事」歌舞劇在陶曉清家中排練，左一為李明德，左二為邰肇玫，再來是夏學理與蘇來。（陶曉清提供）

魯芬（1955-2012）是陶曉清中廣的同事，兩人因為氣味相投而成為朋友。她對票務工作，以及手工做帳的流程非常熟悉。當時還沒電腦，必須人工隨時核對，所以當年幾乎所有「民風樂府」所辦的演唱會，都是魯芬負責票務和會計。也因此，目前「民風樂府」保留下來的帳目表，全都是她的筆跡。

魯芬同時也收藏許多唱片，本書中的唱片封套很多是她的收藏。可惜她在盛年突然去世，所遺留的寶貴唱片資料，將來會捐給北部流行音樂中心。

另一位盛年早逝的彭國華，當時也還未與吳楚楚成立飛碟唱片，在「民風樂府」專門負責演唱會的舞台監督。

魯芬英年早逝，她是大家的好朋友。（民風樂府提供）

楊嘉總是負責撰寫演唱會的腳本。（楊嘉提供）

彭國華曾為「民風樂府」策畫過不少演唱會。（民風樂府提供）

《滾石雜誌》的段氏兄弟

楊弦首次的現代民歌演唱會是在1975年6月6日舉行,《滾石雜誌》也在同一年六月創刊。這是一本針對年輕人而編撰的雜誌,不但大篇幅報導西洋流行音樂,同時也報導年輕人關心的音樂,《滾石雜誌》第二期便詳細報導了這場演唱會,還舉辦了一場在余光中家的座談會。

從台北市忠孝東路四段的一個小巷弄中出發,段鍾沂與段鍾潭這對兄弟創辦《滾石雜誌》後,策畫舉行過各種與民歌有關的座談會、演唱會,並在1970年代末期,先是策畫製作了邰肇玫、施碧梧的創作專輯,而後並成立滾石唱片,打造出國語歌曲三十多年來的重要王國。

滾石唱片的段鍾沂(上圖,人稱二毛)和段鍾潭(下圖右,人稱三毛),段鍾潭身後是「哈哈」,滾石資深員工,也是段氏兄弟親戚。(段鍾沂提供)

吳楚楚

民歌初起之時,吳楚楚已在西餐廳演唱,除了演唱西洋歌曲外,更創作自己的歌,「雲門舞集」特別為他在1977年舉辦了個人演唱會。而後他也積極參與「洪建全文教基金會」所贊助錄製的《我們的歌》民歌合輯,在其中演唱了多首自己寫的歌。

從「民風樂府」創立初期開始,吳楚楚就是這個團體很重要的成員之一,協助推動演唱會與各項民歌活動。後來加入剛成立的滾石唱片,擔任幕前歌手和幕後製作人。離開滾石唱片後,與友人合組飛碟唱片,從1983年開始,到1996年改組為國際唱片公司為止,一路將飛碟唱片經營成為台灣流行音樂界的一大支柱,吳楚楚也晉身為音樂界大老。

此外,從「民風樂府」到改組為「中華音樂人交流協會」,吳楚楚不但一路支持這個團體,同時也是這個團體幕後沉默的金援者,讓「中華音樂人交流協會」在財務困難之際,也能進行正常運作。

這位樂壇常青人物熱愛運動,到目前為止,每個星期還固定在西餐廳內唱歌,這樣的功力,唱片界著實無人能比。

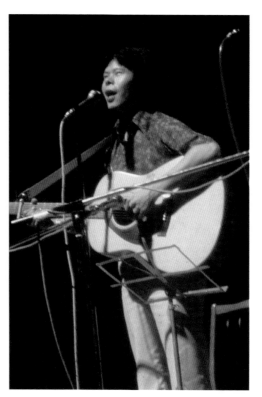

吳楚楚幕前幕後成績斐然。
(民風樂府提供)

校園創作歌曲的傳承

「大學城」
出版合輯全紀錄

文───── 王竹君

　　1980年代初期，新格唱片與海山唱片相繼停辦歌唱比賽，羅大佑的《之乎者也》，蘇芮的《搭錯車》相繼出現，還停留在民歌創作的幕前或是幕後人員，紛紛轉型成為國語流行歌曲的領先人物，但是校園內，還是有很多年輕學生喜歡唱歌、喜歡創作。

　　於是1982年底，台視總經理石永貴決定製播一個專屬於大學生的節目「大學城」，交由當時才剛從國立藝專畢業的陳光陸擔任製作人。

　　「我的遺憾是沒有成為校園民歌手……」陳光陸說，他本身就很喜歡唱校園民歌及創作，當然了解校園內學子們唱歌、創作的心情，於是推出「校園歌唱比賽單元」，讓喜歡唱歌的大學生，能夠到節目中演唱，讓學生創作的能量得以釋放，讓校園民歌的火炬繼續傳承。

　　1984年3月29日，青年節這一天，大學城製作中心舉辦了「第一屆大專創作歌謠比賽」，獲得熱烈的回響。雖然「大學城電視節目」在播出兩年六個月後，於1985年停播。但是「大學城全國大專創作歌謠比賽」卻自1984年一路進行到1993，一共舉辦了十屆，出版了十三張紀念專輯，培養出張清芳、林佳蓉＆許淑絹、丁曉雯、江明學、周秉鈞、楊海薇、黃宏銘（黃安）、范怡文、涂佩岑、林隆璇、謝宇威、林生祥……這些新一代的歌手。

1984年5月

金韻獎創新系列2──全國大專創作歌謠比賽優勝紀念專輯

演唱：江明學、高德華、周秉鈞＆楊海薇、林年佑、張清芳、薛忠銘＆簡明輝（葉開）、林佳蓉＆許淑絹、何子儀＆劉瑞璋、劉健德、黃宏銘（黃安）、沈世萍

曲目：如果真有來生／悸動／我深愛過／時光暫停吧／能不能／不願見你在夢中／曾經擁有過（悟）／守住這一片陽光／回首／沐雨／未完成狂想曲／屋頂‧晚霞‧我

出版公司：新格唱片

1985年1月

大學城第一屆全國大專創作歌謠紀念專輯2

演唱：范怡文、蘇淑華、王菊韻、陳志宏、湯孝慈、夏學理、楊海薇、周秉鈞、沈世萍、黃邦明、劉瑞璋、劉健德、陳淑芬

曲目：塵封已久的回憶／江山萬里／離愁／Babe Bye／昨夜我分明看見／別忘了自己的根／愛已執著／1997的告白／歲月的磨／追求另一章／海邊偶思／雁

出版公司：點將唱片

當時台視總經理石永貴與大學城歌手合照。（涂佩岑提供）

大學城製作人陳光陸（後中）與評審葉佳修及歌手合照。（涂佩岑提供）

1985年6月

大學城第二屆全國大專創作歌謠紀念專輯3

演唱：藍麗婷、丁曉雯、吳忠信、錢幽蘭、王嘉晨、周秉鈞＆楊海薇、夏學理＆涂佩岑、張清芳、賴佩玲＆羅美珍、王方潔

曲目：從來沒有如此難過／告白／菸樓／好不好／給你南風／除了溫柔／也許不再有／多陽光的午後／神話／蛻變日記／愛與希望／釋情

出版公司：點將唱片

1987年1月

神采飛揚──1987第三屆全國大專創作歌謠比賽優勝紀念專輯

演唱：李安修＆藍麗婷、林隆旋（林隆璇）、涂佩岑、詹育彰、謝乃嫻、政大合唱團

曲目：神采飛揚／想念／明天又是星期天／下雨的時候／等待你／你一定能夠／梵婀鈴／要走你別流淚／人人有夢／有人愛我／年輕只有一個／朋友再見

出版公司：新格唱片

1988年1月

大學城飛揚的歌手──1988第四屆全國大專創作歌謠比賽優勝紀念專輯II

演唱：殷慧玲、詹育彰、陳淑娟、蔡淳、王文亞、林凡志、李曉雲、高慧娟

曲目：下雪的沙漠／清晨4：00流浪的貓／睡不著的夜／當第一個女孩哭泣的時候／可曼莎／早晨的溫柔／未曾放棄想妳／疊影／走的時候不要回頭／一夜宿醉／午夜的離緒／自己的天空

出版公司：新格唱片

1986年6月

飛揚的青春──1986第三屆大學城全國大專創作歌謠比賽優勝紀念專輯

演唱：涂佩岑、藍麗婷、李安修、謝乃嫻、陳文玲、林隆旋（林隆璇）、商怡雯、丁曉雯、詹育彰、蔡宜靜、林宗賢

曲目：飛揚的青春／從來不知道／你曾陪我走過／別人的心情／你是我所有的依戀／當客人離開的時候／三分之一的時間／吉普賽的季節／如果能夠／風櫃之後／十一月的秋無詩／回顧

出版公司：飛碟唱片

1987年6月

年輕的感覺──1987第四屆全國大專創作歌謠比賽優勝紀念專輯

演唱：管文、李曉雲、姚蘊慧、王文亞、林凡志、陳淑娟（何方）＆陳家瑀、殷慧玲、黃國書、葉雅惠

曲目：年輕的感覺／請聽我說／隔夜茶／過了椰林樹／我們的歌／夢境／陽光不再繽紛的時候／四年深秋／春來／如夢令／怎麼走／藍色夜晚

出版公司：新格唱片

1988年6月

年輕之愛──第五屆大學城全國大專創作歌謠比賽優勝紀念專輯

演唱：涂佩岑、藍麗婷、陳淑娟、林慧玲、陳世娟、詹育彰、朱憲國、林元勳、邰正宵、羅秀英、謝乃嫻、張立本

曲目：年輕之愛／血梅／尋夢的娃娃／兩個世界一種愛／有一種空虛像這樣／逝／容顏／疑惑／奔向太陽／生命中的一段插曲／玫瑰・女孩／思歸

出版公司：新格唱片

1989年6月

彩色的年紀──第六屆大學城1989全國大專創作歌謠比賽優勝紀念專輯

演唱：葉慶筑、胡藝芬、陳星光＆江致利、丁玉潔＆郭明朱、廖柏青、王秀如、楊培安、林良琪、任正龍

曲目：彩色的年紀／蛻變的休止符／讓它飛翔／為什麼／餞別酒／那把琴／跳動的年輕跳動的心／蒙娜麗莎／就是我／青春之心／Come Back To Me／我要為妳唱首歌

出版公司：飛碟唱片

1991年6月

希望與榮耀──大學城第八屆全國大專創作歌謠比賽優勝紀念專輯

演唱：董運昌、鄔孝慈等十位、江俊豪、莊文貞＆莊文傑＆莊文豪、李瑞、李明哲、黃浩德、遲育民＆彭志遠、邱復山＆姜樹禮

曲目：牽著你的手／明天早早起／遠颺的聲音／把悲傷丟向盡頭／思念是一陣陣永不停歇的浪／二等公民／城市心情／軌跡／不要嗇你的雙手／歸鄉

出版公司：飛碟唱片

大學城錄影實況。（涂佩岑提供）

1990年6月

永遠記得你的愛──第七屆大學城1990全國大專創作歌謠比賽優勝紀念專輯

演唱：宋修傑＆蘇佳俐、連玫娟、陳星光、全復文＆楊志強＆曾志雄＆范德孚＆杜文欽、余啟鴻、李兆麟、任正龍、林慧玲、黃仁相＆王文燦

曲目：永遠記得你的愛／逝去的愛／寫一個你／流浪的孩子／新的期待／搶親記／忘了我吧！我的最愛／有一種生活像這樣／一首叫做雨天的歌／這一季思念的飄泊

出版公司：飛碟唱片

1992年7月

十首大學生的感情日──大學城第九屆全國大專創作歌謠比賽優勝紀念專輯

演唱：曾慧衷、謝宇威、陳振宇、方寶明、歐陽姍、黃宇強＆李潤華、王玫、陳麗如等六位

曲目：Don't Say No To Me／給我一點時間學會說再見／問卜歌／2月21日／Nobody Loves You Like I Do／只是疑惑／Child Of The Sky／故事，就從這首歌開始／嗨！學弟學妹／Made In Taiwan

出版公司：瑞星唱片

1993年6月

心中有愛溫柔相待──大學城第十屆全國大專創作歌謠比賽優勝紀念專輯

演唱：林生祥、嚴詠能、陳玉明、涂佩岑、彭康麟、賴祐昀、羅秋香、林凡志、胡藝芬、宋國修＆李崇勇、蘇志崑（藍色精靈）

曲目：心中有愛・溫柔相待／青春組曲／觀音的故鄉／押通笑阮是外省人／屬不屬於／為什麼我愛你的總是比你愛我的還要多／情憎／分你一點／你是我永遠的夥伴／超越巔峰

出版公司：瑞星唱片

「新格唱片」
後金韻獎時代作品

文 ———— 王竹君

新格唱片也在1984年舉辦了第五屆「金韻獎」歌唱比賽，並和大學城的「大專創作歌謠比賽」合作，發行右列合輯：

1984

鄭人文、陸曉丹、張清芳合輯

演唱：鄭人文、陸曉丹、張清芳

曲目：雪中的愛情／全都帶走／也許有著那麼一天／你的名字／聚散的空間／慕／是誰留下寂寞／動聽的／舞台・人生／讓我最後一次想你／失落的回憶

1984

金韻獎創新專輯

演唱：王夢麟、田麗、鄭人文、林禹勝、林佳蓉＆許淑絹二重唱

曲目：離開你走近你／回憶的影像／是否能看懂／愛的真諦／霧／誤點小站／請擁抱我／時針與分針／夜班火車／旅程／校園戀曲

1984

金韻獎創新系列2——全國大專創作歌謠比賽紀念專輯

演唱、曲目：同「大學城」

1984

金韻獎創新系列3——第五屆金韻獎大賽優勝歌手／優秀作品紀念專輯

演唱：常新愚、姚黛瑋、潘志勤、宇憶蘭、林瓊瓏、柯惠珠、楊淑慧四重唱、楊海薇＆高惠瑜、王琪五重唱

曲目：直到永遠／敘酒／我的孤獨／雨中別離／廣寒的嘆息／愛的哲理／茶山情歌／牽引我心／月仙的故事／忘情／婚禮・心願

1985

金韻獎創新系列4——第五屆金韻獎大賽、全國大專創作歌謠比賽優勝歌手

演唱：江明學、陶恩惠、常新愚、林瓊瓏、姚黛瑋、高德華、楊海薇＆高惠瑜、楊淑慧＆莊惠琪＆樊士珍＆陳雅彥

曲目：想一個你／戀愛到底是什麼一回事／祂必來臨／釋——給詩／如果能再／驚醒／遺忘／不再迷戀／走出我心中／不滅的光／褪色的重逢／讓我

民歌對華語流行音樂的影響

台灣篇：
從世代交替到產業升級

文———— 馬世芳

　　「民歌」風潮迄今四十年，回顧那片「盛世風景」，有幾項遺贈，仍是台灣流行音樂最該珍視的核心價值。

（一）標舉原創精神

　　「唱自己的歌」這句口號，原本帶著強烈「民族主義」式的意氣——所謂「自己的歌」是相對於1970年代青年普遍「唱洋歌」（主要是西洋）、「聽洋歌」的風氣，也反映了彼時台灣外交處境節節敗退、國際地位日益邊緣化的焦慮。他們期待從歌的形式、內容到精神，都能開出新局。「民歌」風潮中寫歌、唱歌、聽歌的青年，不再信手搬用「洋歌」元素，也不再因循沿襲市場既有的音樂門派，窮十年之力，他們確實創造了新鮮的音樂樣貌。

　　「民歌」讓大量年輕的「素人創作者」進入樂壇，他們未必受過科班音樂教育，大多連五線譜都不會看，卻也寫出了膾炙人口的好歌。這樣的「素人效應」不斷擴散，又鼓舞了更多「素人」投入歌曲創作，改變了樂壇生態。其中不少「素人」不斷學習、磨練，晉身「專業」，成為下一個時代台灣樂壇的中堅。

　　而像李泰祥、陳揚這樣科班出身的音樂人，也因為「民歌」風潮而有了施展身手的機緣。他們融合古典與流行，在嚴肅音樂和通俗歌曲之間搭起橋樑，實現了「雅俗共賞」的理想。凡此種種，都有賴「唱自己的歌」形成集體自覺，方能成全。

（二）清晰的世代自覺

　　「唱自己的歌」除了民族主義的意氣，也暗藏對當時台灣市場主流的不滿足，這個「自己」，或也可解釋為「我們這一代」。《金韻獎》第一輯廣告文案便曾反問：「誰說這是無歌的一代？」

　　「前民歌」時代的台灣樂壇，大部分歌曲由一小群專事詞曲的老手創作，那些歌未必不好聽，卻和西洋音樂養大的新生代耳朵之間有著難以彌補的隔閡。「民歌」風潮由年輕人寫詞作曲製作、年輕人唱給年輕人聽，不單擴展了歌的疆土，一洗樂壇因循的暮氣，也讓新生代的作者和歌者站到了聚光燈下，拉攏了年輕聽眾，讓他們的聆聽方向從西洋音樂轉向本土同代人的創作。

　　彼時青年人多有「大時代」的使命感，他們嘗試「歌以載道」，也嘗試用自己的語言、自己的風格抒發情感，歌謠創作遂為那一代人開啟了一扇扇描述、反映時代風景的窗——「民歌」把一個時代的歌，交還到年輕人的手上。

（三）從詩到歌的文藝跨界

　　「以詩入歌」並非始自「民歌」運動，但在「民歌」之前，從未有過這麼大量、密集、多樣的「以詩入歌」實驗。從楊弦譜唱余光中詩作，並名之「現代民歌」開始，文藝青年紛紛挑戰化詩為歌：當代的鄭愁予、楊牧、羅青、周夢蝶、席慕蓉，五四時代的徐志摩，乃至於樂府、唐詩、宋詞、《紅樓夢》，都成了青年創作歌謠的材料。不只這樣，青年歌人寫的詞，也常受到詩的影響，他們的作品，漸漸改變了國語歌詞的語言質地。

李泰祥（左）在聲寶視聽圖書館舉行發表會的實況，右為主持人陶曉清。（民風樂府提供）

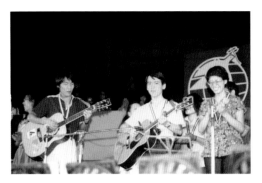

（由左至右）梁弘志、李建復、蔡琴的校園歌手時期。
（民風樂府提供）

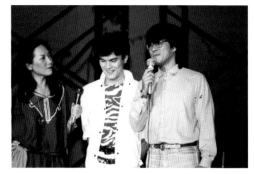

1983年「與我同行」演唱會，製作人李宗盛（右一）帶著剛發行《搖滾舞台》的新人薛岳（右二）一起上台，接受主持人陶曉清採訪。（民風樂府提供）

詩人羅青的作品也被譜成歌。
（《秋風的低語》內頁）

青年歌人對文學的虔誠嚮往，也感染藝文圈，「文壇」和「樂壇」互相滲透，詩人、作家紛紛跨界寫詞，「音樂人」和「文化人」的身分也不妨重疊了。是「民歌」時代的大規模藝文跨界實驗，讓中文流行歌有了更深厚的文學底蘊。

（四）開展多元題材

仔細爬梳「民歌」時代最受歡迎的歌曲，情歌的比例非常低，這簡直違反流行樂壇的常態：那些歌有文學、有生活、有風景、有親情友情，也有歷史、鄉土、家國。儘管屢遭官府審查制度逼壓，那些青年歌人仍然開創了歌壇史無前例的現象：任何題材、任何形式的作品，只要寫得好、唱得好，都可以廣為流傳、深入人心。哪怕它原本是一首意象深奧的現代詩（比如〈偈〉）、或是沉甸甸的悼亡之歌（比如〈月琴〉）。

「民歌」徹底解放了流行歌曲的題材，從身邊小事到家國歷史，「無事不能入歌」，這也成為台灣流行音樂黃金時代「原創歌曲」最重要的資產。

（五）促成唱片業的全面升級

「民歌」風潮帶動了唱片銷售，幾乎「從無到有」創造出一個規模極大的、以學生為主的國語唱片市場。「專輯」得以告別朝生暮死的宿命，變成長賣商品，「唱片業」也變成規模愈來愈大、而且有利可圖的生意。為了因應新生代消費者更挑剔的品味，唱片公司必須投資購置更好的生產設備，並且在製作、企畫各方面投入更多資源。從早期「洪建全文教基金會」時代的「手工業」氣質，短短幾年便進化到「金韻獎」時代的「輕工業」規格，除了詞曲作者和歌手，更有賴幕後的編曲人、製作人、樂手、錄音師，同力打造出技術含量更高、手藝更精湛、更能滿足年輕聽眾的作品。「商業化」在「民歌」時期，大致而言，不但不是斲傷創意的「黑手」，反而提供音樂人更多武器糧草，讓更大規模的音樂野心得以實現。

「民歌」時代幕前幕後的參與者，幾乎都是二十來歲的青年，他們在「沒想太多」的情況下投身歌曲創作、製作、演唱，無意中促成了台灣唱片工業的「世代交替」和「產業升級」。有了這一段過程，台灣流行樂壇才得以擁有1980、1990年代爆炸性成長的土壤。

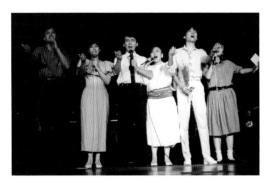

民歌早期演唱會台上歌手賣力演出的模樣。
（民風樂府提供）

早期演唱會台下盛況。
（民風樂府提供）

中國篇：
他從台北來，歌從台北來

文 ———— 公路

2015年一月，我在台北。經過光復南路290巷「滾石唱片公司」舊址，拐過一道街口，朋友說，侯德健去大陸之前住在這裡。「每天，我走您走過的腳步」，爾雅出版社在廈門街113巷，余光中收到隱地寄來的新書，扉頁寫著這句話（余光中，《思台北，念台北》）。

我在夜晚可以看見流星的東北出生，長大。1983年，我十歲。或許時間改頭換面，記憶真偽難辨，那一年我從收音機第一次聽見侯德健的名字。收音機、盒式答錄機、電視、Walkman、錄影機，不過幾年的時間，我們稱之為「歌」的東西完全不一樣了。1988年，家裡有了第一台彩色電視機，在電視看見〈三十以後才明白〉（又名〈三十歲以後〉），「三十個春天看不到第三十一次花開」，三十歲對我來說還是遙遠蒼涼的事，可是，歌可以這樣寫、這樣唱。

民歌的聲音，成長的養分

現在回想，第一次聽〈鄉間的小路〉、〈外婆的澎湖灣〉、〈童年〉都是侯德健身處的「東方歌舞團」歌手唱的；第一次聽〈龍的傳人〉、〈拜訪春天〉是張明敏唱的；第一次聽〈月琴〉是費翔唱的；小學課間操場播放音樂，聽得最多的是〈雨中即景〉——體育老師跟劉文正學會了唱，音樂老師伴奏，錄成磁帶反覆播放；「輕輕將年少滴落」，在課堂偷看瓊瑤小說知道〈歸人沙城〉；第一次聽齊豫、李泰祥是電影《歡顏》；《撒哈拉沙漠》、《油麻菜籽》、《台北人》、《我兒漢生》、《看海的日子》、《夜行貨車》、《七里香》以及余光中、鄭愁予、洛夫、周夢蝶、紀弦、瘂弦是我高中時期的養分。看似沒有關聯的，多年後都連結在一起了。

最重要的，還是歌。台灣校園歌曲是1980年代尾聲最動人的聲音。有一種印刷品叫「歌片兒」，像磁帶內頁一樣折疊，印有簡譜、歌詞或不相關的照片。在聽不到歌的很多時候，識簡譜是必須掌握的技能，磕磕絆絆跟著「歌片兒」還原一首歌原本的樣子。盜版磁帶還未成氣候，翻錄是重要傳播手段，空白磁帶比專輯磁帶的

時間長，於是從事翻錄職業的人會在磁帶空白的地方錄上自己喜歡的歌，如能附上複寫的歌詞及詞曲作者會被尊為業界良心。

盜版磁帶已是台灣流行音樂的主場。從1991年開始，我擁有第一盤正版磁帶、第一張黑膠唱片、第一盤引進版磁帶，直到1995年來北京，動手修復打口磁帶成為新的技能。每個在偏遠城市長大、愛聽歌的孩子經歷都差不多。

1990年代中國的民歌運動

1990年代初，大陸也發生幾場民歌運動：1993年《張廣天現代歌曲集》、1995年黃金剛《吟唱生涯》為標誌的中國現代民歌運動；1993年，現任「二手玫瑰」樂隊經理人的黃燎原成立第一家個人音樂製作公司並提倡新民謠運動，1994年推出黃群、黃眾的《江湖行》；真影響到大陸流行音樂的仍是始於1994年的校園民謠運動——黃小茂製作《校園民謠》風靡全國，高曉松、沈慶、鬱冬、老狼等校園民謠創作人和歌手成為學生盡知的人物。

1990年代初期，大陸歌壇風起雲湧。據說1990年張培仁來北京，在外交人員俱樂部地下室聽崔健，看他紅布蒙眼、手舉小號吹響〈一無所有〉，張培仁抱著柱子狂哭二小時。這個故事到今天依然動人。我來北京，就是想看看這個音樂的城市，打算玩一個夏天就回去，今年正好二十年。

來到北京，我和台灣民歌的緣分才剛開始。1997年成為音樂記者，小時候跟著簡譜初識的民歌還有民歌的人，我和他們在各種唱片或場合重逢。1999年，我成為自由職業者，除專欄寫作，還有一份重要的工作是演唱會撰稿和唱片文案。離開過，再回來，春夏秋冬幾回寒暑，2001年開始動筆，2007年出版《遙遠的鄉愁——台灣現代民歌三十年》。這本書更像是匆忙路過，說無知草率也不為過，書中收錄楊弦、陶曉清、李建復、蘇來、張釗維、林一峰的序與跋才是真正的意義所在。也因為這樣無知無畏的勇氣，我開始做音樂。

楊弦 2007 年北京首唱會演出海報。
（中華音樂人交流協會提供）

大陸出版的《台灣校園歌曲鄉土民謠》，收錄包括〈龍的傳人〉、〈少年中國〉、〈美麗島〉、〈牛背上的小孩〉、〈雨夜花〉⋯⋯等八十八首歌譜。1982 年九月初版 39,000 冊，1983 年八月二刷數量達 105,500 冊。歌譜定價人民幣 0.31 元，折合新台幣約 1.5 元。（公路提供）

第一場演出給楊弦

2007 年 9 月 29 日，我人生做過的第一場演出，給楊弦。只能擺一百五十張椅子的地方擠進三百多人，〈鄉愁四韻〉、〈迴旋曲〉、〈民歌〉、〈民歌手〉、〈兩相惜〉、〈渡口〉、〈歲月〉，有幸第一次現場聆聽。楊弦現場彈唱的民謠吉他是蘇來借的，這把吉他陪伴蘇來二十多年，從台北帶到北京。

2009 年九月，陶曉清邀請我和樂隊參加 921 地震十週年「愛的行動」紀念演唱會。第一次到台北，想做一點不太一樣的事。9 月 19 日，我們在淡水動物園錄音室開始台灣民歌的錄音，這是我監製的第二張唱片〈台北到淡水〉。那個下午動物園的蟬鳴留在唱片中，我也留在音樂這個行業，小時候看簡譜一樣磕磕絆絆，摸著門檻，凝望偉大。

關於那些伴著我們長大的歌，有一個動人的說法——青春版稅。

2011 年五月，李泰祥因帕金森及甲狀腺腫瘤陷入醫療費的窘境。短短幾天，大陸樂迷自發籌集一百九十筆捐款共約六十二萬新台幣，捐款名義為「青春版稅」——為我們的青春還給他的版稅。朋友透過許景淳去李泰祥家裡拜訪，把這份心意帶給他，大家用木板凳和鍋蓋當樂器，唱他的歌給他聽。李泰祥開心用筆寫下「親愛的，再抱我一回」，告別的時候還說「有空還要回來看我」。已成永別。

他從台北來，歌從台北來。四十年是很長的一段歲月，改變的不只是音樂，李宗盛在〈我的三個家〉中寫著：「我老愛跟人家說，吉他如何地改變了我的一生。」每個不同的人生匯成時代的河流，往前趨著，往前淌著。

腳步是這樣走的，吉他是這樣彈的，歌是這樣唱的，青春是這樣過的。

（編按：公路，音樂記者兼作家，2007 年在大陸出版《遙遠的鄉愁——台灣現代民歌三十年》一書，詳細描繪台灣民歌風潮。而後並企畫製作音樂，民歌團體「小娟 ＆ 山谷里的居民」即由她擔任監製。）

李泰祥於 2011 年 5 月 25 日手寫筆跡。（公路提供）

楊弦 2007 年 9 月 29 日於北京演出。（公路提供）

第十一曲

1975-2015 四十年來重要 民歌演唱會 全紀錄

文 —————— 陶曉清

在校園民歌開始前，演唱會就已經是年輕人喜愛參與的活動。而民歌的流行，演唱會更具有推波助瀾的功效。我們列出這四十年來和民歌相關的重要演唱會，裡面有我們的汗水、心血和理想，而隨著年代過去，更有著我們的感慨、懷念與不捨。

● 楊弦現代民歌演唱會
日期：1975 年 6 月 6 日
地點：中山堂

這場音樂會是有史以來第一場發表八首創作歌曲的演唱會，之後發行的專輯《中國現代民歌》點燃了現代民歌之火。1995 年、2005 年舉行的民歌 20、民歌 30 活動，都是以這一場演出的時間來計算。這次演出後曾由《滾石雜誌》舉辦了一場座談會，邀請許多音樂界的人士討論類似創作歌曲的未來，引起極大的回響。

● 現代民歌發表會
日期：1977 年 2 月 6 日
地點：中廣音樂廳
策畫主持：陶曉清

在中廣音樂廳舉辦的第一場民歌演唱會。參加的歌手除潘麗莉、楊弦、楊祖珺、蘇文良……等民歌手外，還有當時演唱西洋歌曲的 You & Me、Trinity 等合唱團。

● 吳楚楚演唱會
日期：1977 年 3 月 17、18 日
地點：實踐堂
主辦：雲門舞集

雲門舞集幫吳楚楚舉辦的這場演唱會，在當時是個創舉。楚戈題字的「吳楚楚演唱會」字眼印成直直的小海報，連續幾張貼在一起，非常醒目。吳楚楚除了唱歌，也彈了幾首古典吉他曲，還在後台為自己寫了〈你的歌〉，告訴自己「慢慢地唱不要慌……」。

● 楊弦民謠作品演唱會
日期：1977 年 4 月 7 日
地點：中山堂

這是楊弦的第二場民謠演唱會，當天演唱的許多歌曲，加入了國樂器的伴奏，後來都收錄在他第二張專輯《西出陽關》中。4 月 9 日在台中中興堂有另一場。演唱會後沒多久，楊弦就出國深造了。

這些演唱會，你去了哪幾場？

1975 1976 1977 1978

● 假日音樂會
日期：1976 年 3 月 7 日
地點：天母公園
策畫主持：陶曉清

這場演唱會上，韓正皓發表了〈學子心聲〉，楊弦發表〈帶你回花蓮〉和〈你的心情〉等新歌。

● 淡江大學民歌演唱會
日期：1976 年 12 月 3 日
日期：地點：淡江大學
主持：陶曉清

李雙澤事件就是出現在這場演唱會上，淡江大學校內刊物持續討論，並引發年輕人更深度的思考唱自己的歌這個議題。

● 胡德夫現代民歌發表會
日期：1978 年 3 月 16、17 日
地點：實踐堂
主辦：滾石雜誌

胡德夫這場演出十分動人，當時他的太太也出現在舞台上演唱〈望你早歸〉。胡德夫說〈楓葉〉這首歌是為她而寫。演出時楊祖珺上台與他對唱，王勃上台幫他吹口琴與和聲。

● 吳楚楚、胡德夫、楊祖珺三人行
日期：1978 年 4 月 8 日
地點：台中中興堂
策畫主持：陶曉清
主辦：洪建全文教基金會

這是第一場設有舞台監督的演唱會，三位歌手被安排在不同演唱位置上唱歌，演出非常理想。演唱會的小海報比照「吳楚楚演唱會」的設計，邀請楚戈用毛筆撰寫。演出收入捐給國際兒童村。

● 青草地歌謠慈善演唱會
日期：1978 年 8 月 16 日
地點：榮星花園
策畫：楊祖珺

這應該是民歌演唱會史上第一次的大型戶外演唱會。楊祖珺為廣慈博愛院發起募款，得到許多人的支持，也引起有關當局對她的注意。

這些演唱會，你去了哪幾場？

● **中國現代的民歌**

日期：1977 年 7 月 14 日
地點：中山堂
策畫主持：陶曉清
主辦：佳佳音樂中心

這場演出是民歌手們第一次義演，為國際兒童村而唱，參加歌手包括黃曉寧、胡德夫、林志煌、陳屏、楊祖珺、楊弦……還有孫德銘、章紀龍演唱傳統民歌，由林二先生的鄉土樂團伴奏。

● **第一屆中國現代民歌之夜**

日期：1977 年 12 月 19 日
地點：國父紀念館
策畫主持：陶曉清
主辦：中廣公司

這是中廣公司第一次為節目而舉辦的演唱會，上半場為傳統民歌的新面貌，下半場為創作民歌，引發許多音樂界人士的評論。演出歌手包括任祥、吳楚楚、楊祖珺、3+1 合唱團（陳建民、王勁、梁作治、程萬華）、周麟&崔湛泉、熊天益&熊美玲&藍自強，「民歌 20」演出手冊封面就是他們三人在這次演唱會上拍的照片……李泰祥特別為楊祖珺的演出擔任魔音鋼琴的伴奏。這場演出的門票在演出三天前就賣完了。

● **唱自己的歌**

日期：1979 年 8 月 1 日
地點：國父紀念館
主辦：洪建全文教基金會
贊助：皇冠雜誌

由於當時中廣公司不同意我主持這場演唱會，於是我只能向上呈報表示自己當晚是去唱歌，並與一些歌手合唱。演唱會的海報與標題「唱自己的歌」，成為當時由我主編、皇冠出版社出版的《夏天的書》的標題。

● **畢業禮讚**
——燭光晚會

日期：1979 年 6 月 24 日
地點：台北榮星花園
策畫：胡德夫
主持：卜大中

難得由胡德夫策畫的演唱會，原訂於 6 月 12 日舉行，因雨順延至 6 月 24 日。參加演出的有：潘麗莉、張伯仁&沈嘉祥、風謠合唱團、鄭泰安、胡德夫與陳明仁、山謠合唱團、楊兆禎、榮星合唱團、李泰祥、李達濤、吳楚楚……等。

● **我們的歌**

日期：1979 年 9 月 20 日
地點：國父紀念館
主持：王正良
主辦：洪建全文教基金會、時報文化聯合

這場演唱會發表許多新歌，其中最重要的是〈心中有一首歌〉和〈只愛一點點〉。演出歌手包括：王夢麟、趙樹海、劉因國、曾寶民、鍾麗莉、包美聖、黃大城等外，還有鄭泰安、李泰祥……等人。

● **大地之歌**
——中國歌謠演唱及演奏會

日期：1979 年 10 月 13、14 日
地點：國父紀念館
主持：黃大城、趙樹海
主辦：中華民國音樂協會

標榜以傳統民謠的新風格，現代民歌的新境界為主旨。音樂家溫隆信、蕭唯忱、陳志遠、周高俊、呂鍾寬編曲，陳功雄、周高俊指揮三十二人的大地管弦樂團伴奏。

● **現代民歌演唱會**

日期：1979 年 10 月
地點：實踐堂
策畫主持：陶曉清
主辦：中油公司音樂社

參加歌手有：侯德健、鐵章、潘麗莉、胡德、趙樹海、黃大城、黃○文、盧澄惠、邰肇玫、施碧梧、吳楚楚、Fan○Trio+1 陳建民、王勁、菁華、吳楚楚。

1979　　1980

● **第一屆中國現代民歌全省巡迴展**

日期：1978 年 9 月 30 日
地點：國父紀念館
策畫：滾石雜誌社
主持：陶曉清
主辦：洪建全文教基金會

國父紀念館的演出是全省巡迴展的最後一站。演出人員有趙樹海、王夢麟、韓正皓、鍾少蘭、潘麗莉、楊光榮、鄉音四重唱、黃曉寧……等，楊祖珺因出車禍無法演出，邀請友人張伯仁、沈嘉祥代替她演出。楊耀東、李文心正在當兵，臨時被抓上台。

● **第二屆中國現代民歌之夜**

日期：1978 年 12 月 27 日
地點：國父紀念館
策畫主持：陶曉清
主辦：中廣公司

1978 年 12 月 16 日，在這場演唱會演出前不久，美國宣布與中共建交，使得這場演唱會面臨可能取消的危機。我當時極力爭取，加上臨時邀請一些創作人，演唱幾首激勵人心的歌曲，演出才得以照常舉行。

● **第二屆我們的歌**

日期：1980 年 1 月 8 日
地點：國父紀念館
主持：王正良

演出歌手有：王夢麟、陳明韶&陳明心、吳統雄、唐曉詩、劉因國、趙學萱、趙樹海、簡上仁、李建復、鍾麗莉、王新蓮、木吉他合唱團、王正良等。

● **這一代的歌**

日期：1980 年 1 月 25 日
地點：國父紀念館
企畫：艾迪亞中心
主持：胡茵夢
主辦：洪建全文教基金會

這場演唱會主要是為了推廣皇冠出版社所出的四本民歌書籍。演出歌手：王夢麟、吳楚楚、趙學萱、李麗芬、趙樹海、黃大城、秦偉業、曾寶明、邰肇玫、施碧梧、凡士合唱團、旅行者合唱團、十一月和我合唱團、唐雲順&麥漢聲、張杏梅。

● **年輕人新春民謠演唱會**

日期：1980 年 1 月 28 日
地點：中山堂
主持：李蝶菲
主辦：中廣公司

這場演唱會是為年輕人而辦，演出歌手有：王夢麟、吳楚楚、黃曉寧、陳建中、胡德夫、楊光榮、丁松筠、趙樹海、潘麗莉、黃大城。

● **金韻獎歌謠義演**

日期：1980 年 5 月 6、7 日
地點：國父紀念館
主持：陶曉清
主辦：新力文教基金會

整場演唱會由陳志遠、陳揚編曲。陳志遠所率領的節奏組，是當時在錄音室內最受歡迎的樂手：吉他手翁孝良、游正彥，貝斯手郭宗韶，鼓手黃瑞豐，外加二十五人管弦樂團伴奏。「金韻獎」前三屆的歌手幾乎全都到齊，整場堪稱是唱片版的原音重現。

● **第二屆這一代的歌**

日期：1980 年
地點：國父紀念館
企劃：艾迪亞
主持：趙樹海
主辦：洪建全

參加演出的○○楚、楊弦、明韶、凡士行者三重唱團、The Fo○團。

● 別來無恙演唱會

日期：1989 年 4～5 月
地點：美國演出十場
策畫：民風樂府
主持：陶曉清

「民風樂府」再次為海外留學生設計節目演出，參與的歌手有：紀宏仁、葉蓓、馬兆駿、馬玉芬、鄭麗絲、殷正洋、薛岳。陶曉清主持。專業工作人員有音響工程師王家棟、幻眼合唱團韓賢光、李庭匡、李兆雄、阮德君。

● 傳統藝術季
——思想起歌謠演唱會

日期：1991 年 1 月 12、13 日
地點：國父紀念館
製作：民風樂府
主持：陶曉清
主辦：台北市政府
承辦：台北市立國樂團

為建國八十週年而辦的演唱會，歌手包括李度、馬玉芬、許景淳、殷正洋、黃大城、楊峻榮、劉錚，在演出前兩個月就在導演卓明的指導下集訓，他於演出時也擔任串場說故事的角色扮演。國樂團與幻眼合唱團一起伴奏，十分特別的演出經驗。

● 唱過一個時代系列活動

日期：1999 年 3 月 20 日～4 月 5 日
主辦：中華音樂人交流協會、台北市政府

活動包括：
● 敦南誠品書店地下二樓舉行「流行音樂大展」。
● 三場座談會分別談論「百億市場怎麼來的」、「過 2000 年，現在怎麼辦？」與「未來的華人市場台灣在哪裡？」
● 六場專題演講：段鍾沂主講「從第一張到第一百萬張」、左宏元主講「戲說我的流行音樂和我的戲劇音樂」、李壽全主講「隨著時代的心跳唱歌」、陶曉清主講「從那一夜開始」、陳樂融主講「流行會說話」、蔡琴主講「那些人與那些事」。
● 三場經典歌曲回顧展之專題演唱會，由海豚樂團、李明德與王瑞瑜、夾子樂隊演出。

1989　1990　1991　1995　1999　2000

● 讓我與你相遇
——美國巡迴演出台北公演

日期：1988 年 3 月 2、3 日
地點：中山堂
主辦：民風樂府

「民風樂府」再次為海外留學生設計節目演出，參與的歌手有：童安格、薛岳、范怡文、鄭麗絲、王海玲、靳鐵章、蘇來。

● 讓我與你相遇
——美國巡迴演出

日期：1988 年 3 月～4 月
主辦：全美學連

三月紐約、四月波士頓、華盛頓、休士頓、芝加哥、舊金山、洛杉磯。共計十場演唱會以及十四場座談會。

● 一世情緣
——美國巡迴演唱台北公演

日期：1990 年 3 月 28 日
地點：台北市永琦百貨萬象廳

這是同年四月赴美公演前的台北演出。演出歌手有楊峻榮、殷正洋、馬兆駿、馬玉芬、姚黛瑋、薛岳、王笛等，四月赴美共十六個城市演唱，而且演唱者多了一位大陸歌手魏洪。

● 灼熱的生命
——薛岳演唱會

日期：1990 年 9 月 17 日
地點：國父紀念館
主辦：民風樂府

薛岳生前民風樂府曾為他舉行過三場演唱會，這場演出是第四場，也是最後一場。薛岳於這場演唱會後兩個月就過世了，這是他嘔心瀝血的告別演出，後來發行了一套現場實況錄音雙 CD。

● 唱過一個時代——民歌二十

日期：1995 年 9 月 13、14 日
地點：國父紀念館
策畫：民風樂府
共同主辦：台北之音電台、中時晚報與民風樂府

這是以「民風樂府」之名主辦的最後一場演出，之後就轉為「中華音樂人交流協會」。這場民歌的盛宴，幾乎涵蓋了所有早期民歌的民歌手，包括葉佳修、齊豫、殷正洋、邰肇玫、楊芳儀、鄭華娟、王新蓮、李建復、蔡琴、蘇來、潘越雲、王海玲、黃大城、娃娃金智娟、陳艾玲、南方二重唱、施孝榮、李宗盛、木吉他合唱團、張小雯、黃舒駿、林隆璇、萬芳、李明德、黃韻玲、許景淳、凡人二重唱、童安格、吳楚楚。還有王偉忠、趙樹海、陶曉清擔任說書人。

● 送炭到泰棉
愛心義演晚會

日期：1995 年 8 月 10 日
地點：員林農工體育館
主辦：員林鎮大專青年聯誼會

演出者：李明德、賴佩霞、葉佳修、北大專熱門樂團、邰肇玫、吳大衛、李碧華、王夢麟。

● 薛岳逝世十週年
——搖滾舞台紀念演唱會系列活動

日期：2000 年 11 月 7 日
地點：中正紀念堂廣場
主辦：中華音樂人交流協會、聲世紀網路公司

10 月 28 日舉行座談會，10 月 30 日、31 日舉行 @live Pub 演唱會，11 月 4 日在中正紀念堂廣場舉行大型紀念演唱會，數十位歌手參加，後來發行了一套雙 CD 的 LIVE 專輯。

（左側殘缺部分）

的誘惑
、李亞明演唱會
7 年 9 月 8、9 日
堂
樂府

，這場演唱會在
體育場另續辦

教基金會義演
月 3 日

曾平

「心路文教基金會」義演，用了當時手馬兆駿的唱演出的名稱。歌
、馬兆駿、周華
、殷正洋、娃娃與
。最特別的是許持人參加了節目的
、劉敏娟、陳宜
、馬台芸、陶曉清、
美瑜、蘇文彥。

● 牽著他──為智能不足兒童而唱

日期：1983 年 2 月 8 日、3 月 20 日
地點：國父紀念館、台中中興堂
主辦：民風樂府

這是為了幫助「雙溪啟智文教基金會」籌募基金所舉行的義演。「牽著他」名稱的來源是針對演出，邀約作者寫了五首新歌，其中賴西安詞、蘇來曲的〈地球的孩子〉中，第一句歌詞就是「牽他的手，牽著他慢慢地走……」

為了介紹智能不足孩子的故事，特別邀請張照堂拍了許多孩子們的照片在現場投影，同時由不同藝人分別在台北與台中擔任解說並舉行義賣。

從這場演唱會開始，不管是「民風樂府」或是後來的「中華音樂人交流協會」，每年都固定贊助雙溪啟智文教基金會。

● 與我同行
──為陽光基金會義演

日期：1983 年 5 月 4 日
地點：國父紀念館
主辦：民風樂府

這是民歌手們第一次以歌舞劇的形式演出青少年問題。雖然歌舞劇的部分只占半小時，但是籌備期間好多人花時間練舞排戲，由林麗珍編舞，卓明與金士傑編劇。演出的上半場錄了音，但可惜下半場的錄音已經遺失。「與我同行」演唱會並在高雄演出，也成為同年「台北市藝術季」的演出節目之一。

● 美麗的心情
──蘇來、席慕蓉的詩歌之夜

日期：1985 年 7 月 24 日
地點：國父紀念館
主持：陶曉清
主辦：民風樂府

蘇來譜了多首席慕蓉的詩，出版了一張唱片，並舉辦了這場演唱會。原本說要出席的席慕蓉卻臨時未到，蘇來在現場預備好要獻花的場面，因為女主角缺席而顯得尷尬。事後席慕蓉非常地懊惱，還在《美麗的心情》唱片專輯中寫下這段因緣。

● 新與心的組合
──為雙溪文教基金會義演

日期：1987 年 8 月 11、12 日
地點：中山堂
主持：陳美瑜
主辦：民風樂府

邀約當時才發片不久的七位新人──于台煙、曲佑良、范怡文、殷正洋、庾澄慶、曹松章，以用心的態度為「雙溪啟智中心」義演。

● 燃燒的
──薛岳

日期：198
地點：中山
主辦：民

同年 10 月
高雄市中
了一場。

1983　1984　　　　　　　　　　　　　　　　1985　1986　　　　1987　　　　1988

● 七年後的七月

日期：1984 年 7 月 20 日
地點：國父紀念館
主辦：民風樂府

這場演出是由李宗盛提出的構想，在許多歌者中挑出六位在時間上能夠參與的人：邰肇玫、鄭怡、蔡琴、李建復、黃大城、蘇來，把他們從小到大的照片做成幻燈片，在現場投影配合演出。其中出道最早的邰肇玫剛好第七年，所以演出命名為七年後的七月。

● 七十三年台北市藝術季
民歌演唱會

日期：1984 年 11 月 6、7 日
地點：台北市國父紀念館
主辦：民風樂府

「民風樂府」再次嘗試策畫了長達一小時的歌舞劇，劇名叫做「一張唱片的故事」。陶曉清製作，楊嘉編劇，羅曼菲編舞，張弘毅作曲、編曲，王偉忠導演。參加演出者有：高德華、庾澄慶、李明德、余小魚、黃榮仁、楊黎蘇、許景淳、潘安邦、夏學理，以及角鋼合唱團──主唱是庾澄慶，打擊樂手是李繼民、徐德昌，貝斯手王治平，吉他手王建民，鍵盤手涂惠源，都是後來活躍國語歌壇的重量級人物。

● 第二次牽著他演唱會

日期：1986 年 7 月 9 日
地點：國父紀念館
主持：孫越、胡茵夢
主辦：民風樂府

這場演唱會演出時，全世界剛好都正在傳唱〈We Are The World〉這首歌。節目單的封底就刊登著這首歌的廣告。這場演唱會主動願意參加的歌手眾多，範圍極廣，包括楊烈、徐仲薇、童安格、傅娟、齊秦、范怡文＆張清芳、幻眼合唱團＆薛岳、李亞明、廖小維……還有剛好推出《我們》這張專輯的梁弘志、曹俊鴻、鈕大可與陳復明。

● 唱我自己的歌
──詞曲作者的心聲

日期：1986 年 10 月 2 日
地點：國父紀念館
策畫主持：陶曉清
主辦：中廣公司

演出的副標題是「紀念先總統蔣公百年誕辰系列音樂活動」。這場演唱會所有歌者都唱自己寫的歌，李宗盛那時在美國錄唱片，原先預定會趕回來參加，但是錄音工作延遲，因此回不來，演出時就以他的〈開場白〉來開場。其餘歌手還有：邰肇玫、童安格、王海玲、林瓊龍、丁曉雯、梁弘志、鄭華娟、蘇來、齊豫、施孝榮、殷正洋、翁孝良＆林雨、李壽全。

● 薛岳演唱會

日期：1986 年 12 月 16 日
地點：國父紀念館
主辦：民風樂府

民風樂府很少舉辦個人演唱會，薛岳是其中之一。

● 我要的不多
──為心路文
日期：1988 年
地點：中山堂
策畫：民風樂府
主持：彭興茂

「民風樂府」
金會」辦的義
首度發片的
片標題做為
手有：潘越
健、施孝榮
丘丘合唱團
多位電台主
演出一梅可
芬、方笛、
廖偉凡、

● 六弦之歌

日期：1979 年 12 月 29 日
地點：公賣局球場
策畫：王大成、麻念台
主持：趙樹海、倪蓓蓓
主辦：台北市樂器商業同業
公會、中沙廣告事業有限公
司

演出歌手有：王夢麟、黃
大城＋鍾麗莉、楊祖珺、
劉蒼苔＆畢奐一、包美
聖、陳明韶、李建復、邰
肇玫＆施碧梧、趙樹海、
邱晨、潘麗莉、韓正皓＆
鍾少蘭，還有風謠合唱
團、松竹梅三重唱。

● 為多氯聯苯患者而唱

日期：1981 年 07 月 12 日起
地點：員林 7 月 12 日、台北
8 月 3 日、台南 8 月 23 日、
高雄 8 月 24 日，是天水樂集
的義演各一場
主辦：民風樂府

這是民歌界一次大愛心的
展現，同時也確立了民歌
手是要關懷社會現象的信
念，當時我和段鐘沂一起
去找消費者文教基金會員
責人柴松林先生，告知歌
手們想要替因為食用米糠
油而導致烏腳病的多氯聯
苯受害者義演。後來演唱
會全部的收益一百萬元，
都捐贈給台中榮民總醫院。

● 民歌的故事

日期：1981 年 7 月 30 日
地點：市國父紀念館
主持：陶曉清
主辦：民風樂府

李宗盛擔任團長的「民風樂府
管弦樂團」，在史擷詠的指揮之
下，替此次演出伴奏了大半場，
這也是香港「現代民歌協會」第
一次派團長、副團長來台演唱。

演出人員：楊弦、韓正皓＆鍾少
蘭、胡德夫、簡上仁、吳楚楚、
趙樹海、黃大城、王海玲、施孝
榮、李建復、邰肇玫、楊耀東、
蔡琴、香港現代民歌協會代表：
馮偉才與伍自強。

● 歌者、作者小型演唱發表會

日期：1981 年 7 月 -1982 年 8
月，每月 1-2 次
地點：台北市聲寶視聽圖書館
策畫：民風樂府
主持：陶曉清

由於必須是「聲寶」與「歌詞作
家協會」的會員才能參加，所
以這個活動沒有大肆宣傳，但
每次都客滿。當時許多作者都
在此舉行過作品發表會，包括：
楊弦、靳鐵章、梁弘志、蘇來、
李泰祥、鄧禹平、邰肇玫、羅大
佑等。

● 當代詩與民歌之夜

日期：1981 年 7 月 20 日
地點：國立藝術館
主持：林文義、葉佳修
主辦：陽光小集詩社

有許多詩人上台朗誦自己
的詩，接著有歌手演唱他
們的詩譜成的曲。參加朗誦
的詩人有瘂弦、羅青、張雪
映、林野、羅門、洛夫、舒
笛、崇溪、蓉子、趙衛民、
苦苓、向陽、余光中。參加
演出的歌手有韓正皓、鍾少
蘭、吳楚楚、葉佳修、胡德
夫、李碧華、施孝榮、簡上
仁、楊弦。

這些演唱會，
你去了哪幾場？

1981 1982

● 一代的歌

5 月 24 日
念館
中心

、劉蒼苔
文教基金會

有：吳楚
趙樹海、陳
合唱團、旅
團、風謠合唱
ur Seas 合唱

● 民風樂府創作歌曲發表會

日期：1980 年 10 月 5 日
地點：國父紀念館
主持：陶曉清
主辦：民風樂府

「民風樂府」是當時關心民歌的
人所組成的組織，由台大中文系
教授于瑜命名。由於限於法規，
無法自行登記舉辦活動，因而成
為「中華民國歌詞作家協會」之
下的一個委員會，對外進行活動
時使用「民風樂府」一名，這個
名稱一直用到 1995 年「中華音樂
人交流協會」成立為止。

演出歌手：清流合唱團、純誼
合唱團、潘麗莉、胡德夫、楊耀
東、鄭怡、蘇來、蔡琴、黃大城
＆鍾麗莉、李建復、邰肇玫、吳
楚楚、范廣慧（她是第一個公開
演唱〈天天天藍〉這首歌的人）、
胥國棟＆王治平＆陳榮貴。

● 歡迎春天
——民歌演唱會

日期：1982 年 1 月 14 日
地點：國父紀念館
主持：陶曉清
主辦：民風樂府

這是民歌手們首度關懷
我們的生活環境，而以環
保為概念舉行的演唱會，
同時請許多藝文界人士參
與，張曉風女士與夏元瑜
先生上台談論保護鳥類，
還有黃麗薰與漢聲舞集
編舞、金士傑編劇並擔任
默劇指導。新歌有樊曼儂
與梁泓的〈候鳥之歌〉、
描述心靈污染的〈給我一
片安樂土〉，關於空氣污
染的〈新鮮的空氣〉，關
於河川污染的〈靜靜的河
水〉等。

演出人員：王新蓮、鄭
怡、蘇來、楊耀東、葉
敏、潘越雲、黃大城、吳
楚楚、趙樹海等。最特別
的是節目中第一個段落
六首歌的伴奏者是：吳楚
楚、李壽全、葉璇和陳淑
慧。

● 送炭到泰北
——民歌義演／名畫
義賣會

日期：1982 年 7 月 14 日
地點：國父紀念館
主持：陶曉清
主辦：第一國際同濟會

演出歌手：蘇來、邰肇
玫、吳楚楚、鄭怡、楊
芳儀、楊耀東、趙樹
海、旅行者合唱團、嗩
吶嗒合唱團。義賣部分
由王大空先生與張曉
風女士主持，參與的畫
家有：張杰、徐令儀、
江明賢、蔡友、楊英
風、楊大霖、李可梅。

● 情歌之夜

日期：1982 年 7 月 31 日
地點：國父紀念館
主持：陶曉清
主辦：民風樂府

「民風樂府」過去的演唱會幾乎都是收支平
衡，但是以情歌為主的演唱會第一次替「民
風樂府」賺到了錢，因此就用這些錢舉辦了
「第一屆民風樂府新人獎」。這場演出中，潘
越雲運用她曼妙的舞姿替演出增色。

● 民歌的今天——七十一年台北市藝術季

日期：1982 年 9 月 19 日
地點：公賣局球場
主持：陶曉清
主辦：民風樂府

演出者有：施孝榮、潘越雲、蔡琴、鄭怡、
唐曉詩、黃大城、邰肇玫、楊耀東、王海玲
、吳楚楚、楊芳儀、葉佳修。

● 第一屆民風樂府新人獎發表會

日期：1982 年 10 月 23 日
地點：台北市實踐堂
主辦：民風樂府

在這次的創作比賽中，林邊作詞、鍾義賜作
曲的〈心情〉入選優勝，這首台語歌引起唱
片公司幕後奪曲大戰，後來由滾石得標，交
給潘越雲演唱。蕭宗信作詞、羅聖爾作曲的
〈零點十七分〉也入選優勝，後來由蔡琴、
吳楚楚合唱。

● 中國現代民歌
全美巡迴演唱會

日期：1982 年 11 月
5-27 日
帶團：陶曉清
主辦：民風樂府

這是「民風樂府」
第一次去美國巡迴
演出，參加的歌手
有吳楚楚、蔡琴、
邰肇玫、蘇來、陳明
韶、葉佳修、齊豫。
去波士頓、紐約、
舊金山、洛杉磯等
八個地方演出，並
在洛杉磯與加州大
學河濱分校舉行兩
場座談會。

● 校園民歌的故事
──中山堂開門

日期：2002 年 1 月 6、7 日
地點：中山堂
主持：陶曉清
製作：中華音樂人交流協會

中山堂在休館整修多年重新開幕之際，邀請音樂人交流協會製作「校園民歌的故事」演唱會。節目分成三段：詩詞作曲、傳統民歌與創作曲。

● 一千個春天演唱會

日期：2005 年 5 月 13～15 日
主持：陶曉清
製作：中華音樂人交流協會

演出當年「天水樂集」成員：李壽全、靳鐵章、蘇來與許乃勝等人的作品，參加的歌手有：李建復、蔡琴、靳鐵章、施孝榮、蘇來、潘越雲、李壽全、Friends 合唱團（謝宇威、李昀陵、王介安、謝淑文、蕭煌奇）。

● 民歌嘉年華・永遠的未央歌

日期：2005 年 7 月 1 日、2 日
地點：國父紀念館
主持：陶曉清
製作主辦：中華音樂人交流協會

這是民歌 30 的壓軸演唱會，三十年來的民歌手齊聚一堂，共享時代的記憶，其中李建復和侯德健同台共唱〈龍的傳人〉，特別將當年被迫更改的歌詞：「四面楚歌是姑娘的劍」還原成原來的「四面楚歌是洋人的劍」。整個演唱會長達近四小時，演唱了所有當年大家耳熟能詳的創作民歌，同時並對所有參與創作，包含李泰祥在內的創作者，以及所有推動民歌的幕後工作者致敬。

● 唱自己的歌演唱會
──30 年後再見
李雙澤

日期：2007 年 10 月 4 日
地點：淡江大學活動中心
策劃：野火樂集
主持：陶曉清、馬世芳

紀念李雙澤逝世三十周年，「野火樂集」邀請當年主持人陶曉清重回「可口可樂事件」現場，和兒子馬世芳一齊主持。除了老友胡德夫、楊弦，演出者還有雷光夏、好客樂隊、徐清原、張懸、盧廣仲，以及原住民音樂人小美、陳永龍&陳宏豪、盧皆興、艾可菊斯等「老中青」三代歌手。

● 城市與民歌

日期：2012 年 12 月 21、22 日
地點：中山堂

中華音樂人交流協會應台北市立國樂團之邀，共同演出。參加歌手有：于冠華、王海玲、吳楚楚、邰肇玫、殷正洋、許景淳、楊耀東、鄭麗絲。

2002 2004 2005 2006 2007 2008 2012

● 台北美樂地系列演唱會

日期：2004 年 6 月 5 日起一連七場
地點：中山堂前廣場舉行

此為民歌 30 系列活動暖身。

● 紅情歌

2004 年 8 月 27、28 日
日期：主持：陶曉清

這是民歌 30 向詞曲創作大師致敬的系列之一，演出鄭華娟、陳揚、梁弘志等人的作品。參加歌手有：潘越雲、于台煙、曾淑勤、蘇芮、盧戡平、MOJO──張國璽&林后進&劉暐之、范怡文、林志炫、萬芳、鄭怡。

● 向梁弘志致敬演唱會

日期：2004 年 8 月 28 日

就在規畫演出「紅情歌」演唱會時，傳來梁弘志生病的消息，於是將其中的一場更改為「向梁弘志致敬」演唱會。參加的歌手有：范怡文、林志炫、潘越雲、于台煙、南方二重唱、高金素梅、潘安邦、曾淑勤、萬芳、同班同學、賴佩霞、鄭怡，還有從香港趕來的譚詠麟、從新加坡趕來的黃鶯鶯，和蘇芮、盧戡平、殷正洋等人。

● 好民歌演唱會

日期：2004 年 9 月 17 日、18 日
地點：中山堂
主持：陶曉清
製作主辦：中華音樂人交流協會

民歌 30 向詞曲創作大師致敬的系列之一，演出馬兆駿、邱晨、陳雲山、侯德健等人的作品。演出歌手有：黃大城、楊芳儀、施孝榮、南方二重唱、陳明韶、包美聖、娃娃、同班同學、黃仲崑、馬兆駿。

● 美詩歌

日期：2004 年 11 月 17、18 日
地點：國父紀念館
總策畫：吳楚楚
主持：陶曉清
製作主辦：中華音樂人交流協會

民歌 30 向詞曲創作大師致敬的系列之一，向古今詩人致敬。演出歌手有：蘇來、葉樹茵、巴奈、于冠華、殷正洋、楊弦、吳楚楚、朱哲琴、李建復、許景淳、Friends 合唱團（李昀陵、黃韻玲、林明樺、謝宇威、王介安、古皓）。

● 飛揚的青春

日期：2006 年 1 月 20、21 日
地點：國父紀念館
製作：陳光陸
主持：涂佩岑、夏學理
主辦：中華音樂人交流協會

「大學城」時代的歌手幾乎全員到齊：丁曉雯、林隆璇、范怡文、詹育彰、謝宇威、董運昌、藍麗婷、胡藝芬、許淑絹、林佳容、王秀如、謝乃嫻……等。

● 溫柔的慈悲

日期：2006 年 9 月 30 日、10 月 01 日
地點：國父紀念館
主持：李文瑗
製作主辦：中華音樂人交流協會

這場演唱會主軸是向三位創作人致敬──李子恆、張弘毅和陳小霞。演出歌手有：姜育恆、小虎隊吳奇隆&陳志朋、南方二重唱、李子恆、曾慶瑜、趙詠華、孟庭葦、陳小霞……等。

這些演唱會，你去了哪幾場？

● 詩與歌的迴旋曲
──余光中八十大壽

日期：2008 年 9 月 26 日
地點：大安森林公園
主持：陶曉清、馬世芳
主辦：中華音樂人交流協會

參加致敬的歌手有：包美聖、李建復、胡德夫、南方二重唱、殷正洋、許景淳、野火樂集小美、陳永龍、陳世川、楊弦、萬芳、蘇來。

那些值得珍藏的歌曲 附錄3CD

· 16 首過去從未發行過的精采現場演唱歌曲版。
· 25 首來自民歌初期三張經典合輯《我們的歌》中的重要歌曲,絕版多時,重新復刻出土。
· 4 首未曾發行過的新歌,由楊弦、吳楚楚、蘇來等人重新錄製。
· 外加 1 首王新蓮首張專輯絕版歌曲。

音樂提供————洪建全文教基金會、民風樂府／中華音樂人交流協會、楊弦、吳楚楚、蘇來、王新蓮
母帶製作————王家棟
解說————陶曉清

這張 CD 中的歌曲，都是過去從未出版發行過的現場演唱會版本。有一些是演唱者在當時電台的錄音室所錄的版本，有的是從過去舉行的演唱會實況中所選出的歌曲。因為年代久遠，有些歌曲沒有保存完整的文字紀錄，因此只能附上作者、演唱者，以及演奏者的名字。

1　候鳥之歌

詞／奚淞 曲／樊曼儂 演唱／李建復

鳥兒輕輕地飛，鳥兒高高地飛
飛過重重的高山，飛過遼闊的大海
要飛去那遙遠的地方
你有紅紅熱熱的血和跳躍的心
跟我們一樣
你會餓會渴會快樂和痛苦
跟我們一樣
當你飛倦了，讓我們做個好主人
讓你平安地在我們田野裡休息
等明日你展翅再飛
祝你飛得更高更遠

1982 年民風樂府舉辦「歡迎春天」演唱會，主題是環保，特別是鳥類。當時李建復正在當兵，無法參與，但他很高興能錄下這首歌，做為演出的開場歌曲。

2　鷺鷥

詞曲／蘇來 演唱／鄭怡

你可曾見我，在水天中佇立
你可曾見我，漫步在那小溪
陽光初現的清晨
你可曾見我，展翅迎風飛向晴空
你可曾見我，在雲端追逐和朝陽遊戲
飛向無窮的時空。
你可曾見我，在水天中佇立
你可曾見我，漫步在那小溪
微雨初現的清晨，
你可曾見我，昂首遠離飛入煙雨
你可曾見我，隱身入雲霧不復戀塵世
飛向無窮的時空
你可曾見我
你可曾見我

在規畫 1982 年「歡迎春天」演唱會時，蘇來提供了這首歌，錄製的這個版本是給黃麗薰編舞以及舞者練習用的。演出時鄭怡唱現場，由黃麗薰的「漢聲舞團」編舞演出。這首歌後來由鄭華娟與王新蓮演唱，收錄在滾石唱片的《快樂天堂》專輯中。

3　雨中即景

詞曲、吉他／王夢麟 演唱／王夢麟、趙樹海

嘩啦啦啦啦下雨了
看到大家嘛都在跑
叭叭叭叭叭計程車
他們的生意是特別好 (你有錢坐不到)
嘩啦啦啦啦淋濕了
好多人臉上嘛失去了笑
無奈何望著天，嘆嘆氣把頭搖
感覺天色不對，最好把雨傘帶好
不要等雨來了，見你又躲又跑 (哈哈)
轟隆隆隆隆打雷了
膽小的人都不敢跑 (怕怕)
無奈何望著天，嘆嘆氣把頭搖
嘆嘆氣把頭搖，嘆嘆氣把頭搖

這是王夢麟和趙樹海自彈自唱的版本，在電台錄的。但是確切是在什麼時間錄的，因年代久遠已不可考，至少有三十多年了。這個版本非常傳神地表達出當初王夢麟寫這首歌的心情和畫面，速度要比錄音版慢些，聽來也更加寫意。

4　愛情

詞／林煌坤 曲／陳崇 演唱／周麟 吉他／崔湛泉、周麟

若我說我愛你，這就是欺騙了你
若我說我不愛你，這又是違背我心意
昨夜我想了一整夜，今宵又難把你忘記
總是不能忘呀，不能忘記你，不能忘記你
這就是愛情
總是不能忘呀，不能忘記你，不能忘記你
這就是愛情
難道這就是愛情

這首歌是在 1977 年 12 月 19 日「第一屆中國現代民歌」演唱會中所錄下的實況。當時節目單中並沒有這首歌，但是周麟和崔湛泉現場臨時起意，為我們留下了久遠但美好的記憶。這首歌的詞曲作者原本不詳，而後經過搜索聯絡，作詞者林煌坤欣然同意我們使用這首歌，至於作曲者則無從查證，網路上所流傳的「陳崇」之名，亦經數度連絡未遂，我們無從得知是否為原曲作者，不願就此放棄這首曾經在校園內傳唱甚廣，同時已經多人錄製過的歌曲，特此說明。

5 爸爸喝酒的時候

詞／施碧梧 曲／邰肇玫 演唱／李宗盛

爸爸喝酒的時候，我就聽到黃河的浪吼
一浪又一浪不停留，滾滾向海流
流進了爸爸的酒
爸爸的回憶裡，有數不盡的鄉愁

當我唱歌的時候，我就想到長江的幽幽
一波又一波不停休，流到大海口
流進了我的咽喉
在我的歌聲裡，有數不盡的鄉愁

邰肇玫和施碧梧發行第一張專輯時，為了宣傳，其中有
三首歌曲找了當時幾位好友去錄音室錄唱，然後交給
電台主持人播放，其中這首歌就由李宗盛代打。

6 龍的傳人

詞曲、演唱、吉他／侯德健

遙遠的東方有一條江，它的名字就叫長江
遙遠的東方有一條河，它的名字就叫黃河
雖不曾看見長江美，夢裡常神遊長江水
雖不曾聽見黃河壯，澎湃洶湧在夢裡
古老的東方有一條龍，他的名字就叫中國
古老的東方有一群人，他們全都是龍的傳人
巨龍腳底下我成長，長成以後是龍的傳人
黑眼睛黑頭髮黃皮膚，永永遠遠是龍的傳人
百年前寧靜的一個夜，巨變前夕的深夜裡
槍砲聲敲碎了寧靜夜，四面楚歌是姑息的劍
多少年砲聲仍隆隆，多少年又是多少年
巨龍巨龍你擦亮眼，永永遠遠地擦亮眼
巨龍巨龍你擦亮眼，永永遠遠地擦亮眼

侯德健在給陶曉清的郵件中說道：「這件事影響了我
一輩子，我現在都還能想起當時的情景，我記得你邀
請我去中廣，記得麥克風的樣子，木頭的椅子，你在
我對面，我抱著吉他，國語還說不好……最早的歌詞
是『洋人』的劍，後來是『奴才』的劍，都不通過，老
姚（姚厚笙）很著急，最後改了『姑息』才通過。」

這個版本在電台播出後大受歡迎，在李建復尚未出版
唱片前，就已經進入電台的歌曲排行榜了。

7 唱自己的歌

詞／之華、楊光榮 曲、演唱、吉他／楊光榮

敲響自己的鼓啊，敲響自己的鑼
彈起自己的琴啊，唱起自己的歌
歌唱心愛的人啊，迷人的小酒渦

歌唱美好的青春，幸福的生活
敲響自己的鼓啊，敲響自己的鑼
彈起自己的情啊，唱起自己的歌
歌唱自由的土地，美麗的花朵
歌唱親愛的祖國，河山的遼闊
敲響自己的鼓啊，敲響自己的鑼
彈起自己的琴啊，唱起自己的歌
歌唱辛勞的同胞，勤奮的工作
歌唱英勇的戰士，一心滅赤禍
敲響自己的鼓啊，敲響自己的鑼
彈起自己的琴啊，唱起自己的歌
歌唱精誠的團結，難關齊衝破
歌唱堅定的信心，光復舊山河
敲響自己的鼓啊，敲響自己的鑼
中華兒女，唱自己的歌

醫生歌手楊光榮一直關心民歌發展，這是他把之華
（蕭玉井）的詞加以修改後譜成的曲，在當時並未出
版，只在電台錄了音。透過廣播節目的播放，一度很
受歡迎，此曲也是 1979 年「唱自己的歌」演唱會的
主題曲。

8 雨花

詞曲／林志煌 演唱、吉他／任祥 胡琴／游立民

雨花，雨中花
珠痕淚影嬌人瘦
雲落殘紅深谷幽
有情卻無處留
柔腸一寸愁千縷
望斷秋水催花雨
勸君惜取春滿蕊
莫待香消思憂

雨花，雨中花
枝立淒清耐何俗
為誰憔悴瘦芳姿
多情卻無以除
可憐春似人將老
獨抱濃愁又帶笑
飲盡千杯一瓢酒
醉時又恨無由

這是 1977 年 12 月 19 日「第一屆中國現代民歌」演唱
會的實況錄音。作者林志煌當時錄唱了這首歌寄給主
持人陶曉清，在廣播節目中播出後受到聽眾的熱烈
迴響，於是安排在演唱會中由任祥演唱。由於事隔近
四十年，我們透過各方詢問，可是仍然找不到詞曲作
者林志煌，又不願意這首好聽的創作就此再度埋沒，
所以仍然決定收錄在這裡，讓大家都能聽到好歌。

9 離別在深夜裡

詞／施碧梧 曲／邰肇玫 演唱／趙樹海

在這深深的夜裡，淡淡情懷寄語中
每一句都是心語，充滿傳說中的感情
送我在那夜霧中，不覺地我已眼紅
揉去雙眼的迷濛，只道山風太匆匆
不需要揮手，也毋須道聲珍重
千言在眼底，萬語隱藏無聲裡
在這深深的夜裡，在這深深的夜裡

這是和〈爸爸喝酒的時候〉一起錄製的另一首歌，使用
的是當時錄的伴唱帶，趙樹海很夠義氣地鼎力相助。

10 茶山情歌

詞曲／貴州民歌 演唱／鄭怡 音樂總監／韓賢光
伴奏／老樣子樂團 吉他／楊騰佑 鍵盤／阮德君
貝斯／韓賢光 鼓手／李兆雄

茶葉清耶，水也清喲
清水燒茶，獻給心上的人
情人上山你停一停
情人上山你停一停
喝口新茶表表我的心
山崗的小路通到茶山頂
把石頭踩得亮晶晶
你送走多少風雨的夜晚
你迎接多少燦爛的黎明
早晨採茶走出了門
總要看一看我的心上人
黃昏後踏上回家的小路
總要望一望你那高大的身影
我默默地想啊悄悄地問
你家鄉有沒有這樣的茶林
茶林裡有沒有採茶的大姐
大姐裡有沒有你心愛的人
我高聲地唱呀低聲地問
我的採茶歌你愛不愛聽
這歌聲像不像你家鄉的曲調
採茶女像不像你心愛的人
茶葉清耶，水也清喲
清水燒茶獻給心上人
情人上山你停一停
情人上山你停一停
喝口新茶表表我的心

鄭怡第一次唱這首貴州民歌是在 1982 年 7 月 31 日的
「情歌之夜」演唱會上，之後好多人說她唱得太動人
了，自此她決定放棄出國，留在台灣繼續唱歌。經過
三十年後的 2002 年 1 月 7 日，她終於再次在「校園民
歌的故事」演唱會台上唱出這首歌，仍然動人。

11 江湖上

詞/余光中 曲/楊弦
演唱/楊弦、施孝榮、殷正洋、黃大城
伴奏/老樣子樂團（同〈茶山情歌〉）

一雙鞋，能踢幾條街
一雙腳，能換幾次鞋
一口氣，嚥得下幾座城
一輩子，闖幾次紅燈
答案啊答案，在茫茫的風裡

一雙眼，能燃燒多少歲
一張嘴，吻多少次酒杯
一頭髮，能抵抗幾把梳子
一顆心，能年輕幾回
答案啊答案，在茫茫的風裡

為什麼，信總在雲上飛
為什麼，車票在手裡
為什麼，惡夢在枕頭下
為什麼，抱你的是大衣
答案啊答案，在茫茫的風裡
答案啊答案，在茫茫的風裡

一片大陸，算不算你的國
一個島，算不算你的家
一眨眼，算不算少年
一輩子，算不算永遠
答案啊答案，在茫茫的風裡
答案啊答案，在茫茫的風裡

楊弦當年用余光中的詩譜曲，這首歌充分顯示詞曲作者都受到了 Bob Dylan 的作品〈Blowin' In The Wind〉的影響，這裡收錄的版本是 2002 年 1 月 7 日「校園民歌的故事」演唱會實況。

12 地球的孩子

詞/賴西安 曲/蘇來 演唱/邰肇玫、鄭怡 合聲/黃韻玲等五人 伴奏/嗩吶塔樂團 團長/徐正淵 吉他/翁天鈞 貝斯/湯博勤 鼓/陳清泉 鍵盤/徐正淵、郭肇蕾

牽他的手，牽著他慢慢地走
看他的眼，向他內心去探索
雖然他一步也走不穩
雖然他一句也說不成
就在他清澈的眼波中
有淚有笑，也有著春夏秋冬
就在他清澈的眼波中
有淚有笑，也有著春夏秋冬
清晨的光，引進了他的心窗
明月的光，送給他一場好夢

只因為一雙溫暖的手
只因為一個了解的眼波
就在他心中有光和熱
因為你對他像一個姊妹弟兄
就在他心中有光和熱
因為你對他像一個姊妹弟兄

1983 年 2 月 2 日民風樂府為「雙溪啟智文教基金會」義演，邀請創作人為智障兒寫了五首新歌，這是其中一首，並以歌詞中的第一句做為演唱會的名字。

演唱會的台北場由蘇來演唱，3 月 20 日的台中場當天他卻因故遲到，臨時由鄭怡和邰肇玫上場代打，這是當天的實況錄音。

13 民歌

詞/余光中 曲、演唱、吉他/楊弦

傳說北方有一首民歌
只有那黃河的肺活量能歌唱
從青海到黃海
風也聽見，沙也聽見

如果黃河凍成了冰河
還有那長江最最母性的鼻音
從高原到平原
魚也聽見，龍也聽見

如果長江凍成了冰河
還有還有我的紅海在呼嘯
從早潮到晚潮
醒也聽見，夢也聽見
有一天我的血也結冰
還有你的血他的血在合唱
從 A 型到 O 型
哭也聽見，笑也聽見

2002 年 1 月 7 日「校園民歌的故事」演唱會實況。楊弦說這首歌發行時用四部合唱方式，但他也喜歡自己彈唱，於是在演出的第二天特別加上了這一小段。

（編註：楊弦在演唱會上，將原詩第一段最後一行「風也聽見，沙也聽見」唱成了第二段的最後一行「魚也聽見，龍也聽見。」）

14 燕子

詞曲/哈薩克民歌 演唱/殷正洋
伴奏/老樣子樂團（同〈茶山情歌〉）

燕子啊
聽我唱個我心愛的燕子歌

親愛的，請你聽我說一說，燕子啊
燕子啊
你的性情愉快親切又活潑
你的微笑好像星星，在閃爍啊，啊～
眉毛彎彎眼睛亮
脖子勻勻頭髮長
是我的姑娘，燕子啊
燕子啊
不要忘了你的諾言變了心
我是你的，你是我的
燕子啊，啊～

2002 年 1 月 7 日「校園民歌的故事」演唱會實況。殷正洋唱的哈薩克民歌〈燕子〉是好多人的最愛。

15 陽關三疊

詞/王維 曲/黃永熙 演唱、吉他/吳楚楚

渭城朝雨浥輕塵
客舍青青柳色新
勸君更進一杯酒
西出陽關無故人

在 2004 年 11 月 17、18 日，「中華音樂人交流協會」主辦的「美詩歌」演唱會中吳楚楚演唱了這首歌。早在民歌初期他走唱於西餐廳時，就很愛唱這首歌。而且每次都是在快交班時演唱這首歌，所以熟朋友去聽他唱歌時，只要聽到他唱這首歌，就知道他準備要下班了。

16 謝幕曲

詞/許乃勝 曲、演唱、吉他/蘇來

幕，緩緩地降了
人，漸漸地散了
千把個掌聲，在空盪裡回響
千把個寧靜，在熱烈後低吟

人生的戲一齣齣
逝去的日子一幕幕
幕落了，生命的軌跡，卻永不停息
幕落了，我們的故事，卻剛要開始

幕，緩緩地降了
人，漸漸地散了
多少個日子，我曾佇立舞台
多少個人生，在舞台上演出

此曲是「天水樂集」時期蘇來為蔡琴寫的歌，這個版本是蘇來自己珍藏的 Demo 版，曾收錄在《一千個春天》的復刻專輯裡。

「洪建全文教基金會」在 1977 和 1978 年間贊助發行了三張《我們的歌》合輯，由陶曉清策畫，其中收錄了眾多當年民歌風潮初起時的重要作品。

《我們的歌》合輯當年未做大量商業宣傳，但是流傳甚廣。然而因為年代久遠，早已絕版多時。這次能取得「洪建全文教基金會」的同意，以及原始詞曲作者與歌者的授權，附錄於本書再次發行，成為珍貴的復刻版，實在是「民歌40」一大意外收穫。不過也有遺珠之憾，因為無法找到合輯內的歌者陳屏，詞曲版權不明，因而未能收錄他的歌。同時，楊弦原本收錄在《我們的歌》中的舊作因與他的個人專輯重複而放棄收錄。然而，楊弦重新錄製了兩首未曾發行過的新舊作品，提供在此次附錄的 CD 中。

以下的歌曲文字說明、專輯封面和圖片，完整取自當年的唱片版本，因此解說文字中，關於歌手介紹的描述也是 1977 和 1978 年當下，在此特別說明。

園丁的話／陶曉清

創作現代民歌是一條剛剛走出來的路，這一顆種子也才剛剛埋入土中。這裡有一群打先鋒的人，在這起步的時期，他們都願意不斷地試驗，不斷地改進，而推動它最有效的途徑就是出版唱片。我們要特別感謝洪建全教育文化基金會，為了發行這張唱片，他們提供了最大的人力、物力支援。經過兩個多月的摸索，這張唱片終於完成了。好不好當事人不知道，這要留給聽的人來評判。但是每一個參與者都盡了最大的努力，一次又一次重複地錄製，只為更接近理想。製作途中不免也遭遇到了意想不到的問題，不過在大家的同心協力之下，每一個難關都順利地克服了，再一次證明了合作就是力量！

由於大家都是第一次出唱片，總不免在興奮中藏有幾分惶恐，但我們當然希望大家會愛這些歌、唱這些歌，讓時代歌聲迴盪在我們的街頭巷尾。(1977 年 10 月)

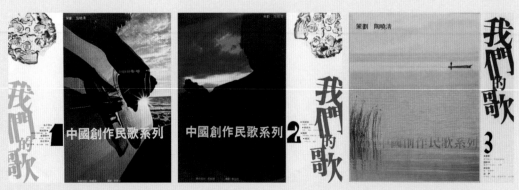

《我們的歌》一、二、三輯，陶曉清策畫，洪建全文教基金會發行

以下第 1～第 10 首歌出自《我們的歌 1》

1 紙船

詞／林鈴 曲、演唱／朱介英 小提琴／高芬芬、陳明德
鋼琴／林千富 吉他／朱介英 錄音／冠德錄音室

一隻小小紙摺船，張滿著我落寞孤帆
行行復行行，行向遠方，遙遠的期盼
一隻小小紙摺船，載不動我沉重感傷
行行復行行，行向遠方，默默地飄盪
日子是濕的，一層層一滴滴
濕透了船帆，卻濕不透我的希望
一隻小小紙摺船，摺著我深深的夢幻
行行復行行，漫漫天涯，紙摺的滄桑

林鈴在某本校刊裡，以一首詩的方式，道出了十八歲的感慨，描寫生命中的璀璨由無數次挫折敲擊而來，朱介英為她譜成了曲。

朱介英——筆名「不不」，歌曲作品約有二十首，是個才子型的人物，對什麼都有一手。他能彈能唱，能寫各種文章（小說、散文、評介、音樂、舞蹈、詩、歌劇），還會畫畫，不過人細瘦了些，也許是勞心過度的緣故吧！

2 好了歌

詞／曹雪芹 曲、演唱、吉他／吳楚楚 錄音／麗風錄音室

世人都曉神仙好，唯有功名忘不了
古今將相在何方，荒塚一堆草沒了
世人都曉神仙好，只有金銀忘不了
終朝只恨聚無多，及到多時眼閉了
世人都曉神仙好，只有嬌妻忘不了
君生日日說恩情，君死又隨人去了
世人都曉神仙好，只有兒孫忘不了
痴心父母古來多，孝順子孫誰見了

《紅樓夢》第一回，開場人物甄士隱聽見一個跛腳道士唱了這首〈好了歌〉之後，便看破紅塵跟著那瘋道人飄飄而去了。吳楚楚翻看《紅樓夢》，就想把它唱出來，於是譜成了這首曲子。由於是以方外人的口吻來演唱，就給他一個輕快的節奏，而有幾分遊戲人間的味道。

吳楚楚——湖北人，中興大學法商學院地政系畢業。目前專業歌唱，忙的時候由下午唱起，一天要跑四、五個地方。一臉坦白的笑容，不過，別看他大小場面經過不少，還是常常會臉紅。他是個很好說話的人，可絕不要以為他沒有自己的原則。最近又重新開始收學生教吉他，自己本身也在繼續研究樂理。

3 慕情

詞曲、演唱／韓正皓 鋼琴／林千富
吉他／韓正皓、吳楚楚 貝斯／林明敏 鼓／薛岳
伴奏錄音／韻德錄音室 演唱錄音／麗風錄音室

我吻，吻你髮梢迎風
如慈母的愛，輕撫我面頰
如深沉的星河，望斷宇宙的奧祕
如流瀉的月光，滌淨我眸裡的哀傷
我吻，吻你纖纖玉手
撩撥我�漾，如湖之心弦
就像那春風化雨，揭開我愚昧之幃帳
如聖潔的天使，呵護我情愛的伊甸
無垠的幽情，傾訴不變的心語
歌頌夢神的天聲，飛躍在自由的空氣中

這是韓正皓在服役時寫給他太太信中的一段，後來經過太座批准，譜成了這首歌。韓正皓的歌曲由翟黑山編曲，因為樂隊編制龐大，因此先在韻德錄音室錄配樂，然後再去麗風錄音室配唱。

韓正皓——一看就知道他是個正直的漢子，二十九歲的山東人，中國文化學院歷史系畢業。沒有能學音樂是他一直很遺憾的事，因此在學校時常去音樂系旁聽，也從來沒有真正離開過音樂。他目前每天教吉他，學生多得自己都數不清了，偶爾在咖啡館做客串性的短期演唱，不過，再忙他也要每星期抽出時間，向音樂先進們學習更進一步的樂理。

4 三月思

詞曲／朱介英 演唱／楊祖珺 長笛／樊曼儂
其餘同〈慕情〉錄音／韻德錄音室

三月，推舵的手劃破的三月，故鄉啊
你埋入我眼中，是一把一把的兒歌
三月，撒種的手種下的三月，記憶啊
你雕刻於心上，是遙遠遙遠的家
有多少芳草，有多少泥香
有多少風雨，有多少鄉愁
三月，驀然回首白頭的三月，故鄉啊
我自身上失去的是，一腔燃燒的笑

這首詞感懷已經逝去的少年時代，頗有現代詩的味道，由楊祖珺唱來特別有一種淡淡的哀愁。

楊祖珺——今年剛從淡江文理學院英文系畢業，江蘇奉賢人，在家中是老么。她是非常出色的一位民歌手，雖然是這張唱片中唯一沒有自己作品的人，但是她天生有美妙的歌喉，恰如其分地表達出作者的心境。在民歌的發展過程中，像她這樣的歌手是必不可少的。她目前主要也是唱歌，還主持電視節目「跳躍的音符」。

5 學子心聲

詞曲、演唱／韓正皓 小提琴／高芬芬、溫龍俊、謝中平
錄音／韻德錄音室 長笛、高薩／柯桐牆
黑管、低薩／蕭東山 伸縮喇叭／朱建章
小喇叭／張文真 鋼琴／高異桐 吉他／許治民、韓正皓
貝斯／楊鴻漢 鼓／蔡慶昌

如果我聯考已經失敗，親愛的雙親您不要罵我
不是我不想光耀門楣，成功的路途，還有很多
請相信我已盡力，大學的窄門難過
我願意繼續奮鬥

雖然我年紀已不算小
仍舊還不了精神的折磨

親愛的雙親，請指引我，脫離那苦惱的漩渦
我願意奮鬥，但不知路途，請您原諒我
請你告訴我，請你指引我

吳楚楚

韓正皓

朱介英（左）、楊祖珺

不論參加聯考與否，聯考總是個公認的人生關口。對聯考的看法有種種不同的層面，韓正皓以一個落第者的口吻來唱它，希望父母能原諒、指引自己。

6 墟

詞曲、演唱／吳統雄 小提琴／段永輝、高芬芬、溫龍俊、謝中平
大提琴／高不平 長笛／樊曼儂 吉他／陳文吾
貝斯／郭宗韶 鼓／黃瑞豐 伴奏錄音／信熙錄音室
演唱錄音／麗風錄音室

野鴨棲枯藤，井苔已涼
荒原上斜抹殘陽
沒有牧笛聲，也沒有牛羊
徒讓那芒草長
是誰家花園，是誰家墳場
都拋在瓦礫旁
淒淒寒蟲鳴，嗚嗚回風轉
流螢卻守空房
想起了家鄉，想起爹娘
炊煙可仍然飄盪
惦念起池塘，惦念起小橋
橋下那妹浣裳
幼年時夢想，少年時輕狂
都老在流浪上
的答馬蹄聲，踟躕英雄路
熱淚卻肚中藏

吳統雄偶上八仙山嘉寶台，眼見當年全省首富的林場廢墟，而今只能猜測昔日繁華；轉念想到自己離家經年，為創造自己命運奔波，真所謂「幼年時夢想，少年時輕狂，都老在流浪上。」感悟併生而寫下了詩句，前後增刪改易多次。

吳統雄──台大中文系畢業，海南島人，在學校時就相當活躍，一共寫過五、六十首曲子，而且風格廣泛，有民謠、童謠、可唱的詩和古詞新吟等。他目前的工作是書評書目雜誌社的編輯，一方面是作曲作詞演唱者，另一方面代表洪氏基金會監製這張唱片，因此工作增加，特別地辛苦。他又是唯一的非職業性歌手，卻對音樂有深入的興趣，故更為難得了！

7 你的歌

詞曲、演唱、吉他／吳楚楚 貝斯／林明敏 鼓／薛岳
錄音／麗風錄音室

也許你願意唱一首歌，輕輕柔柔的一首歌
一點點歡欣，一點點希望，就是這樣的一首歌
你為什麼不愛歌唱，唱錯了又何妨
讓我們一起來把歌兒唱，慢慢地唱不要慌
也許你願意唱一首歌，隱隱約約地你覺得
有幾許歡欣，有多少希望，這就是你的歌

吳楚楚希望這首歌是每一個人都唱的歌，用輕鬆愉快的心情把它唱出來，它是我的歌，也是你的歌。

8 遊子情懷

詞曲、演唱／韓正皓 伴奏、錄音／同〈學子心聲〉

帶著滿懷愁緒，我離開了故里
離開我的爹娘和兄弟
帶著一份恐懼，提著叮嚀萬語
走向那人生路途裡
擠在火車廂裡，我心裡真著急
滿懷的心酸湧到心坎兒裡
年紀輕輕就要，離開了故里
孤獨地走向人海裡
生命的成長是憂是喜，我想你都不該去顧慮
人生的道路漫長不要怕失意
緊緊地把握你自己

每天都有年輕人離開家，不論去念書或是去做事，對前途總抱著茫然和惶恐。韓正皓把當年自己的心情寫成這首歌，希望能給出門在外的朋友打打氣。

9 走橋要走我搭的橋

詞曲、演唱／吳統雄 中提琴／劉憲華 大提琴／韓慧雲
法國號／蔡葉森 吉他／韓正皓 其他同〈墟〉
錄音／麗風錄音室

嘿！嘿！走橋要走我搭的橋唉

賞花不賞瓶裡的花
唱歌要唱那哥哥的歌呦
哥哥的歌，唱得響嘿
嘿！嘿！嘿！穿衣要穿那蠶吐的衣嘿
摘茶要摘那嫩綠的芽
唱歌要唱給妹妹聽
妹妹聽了，叫哥哥嘿
嘿！嘿！嘿！耕田要耕那門前的田嘿
紡紗要紡我種的棉
好好壞壞我的家
生生世世，長相守喂
嘿！嘿！嘿！

在這首歌中，吳統雄要用最平實的感情，最生活化的題材，唱出自己的「民歌」。最終強調的是：深愛這孕育自己的土地，長守著自己耕種的家鄉。是真正乾淨的歌曲。

10 歸來

詞／楊牧 曲、演唱、吉他／吳楚楚
其他人員同〈走橋要走我搭的橋〉 錄音／麗風錄音室

說我流浪的往事，我從霧中歸來
沒有晚雲的離去，沒有叮嚀
說星星湧現的日子霧更深更重
記取噴泉剎那的散落，而且泛起笑意
不會有萎謝的戀情，不會有愁
說我殘缺的星移，我從霧中歸來
沒有晚雲的離去，沒有叮嚀
說星星湧現的日子霧更深更重
記取噴泉剎那的散落，而且泛起笑意
不會有萎謝的戀情，不會有愁
說我殘缺的星移，我從霧中歸來
說我流浪的往事，我從霧中歸來！歸來！

這首短短的詩，是楊牧早年以葉珊為筆名時發表的作品，後來收入《楊牧自選集》中，吳楚楚因為喜歡它的韻味，便把它譜成曲子來唱。人生雖然有許多枯燥瑣碎的雜事，不過只要有〈歸來〉中：「記取噴泉剎那的散落，而且泛起笑意」的心境，便會快樂一些。

（編按：當年楊牧授權吳楚楚的手信請見 P.144）

吳統雄

以下歌曲出自《我們的歌 2》

11 匆匆

詞／陳君天 曲、演唱／胡德夫 鋼琴、定音鼓／陳揚
其他人員同〈墟〉 錄音／信熙錄音室

初看春花紅，轉眼已成冬，匆匆，匆匆
一年容易又到頭，韶光逝去無影蹤
人生本有盡，宇宙永無窮，匆匆，匆匆
種樹為後人乘涼，要學我們老祖宗
人生哪就像一條路
一會西一會東，匆匆，匆匆
我們都是趕路人，珍惜光陰莫放鬆
匆匆，匆匆
莫等到了盡頭，枉嘆此行成空
匆匆！匆匆！

胡德夫最早是在電視台的除夕特別節目裡，演唱了這
首曲子，引起了無數愛樂者的注意。

胡德夫──曾在台大外文系念過書，他是台東排灣族
原住民，對自己的原住民歌曲和文化都有著一份深
深的關愛。他是這張唱片所有的人當中，歌齡最久的
人。他一邊從這個餐廳唱到那個餐廳，一邊利用業餘
的時間寫歌。他從不拒絕演唱會的邀請，因為那是走
入觀眾群最直接的方法。

12 華靈廟

詞曲、演唱／吳統雄 伴奏／同〈走橋要走我搭的橋〉
錄音／麗風錄音室

高山青青，麥穗黃
山上山下，運草糧
運糧要到華靈廟
華靈廟前是開了張
嗨呀荷嗨呀荷，嗨呀荷嘿
嗨呀荷嗨呀荷，嗨呀荷嘿
嗨呀荷嗨呀荷，嗨呀荷嘿
高山青青，麥穗黃

山上山下，運草糧
運糧要靠少年郎
少年身強是力又壯
高山青青，麥穗黃
山上山下，運軍糧
運糧為了捍家邦
捍衛家邦是走四方
嗨呀荷嗨呀荷，嗨呀荷嘿
嗨呀荷嗨呀荷，嗨呀荷嘿
嗨呀荷嗨呀荷，嗨呀荷嘿
嗨呀荷嗨呀荷，嗨呀荷嘿

（註）「開張」是發放軍糧的意思。

吳統雄在一個農場上和一位榮民談天，聽他說起抗戰
時期運軍糧的故事，因而得到靈感。吳統雄採用中國
詩學的特色「賦比興」裡的「興體」，寫成此曲，也就
是一個樂段由引子與主題兩部分來構成，而前後引子
都相同。

13 楓葉

詞曲、演唱／胡德夫 伴奏／同〈華靈廟〉錄音／麗風錄音室

在那多色的季節裡，你飄落我荒涼心園
你說那一片片
枯竭待落的楓葉是最美好的箋紙
我該摘下那一片，換取那怡心的微笑
在你明亮的雙眼裡，我看到落葉秋天
彷彿那一片片
都是來自你雙眼是最美好的情景
我該摘下那一片，換取那一霎的秋波
在那往日的樹林裡，落葉依然滿園
你曾說那一片片枯竭待落的楓葉
是最美好的箋紙
我該摘下那一片，寄往那遙遠的微笑

大約五年前是胡德夫的低潮時期，似乎一切都不順
利，只有他現在的太太給他鼓勵與信心，於是他寫下
了〈楓葉〉的第一段詞，獻給她。日後才逐漸完成這
首曲子。

14 媽媽的愛心

詞／吳統雄 曲／吳統雄 演唱／楊祖珺
伴奏／長笛／樊曼儂 鋼琴／林千富 吉他／韓正皓、吳楚楚
貝斯／林明敏 鼓／薛岳 錄音／韻德錄音室

媽媽的眼光，照耀兒女
媽媽的雙手，擁抱兒女
媽媽的頭髮，為兒銀白
媽媽的恩情，春風三月雨

這是一個母親節的獻禮，吳統雄的母親是社會工作
的義務人員，他特別將這首歌寫給媽媽，並轉贈給
該組織，算是對所有的母親致一份敬意。此曲由楊
祖珺演唱。

15 牛背上的小孩

詞曲、演唱／胡德夫 伴奏／吉他／韓正皓，信熙錄音室
其他人員同〈匆匆〉演唱錄音／麗風錄音室

溫暖柔和的朝陽，悄悄走進東部的高原
山仍好夢，草原靜靜，等著那早來到的牧者
終日赤足，腰繫彎刀，牛背上的小孩已在牛背
遙望山谷的牧童，帶著足印飛向那青綠
山是浮雲，草原是風，唱著「那鹿玩」的牧歌
終日赤足，腰繫彎刀
牛背上的小孩唱在牛背，啦……

曾是牛背上的牧童，跟著北風飛翔跳躍
吃掉那山坡，披上那草原
看那翱翔舞動的蒼鷹

終日赤足，腰繫彎刀
牛背上的小孩仍在牛背嗎？啦……
牛背上的小孩仍在牛背嗎？啦……

胡德夫是在台東排灣族長大的原住民，從小放牛，
常騎在牛背上，這兒時的記憶，不時在腦中迴轉，終
於寫成了一首動聽的歌。

吳統雄（左）、楊祖珺

胡德夫

3

CD3 收錄《我們的歌 3》中的所有歌曲。《我們的歌 1》、《我們的歌 2》當時基於成本考量，因此一次製作發行兩張合輯，至於《我們的歌 3》的發行時間則是 1978 年，前後相隔一年。

CD3 中最後的五首歌，除第十二首是選自絕版的唱片外，其他的歌曲是楊弦、吳楚楚、蘇來特別為這了本書的發行，重新在錄音室錄製的全新版本。

以下第 1～10 首歌曲出自《我們的歌 3》

1 風

詞／徐志摩 曲、演唱、編曲／韓正皓
吉他／鍾少蘭、韓正皓 手鼓／吳楚楚

我不知道風，是在哪一個方向吹
我是在夢中，在夢的輕波裡依洄
我不知道風，是在哪一個方向吹
我是在夢中，她的溫存我的迷醉
我不知道風，是在哪一個方向吹
我是在夢中，甜美是夢中的光輝
我不知道風，是在哪一個方向吹
我是在夢中
她的負心，我的傷悲
我不知道風，是在哪一個方向吹
我是在夢中，在夢的悲哀裡心碎
我不知道風，是在哪一個方向吹
我是在夢中，黯淡是夢裡的光輝

從新詩中尋找可唱的作品，看來似乎是一條可行的路，不過一定要找到合適的詞，以免唱出來別人聽不懂。這首原名〈我不知道風是在哪一個方向吹〉的詩就是很好的例子，沒有人不懂它的意思。一個男人，從充滿了希望的美夢，到夢破碎之後的無奈，道出了失戀者的悲傷與辛酸。

2 月琴記

詞／羅青 曲／薛伊 演唱／任祥 編曲／吳楚楚 吉他／
韓正皓、吳楚楚 貝斯／林明敏 鍵盤／蘇必用 鼓／程德昌

我抱著松木月琴

朝森林走去
青松捧著無弦圓月，向我走來
一揮手，我讓琴音充滿天空
一揚臂，松讓月光充滿大地
地上有我的影子，被月光沖洗成松影
空中有松的聲音，被琴弦悠揚成心聲
我不知何時抱著明月，走出松林
松林也不知何時捧著月琴走出了我
只記得音消影滅之際，天地一空，空明萬里

月琴是中國民間老藝人使用的伴唱樂器，松林是中國傳統中永遠存在的象徵。月光與音樂，全是可感覺而不可以文字來捕捉，不如讓它與大自然的美融合在一起。這首含蓄而優美的歌，正是一首純樸而溫和的民歌，在精神上，與古老的民歌是相通的。

薛伊──薛伊在斗六長大，也在斗六國中教了很久的書。由於父母親都喜歡音樂，她從小就跟姊姊、弟弟一起學樂器，她學的是鋼琴。高中時隻身到台北來念二女中，開始接觸西洋流行歌曲，在台北醫學院藥學系時，幫合唱團伴奏，為了對流行音樂的一份興趣，弄得差一點畢不了業！薛伊的許多歌曲聽起來像藝術歌曲，但是經過重新的編排與錄製，效果都很好，也都很受年輕人的歡迎。這張唱片選了她四首歌，各有特色。

3 擺渡船上

詞／周夢蝶 曲、演唱、編曲、吉他／吳楚楚
貝斯／林明敏 鍵盤／蘇必用 鼓／程德昌

擺盪著，深深地
流動著，隱隱地
人在船上
船在水上

任祥

薛伊

水在無盡上
無盡在
在我剎那生滅的悲喜上
是水負載著船和我行走
抑是我行走
負載著船和水

周夢蝶的詩一直廣受青年朋友喜愛。為了演唱效果，只選用了原詩的一部分譜曲。渡船原在鄉間很常見，但是隨著時代的進步，橋樑逐漸取代了它。有興趣的人只能到小鄉鎮有河流的地方去「找尋」渡船了。周夢蝶是信佛的，佛家講究「緣」字，同坐一條渡船是緣，如果我們都會唱這首歌，不更有緣？

4　並不知道

詞／鄧禹平 曲／薛伊 演唱／潘麗莉 編曲／韓正皓
吉他／翁孝良 鼓／黃瑞豐 貝斯／郭宗韶 小提琴／林美滿、
陳宗成、林美瑛、吳怡寬 中提琴／陳主惠

雨露並不知道，為什麼一定要向大地飄落
江河並不知道，為什麼一定要向大海奔流
地球並不知道，為什麼一定要圍著太陽循行
就像我並不知道，為什麼我的思念總是飛向你
為什麼我的腳步總是朝向你
為什麼我的心啊總是環繞你
像他們那樣日以繼夜，無遠弗屆，分秒不停

人間有不少沒道理可講的事，特別是牽涉到情感的時候。這首歌就特別舉出了例子，其實雨的飄落、江河的東流、地球的運轉，都有學理上的根據，只有在戀愛中的人，才會完全沒有理由地，日以繼夜、無遠弗屆、分秒不停地想念著那個心愛的人兒。薛伊把它譜成輕快又有些俏皮的味道，很討人歡喜。

5　屋頂下的詩人

詞曲、演唱／魏琮坤 編曲／吳楚楚 吉他／韓正皓、
吳楚楚 貝斯／林明敏 鍵盤／蘇必用 鼓／程德昌

曾經有一個詩人
他孤獨又默默無聞

生活在充滿靈性的世界裡
那屋頂下的小閣樓
看窗前鋪滿的小花多芬芳
是晨光下綠葉的希望
看窗外晴空萬里白雲片片
白鴿帶來綠野的幻想

曾經有一個詩人
他住屋頂下不曾離開
生活在這一高高的世界裡
他拋開了虛偽的面具
看夜空鑲滿的繁星多晶亮
是屋頂外閃爍的衣裳
看窗下燭光搖曳小詩篇篇
也有海潮般波濤蕩漾

如今這一個詩人
他孤獨又默默無聞
生活在充滿靈性的世界裡
那屋頂下的小閣樓

這是魏琮坤開始作曲以來，第一首被重視的曲子，曾兩度得到歌迷的擁護而成為中廣公司每月一次「中國現代民歌」排行榜的冠軍。詩人在一般人的心中，彷彿定了型，很浪漫、很不拘小節，可是並不一定的呢！任何一種行業都是哪一種人都有的。這〈屋頂下的詩人〉就是一個很安於平靜，孤獨也無所謂的詩人。

魏琮坤——魏琮坤的第一首作品寫好時，他正就讀師大附中高三，面對聯考的挑戰，他竟然還有心情寫歌！〈屋頂下的詩人〉很得到好評，出乎他的意料之外。在附中時他就是吉他社的社長，據他的同學說他擅長繪畫，經常負責壁報畫刊的美術設計。他是台北市人，生於斯長於斯。

6　行到水窮處

詞／周夢蝶 曲、演唱、編曲、吉他／吳楚楚
貝斯／林明敏 鍵盤／蘇必用 鼓／程德昌

行到水窮處，不見窮不見水
卻有一片幽香，冷冷在目在耳在衣

你是泉源，我是泉上的漣漪
我們在冷冷之初，冷冷之終，相遇
行到水窮處，不見窮不見水
卻有一片幽香，冷冷在目在耳在衣
像風與風眼之乍醒
驚喜相窺
看你在我
我在你
行到水窮處，不見窮不見水
卻有一片幽香，冷冷在目在耳在衣
你是泉源，我是泉上的漣漪
我們在冷冷之初，冷冷之終，相遇

這首周夢蝶的詩，被收入書評書目出版社的《中國現代文學選集》第一卷詩的部分。原詩較長，因為有六句不太好唱而刪去了。在只重視分數的教育下成長的少年，不一定能懂得「驚喜相窺」和「不見窮不見水」的意境。但是不可否認地，它是在眾多歌曲中，令人耳目一新、真正驚喜的作品。

7　長島午夜

詞／鐘鼎文 曲／薛伊 演唱／潘麗莉 編曲／韓正皓
吉他／翁孝良 鼓／黃瑞豐 貝斯／郭宗韶 小提琴／林美滿、
陳宗成、林美瑛、吳怡寬 中提琴／陳主惠

午夜裡，越洋的遠夢初迴
唯覺飄泊的魂魄未歸，茫然自問，我是誰
聽窗外蟲鳴，盡是鄉音
看窗上月光，並無異色
彷彿不是江南，便是冀北
畢竟斷夢難續
只緣故國三萬里外，往事三十年前
歸來吧，我伶仃的魂魄
今夕我棲息在海角
你何必還在天涯

初看曲名，或許會有人覺得怎麼弄了個「日本味道」的歌。其實這是鐘鼎文先生在美國巴爾的摩出席第三屆世界詩人大會之後，遊覽長島時有感而完成的作品。一個遠離自己家鄉的人，在午夜夢迴的時分，

魏琮坤

潘麗莉

是最容易思鄉、最容易哀傷的。尤其窗外的月光與蟲鳴，與自己的家鄉並沒什麼分別的時候。潘麗莉在錄這首歌時特別地有情。

8 冬愁

詞曲、演唱／魏琮坤 編曲、吉他／韓正皓 小提琴／林美滿、陳宗成、林美瑛、吳怡寬 中提琴／陳主惠

蒼蒼的天
已是秋去冬來
幽幽的心
依然惆悵莫名
曾聽人說
秋天最最使人愁
如今已冬天
為何恨悠悠
只一個夜也就花開花謝
只一首詩多少月圓月缺
轉眼之間匆匆人將憔悴
漫漫天涯卻又怨短暫
人事變遷有誰能夠預料
今日歡笑也許明日淚流
無奈何用只管勉勵自己
把握當前切莫虛度時光

魏琮坤家的曇花，在去年十二月的時候，開得特別地好，但是曇花的生命竟是如此短暫，不到一夜就謝得完全看不出它曾有的嬌豔了。他嘴裡念著：「這是什麼莫名其妙的花？」心裡卻在醞釀著這首歌。他固然感嘆時光飛逝的無情，和人生必然的無奈，但是仍然鼓勵自己不要虛度。

9 雨色

詞／林綠 曲／薛伊 演唱／任祥 編曲／吳楚楚
吉他／韓正皓、吳楚楚 貝斯／林明敏
鍵盤／蘇必用 鼓／程德昌

只因春天的季節，許多音訊糾纏著我
許多的雨露紛紛到來
正好阻擋了我孜孜的視覺

繽繽的月，令雨聲瀝瀝
尋找著落花的途徑
最後在湖心，湖心的山頭
題上一片最初的牽掛，最初的愛戀

林綠在這首詩中想要呈現的是愛情中不快樂的一面，也表示出留學生孤獨的心情。戀愛過的人都知道，世界上不太可能只有甜蜜沒有痛苦的愛情，也唯有痛苦才能更加地顯出愛情的珍貴。任祥低沉而溫柔地唱出了那份迷惘。

10 故鄉情

詞／鍾少蘭 曲、演唱、編曲、吉他／韓正皓
小提琴／林美滿、陳宗成、林美瑛、吳怡寬 中提琴／陳主惠

靜靜夜幕已低垂，萬家燈火也升起
家家歡笑都團聚，唯我與親人分離
故鄉往事念依依，這情景擾人心緒
壯麗山河遭踐踏，我怎能求安逸
淒風血雨，打在故鄉的土地上
摧毀了溫暖家園，離鄉背井，失所流亡
秋蟬聲聲傳耳際，明月清輝照征衣
萬里江山失重建，我怎能不歸去
淒風血雨，打在故鄉的土地上
摧毀了溫暖家園，離鄉背井，失所流亡
故鄉往事念依依，這情景擾人心緒
壯麗山河遭踐踏，我怎能求安逸

來自越南的寮國僑生鍾少蘭，聽見她丈夫韓正皓做好的曲子，直覺地以為那是一首思念故鄉的歌。曾經徵求過歌詞，但是寄來的幾份都不合用，於是她自己動手來寫。在這個動盪的時代，年輕人幾乎沒吃過什麼苦頭，都快把自身重大而艱鉅的使命給拋諸腦後了。這首曲子提醒了我們：「我怎能求安逸，怎能不歸去！」

11 地層吟

詞／瘂弦 曲、演唱／楊弦
編曲、配樂、混音／Studio Pros Group, Los Angeles, CA USA
主唱、吉他配樂錄音室／Live Oaks Studio, Berkeley, CA USA

潛到地層下去吧
這陽光炙得我好痛苦
星叢和月，我不再愛
我要去和那冷冷的礦苗們
在一起沉默
和冬眠的蛇、鬆土的蚯蚓們細吟
讓植物的地下莖鎖起我的思念
更讓昆蟲們、鼴（鼠）們
悄悄地歌著我的沒落……
但真到那時候
我又要祈望
有一條地下泉水了
要它帶著我的故事
流到深深的井裡
好讓那些汲水的村姑們
知道我的消息……

這首歌的歌詞是詩人瘂弦在 1955 年三月寫就的一首好詩，我卻是在 2014 年二月初才有緣從他的詩集中讀到。可能就是要等到這個年歲，才能稍微體會這首詩的意境吧！相信我們的人生中都會經歷一些落寞和寂寥時光。

2014 年二月中在美國北加州家中完成了這首歌，自己也有相當的感動和抒發。2014 年四月在由美國「中華人文磚基金會」主辦的南加州詩歌藝術節「弦外知音」演唱會中首次發表，這是我第一次譜他的詩，瘂弦詩人在場聽了也喜歡，他當時和我說，沒想到你會特別鍾意這首詩譜曲，很少人會特別留意到。

他後來謙虛地說，看來這首詩要靠你譜的歌流傳下去了。為了不負期望，今年三月中實際錄音前決定採用更多的樂器和人聲，並交給美國的音樂製作公司，請眾多歌手伴奏編曲和錄音演唱，表現出更豐富的樣貌。曲調間奏的字母聲音原詩沒有，是我後來錄音前揣摩詩意加上錄製的，大家也可以去聯想會意，是否是地層下的眾生共鳴……？全曲的呈現希望會給大家再一次詩與歌的連結飛翔，分享心靈感動的樂章。
（楊弦，2015 年三月於美國加州）

韓正皓